일러두기

- 외국 인명·지명 등은 외래어표기법에 의해 표기하는 것을 원칙으로 했으나, 일부 명칭은 통용되는 방식에 따랐습니다.
- 작품의 크기는 세로×가로순으로 표기하였습니다.
- 단폭 작품명은 〈 〉로, 세트 작품명은 《 》로 표기하였고, 경전이나 도서명은 『 』, 시나 단편은 「 」로 표기하였습니다.
- 각 장마다 제시한 명작의 제목은 '단일 작품'의 제목인 경우가 있고, 해당 '장르'의 제목인 경우가 있습니다. 이에 본 책에 선별한 그림의 제목과 출처는 「작품 정보 및 출처」(402~403쪽)에 상세히 명기하였습니다. 부분 컷은 전체 컷과 출처가 다른 경우에만 표기하였습니다.
- '선지식', '유정', '중생' 등 우리 고전 속에 대대로 내려온 주요 용어들을 가능한 그대로 살려 실었습니다. 이는 한자 문화권의 전통 속에 있는 우리나라 어문화의 가치를 지키고자 하는 취지입니다. 그중 자주 등장하여 뜻풀이를 요하는 용어는 해당 페이지 하단에 해설을 붙였습니다.
- " "는 직접 인용을 의미하고, ' '는 강조를 위한 것입니다.
- 한문은 해당 용어와 병기하여 표기했으며, 해당 용어가 처음 등장할 때와 해당 용어의 의미를 강조할 때 쓰였습니다.
- 작품의 명칭 중에는, 걸개 형식의 불화를 전통적으로 불러 왔던 방식인 '탱幀'으로 끝나는 명칭들이 있습니다. 하지만 본 책에서는 문화재청에서 통일한 '도圖'라는 용어로 통일하였습니다. 예: 〈감로탱甘露幀〉→〈감로도甘露圖〉, 〈관세음보살32응탱觀世音菩薩32應幀〉→〈관세음보살32응도觀世音菩薩32應圖〉

매혹적인 우리 불화 속 지혜

명화에서 길을 찾다

강소연 지음

SIGONGART

꿈에서 깨어나는 여정

우리는 인생이란 꿈을 꿉니다. 길고도 고단한 꿈. 하지만 꿈꿀 때는 그것이 꿈인 줄 모릅니다. 이 책에 소개하는 명작과 그 속에 담긴 이야기들은, 바로 이러한 인생의 꿈에서 깨어나는 여정들을 묘사한 것입니다. 그림 속에 등장하는 주인공들은 모두 자신들이 가지고 태어난 인생의 숙제를 해결해 갑니다. 과연, 우리는 운명 또는 숙명이라고 여겼던 것을 타파할 수 있을까요? 우리는 우리 존재의 한계를 어떻게 넘어설 수 있을까요?

내 운명과의 싸움, 고전의 영원한 주제

이러한 질문은 다양한 고전古典을 관통하는 영원한 주제입니다. 아시다시피 고전이란 오랫동안 많은 사람들에게 널리 읽힌 모범이 되는 문학이나 예술 작품을 말합니다. 고전이 고전일 수 있는 이유는, 동서양을 막론하고 인간이라면 누구나 공감하는 그 무엇이 있기 때문입니다. 이 책에서 소개하는 고전은 '우리 전통의 명작과 그 속에 담긴 이야기들'입니다. 그렇다면, 우리의 고전 또는 우리의 명작이란 무엇일까요? 우리나라는 국교가 불교였던 기간이 1천 년 이상으로 그 유구한 전통을 자랑합니다. 서양의 명작을 이야기할 때 천지 창조·아담과 이브·최후의 만찬 등 그리스도교적 주제를 간과할 수 없습니다. 마찬가지로 동양의 명작을 이야기할 때 선재동자·극락과 지옥·관세음보살

등 불교적 주제들을 간과할 수 없습니다. 그러니 요즘 난무하는 종교적 분별의 잣대가 아니라, 우리의 '전통 문화' 또는 한국인으로서 내 안에 내재된 '문화 코드'로 책의 내용을 이해해 주시길 독자님들께 당부 드립니다.

우리 최고의 명화와 그 속에 담긴 이야기

우선, 우리나라를 포함한 동아시아 공통의 많은 불교적 주제들 중에서 사람들 사이에 가장 널리 유행한 이야기들을 뽑았습니다. 물론 이 이야기들은 그림으로도 반복적으로 그려져 사랑받았습니다. 그래서 전해 내려오는 무수한 그림들 중 최고의 예술성을 자랑하는 명화를 선별하고, 그 안에 담긴 내용을 '스토리텔링' 방식으로 쉽게 풀어 소개했습니다.

익히 잘 알려진 이야기들로는, 어머니를 구하기 위해 지옥에 뛰어든 바라문의 딸 이야기·'진정한 자비란 무엇인가'라는 의문을 풀기 위해 순례하는 선재동자 이야기·아귀의 고통에서 어머니를 벗어나게 하기 위해 천도재를 올리는 목련존자 이야기·난폭한 아들 탓에 극락을 염원하는 여왕 이야기 등이 있습니다. 이 이야기들이 수록된 『지장경』·『화엄경』·『목련경』·『관무량수경』 등은 대중적으로 크게 유행한 경전입니다. 그 안에는 드라마틱한 서사적 구조를 가진 맥락의 내용을 발견할 수 있습니다. 이는 대중의 개인적 정화와 사

회적 선행을 위한 교화적 '방편方便'이라 할 수 있습니다. 즉 보다 이해하기 쉽고 접근하기 쉽게 친근한 소재를 통해 비유적으로 표현을 한 것이지요. 그런데 '비유와 방편'이라고만 하기에는 애매한 부분이 있습니다. 왜냐하면 경전 속 이야기들은 이 세상(차안)과 저세상(피안)을 넘나들기에, 사실 무엇이 '서사적 허구'인지 '종교적 진실'인지 섣불리 따질 수 없는 영역이 있기 때문입니다. 그래서 진리의 세계를 체험하지 못한 상태에서 자칫 그것을 '허구'로 치부하는 우매함을 범할 수 있습니다.

경전 속 '구도求道'의 스토리텔링

대표적 대승 경전 속의 서사적 면모를 가지고 있는 내용들은 이야기 방식의 구조를 갖고 있습니다. 이를 '스토리텔링' 방식이라고 언급하였는데, 그 사전적 의미를 보면 "스토리텔링이란, 단어·이미지·소리를 통해 사건 또는 이야기를 전달하는 것. 스토리 또는 내러티브는 모든 문화권에서 교육·문화 보존·엔터테인먼트의 도구로서, 또 도덕적 가치를 가르치는 방법으로서 공유되어 왔다. 스토리텔링에는 줄거리·캐릭터·그리고 시점이 포함되어야 한다"라고 정의되어 있습니다. 바로 이러한 방법을, 군이 의식하지 않았지만, 대중 교화의 방편으로 경전 속에서 십분 활용하고 있음을 알 수 있습니다.

경전이라는 방대한 텍스트의 세계와 조형예술이라는 미술의 세계가 상호 보완의 관계로 우리 문화의 축을 이루어 왔다는 것은 주지의 사실입니다. 이 책에서는 스토리텔링 방식의 성향을 띠는 경전의 내용들을 해당 불교 그림과 접목시켜 궁극적으로 표현하고자 했던 깨달음의 세계를 풀어보았습니다. 물론 이 이야기들은 줄거리·캐릭터·시점의 삼박자를 갖추고 있습니다. 참으로 다양한 소재의 다양한 내용들이지만, 이 안에는 다음과 같은 공통점이 있었습니다. 첫째, '줄거리'는 차안에서 피안으로 가는 구도의 여정이고. '캐릭터'는 (나를 위한 것이 아니라) 남을 구하기 위해 서원을 세우는 이타적인 주인공이며, 또 '시점'은 속세의 시점이 아니라 법계(진리)의 시점, 차안적 관점이 아니라 피안적 관점이라는 것입니다.

우리들의 잃어버린 보석과 같은 가치

아름다운 명화들과 함께 이야기를 따라가다 보면, 우리가 잊고 살았던 가치들을 발견하게 됩니다. 희생과 자비·용서와 관용·인내와 노력·버림과 해탈 등입니다. 고전 속 주인공들은 현대를 사는 우리들에게 왜 살아야 하는지, 무엇을 위해 살아야 하는지, 어떻게 살아야 하는지를 몸소 보여 주고 있습니다. 이러한 전통적 가치들은 무한 경쟁과 무한 이득을 추구하는 지금 우리들에

게 생소하게 들릴지도 모르겠습니다. 하지만 이러한 가치들이 바로 우리 선조들이 모범으로 삼고 추구했던 것입니다.

여기에는 '이상적 인간상이란 무엇인가'라는 것에 대한 답이 내포되어 있습니다. 주인공들은 모두 궁극의 행복과 자유를 열망하고 이것을 성취합니다. 그렇다면, 이것을 실현하기 위해 주인공들은 어떠한 실천적 행위를 하였을까요? 그 핵심에는 '십바라밀十波羅蜜'의 덕목이 있습니다. 보시布施·지계持戒·인욕忍辱·정진精進·선정禪定·혜慧·방편方便·원願·역力·지智의 열 가지입니다. 앞의 여섯 덕목만을 따서 통상 육바라밀로 정착하게 되었는데, 이것을 더 줄여 '자비희사慈悲喜捨'로도 표현합니다. 자慈는 남을 아끼는 마음, 비悲는 남의 괴로움을 덜어주려는 마음, 희喜는 남과 함께 기뻐하려는 마음, 사捨는 남을 평등하게 대하는 마음입니다. 그래서 주인공들이 추구했던 십바라밀의 덕목을 열 가지 이야기의 제목으로 구성하였습니다. 아무쪼록 감동적인 구도求道의 이야기를 아름다운 우리 명작과 함께 감상하면서 잃어버린 소중한 가치를 재발견하는 시간이 되었으면 합니다.

차례

• 제목으로 차용한 십바라밀의 덕목 중에는 독자의 이해를 돕기 위해 보다 알기 쉬운 용어로 대치한 것이 있습니다. 초기 불교 십바라밀의 덕목(보시·지계·출리·지혜·정진·인욕·진실·결의·자애·평온)과 대승 불교 십바라밀의 덕목(보시·지계·인욕·정진·선정·혜慧·방편·원願·역力·지智)의 내용이 조금 달라 해당 내용의 주제에 맞추어 양자에서 용어를 선별하였습니다. 예외로 '욕망'(6장)이라는 주제는, '출리出離(세상의 욕망에서 벗어남)' 대신 사용하였습니다.

그림과 경전 소개

〈안락국태자경변상도安樂國太子經變相圖〉

경전 출처: 「원앙부인극락왕생기」

『월인석보』에 수록된 「원앙부인극락왕생기」는 조선 시대에 구전으로 전해져 정착했다는 「안락국태자경」과 동일한 내용이다. 이에 「안락국태자경」의 한문 원전이 적어도 고려 말기에 존재했을 것이라 추정해 볼 수 있다. 원앙부인과 아들 안락국태자의 파란만장한 이 내용을 그림으로 옮겨 그린 것이 〈안락국태자경변상도〉(1576년)인데, 이 작품은 조선 전기 왕실에서 발원한 것이다. 현재 일본 고치현 아오야마분코에 소장되어 있다.

〈지장시왕도地藏十王圖〉

경전 출처: 『지장보살본원경』

『지장보살본원경』(약칭 『지장경』)의 도입부에는 지옥에 떨어진 어머니를 살리기 위해 스스로 지옥으로 향하는 바라문의 딸 이야기가 나온다. 그리고 이 바라문의 딸(지장보살의 전신前身)의 눈에 들어온 지옥 풍경이 상세하게 펼쳐진다. 악업을 지으면 지옥에 떨어진다는 지옥 신앙과 더불어 크게 유행한 지장 신앙에 근거해 많은 작품들이 그려지는데, 그중 조선 후기 대표 작품들을 〈용문사 지장시왕도〉(1884년)를 필두로 소개한다.

〈수월관음도水月觀音圖〉

경전 출처: 『화엄경』 「입법계품入法界品」

「입법계품」의 '입법계入法界'의 뜻은 '진리의 세계(법계)로 진입하다 또는 들어간다'라는 의미다. 진리의 세계로 향하는 선재동자의 순례 이야기가 장엄하게 펼쳐진다. 선재동자는 53명의 선지식善知識들을 만나 가르침을 받으며, 해인삼매와 화엄삼매 등 깨달음의 세계를 체험한다. 선재동자가 만난 선지식 중에 '자비란 무엇인가'를 몸소 보여 준 관세음보살과의 조우는 대대로 사랑받았던 주제다. 이것을 그림으로 그린 고려 시대 〈수월관음도〉(미국 하버드대학교박물관 소장 작품과 일본 가가미진자 소장 작품)와 「입법계품」 변상판화를 소개한다.

〈관경16관변상도觀經16觀變相圖〉

경전 출처: 『관무량수경』

극락의 풍경이 상세하게 묘사된 『관무량수경』이 설해지게 된 인연은 참으로 기구하다. 갑작스레 비참한 운명에 처하게 된 어느 왕비의 절절한 호소에서 비롯된다. 그 이유는 애지중지 키운 아들이 오히려 자신을 죽이려 위협하는 기가 막힌 상황이 벌어지기 때문이다. 극심한 고통 속의 왕비는 '극락'을 보여 달라고 부처님께 간청하게 되는데…. 이에 '청정한 마음으로 갈 수 있다'는 극락세계가 16가지 풍경(16관법觀法)으로 펼쳐지는데, 이를 도해한 것이 〈관경16관변상도〉(일본 교토 지은원 소장)이다.

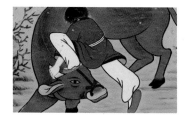

〈심우도尋牛圖〉

경전 출처: 곽암선사의 『십우도송』·보명선사의 『심우도송』

깨달음에 이르는 수행 단계를 '잃어버린 소를 찾아 길들여 돌아오는 과정'에 비유한 《심우도尋牛圖(또는 십우도十牛圖)》는 그림圖과 송頌으로 도해되어 유통되었다. 특히 북송 중기부터 남송 초기에 걸쳐 유행하였는데, 이러한 선풍이 고조된 고려 말기에 도입되었을 것으로 추정된다. 다양한 저작 중에서 가장 널리 알려졌던 곽암선사의 〈십우도〉와 보명선사의 〈목우도牧牛圖〉 판화를 우리나라 사찰의 〈심우도〉 벽화와 함께 소개한다.

〈감로도甘露圖〉

경전 출처: 『목련경』·『우란분경』

《감로탱》은 영혼(또는 영가)을 천도하기 위한 의식에 쓰이는 불화다. 아귀고餓鬼苦(아귀의 고통)에 떨어진 어머니를 구하기 위해 감로단을 차려 공양을 베푸는 목련존자의 이야기를 근거로 한다. 아귀는 인간이 가지는 근본적인 욕망을 상징한다. 살고자 하는 원초적인 욕망을 비롯해 존재가 가지는 온갖 욕망을 상징한다. 조선 전기 『목련경』 변상판화와 작품성이 뛰어난 〈쌍계사 감로도〉(1728년)와 〈용주사 감로도〉(1790년)를 소개한다.

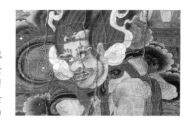

〈석가모니팔상도釋迦牟尼八相圖〉

경전 출처: 『석보상절』 외 석가모니 일대기 문헌

《팔상도》란 석가모니의 일대기를 여덟 장면으로 나누어 그린 여덟 폭의 그림을 말한다. 석가모니의 일생을 조각이나 그림으로 묘사한 것을 불전도佛傳圖라고 한다. 불전도의 전통은 기원전 3세기경부터 현재까지 매우 유구하다. 한국의 경우, 조선 전기에 왕실의 주도로 편찬된 『석보상절』을 중심으로 석가모니의 계보가 마련되고, 우리나라 《팔상도》의 시원이 정립된다. 이에 조선 전기 왕실 발원 〈석가탄생도〉(일본 호카쿠지 소장)를 비롯해서 『월인석보』 〈팔상도 변상판화〉 등을 소개한다.

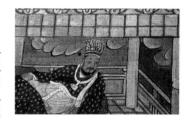

〈달마도達磨圖〉

경전 출처: 『석씨원류응화사적』·「달마도강達磨渡江」·「입설제요立雪齊腰」

'명상이란 무엇인가?' '참선이란 무엇인가?'를 논할 때, 빼놓을 수 없는 이야기가 달마대사 이야기다. 달마는 인도에서 중국으로 건너와 결국 우리나라로 선종을 전파한 장본인이다. 선문답의 효시로 일컫는 양 무제와 그의 대화는 『벽암록』 「제1칙」으로 유명하다. 또 "마음이 힘들다"는 혜가에게 "그 마음을 가져와 보라"고 한 일화 역시 끊임없이 그림으로 그려지는 주제다. 조선 시대 김명국의 〈달마도〉를 비롯하여 『석씨원류응화사적』에 수록된 「달마도강」과 「입설제요」의 변상판화를 선보인다.

〈법화경변상도法華經變相圖〉

경전 출처: 『법화경』

『법화경』은 대중 교화의 방편方便이 쓰인 경전으로 유명하다. 특히 법화7유法華七喩라고 하여 교화와 전법을 7가지 비유의 이야기(화택火宅의 비유·궁자窮子의 비유·약초藥草의 비유·화성化城의 비유·의주衣珠의 비유·계주髻珠의 비유·의자醫子의 비유)를 들어 설파하고 있다. 다양한 내용이 있지만, 그 요지는 '근기가 낮은 중생을 수승한 일승一乘의 경지로 향하게 한다'는 것이다. 고려 시대 〈법화경변상도〉(1340년, 일본 나베시마보효회 소장)를 사례로 들어 해설한다.

〈다라니경변상도陀羅尼經變相圖〉, 〈관세음보살32응도觀世音菩薩32應圖〉

경전 출처: 『불정심다라니경』·「관세음보살보문품」

조선 시대 성종16년 왕실에서 간행된 『불정심다라니경』(약칭 『다라니경』) 언해본에는 관세음보살의 가피와 신통력과 관련된 '영험한 이야기'가 세 편 실려 있다. 이는 고승 학조가 인수대비의 뜻을 받들어 편찬한 것이다. 이 경전은 예로부터 큰 마액을 막아 주는 강력한 다라니 경전으로 손꼽힌다. 관세음보살의 가피를 극대화한 명화, 〈다라니경변상도〉와 〈관세음보살32응도〉를 소개한다. 현재의 『천수경』으로 수렴된 『불정심다라니경』과 「관세음보살보문품」의 내용들은 모두 관세음보살의 강력한 자비와 영험한 가피에 대한 것이다.

희
생

〈안락국태자경변상도〉
· 안락국태자 이야기

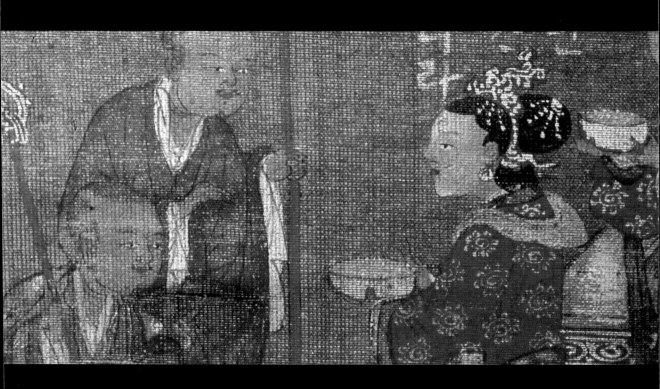
원양부인이 스님께 공양미를 바치고 있다.

제1화

사랑과
명예를 버리고

"찻물을 길어올 유나를 삼으리라!" 임정사의 광유성인은 제자 승렬 비구에게 이같이 명합니다. 그림1 사라수대왕에게 가서 절의 소임을 감독하는 유나로서 "그 몸을 청하여 오라"는 것입니다. 많은 소임 중에서도 찻물을 길 어오는 가장 궂은일을 맡으라고 하십니다. 이 사연을 전해 들은 왕은 매우 기 뻐합니다. 그는 4백 개의 작은 나라를 거느리고 또 408명의 부인을 거느린 서 천국의 대왕이건만, 이를 미련 없이 버리고 깨달음을 구하려는 마음을 냅니 다. 하지만 막상 떠나려는 마당에 그는 홀연히 눈물을 비 오듯 쏟습니다. 그 이유는 "부인들이 전생의 인연으로 나를 따라 살고 있거늘, 오늘 모두 버리고 갈 것을 생각하니 마음이 슬퍼 웁니다"라는 것입니다. 이에 원앙부인은 이렇 게 말합니다. 그림2,3

> 대왕이시여, 이런 기회는 평생에 단 한 번 밖에는 없는 일인데 어찌 아녀 자에 이끌려 못 떠나십니까. 궁중의 애욕 생활은 육도윤회의 근본이오니, 생사윤회를 벗어나려면 이번 기회에 훌쩍 떠나셔야 합니다.

찻물 시중이 일생일대의 기회?
『안락국태자경』 이야기는 사라수대왕이 속세를 버리고 임정사라는 절을 찾

그림1 임정사의 광유성인.

아 길 떠나는 내용부터 시작됩니다. '찻물을 길어오는 허드렛일'과 '나라의 제왕으로서의 자리'를 바꾸는 데 서슴지 않는 대왕의 모습을 봅니다. 광유성인으로부터 찻물 긷는 일을 하러 오라는 명을 받자마자 그는 기쁜 마음으로 발심을 합니다. 수행의 계기 또는 선지식* 과 인연이 닿은 것입니다. 지혜로운 원앙부인은 이를 놓치지 않도록 조언합니다. 이는 '기연機緣'이라고 해서, 중생에게 선근**이 있어 부처님의 교화를 받을 만한 연줄이 있다는 말입니다. 속세의 어떤 인연보다도 소중한 '세세생생' 윤회의 밑천이 되는 인연입니다. 대왕은 다스리고 있던 4백국을 아우에게 맡기고 기꺼이 떠나려 하지만, 그도 유정***인지라 마지막 순간에 발목을 잡는 것은 속세의 '정情'이었습니다. 주저하는 남편의 모습을 보고 원앙부인은 안타까운 마음을 내어 함께 동행하기로 합니다. 비로소 대왕은 나라를 여의고, 속세를 여의고, 부귀영화를 여의고, 출발할 수 있게 됩니다.

　　대왕과 부인은 궁중에 있을 때는 일거수일투족 호위되어 감시받다가, 갑자기 큰 대지에 던져지니 자유스런 호흡에 마음이 가볍고 시원하였습니다. 하지만 이것도 잠시, 밤이 되면 풀숲에서 자고 마치 도망자의 행색이 되어 길을 가니, 차마 눈으로 볼 수 없는 초라한 임금의 행차였습니다. 또 원앙부인은 마침 만삭의 몸이라 더 이상 걷지 못하고 종아리가 기둥처럼 붓기 시작했습니다.

* 선지식善知識: 깨달음으로 이끌어 주는 사람으로 수행자들의 스승을 이르는 말. 본래 박학다식하면서도 덕이 높은 현자를 일컬음. 선재동자(3장 참조)가 진리를 깨우치기 위해 찾아간 53명의 스승들을 '오십삼(53)선지식'이라고 함.
** 선근善根: 청정한 행위를 할 근성. 좋은 결과를 가져오는 착한 원인의 마음. 반대말은 '불선근不善根'으로 탐욕·성냄·어리석음의 세 가지 독이 되는 마음.
*** 유정有情: 마음을 가진 살아 있는 중생. 중생이란 모든 살아 있는 무리를 가리킴.

원앙부인, 장자의 몸종으로 팔리다

임정사를 향한 멀고 험한 여정 중에 원앙부인은 심한 발병이 나고 또 만삭의 몸인 터라 더 이상 길을 가지 못하고 주저앉고 맙니다.그림4 행여 남편 수행 길에 방해가 될까 또 조금이라도 도움이 될까 하여 원앙부인은 자신을 계집종으로 팔아 그 돈으로 광유성인에게 보시하도록 청합니다. 마침 다다르게 된 죽림국의 자현장자에게 그녀는 뱃속의 아기와 함께 몸값 금 4천 근에 팔리게 됩니다.그림5

"계집종 사소서" 하고 장자의 문 앞에서 부르니, 장자가 나와 "이 여자가 진정 너의 종인가?" 합니다. 왜냐하면 부인의 모습이 너무 아름답고 수승하였기 때문이지요. "값이 얼마면 되겠느냐?" 이에 대왕의 "처분대로 하시지요"라는 말을 가로막고, 부인은 "제 몸값은 제가 아는 것이오, 제 몸값이 2백 냥이고, 저의 태중에 든 아이도 댁의 종이 될 것이니 그 아이 값이 2백 냥입니다. 도합 황금 4백 냥입니다."

이제 꿈길밖엔 길이 없어

여자는 약하지만, 아내는 강하고, 엄마는 더 강합니다. 이렇게 장자의 집에 몸종으로 팔려가는 마당에도 부인은 남편의 밥걱정과 옷 걱정을 합니다. 그래서 남편이 스스로를 보호할 수 있도록 왕생게往生偈를 지어 줍니다. "이 왕생게를 잊지 말고 염불하소서. 그러면 그 공덕으로 굶더라도 배고프지 않으며, 옷이 더럽혀지더라도 다시 새것처럼 깨끗해질 것입니다."

원컨대 왕생하게 해 주소서 / 원컨대 왕생하게 해 주소서 /

아미타 부처님 성전에서 손에 향과 꽃을 잡고 늘 공양하게 해 주소서 /

그림2 궁궐에 찾아온 승렬비구에게 원앙부인이 금바리에 입쌀을 가득 바치자 그는 "나는 공양미를 얻으러 온 것이 아니라, 대왕을 모시러 온 것입니다"라고 말한다.
그림3 찻물 시중을 들러 길 떠난 여덟 궁녀.

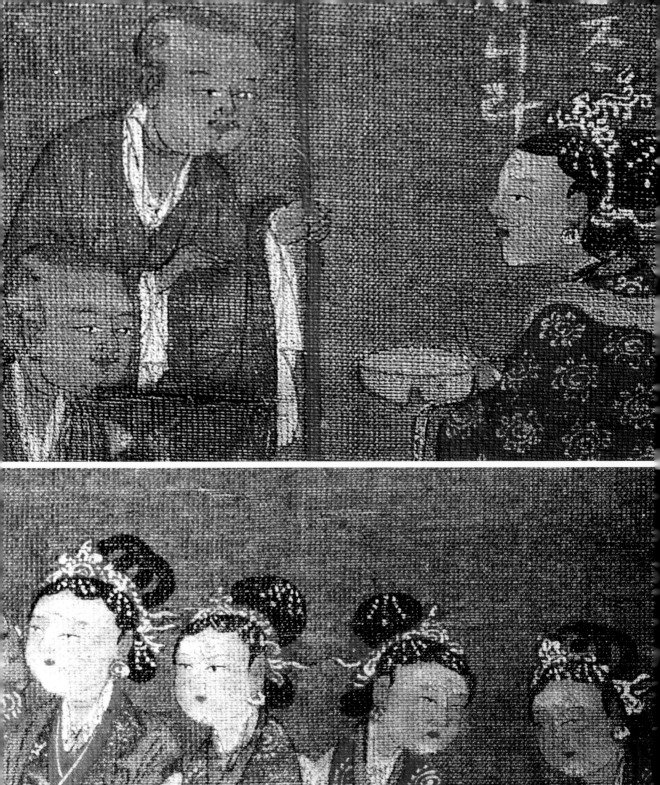

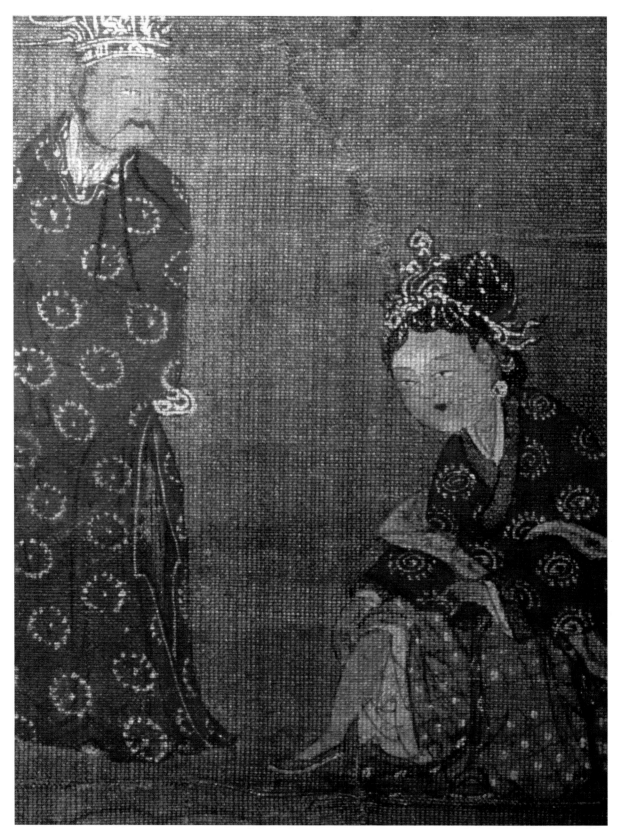

그림4 험난한 여정 중에 발병이 난 부인. 이때 부인의 뱃속에는 아기가 있었다.

원컨대 왕생하게 해 주소서 / 원컨대 왕생하게 해 주소서 /

극락세계에 태어나 아미타불을 뵙고 수기를 받게 해 주소서 /

원컨대 왕생하게 해 주소서 / 원컨대 왕생하게 해 주소서 /

극락의 연꽃 위에 태어나 나와 남들 모두 일시에 불도를 이루게 해 주소서

願往生 願往生 願在彌陀會中坐 手執香花 常供養

願往生 願往生 願生極樂見彌陀 獲蒙摩頂 受記莂

願往生 願往生 往生極樂蓮花生 自它一時 成佛道

—『안락국태자경』「왕생게」 중에서

사라수대왕은 아직 태어나지 않은 자신의 아기에게 '안락국安樂國'이란 이름을 지어 주고, 서로 꿈에서라도 다시 만나자는 언약을 남긴 채 원앙부인과 생이별을 합니다.그림6 길고도 험한 여정을 떠난 사라수대왕은 힘들 때면 아내가 지어 준 이 왕생게를 외우며 고난을 극복하며, 드디어 임정사에 도착하게 됩니다. 임정사에 와서도 왕생게를 외우며 힘든 수행 생활을 묵묵히 해 나갑니다. 부인의 '왕생게'는 남편의 정신적 버팀목이 됩니다. "대왕이 금 두레박을 나무의 두 끝에 매달아 메시고 물을 길으며 다니실 때, 왕생게 염불을 놓지 않고 외우시더라." 한편, 자현장자 집의 종이 된 원앙부인은 생전 겪어 보지 못한 갖은 고생과 학대를 받게 됩니다.

4백 나라를 거느린 사라수대왕
광유성인이 유나로 삼겠다 하자
구도행 고민 …
결국 원앙부인이 동행하는데

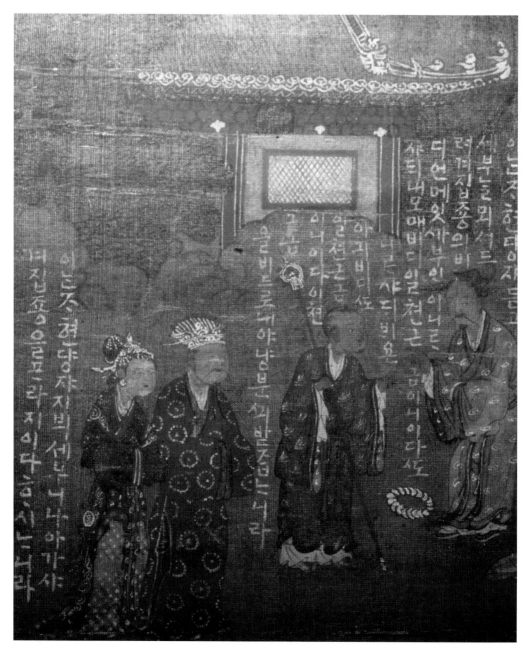

그림5 부인의 몸값 흥정. 자현장자의 집에 몸종으로 팔려 가다.

임정사 여정, 만삭 부인에겐 험난
결국 태중 아들과 장자의 몸종으로
대왕, '안락국'이라는 이름 남기고
부인은 장자의 괴롭힘을 받는데 …

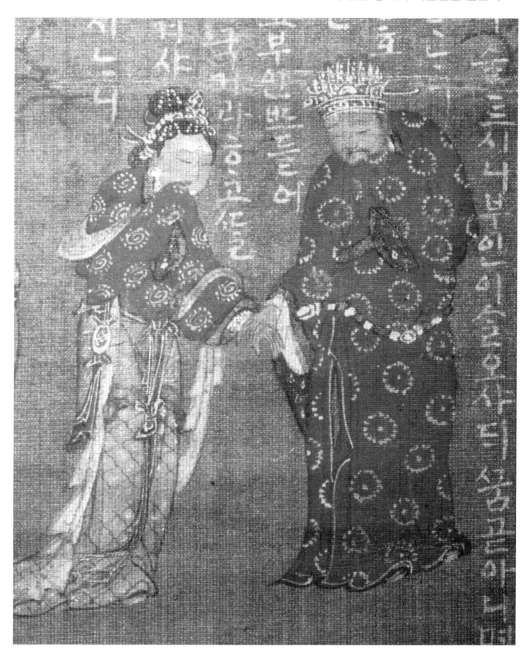

그림6 사라수대왕과 이별하는 원앙부인. 대왕은 차마 손을 놓지 못한다.

임정사란 어떤 곳인가?

안락국태자 이야기에는 가장 먼저 범마라국의 임정사라는 곳이 등장합니다. 이곳은 어떤 곳일까요? 그 내용을 보면 임정사는 광유성인이 오백 제자를 거느리고 중생을 교화시키는 곳이라고 합니다. 현재까지 전해지는, 조금씩 다른 버전의 안락국태자 이야기 중에서 특히 일봉 서경보 선사의 불교 설화집에서 임정사의 흥미로운 면모를 찾아볼 수 있습니다.

안락국태자 이야기는 「임정사의 종소리」라는 제목으로 소개되는데, 제목 자체에서 아예 '임정사'라는 곳에 초점을 맞추고 있음을 알 수 있습니다. "임정사는 어느 곳에 있는 절인가. 이곳은 고래부터 성현만 모여 살고 범인은 찾아볼 수도 없고 발도 붙일 수 없는 곳이다. 다만 산 밑에 사는 사람은 흘러나오는 청아하고 아름다운 종소리만 듣고 있을 뿐 찾아볼 수는 없는 곳이다. 설사 산에 들어가 아무리 찾아보아도 육안으로는 도저히 절과 성현을 볼 수 없다는 곳이다." 사라수대왕이 찾아 떠난 이곳은 중생의 육안으로는 볼 수 없는, 형상으로는 찾을 수 없는, 성현들만 사는 진리의 세계라고 합니다. 임정사는 법을 전수하여 중생을 교화하는 교단이자, 사라수대왕이 공덕을 닦기 위해 가는 수행의 공간이자, 아들 안락국이 목숨을 걸고 찾아가는 이상향입니다.

그런데 이야기 말미에 광유성인은 석가모니의 전생이라고 밝히고 있습니다. 석가모니 생전에, 전법傳法의 대표 장소로 죽림정사竹林精舍와 기원정사祇園精舍를 꼽을 수 있습니다. 그러니 임정사는 죽림정사 또는 기원정사의 전신이거나 이에 필적하는 장소가 됩니다. 그리고 우리나라 경주에 있는 기림사의 명칭이 본래 임정사였다는 기록이 있습니다. 『함월산기림사연기含月山祇林寺緣起』에는 안락국태자경 이야기가 수록되어 있고, 기림사의 연원을 임정사로 설정하고 있습니다. 이 임정사는 〈안락국태자경변상도〉 불화의 가장 윗부분에 묘사되어 있습니다. 임정사는 자신을 맑혀 청정 법계로 향하는, 극락으로 진입하는 초입구와도 같은 역할을 합니다.

제2화

'업식의 강'을 건너
아버지에게로

원앙부인은 만삭의 몸을 이끌고 새벽부터 밤까지 쉴 새 없이 일했습니다. 제대로 먹지도 못하고 모진 학대를 당하는 속에서도 왕생게를 외우는 염불의 힘으로 스스로를 유지하여 무사히 아들을 낳게 됩니다. 아이의 모습은 어쩜 이렇게도 단정하고 예쁠까요. 아이를 본 자현장자는 "이 아이는 일곱·여덟 살만 되어도 내 집에 종으로 있을 관상이 아니다"라고 중얼거립니다. 아니나 다를까, 아이가 사리 분별력이 생기자 다부지게 묻습니다. "다른 애들은 모두 아버지가 있는데 왜 나는 없습니까?" 자초지종을 다 들은 아들 안락국은 "나를 이제 놓아 주소서. 아버지를 찾아가겠습니다"라고 말합니다.

"네가 이 집에서 도망가면 내 몸이 자현장자의 큰 노여움을 사리라." 그러자 이러지도 저러지도 못하는 아들을 보고, 그 가여운 뜻을 이기지 못해 밤에 도주하도록 돕게 됩니다. 하지만 곧 들켜서 두 손이 꽁꽁 묶인 채 잡혀오게 됩니다. 이에 장자는 분노하여 안락국을 골방에 가두고 얼굴에 자자刺字(한 움큼의 바늘로 피부를 찌른 다음 숯돌물을 집어넣어 지워지지 않는 문신을 새겨 중죄인을 표시하는 형벌)를 가합니다. 아들의 곱디고운 얼굴이 이렇게 되자, 원앙부인은 가슴이 무너지고 창자가 찢어집니다. 안락국도 엄마를 붙들고 울었습니다.

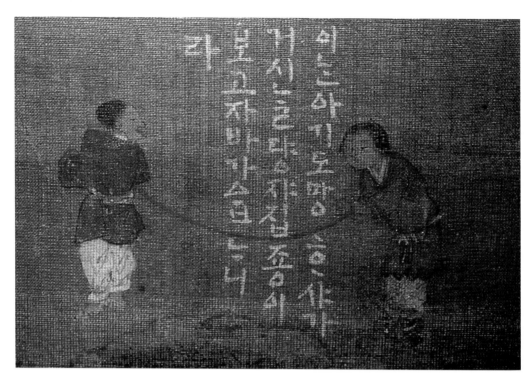

그림7 장자의 집을 탈출한 안락국태자가 다시 잡혀오다.

목숨을 건 도주, 앞을 가로막는 강

한 번도 보지 못한 아버지에게로 향한 아들의 애달픈 마음은 쉽게 꺾이지 않습니다.그림7 틈을 보아 다시 도주하여 이번에는 무사히 죽림국을 빠져나오지만, 아~ 이번에는 깊고도 넓은 강이 앞을 가로막습니다. 건너갈 배가 없어 짚단 세 묶음을 띠로 묶어 물에 띄우고, 그 위에 훌쩍 올라탑니다. 젖으면 바로 가라앉을 힘없는 지푸라기 방석에 자신의 운명을 맡깁니다.그림8

> 짚단 위에 올라앉아 천지신명께 빌되, "제가 진실로 진실로 아버지를 뵙고자 하니, 바람아 불어라. 저를 강가로 건너게 해 주소서" 하고 합장하고 어머님께 배운 '왕생게'를 간절히 외우니 갑자기 바람이 일어나 물가로 건너

주니, 바로 아버지가 계신 범마라국 땅이라. 임정사는 어찌 찾아갈까. 바람결 따라 염불소리가 들립니다. 그 소리를 따라 앞으로 나아갑니다.

동풍이 불면 그 소리가 원생극락顧生極樂 나무아미타불
남풍이 불면 그 소리가 섭화중생攝化衆生 나무아미타불
서풍이 불면 그 소리가 도진중생度盡衆生 나무아미타불
북풍이 불면 그 소리가 수의왕생隨意往生 나무아미타불

마법의 주문 '왕생게', 기적의 바람 일다!

이야기 속에는 위험한 고비마다 '왕생게'가 그 역할을 단단히 합니다. 홀로 가는 기나긴 수행 길에 추위와 배고픔을 이기라고 원앙부인이 남편 사라수왕에게 지어 준 게송입니다. 원앙부인의 애틋한 염원은 온 가족을 수호하는 마법의 주문이 됩니다. 왕생게는 남편 사라수대왕이 계속 수행을 하게 하는 버팀목이 되고, 아들 안락국이 강에 빠질 위기에 처하자 기적적으로 바람을 일으키는 주문이 되고, 또 그를 아버지에게로 인도하는 나침반이 됩니다. 안락국은 아버지를 찾아가는 여정 중에 여덟 궁녀가 (사라수왕에게 배운) 왕생게를 읊는 것을 듣게 되고, 궁녀들에게 '왕생게를 어떻게 아느냐'는 연유를 물은 끝에 아버지를 만나게 됩니다. 그림9,10

아버지를 만나 두 다리를 끌어안고 엉엉 우니, 아버지가 "이 아기가 어떤 아기이기에 늙은이의 다리를 안고 이토록 우느냐?"라고 합니다. 이에 안락국이 왕생게를 외운즉, 왕이 그제야 아들인 줄 알고 길가에 주저앉아 옷이 잠기게 우셨습니다. "네 어머니 나를 잃고 시름으로 살더니, 이제 또 너를 잃고 눈물로 살 것이니 어서 돌아가라!" 아버지와 아들은 슬픈 뜻을 이기지 못하여 오래 있다가, 헤어질 때 왕은 "알고 가는 이도 끊어진 이런 혼미한

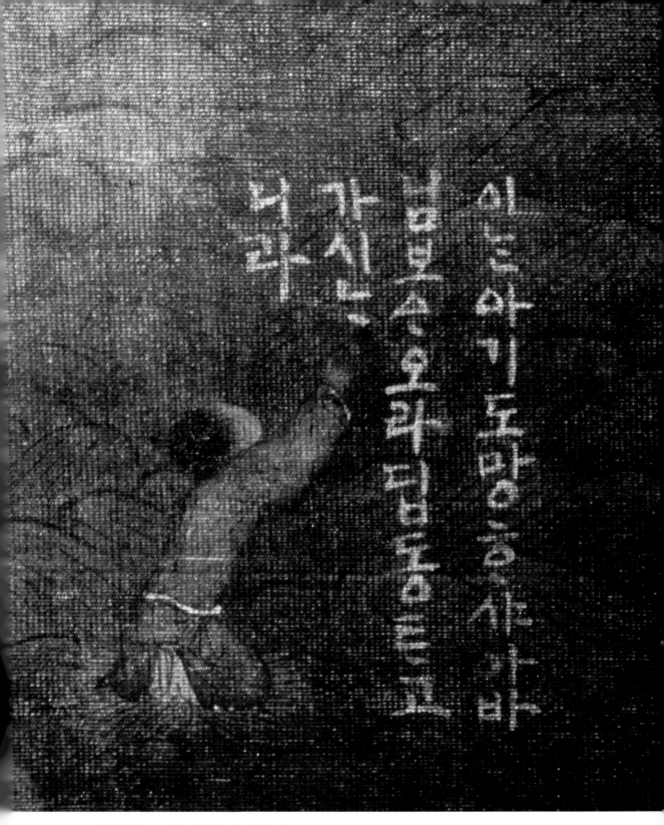

그림8 짚단을 타고 '생사의 강'을 건너는 안락국태자.

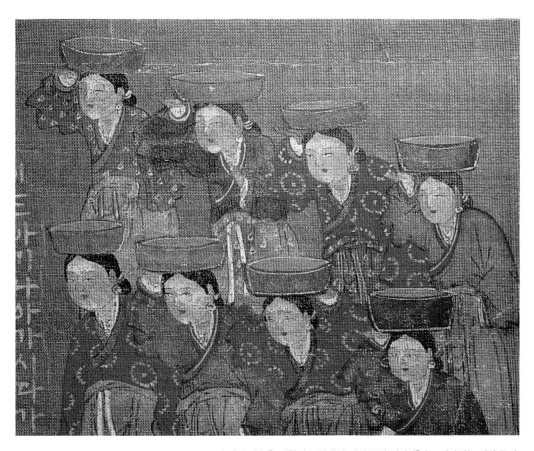

그림9 "이 게송은 대왕의 부인께서 지어 주신 것이다"라고 대답하는 여덟 궁녀.

장자 집에서 일하던 만삭 원앙부인
학대에도 염불의 힘으로 아들 출산
영민한 안락국, 아버지를 찾아 도주

무사히 빠져나오니 강江가로 막아
짚단 위에 올라타고 '왕생게' 외우니
기적과 같은 바람이 일어나 강 건너다

우여곡절 도달한 범마라국, 아버지는 어디에
여덟 궁녀의 '왕생게'를 실마리로 드디어 상봉
아비의 두 다리를 부여잡고 통곡하는데…

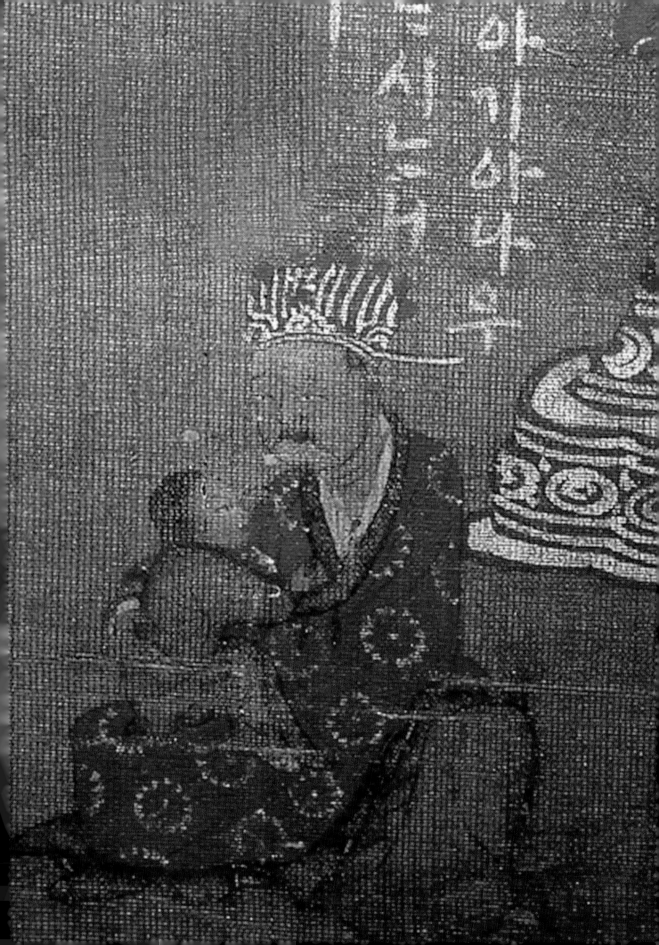

길에 누구를 보려고 울며 왔느냐. 대자비 원앙부인과는 공덕 닦는 내 몸이 정각正覺하는 날 만나보리라"고 노래를 부릅니다.

어머니의 안위가 걱정된 태자는 다시 강가에 와서 짚단 방석을 타고 왕생게를 불러 바람을 일으켜 죽림국으로 돌아옵니다. 뭍에 올라오는 도중에 소 치는 아이의 노랫소리가 들려옵니다. "안락국이는 아비를 보았으나, 이번에는 어미를 못 보아 시름이 더욱 깊겠구나." 이에 안락국은 "무슨 그런 노래를 부르더냐!" 하고 깜짝 놀랍니다.그림11 이제 어머니를 못 보게 되었다니요? 청천벽력 같은 소리입니다.

그림10 꿈에도 그리던 아버지와 상봉한 안락국태자.

안락국이 맞닥뜨린 '강'의 의미는?

아버지를 향해 달리던 안락국태자 앞을 가로막은 마지막 관문은 검푸른 '강물'이었습니다. 이는 차안(이 세상)과 피안(저세상) 사이에 흐르는 강입니다. 바리데기 공주, 황주신 성우양 등 우리에게 익숙한 전통 설화에서도 주인공의 우여곡절 천신만고의 여정 막바지에 맞닥뜨리는 것은, 바로 '이승과 저승' 또는 '속세와 천상' 사이를 가로막는 '강'입니다. 이 강은 차안을 벗어나는 경계의 비유로서, 한갓 인간의 힘으로는 어찌할 도리가 없는 불가항력적인 그 무엇입니다.

이것을 무의식의 세계라고 하기도 하고, 업장業障 또는 업식業識의 소용돌이라고 하기도 합니다. 여기서 주인공은 포기하고 돌아갈 것인가 아니면 목숨마저 던지며 나아갈 것인가, 일생일대의 기로에 놓이게 됩니다. 강이 아니고 바다가 등장하는 경우도 있는데, 어느 경우이건 '멈추지 않고 흐르는 물'의 이미지로 표현됩니다. 『지장경』에는 바라문의 딸이 지옥에 떨어진 어머니를 만나러 갈 때 불타

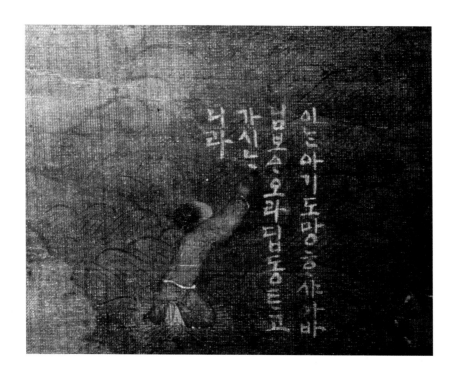

는 바다를 건너게 됩니다.

「심청전」의 경우에는, 심청이가 바다의 심연 속으로 몸을 던지니 용궁이라는 극락세계를 체험하게 됩니다. 강이든 바다든 소용돌이의 폭류가 죽음과 삶을 동시에 품는 하나의 상징으로 나타납니다.

차안과 피안을 가로지르는 '업식의 강'

'생사生死를 건너는 메타포'로서 나타나는 강물은 우리가 만들어 놓은 업業의 소용돌이입니다. 업의 강물, 업의 바다인 것입니다. 우리나라 전통 설화의 내용을 보면, 주인공은 항상 사회적 최고의 약자입니다. 어릴 때 혼자가 되거나, 졸지에 부모를 잃었거나, 홀어머니 또는 홀아비의 자식이거나, 사회적 신분이 미천하거나 또는 매우 가난합니다. 그런데 그럼에도 불구하고 자신을 위해서가 아니라 타인을 위해 마음을 내는 착한 천성을 가졌습니다. 자신을 버렸던 부모를 구하기 위해 나선 험한 여정 속에는, 먼저 자신의 업장을 소멸하는 수난과 시련들이 있습니다. 강물 앞에는 수십 채의 검은 빨래가 쌓여 있기도 합니다. 주인공은 산더미 같은 검은 빨래를 모두 흰 빨래로 빨아 놓아야만 강을 건널 수 있습니다. 산더미 같은 빨래는 세세생생 쌓은 번뇌업장을 상징하며, 이를 모두 깨끗하고 하얗게 맑혀 놓아야만 앞으로 나아갈 수 있습니다.

우리는 우리의 업장과 정면 대결했을 때만 업의 윤회를 끊을 수 있습니다. 선가禪家에서는 '백천간두에서 몸을 날려야 한다'고 말하기도 합니다. 이러한 강이 나타났을 때, 강물에 휩쓸리지 않는 길은 단 하나! 그것을 직시하는 것입니다. 불가항력으로 보이던 업식의 바다도 '반야지혜'의 불을 밝히면 한갓 환영에 불과합니다. 강물에 몸을 던졌을 때 죽는 것은 에고로서의 '자아'입니다. 계속 철견해 나가다 보면 드넓은 광활한 자유의 바탕이 드러납니다. 『금강경』에서는 "구경무아究竟無我(마침내 나는 없다)"를 말합니다. 마침내 내가 없어지자 진정한 활짝 열린 마음의 세계, 진리의 세계가 나타납니다. 이러한 순간에도 '자비'는 항상 우리를 지켜 줍니다.

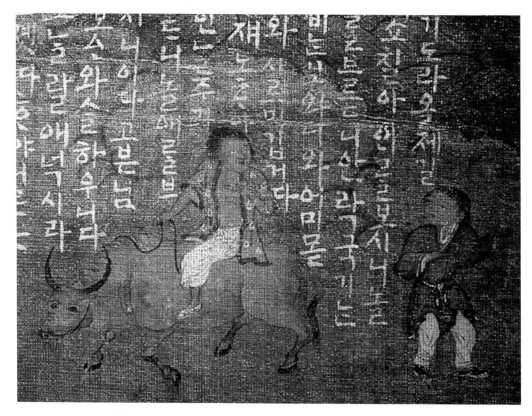

그림11 "불쌍하구나, 안락국이여!"라는 노랫소리에 깜짝 놀라 돌아보는 안락국태자.

제3화
어머니의 죽음,
아~ 모두 내 탓이다!

"불쌍하구나, 안락국이여! 유복자로 태어나 아버지가 그리워 천리만리 찾아가더니, 돌아와서는 이번엔 어머니를 잃었구나." 소 치는 아이의 처량한 노래를 듣고 안락국이 깜짝 놀라 연유를 묻습니다. 그림11

"아버지를 보겠다는 그 아이가 하도 가여워서 잠시 보고 오라고 한 것이지 도망간 것이 아닙니다. 머지않아 꼭 돌아올 테니 조금만 기다려 주십시오" 라고 원앙부인이 간곡히 매달렸습니다. 하지만 노발대발한 장자는 "내가 돈을 주고 네 뱃속에 있는 것을 샀으니 내 소유이지 네가 마음대로 할 수 있는 게 아니렸다!" 하고 부인의 머리채를 잡아끌어 보리수나무 밑으로 가서 칼로 세 동강을 내어 베어 던져버렸습니다.

무지와 갈애가 꾸는 한바탕 꿈
안락국이 아버지를 찾아 도망갔기 때문에 장자가 분노하여 어머니를 무자비하게 칼로 메어쳤다는 것입니다. '아~ 모두 나 때문이다.' 안락국은 이런 사정을 듣고 눈앞이 캄캄하여 울지도 못하고 말도 못하고 그만 쓰러져 버리고 맙니다. 한참만에 정신을 차린 안락국이 비틀거리며 보리수 아래로 가 보니, 과연 어머니의 시체가 세 동강 나서 여기저기 뒹굴고 있었습니다. 그림12

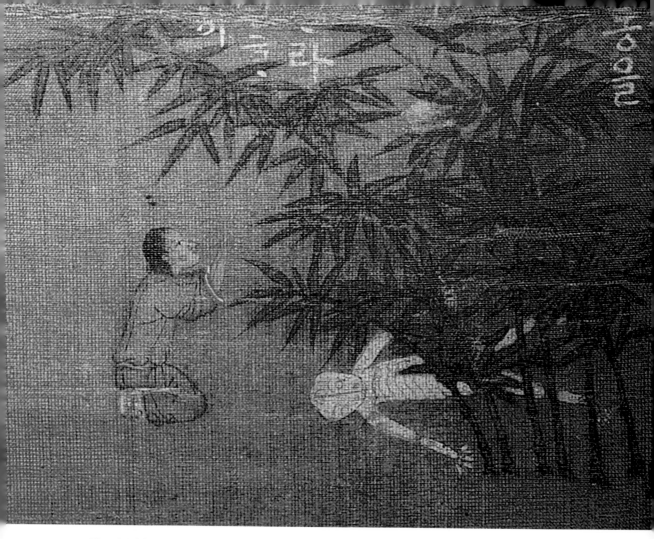

그림12 어머니의 하얀 주검 앞에서 기도하는 안락국태자.

안락국이 이를 주섬주섬 주워다가 차례로 이어 놓고 땅에 엎드려 통곡하며 뒹굴며 쓰러져 우니, 하늘이 진동하였습니다. 서쪽을 향하여 앉아 합장하고 어머니가 가르쳐 준 왕생게를 외우며 게송을 지어 부릅니다.

원컨대 내가 장차 목숨을 마칠 때에	願我欲臨終時
일체 업장 다 버리고	盡除一切諸障碍

면전에 아미타불을 보아　　　　　面見彼佛阿彌陀

즉시 안락찰(극락)에 태어나게 하소서　　即得往生安樂刹

염불삼매로 열리는 극락세계

꿈과 같이 아버지를 만나고 돌아온 안락국에게는 더욱 잔혹한 현실이 기다리고 있었습니다. 참혹한 모습의 어머니 주검입니다. "고운 님 못 보아 사르듯 울며 지내더니, 임이시여, 오늘날 넋이라고 하지 말 것이다." 비명에 간 원앙부인의 마지막 말입니다. 어머니가 세상에 없는 이상 안락국 역시 살 이유를 찾지 못합니다. 어머니가 극락에 태어나기를 바라는 아들 안락국의 간절한 염원은 피안에 가 닿습니다. 게송을 지어 부르자, 즉시 극락세계에서 48용선이 진리의 바다眞如大海에 둥둥 떠내려 옵니다.그림13 용선 속의 큰 보살님들이 태자에게 이르되, "너의 부모님은 벌써 극락세계에 가셔서 부처님이 되셨거늘, 네가 이를 모르고 있어서 길을 인도하러 왔다." 태자는 이 말을 듣고 기뻐하며 사자좌에 올라 허공을 타고 극락세계로 향합니다. 그림14

'업장소멸'과 '공덕장엄'의 드라마

이리하여 이야기는 끝을 맺습니다. 그런데, 이 이야기의 마지막 부분이 매우 흥미롭습니다. 그 마지막 대목에는 "광유성인은 지금의 석가모니불이시고, 사라수대왕은 지금의 아미타불이시고, 원앙부인은 지금의 관세음보살이시고, 안락국은 지금의 대세지보살이시고, 승열바라문은 지금의 문수보살이시고, 여덟 궁녀는 지금의 8대보살이시고, 5백 제자는 지금의 5백 나한이시다. 자현 장자는 무간지옥에 떨어졌다"라고 쓰여 있습니다.

　　마지막에서 이야기는 큰 반전을 일으킵니다. 세 명의 주인공들은 지금의 부처와 보살의 전생의 모습이었다는 것입니다. 즉 '부처와 보살'이라는 해탈과 자비의 존재 그 자체가 되기 위해 어떠한 결심을 하고 어떠한 정진을 해야 하

그림13 용선이 나타나 안락국태자를 태우고 가는 모습.(40~41쪽)

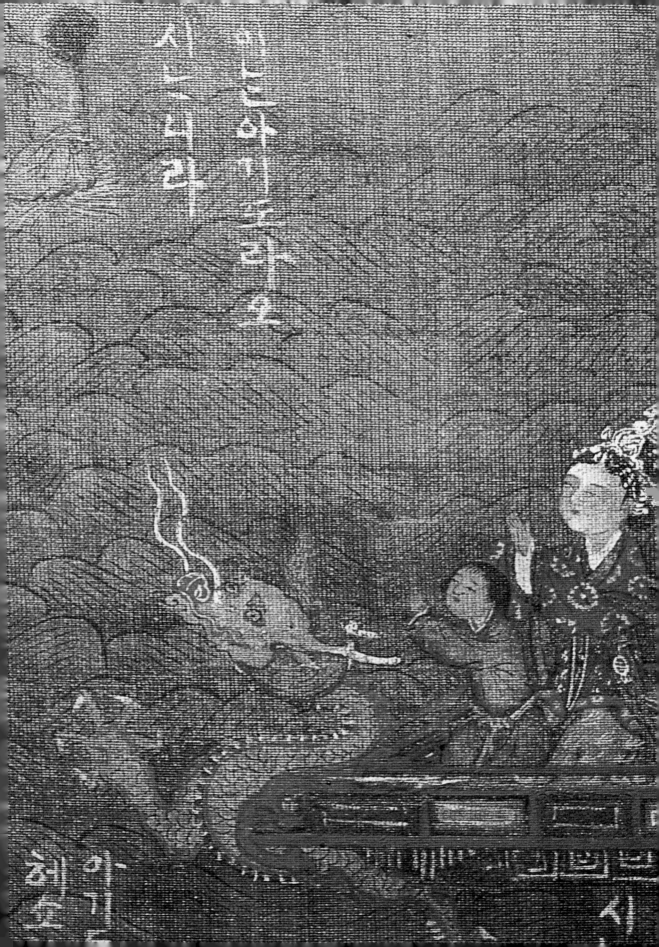

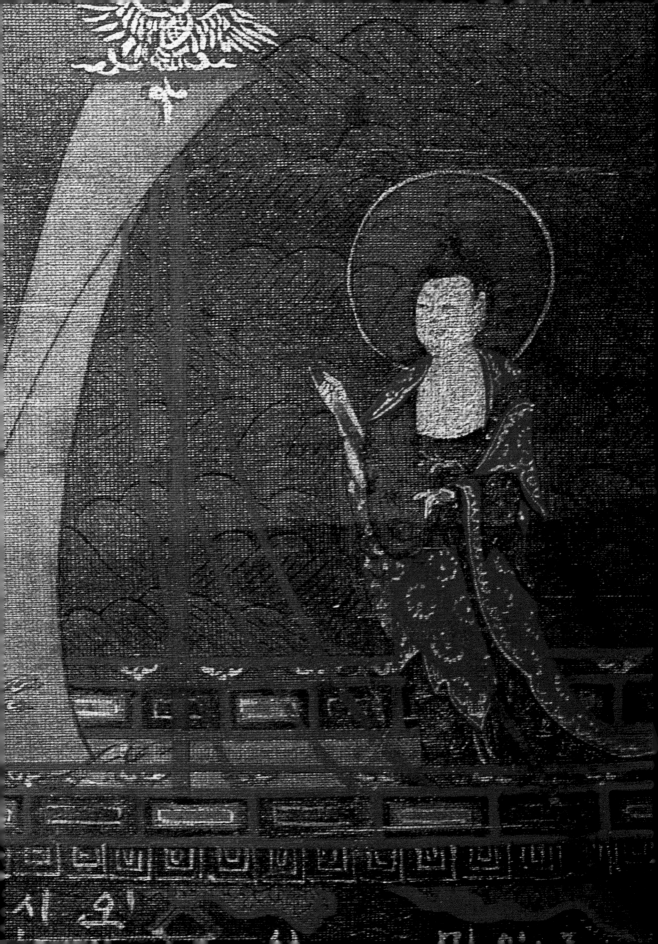

는지 본보기를 보이고 있는 것입니다. 원앙부인은 아니나 다를까, 크나큰 자비인 관세음보살로 화신합니다. 안락국태자는 이름부터 '안락국安樂國'이니, 이는 '극락'을 지칭합니다. 안락찰安樂刹·안락국安樂國·안국安國·안양安養은 모두 극락極樂과 동일한 어원인 산스크리트 '수카바티Sukhavati'에서 나왔습니다. 이는 '지극히 평안한 곳'이라는 뜻입니다.

결국 사라수대왕·원앙부인·안락국태자는 현재의 아미타불·관세음보살·대세지보살로 화신하였습니다. 즉 '아미타삼존阿彌陀三尊'으로서 진리의 세계를 장엄하게 된 것입니다. 관세음보살은 자비, 대세지보살은 지혜, 그리고 아미타불은 자비와 지혜의 합체로서의 진리를 가리킵니다. 이 이야기는 우리나라 '자생의 전생담前生譚'으로서 참으로 귀중한 가치를 갖습니다.

'수행의 목표'를 모르면 도저히 알 수 없는 이야기

'전생담'으로서의 맥락을 모르고 보았을 때, 이 이야기는 한 가족의 비참한 몰살이라는 비극적 결말로 해석될 수도 있습니다. 또는 '한恨의 승화'라는 등의 통상적 관점으로 보일 수도 있습니다. 대왕이 왕궁의 부귀영화를 버리고 사찰의 허드렛일을 하러 떠났다는 것, 그리고 여왕이 몸종으로 자신을 팔았다는 것 등의 행위들은 속세적 욕망과 이기적 독선이 판치는 현대 사회의 풍토에서는 도저히 이해가 가지 않는 대목이기 때문입니다. 하지만 이 이야기는 세속의 오롯한 목표인 부귀와 명예와 애욕을 말하고자 하는 것이 아닙니다. 대왕은 명예를 버리고 자신을 맑히는 청정한 '수행'을 택했고, 여왕은 애욕과 부귀영화를 버리고 힘겨운 '보시'를 택했습니다. 이러한 발원을 세우고 나아가는 것을 가능케 하는 실천적 방법은 '한 마음의 집중'입니다. 이는 온갖 번뇌를 막는 '왕생게'의 일심염불一心念佛이라는 정진으로 나타납니다.

여기서 〈안락국태자경변상도〉라는 명작이 전달하고자 하는 내용이 확연히 드러납니다. 첫째, 삶의 목적은 자유와 해탈, 즉 깨달음의 세계에 이르는

그림14 원앙부인 어머니 품속에서 함께 합장하는 안락국태자.

못 깨우친 아비, 아들 돌려보내는데
이미 장자는 안락국 도주한 것 알고
원앙부인을 환도로 메어쳐 죽이니

아~ 불쌍한 안락국이여!
세 토막 난 어머니 시신 앞 오열
마음 모아 왕생게 염불, 펼쳐지는 진리의 바다

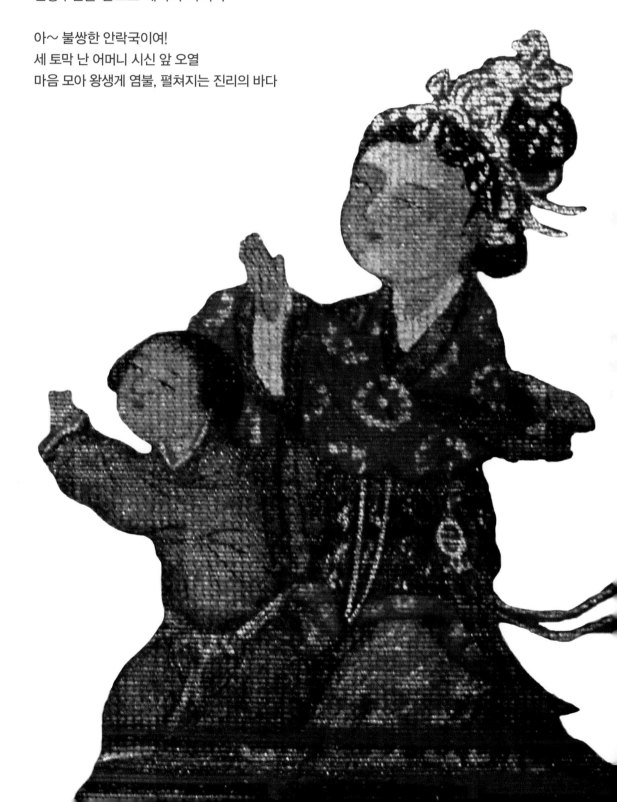

것이고, 둘째, 그렇게 하기 위해서는 보살로서의 공덕 행위를 해야 한다는 것. 셋째, 그러한 선업의 결과로서 진리의 세계라는 과보를 받는다는 것입니다. 이는 천 년 전통의 우리 불교를 관통하는 '지혜智慧와 자비慈悲'라는 삶의 목적이자 방편이고, 이상적 인간상으로 제시되는 두 축의 덕목입니다.*

관점	유아有我의 관점 = 중생		무아無我의 관점 = 보살	
내용	욕망	-갈애와 집착 -5욕락(명예욕·애욕· 재물욕·식욕·수면욕) -생사生死에 구속	보살 정신	-자비희사 -6바라밀(보시·지계· 인욕·정진·선정·지혜) -죽음에 초탈
과정	고통		공덕장엄	
결과	윤회		극락(또는 해탈)	

〈안락국태자경변상도〉의 소장처와 내력

이렇게 귀한 작품이 어떻게 일본 시골에 소장되었을까요? 본 이야기와 함께 소개하는 〈안락국태자경변상도〉(105.8×56.8cm)는 비단 바탕에 채색으로 그려진 조선 전기(1576년) 왕실 발원 작품입니다. 그림17 작품은 현재 일본 아오야마분코青山文庫에 소장되어 있습니다. 화폭 속에는 장면마다 등장하는 인물들이 반복적으로 나타나 이들이 시간적 이동을 하며 이야기가 전개됨을 알 수 있습니다. 그리고 초창기 한글로 기입된 각 장면의 설명이 보입니다. "아기 도라올제 길헤 쇼칠 아애롤 보시니 놀애롤 부르다니 안락국기는 아비는 보와니와 어미 몯보와 시르미 깁거다" 등 화면에 적힌 문구를 보면 아래 아 방점, 세모 모양을 표기한 반잇소리, 아음과 후음이 구별되는 이응 표기도 보여 자못 귀중한 작품임을 알 수 있습니다.

더욱 놀라운 것은 그림 상단의 화기畫記 내용입니다. "주상전하 성수만세 왕비전하 성수재년 속탄천종 / 공의왕대비전하 성수산고 자심해활 제세여원 / 덕빈저하 수명무진 복덕무량 / 혜빈정씨 보체 무재무장 수명무궁 … (主上殿下聖壽萬歲 王妃殿下聖壽齊年速誕天縱 恭懿王大妃殿下聖壽山高慈心海闊 濟世如願 度生如心 德嬪邸下壽命無盡 福德無量 惠嬪鄭氏寶體無灾無障 壽命無窮 …)" 당시 왕실의 최고 권력자들의 보체 안녕을 위한 발원문입니다. 본 작품은 조선 전기 궁궐 안에 특별한 공간에 모셔졌을 것이고, 이 앞에서는 해당 왕실 인물들을 위한 예불이 거행되었을 것입니다. 그분들이 바로 앞에서 대면하였을 작품을, 시공을 넘어 보고 있자니 가슴이 벅찹니다.

이런 귀중한 왕실의 작품이 어떻게 해서 일본의 작은 마을, 문고 박물관에 소장되었을까요? 직접 현지에 가서 조사를 하고 그 연유를 알아보니, 본 작품은 임진왜란 때 왜장으로 출전했던 초소카베 모토치카長曾我部元親가 조선으로부터 가져온 유품이라고 합니다. 전쟁 때 조선 왕실 또는 관련 원찰에서 유출되었을 것으로 추정됩니다. 초소카베 모토치카는 당시 도사土佐의 번주藩主였습니다. 도사는 현재의 고치高知입니다. 그러니 본 작품이 시코쿠四國 고치켄高知縣의 아오야마분코 박물관에 소장된 내력을 알 수 있겠네요. 보존 상태는 매우 양호하였습니다. 당시의 채색이 그대로 남아 영롱하게 빛나고 있었습니다.

그림15
임정사, 속세의 때를 벗고
자신을 맑히는 공간.

그림16
사라수대왕궁,
명예와 애욕의 속세의 공간.

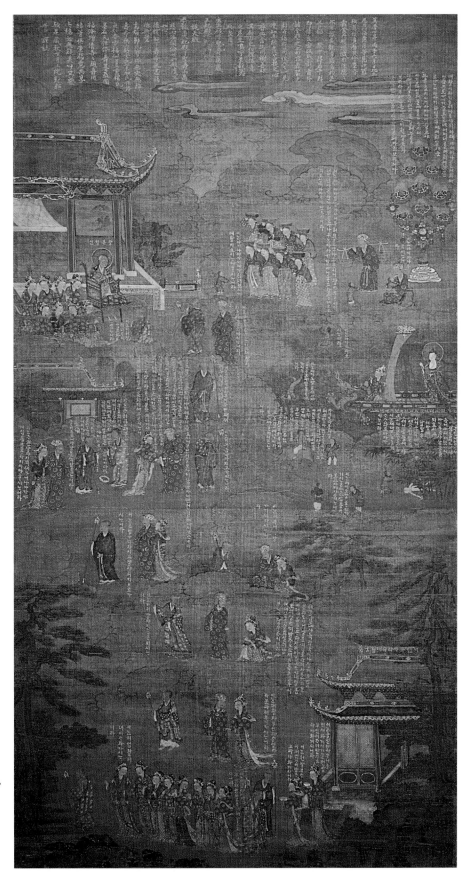

그림17
〈안락국태자경변상도〉
조선 전기 1576년,
비단에 채색,
105.8×56.8cm,
일본 고치
아오야마분코 소장.

속세에서 극락으로, 나를 비우는 여정

안락국태자 이야기는 다양한 본本이 전해 내려오는데, 그중 가장 시대가 올라가는 본보기는 『월인석보』의 「원앙부인 극락왕생 연기」입니다. 제목에서도 알수 있듯이 '원앙부인이 어떻게 극락에 왕생하게 되었나'에 초점이 맞추어져 있는데, 원앙부인이 행한 선업의 과보로 극락에 태어남을 말하고 있습니다. 즉 자비와 희생, 그리고 정진의 힘으로 일관한 결과로서의 해탈을 말합니다. 안락국태자와 사라수대왕 역시 진정한 자유와 해탈을 위해 용기를 내고 나아갑니다. 이 같은 세 명의 주인공이 이동해 가는 모습은 같은 인물을 반복해 그려서 표현하고 있습니다. 화면 속 이야기의 전개 과정은, (정면에서 보아) 가장 아랫부분 우측에서 윗부분 좌측으로, 아래에서 위로 가는 형식으로 펼쳐집니다. 아래에는 사랑과 명예가 있는 왕궁(속세)이 있고,그림16 위쪽은 극락과 속세를 잇는 가교적 역할을 하는 수행 공간으로서의 임정사가 있습니다.그림15 극락으로 진입하는 초입과도 같습니다. 임정사 너머 공간을 초월한 곳에 있는 진리의 세계는, 용선이라는 매체와 그것이 떠 있는 진여대해(진리의 바다)가 펼쳐지는 것으로 암시되고 있습니다.

그림 구도, 아래에서 위로 주인공의 동선 따라가기

화면의 가운데에는 주인공들의 험난한 여정이 펼쳐집니다. 먼길을 떠나는 왕과 왕비, 애정과 혈육의 정마저 끊고 떠나는 왕, 여종으로 팔려가는 왕비, 목숨을 걸고 죽림국과 범마라국을 오가는 안락국 등. 내용의 공통점은 주인공들이 모두 자신의 마지막 보루, 즉 '자기 자신'마저 버려야 하는 상황이 온다

는 것입니다. 이러한 시련들이 닥쳤을 때 주인공들은 하나같이 수행을 통해 무아無我로 나아갑니다. 내용은 바야흐로 업장소멸과 공덕장엄의 이야기로 전환됩니다. 마지막 장면에 해당하는 아미타 용선의 모습은 환상적이고도 아름답습니다.그림13 생사生死의 바다를 건넌 안락국태자는 엄마 품에 안겨 있습니다.

그리고 그 뒤에서 듬직하고도 늠름하게 노를 젓고 있는 아미타불은 바로 아버지 사라수대왕입니다. 아버지가 노를 젓고, 어머니가 왕생게를 부르는 소리를 들으면서 안락국은 극락으로 나아갑니다. 인생이 그저 전생의 과보로서의 또 하나의 윤회가 될 것인가, 아니면 자아를 버리고 깨달음으로 향하는 여정이 될 것인가. 이타적인 마음으로 보리발심하고, 자신의 업보를 정확히 보고, 제각기 나름의 용맹 정진을 통해 모두 극락세계로 가게 되었다는 이야기. 묘한 비애미 뒤에 숨겨진 영롱한 보석 같은 내용입니다.

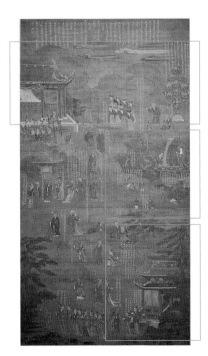

임정사 : 극락 진입을 위한 수행 공간

진여대해眞如大海 : 진리의 세계(극락)

사라수대왕궁 : 욕망의 세계(욕계欲界 또는 속세)

결심

〈지장시왕도〉
바라문의 딸 이야기

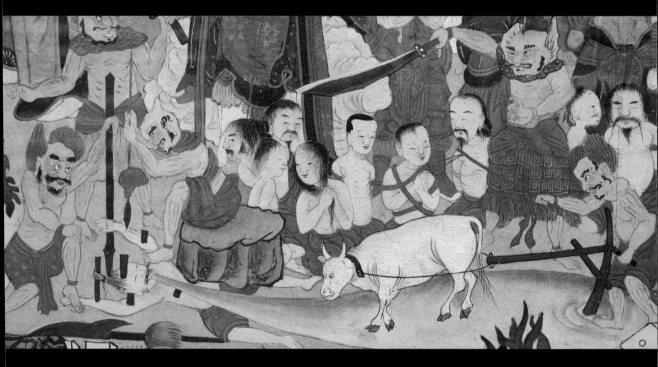

발설拔舌지옥. 죄인의 허를 뽑아 혓바닥을 쟁기질한다. 거짓말·거친 말·욕설 등 말로 죄를 지은 사람이 가는 지옥.

제1화

바라문의 딸,
지옥으로 가다

"제가 어떻게 하면 그곳에 갈 수 있을까요?" 바라문의 딸이 간절히 가고자 하는 곳은 어디일까요? "저는 이제 몸과 마음을 가눌 수가 없고 곧 죽을 것만 같습니다. 제발 저를 불쌍히 여기시어 속히 일러주십시오." 존경과 흠모를 받는 지체 높은 바라문 가문의 한 여인이 이렇게도 애타게 가고자 하는 곳은 천상이나 극락이 아닙니다. 바로 지옥입니다. 그녀는 어떤 연유에서 지옥에 가고자 몸부림치는 것일까요?

그녀의 어머니는 살아생전 악업만 일삼다가 죽어서는 혼신魂神이 무간 지옥에 떨어지게 됩니다. "저는 어머니를 잃은 뒤 밤낮으로 생각하고 생각하였으나 어머니 가신 곳을 물을 데가 없습니다." 어머니가 돌아가신 후에 그 응보에 따라 악도惡道에 떨어졌음을 직감한 딸은 부처님께 오래도록 간절한 기도를 올립니다. "그대가 정성을 다하고, 어머니를 사랑하는 마음이 남다른지라 일러주노라." 드디어 부처님께서 응답해 오자, 그녀는 감격한 나머지 쓰러져 한참만에야 정신을 차리게 됩니다. 이에 부처님은 그녀에게 "그대는 내게 공양 올리기를 마치거든 바로 집으로 돌아가 단정히 앉아 나의 명호를 생각하라. 그리하면 곧 그대의 어머니가 태어난 곳을 알게 되리라"고 일러주십니다.

바라문의 딸은 집으로 돌아와 단정히 앉아 좌선에 들어간다. 부처님의 명호에 집중한 채로 하루 낮 하루 밤이 지나자, 그녀는 홀연히 자신이 어느 바닷가에 와 있음을 알게 된다. 그런데 자세히 보니 그 바닷물은 펄펄 끓고 있었고, 그 가운데 사나운 짐승들이 바닷속에 빠져 허우적거리는 수많은 남녀들을 다퉈 잡아 뜯어 먹는 것이었다. … 그 고통받는 형상이 천만 가지인지라 차마 눈뜨고 볼 수가 없었다. "이 물은 어떤 이유로 이렇게 끓고 있으며, 많고 많은 저 사람들은 어떤 죄인이며, 저 많은 사나운 짐승들은 어떻게 된 것입니까?"

<div align="right">- 『지장보살본원경』 중에서</div>

지옥의 초입, 펄펄 끓는 업의 바다業海

바라문의 딸은 어머니가 죽은 뒤 다시 태어난 곳을 따라갑니다. 그러자 불타는 바다를 만나게 되고 그 바다에 무수한 사람들이 빠져 허우적대며 고통스러워하는 것을 목격하게 됩니다. 그래서 바닷가에 있는 무독귀왕無毒鬼王에게 그 연유를 물으니, "염부제(속세)에서 나쁜 짓을 하다 죽은 중생이 49일이 지나도록 그를 위해 공덕을 지어 주는 이가 없거나, 살아생전 착한 인연을 지은 것이 없으면 어쩔 수 없이 본래 지은 업本業대로 지옥에 떨어지게 되며, 자연히 이 바다를 먼저 건너게 됩니다"라고 합니다. 무독귀왕은 사람들의 독한 마음을 없애 주는 역할을 하는 존재로, 지옥으로 진입하게 될 때 가장 먼저 만나게 되는 지옥의 안내자이기도 합니다. 지장보살의 오른쪽 협시로서 왼쪽 협시인 도명존자와 함께 '지장삼존'을 구성하게 됩니다.

그리고 순차적으로 두 개의 바다를 더 건너야 하며, 가면 갈수록 고통은 배가된다는 것입니다. 이렇게 도합 총 세 개의 바다를 건너게 되는데, 이는 몸과 말과 뜻으로 지은 세 가지 업 때문에 스스로 받는 것이라 합니다. 이름하여 세 가지 '업의 바다業海'입니다. 몸身과 말口과 뜻意으로 지은 삼악업三惡業,

즉 자신이 지은 업이 바다를 이루고 있습니다. 죽어서 육체에서 벗어나게 되면 스스로 지어 놓은 업에 그대로 노출되어 도리 없이 그 업의 흐름 속에서 표류하게 됩니다. 스스로 지은 업에 대해 살아생전 응보를 받는 것을 삼재라고 합니다. 9년 주기로 돌아온다 하니, 자신이 9년 동안 지은 업이 드디어 밀물이 되어 자신에게 되돌아와 3년간 들삼재·눌삼재·날삼재의 형태로 머물다 간다는 것이 민간 신앙 차원의 해석입니다.

그런데 죽어서도 역시 업의 응보는 피해 갈 수 없습니다. 자신이 지은 습관의 에너지 그대로 그 힘에 떠밀려 다음 세상으로 가게 됩니다. 무수한 지옥들은 이 세 바다를 통과하면 있습니다. 먼저 큰 지옥이 열여덟 개이고, 이는 다시 오백, 다시 천백으로 분파하여 헤아릴 수 없을 정도로 많은 지옥들이 존재합니다. 그림19,21 바라문의 딸이 간절히 가고자 하는 곳은 어머니가 떨어졌다고 하는, 지옥 중에 가장 지독한 지옥 '무간지옥'입니다. 웬만한 중생들은 하나같이 극락을 꿈꿉니다. 대부분이 자신의 평화와 안락을 위해 매진하고 기도하고 염불합니다. 하지만 이 바라문의 딸이 몇 날 며칠 동안 가고자 간절히 기도했던 곳은 다름 아닌 지옥이었습니다. 지옥 중에 상지옥인 무간지옥일지라도 상관 않고 뛰어들어 어머니를 구하고자 하는 그 간절한 마음이 부처님을 움직이게 됩니다. 결국, 어머니는 다시 천상에 태어나는 가피를 입게 됩니다.

곱게 자란 온실의 화초, 지옥에 뛰어든 전사가 되다

업의 바다에서 극심한 고통을 받는 수많은 중생을 목격한 바라문의 딸은, "저는 미래 겁이 다하도록 죄지어 고통받는 중생이 있으면 마땅히 널리 방편을 써서 고통에서 벗어나게 하겠다"라는 크나큰 서원을 세우게 됩니다. 그녀는 그 서원대로 지옥·아귀·축생·인간·수라·천의 육도六道를 세세생생 돌아다닙니다. 물론, 그녀의 임무는 끊임없이 업을 짓고 끊임없이 몰려드는 중생들

을 구제하는 것이지요. 바로 "이 바라문의 딸이 지금의 지장보살"이라고 『지장보살본원경』(약칭 『지장경』)에는 언급하고 있습니다. 바라문의 딸은 지장보살의 전신前身입니다. 어머니를 구하고자 한 애틋한 어느 딸의 마음이 그 발로였습니다. 하지만 불바다에 빠져 고통받는 중생을 목격한 후, 어머니를 구하고자 했던 자비심은 전 중생에게로 확대되어 나아갑니다. 이제 그녀는 귀한 가문에서 곱게 자란 여린 여인이 아니라, 지옥에 뛰어드는 전사가 되었습니다. 그녀는 충격적인 고통 속에 있는 중생들을 외면할 수 없었고, 그 목격을 계기로 커다란 서원을 세우게 되며, 마침내는 부처님도 찬탄해 마지않는 육도 중생의 구원자인 '지장보살'그림20이 되기에 이릅니다.

충격적인 가난과 고통을 목격하면 무조건 우선 구하고 보아야 한다는, 같은 인간으로서의 인류애가 발동하게 됩니다. 슈바이처 박사가 극심한 고통 속의 흑인들을 위해 아프리카로 갔듯이, 테레사 수녀가 인도 슬럼가로 뛰어들었듯이, 보다 높은 인덕을 가진 위인들은 망설임 없이 바로 그 한가운데로 걸어 들어가 온 힘을 다해 자신의 삶을 바칩니다.

우리네 도회지의 저 살벌한 변두리에서 발견한, 하늘도 희망도 없는 생활. 거기에 가난이 결합될 때, 그때야말로 극단적인, 차마 눈뜨고 볼 수 없는 불공평이 저질러지고 있다는 사실을 알게 된다. 정말이지 그러한 사람들이 가난과 겹쳐 추악함이라는 이중의 굴욕으로부터 벗어나도록 하기 위해, 모든 노력을 아끼지 말아야 한다. 나는 그 살벌한 변두리 지역을 알게 되기까지는 진정 불행이 어떤 것인지 알지 못했다. … 그러나 변두리의 공장 지대를 한번 보고 나면, 자기 자신이 영원히 더럽혀진 것처럼 느끼게 되며, 그들의 생활에 대해 책임이 있음을 느끼게 된다.

-알베르 카뮈(1913~1960), 『안과 겉』 중에서

제2화

지옥 중생 모두 구하리!
큰 서원을 세우다

아이를 쑥쑥 자라게 하는 저 불가사의한 힘은 어디서 오는 것일까요? 메마른 겨울 산을 푸른 녹음으로 뒤덮는 저 신성한 힘은 어디서 올까요? 곡식과 과일을 탐스럽게 익게 하는 저 신비한 힘은 어디서 나올까요? 만물을 치유하고 완성시키고 더욱 풍부하게 만드는 신령스러운 힘은 어디서 올까요? 지혜와 선근을 키우는 힘은 어디서 오는 것인가요?

지장보살地藏菩薩의 어원은 산스크리트 키쉬티가르바Ksiti-garbha입니다. '키쉬티'란 '대지大地'를 뜻하고 '가르바'란 '생명을 품는 태胎'를 의미합니다. 지장보살은, 고대 인도의 '대지의 신'인 대모지신大母地神에 그 연원을 두고 있습니다. 어머니가 아이를 품어 길러내듯, 대지가 세상 만물을 품어 발육 성장시키는 신성한 힘을 말합니다. 대지의 신이야말로 가장 큰 생명력을 품고 있는 신으로, 예로부터 자연 숭배 신앙의 중심이었습니다. 대지의 신성한 에너지는 만물의 탄생과 발육과 풍요로서 스스로를 표현합니다.

그때 커다란 향구름과 꽃구름·아름답고 오묘한 보배 장식 구름·곱고 깨끗한 의복 구름이 몰려와 커다란 향비·꽃비·보배장식비·의복비를 내려 온 대지를 적십니다. 그러자 온갖 백천의 미묘한 큰 법음의 빗소리가 천지를 가득 울립니다. 이는 용맹스럽게 정진하는 소리이며, 지혜로 나아가는

소리이며, 중생을 성숙시키는 소리이며, 삼악도의 중생을 제도하는 소리
이며…

-『지장십륜경』 중에서

메말라 가는 꽃을 다시 피게 하고
『지장십륜경』의 첫머리에는 지장보살이 나타나자 일어나는 상서로운 징조들
을 기술하고 있습니다. 중생들의 궁핍과 결여를 채워 주는 온갖 구름이 몰려

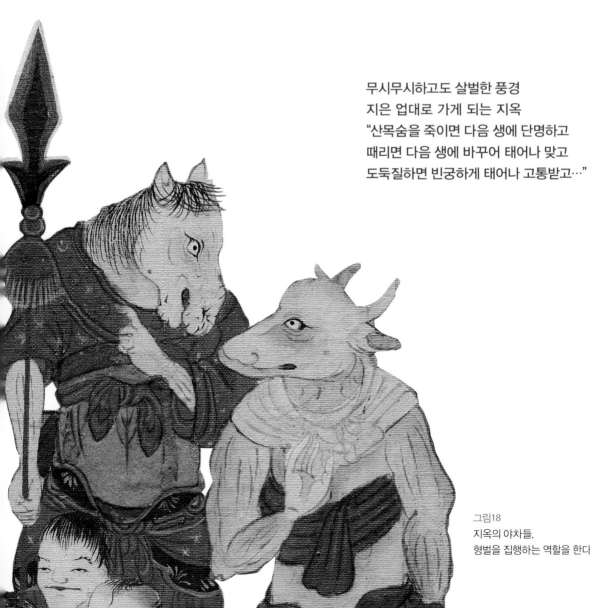

무시무시하고도 살벌한 풍경
지은 업대로 가게 되는 지옥
"산목숨을 죽이면 다음 생에 단명하고
때리면 다음 생에 바꾸어 태어나 맞고
도둑질하면 빈궁하게 태어나 고통받고…"

그림18
지옥의 야차들.
형벌을 집행하는 역할을 한다.

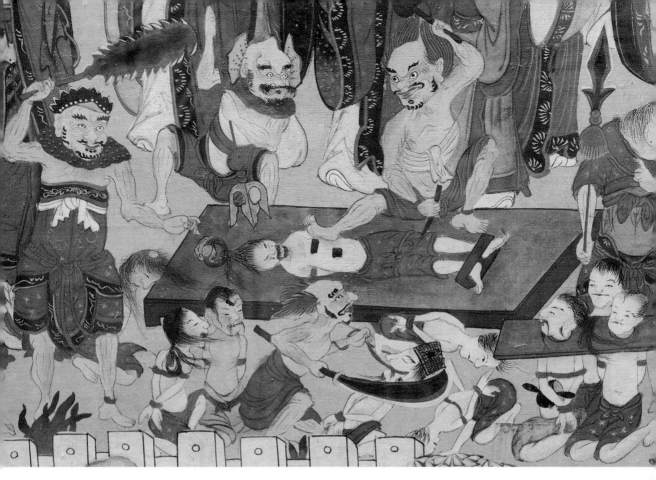

그림19 철상지옥鐵床地獄(또는 정철지옥釘鐵地獄). 쇠로 된 침상에 죄인을 눕혀 놓고 큼직한 쇠못을 몸에 박는다. 아무리 고통스러워도 죽지 않으므로 계속해서 몸에 못이 박히는 고통을 당한다. 주지 않은 것을 훔치거나 남을 등쳐서 재물을 모아 떵떵거리며 살던 사람들이 가는 지옥.

와서 풍요의 비를 내립니다. 소낙비 같은 빗소리가 진동하고 목마른 중생들은 살아나기 시작합니다. 마치 메마른 가뭄 속에 생명의 비가 퍼붓는 것 같습니다. 지장보살이 이 같은 공덕을 일으키며 등장하니 그곳 회중들은 바라는 모든 것이 충족됩니다. 시든 꽃에 다시 생기가 돌듯 가피를 입습니다. 지장보살은 유정이 필요로 하는 의복·침구·약품·평상·곡식·집 등 모든 구체적인 필수품에서부터 일체의 모든 안락한 환경·지위·이익·명예·공덕·경지·성품·아들·딸·복덕 등 무엇이든 그 원하는 바를 해결해 주고, 그다음에 중생을 열반으로 이끈다고 합니다. 중생을 깨달음으로 이끌기 위해 먼저 당장 결핍된 것

을 베풉니다. 그리고 그 고통으로부터 벗어나게 합니다. 어떤 소원도 차별 없이 커다란 자비의 마음으로 모두 품어 줍니다.

악업으로 지옥 떨어진
어머니를 구하기 위해
딸, 지옥으로 뛰어들다
딸의 간절함으로 드디어
지옥의 문이 열리는데 …

온갖 위험과 고난에서 구해 주기는 부모와 같고, 여러 가지 비법하고 용렬한 것을 감싸 주기는 우거진 숲과 같고, 여름에 먼 길을 가는 이에겐 쉬어갈 큰 나무와 같고, 더위에 목마른 자에겐 맑은 샘물과 같고, 굶주린 이에게는 달디 단 과실과 같고, 몸이 드러난 자에겐 의복과 같고, 더위에 시달리는 자에게는 두터운 큰 구름과 같고, 빈궁한 자에겐 여의보주와 같고, 두려워 떠는 자에게는 편안히 의지할 바가 되고, 갖가지 곡식을 가꾸는 이에게는 단비가 된다.

지장보살은 명부전冥府殿의 주인공으로, 중생들의 사후 세계를 관장하는 존재로 잘 알려져 있습니다. 특히 삼악도에 떨어져 헤매는 중생을 제도하는 보살로 유명합니다. 하지만 그 본원적인 뜻에 근거하면, 지장보살은 만물에 생명을 불어넣고 그것을 풍요롭게 기르는 대지의 신성성을 상징합니다. 이같은 불가사의한 공덕은 중생들을 윤택하게 하고 또 증장시키는 역할을 합니다. 이러한 신성성은 나아가 지옥에 떨어진 중생들을 건져내는 '지옥 구제의 신'으로 그 영역을 넓게 됩니다. 지장보살은 불성佛性이 없는 지옥에 서원의 힘을 가지고 뛰어들어 '지혜와 자비'의 빛을 비춥니다. 그곳에 떨어진 무수한 중생들은 스스로를 구제할 힘이 없으므로, 지장보살의 손길을 기다려야만 하는 운명입니다. 중생들의 악업의 종류가 참으로 무수하듯이 지옥의 숫자도 무수합니다. 그래서 지장보살은 신통력으로 자신의 몸을 무수하게 분신하여, 자신의 분신을 다양한 지옥으로 보냅니다. 그림21

그림20 지장보살이 지옥에 뛰어드는 장면.

불가사의한 공덕은 어디서 나오는 것일까?

"지장보살은 과거에 어떤 행行을 하고 어떤 원願을 세웠기에 이처럼 불가사의한 일이 능히 가능한 것입니까?" 지장보살이 무수한 중생들을 과거에 제도하였고 또 현재에 제도하고 있고 또 미래에 제도할 것이라는 사실에 놀라 문수사리보살이 이같이 묻습니다. 왜냐하면 구제해야 할 육도 중생의 숫자가 너무나 어마어마하기 때문입니다. 경전에는 "천겁을 헤아린다고 해도 안 될 정도로 많다"고 기술되어 있습니다. 불교의 핵심인 부처나 보살이란 존재의 실체는 '원願을 세워 그 결과로 받은 몸체'를 말합니다. 여기서 원 또는 서원이란, '중생을 구하겠다는 결심'입니다. 이것을 '자리리타自利利他'의 공덕이라고 합니다. 깨달음을 향한 수행이라는 자리自利(자신에게 선업이 되는 것)와 그것을 바탕으로 중생을 제도하는 이타利他(남에게 선업이 되는 것)의 공덕을 의미합니다. 간단히 말해, 이 같은 '수행과 공덕'을 세세생생토록 억겁의 세월을 거듭하여 장엄된 몸체를 부처 또는 보살이라고 합니다. 여기서 몸체란, 사람의 신체가 아니라 공덕장엄의 에너지가 하나의 수승한 세계 또는 경지를 이룬 것이라 해석하면 되겠습니다. 대승 불교에서는 '이타'의 정신을 매우 강조하는데, 이것을 '보살 정신'이라고 합니다.

자, 그렇다면 지장보살은 지장보살이 되기 이전, 세세생생 전생의 과거에 어떤 서원을 세웠을까요? 어떤 서원과 행위를 억겁 동안 거듭하여 결국 '지장보살'이란 화신이 되었을까요? 지장보살은 전생에 큰 장자의 아들이었던 적도 있고 또 바라문의 딸이었던 적도 있습니다. 큰 장자의 아들이었을 때는 "미래세가 다하도록 헤아릴 수 없는 겁 동안 죄업으로 괴로워하는 육도 중생을 모두 구하고 나서 비로소 불도를 이루겠다"라는 서원을 세웠습니다. 또 전생에 바라문의 딸이었을 때에도 어머니를 구하려는 마음에 지옥으로 뛰어들었다가 무수한 중생들이 어머니와 똑같은 처참한 고통을 받고 있는 것을 보고, '일체의 중생 구제'라는 커다란 서원을 세웠습니다. 어느 나라의 왕이었던 적

　　　　그림21 확탕지옥에 빠진 죄인들에게 구원의 손길을 내미는 지장보살.

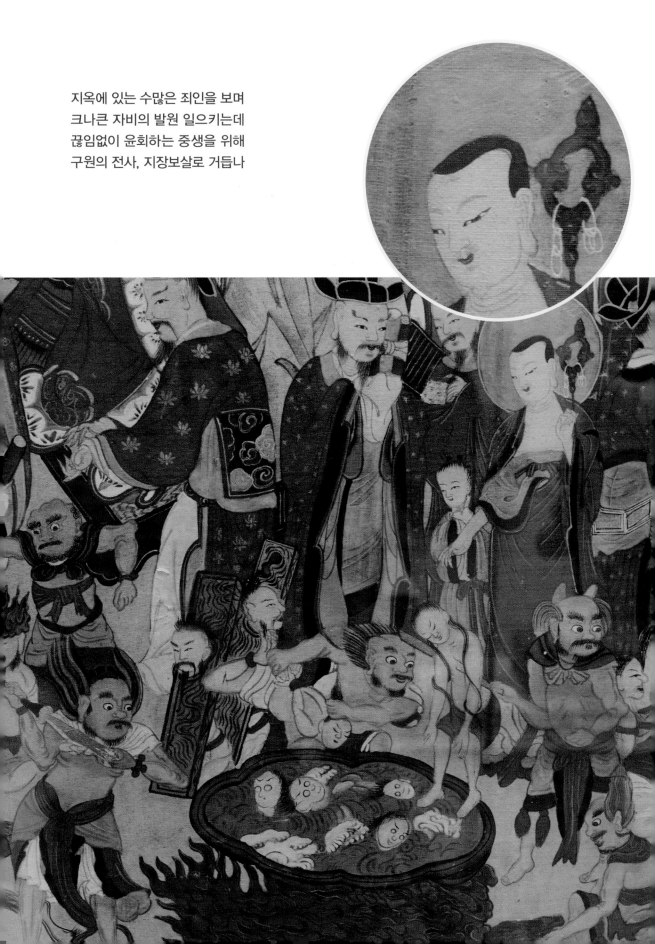

지옥에 있는 수많은 죄인을 보며
크나큰 자비의 발원 일으키는데
끊임없이 윤회하는 중생을 위해
구원의 전사, 지장보살로 거듭나

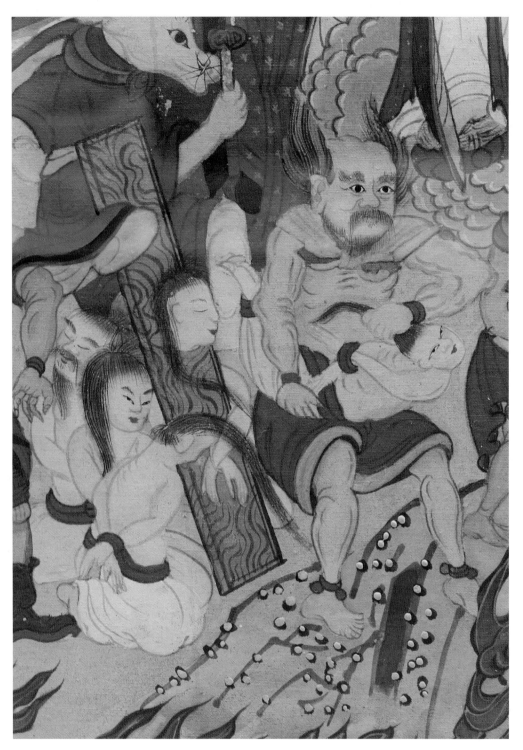

그림22 야차가 죄인의 몸체를 잡고 도산끼山지옥(또는 칼산지옥)에 던지려 하고 있다.

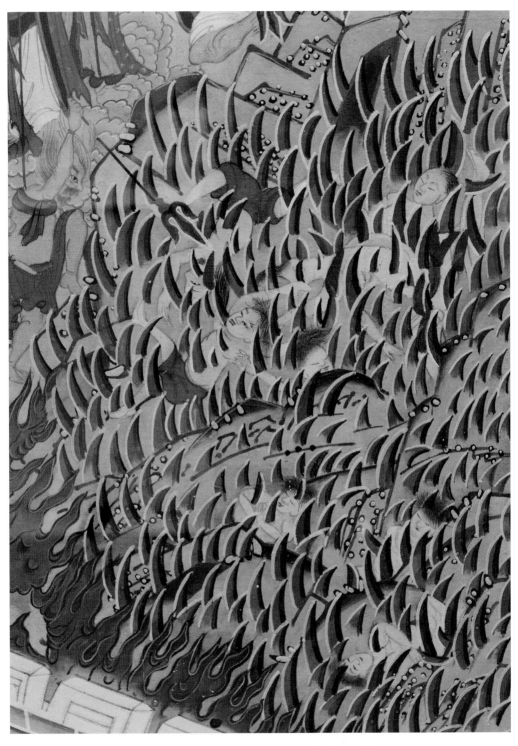

그림23 도산지옥의 풍경. 거대한 산에 나무 대신 촘촘한 칼날이 무성한 숲을 이루고 있다.
칼날이 일제히 위를 향해 있어 이곳에 던져지면 몸이 찢기고 베이는 고통을 받는다.

도 있습니다. 그때에도 "만약 죄 많은 중생들을 제도하여 편안케 하여 깨달음에 이르도록 하지 못한다면, 나도 언제까지라도 부처가 되기를 바라지 않겠다"라고 하였습니다. 이 말은 저 중생들을 구하기 전에는 내가 나의 깨달음만을 위해 수행하지는 않겠다라는 의미입니다. 또 광목이라는 여인이었던 적도 있습니다. 광목은 어머니가 살아생전 지은 죄업으로 지옥에 떨어져 갖은 고통을 받을 것이라는 말을 듣고 눈물을 뚝뚝 흘리면서 "악업을 일삼은 우리 어머니를 가엾게 여겨 달라"고 간절히 구원을 빕니다. 그리고 깊은 업장에 빠진 어머니를 구하기 위해 엄청나게 큰 서원을 세웁니다.

원하옵건대 저의 어머니를 지옥에서 벗어나게 해 주소서. 시방 세계의 모든 부처님이시여, 제가 어머니를 위해 세운 이 큰 서원을 들어주소서. 저의 어머니가 영원토록 삼악도와 인간 세상의 하천한 모습의 과보를 받지 않게 된다면, 저는 백천만억 겁 동안 모든 지옥과 삼악도에서 고통받는 모든 중생들을 맹세코 제도하여 지옥·아귀·축생의 몸을 벗어나게 하겠나이다. 이같이 죄를 받는 중생들이 모두 다 성불한 뒤에야 제가 깨달음을 얻겠나이다.

—『지장보살본원경』 중에서

가여워하는 마음, '자비심'

참으로 착하고 용감한 딸이 아닐 수 없습니다. 부처님은 광목이 세운 원대한 서원 그대로, "그대는 그대가 먼 옛 겁부터 세운 큰 서원을 성취하여 모든 중생을 제도한 후에 깨달음을 얻으리라"고 하십니다. 한편, 이 말씀이 야속하게 느껴지기도 합니다. 왜냐하면 악업을 짓는 중생들의 숫자는 끝이 없기에 "지장보살은 오랜 겁 동안 제도해 왔지만, 아직도 서원을 마치지 못하고, 또 거듭해서 서원을 세우고 있다"고 합니다. 너무나 많은 중생들이 끊이지 않는 죄업을 짓고 있기 때문에 떼거리로 물밀듯 육도를 표류하는 중생들을 위해 지장

그림24 죄인을 지옥으로 안내하는 사자死者. 하얀 말을 타고 깃발을 들고 있다.
그 위로 줄줄이 동아줄에 묶여 끌려 들어오는 죄인들의 모습이 보인다.

보살은 자신을 위해 낼 시간은 일분일초도 없는 것입니다. 지장보살이 세운 지극히 숭고한 서원은, 스스로를 돌볼 겨를도 없이 가장 낮은 곳에 자처하는 우리들의 희생적인 어머니 또는 아버지의 모습과도 같습니다.

그런데 이렇게 자신의 득도得道마저 제쳐놓고 서원을 거듭하여 중생들을 구제하는 이유는 무엇일까요? 진정한 보살이 되기 위한 비법이 담긴 문구를 발견할 수 있습니다. "(지장보살이 한량없는 겁의 세월 동안 그렇게 하는 이유는) 죄 많은 중생을 자비심으로 가여워하기 때문이다." 바로 광목여인이 어머니를 구하기 위해 부처님께 간곡히 바라던 그 자비의 마음입니다. "부디 죄 많은 우리 어머니를 가엾게 여기셔서 자비를 베푸소서"라며 매달리던 광목의 간절한 마음은 부처님에게 가 닿습니다. 그런데 부처님은 거꾸로 말씀하십니다. "광목아! 너의 자비심으로 어머니는 구제되었다." 그리고 "네가 세운 큰 서원대로 자비로서 항하의 모래알만큼 많은 중생들을 제도하리라." 가여워하는 마음, 자비심은 원대한 서원의 바탕이 됩니다. 그리고 어머니를 향해 냈던 자비심의 물방울은 거대한 폭포가 되고 다시 바다가 되어, 일체 중생을 구제하는 원동력이 됩니다.

이처럼 '무수하게 많은 죄업 중생을 모두 남김없이 구하겠다'는 커다란 서원을 세웠기 때문에 지장보살의 명칭 앞에는 '대원본존大願本尊'이라는 칭호가 붙습니다. 새벽과 저녁 예불에 칭송되는 '대원본존 지장보살마하살~'의 염불 문구가 어째서 문자 그대로 '대원본존'인지 알 수 있는 대목입니다.

제3화

'인과응보'의 원리로
중생을 깨우치다

사천왕이 부처님께 묻습니다. "지장보살은 옛날 옛적부터 (중생 구제라는) 큰 서원을 세웠는데도 어찌 제도하는 것이 끝나지 않습니까? 그렇다면, 다시 거듭해서 큰 서원을 세워야 하는 겁니까?" 이에 부처님은 "지장보살은 죄 많은 중생들을 자비심으로 가여워하기 때문에 (계속 밀려드는 그들을 위해) 거듭해서 다시 서원을 세운다"고 말씀하십니다. 그렇다면, 지장보살은 어떠한 방편으로 중생을 제도할까요? 죄 많은 중생은 자신의 죄를 모릅니다. 그래서 거기에서 벗어날 줄을 모릅니다. 도무지 정신을 차리지 못하는 중생에게는 조금은 센 처방이 필요합니다. 여기서 등장하는 것이 "(자신이) 한 대로 받는다" 라는 업보業報의 원리입니다.

(지장보살은) 산목숨을 죽이는 자에게는 태어날 때마다 재앙이 있고 단명하는 과보를 말해 주고, 도둑질하는 자에게는 빈궁하여 고통받는 과보를 말해 주고, 사음하는 자에게는 비둘기·오리·원앙새로 태어나는 과보를 말해 주고, 악담하는 자에게는 친족 간에 서로 이간질하며 싸우는 과보를 말해 주고, 남을 헐뜯고 꾸짖는 자에게는 혀가 없거나 입에 부스럼이 생기는 과보를 말해 주고, 성내는 자에게는 얼굴에 더럽고 추악한 풍창이 생기는 과보를 말해 주고, 탐내고 인색한 자에게는 바라는 소원이 뜻대로 되지 않는

그림25 지옥의 심판관들. 죄업이 기록된 명부를 보고 죄목을 검토한 후, 그 죄에 합당한 지옥행을 결정한다.

과보를 말해 주고, 음식을 절도 없이 먹는 자에게는 배고프고 목마르며 목병이 생기는 과보를 말해 준다. (중략) 부모에게 악독하게 하는 자에게는 다시 바꾸어 태어나 매 맞는 과보를, 절의 물건을 훔치거나 합부로 쓰는 자에게는 억겁을 지옥에서 맴도는 과보를, 재물을 옳지 않게 쓰는 자에게는 구하는 바가 막혀 더 이상 생기지 않는 과보를, 자만심이 높은 자는 하천하고

미천한 종이 되는 과보를 말해 준다.

-『지장보살보원경』「속세에서 중생들이 받는 업보」중에서

우리가 '운명'이라 부르는 것, 자업자득의 업보

소위 우리가 '운명'이라 부르는 것을 불교에서는 자신의 '업보'라고 말합니다. 『지장경』의 「속세에서 중생들이 받는 업보」의 내용을 보면, 요지는 자신이 한 대로 거꾸로 자신이 받게 된다는 것입니다. 가해자는 곧 피해자가 됩니다. 또 피해자는 가해자가 됩니다. 우리는 업의 상속자일 뿐이고 자각하지 않는 한 거기에서 벗어나지 못합니다. 살아 있는 목숨을 죽이면 자신이 단명하게 되고, 도둑질을 하면 자신이 빈궁하게 되고, 남을 악담하면 자신의 친족 간에 서로 이간질하고 싸우게 되고, 인색한 자는 자신이 바라는 소원이 절대 뜻대로 되지 않고, 음식을 과식하면 배고프고 목마르는 병이 생기고, 사냥을 즐겨서 동물을 갑작스레 죽이면 자신이 놀라 미쳐서 목숨을 잃게 되고, 부모에게 악독하게 하면 바꾸어 태어나 매 맞게 되고, 흉기로 남을 해치면 윤회하여 다시 만나 갚음 당하게 되고, 자만심이 높으면 미천한 종으로 다시 태어난다고 합니다. 『지장경』에서는 A하면 A를 받게 되고, B를 하면 B를 받게 된다는 식의 '행한 대로 받는다'라는 아주 간단한 상관관계를 제시합니다. 그런데 『지장십륜경』에서는 보다 구체적이고도 세밀하게 악업의 종류를 밝혀 놓고 있습니다. 개인별 악업뿐만 아니라 나라님과 관리인 등 공적 임무를 맡은 사람들과 정치권과 승단 등 권력 단체에서 저질러지는 온갖 다양하고 은밀한 악업들까지 적나라하게 나열되어 있습니다. 『지장십륜경』은 『지장경』과 더불어 지장신앙의 근거가 되는 경전인데, 『지장경』보다 훨씬 내용이 길고 또 상세합니다. 그래서인지 대중적으로 유행하여 지금까지 민중 교화의 교두보적 역할을 하고 있는 경전은 짧고 간단하고 쉬운 『지장경』입니다.

　업보의 원리는 '한 대로 받는다'가 기본이지만, 이것에는 변수가 있습니

다. 자신이 지은 업은 그 에너지를 그대로 가지고 있는 경우도 있지만, 여러 가지 인연에 따라 그것이 변화되고 숙성되고 확대되기도 합니다. 티베트 불교를 대표하는 스승 중 한 사람인 감뽀빠(1074~1153)는 저서 『해탈장엄론』에서 우리가 지은 업이 어떻게 전변되는지 상세하게 기술해 놓았습니다. 「업과 그 과보에 대한 명상 수행」의 대목을 보면, 불선업不善業을 크게 열 가지로 분류해 놓았는데, 이는 살생·도둑질·성적인 부정행위·거짓말·이간질하는 말·거친 말(욕설 능)·한담(잡담)·탐욕·유해한 생각(진에瞋恚)·잘못된 견해(사견邪見)입니다. 이 같은 업을 저지르면, 그 업의 에너지가 약 세 가지의 경향으로 전개됩니다. 첫째는 이숙과異熟果로, 자신이 한 행위가 숙성되어 또 다른 형태의 결과로서 돌아온다는 것입니다. 둘째는 등류과等流果로, 저지른 원인과 유사한 과보를 받게 되는데, 이는 앞서 『지장경』에서처럼 '자신이 행한 대로 받는다'에 해당합니다. 셋째는 증상과增上果인데, 악업의 에너지가 더욱 진행된 결과로서 내게 돌아오는 것입니다.

예를 들면, 도둑질의 업은 세 가지 과보로 자신에게 돌아오는데, 이숙과의 과보를 받으면 아귀로 태어나고, 등류과의 과보를 받으면 인간계에 태어나더라도 가난하여 고통을 받고, 증상과의 과보를 받으면 유달리 서리와 우박이 많은 곳에 태어난다고 합니다. 이는 도둑질을 하더라도 가지고 있는 마음이 천차만별이기에, 행위는 일견 유사해 보이더라도 그 이면에 숨은 마음의 차이에 따라 과보도 다르게 나타납니다. 도둑질이라고 하더라도 아무런 이유없이 힘으로 강탈한 탈취, 아무도 모르게 남의 것을 훔치는 은밀한 탈취, 물건의 길이나 무게 등을 속인 기만적 탈취 등으로 나뉩니다. 이런 식으로 갖가지 업에 따라 다음 생에 어떤 과보를 받는지 구체적인 사례들이 밝혀져 있습니다. 육도六道(지옥·아귀·축생·수라·인간·천) 중에 어디에 떨어지는지, 또 인간계에 태어나더라도 어떤 환경에서 태어나는지, 어떤 얼굴 모양새와 성품을 갖게 되고 어떤 인연을 만나게 되는지, 또 어떤 대우를 받게 되는지 등 상세

그림26 독을 품은 뱀과 전갈 등이 우글거리는 지옥.
입에서 불을 뿜는 개들이 주위를 돌고 있어 탈출은 불가능하다.

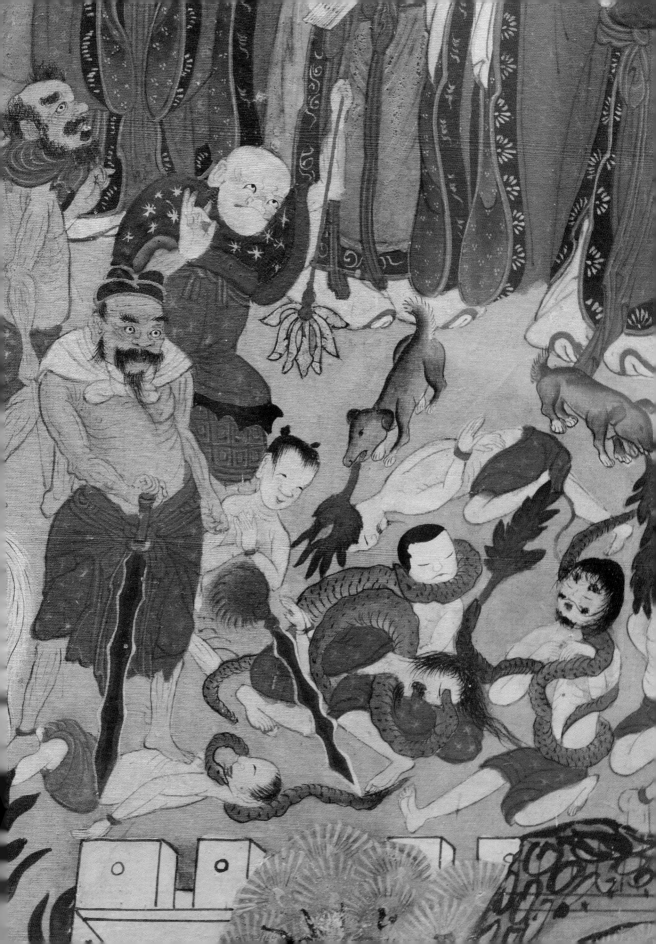

그림27 〈안양암 시왕도〉의 부분, 제1·3·5·7·9폭.

히 기술되어 있습니다. 물론 이러한 논리는 근본적으로 연기緣起의 법칙에 근거하는데, 유식唯識 사상에서는 현상의 변화에 작용하는 이것을 4연四緣으로 말합니다. 즉 원인되는 '인연因緣', 그 대상이 되는 '소연연所緣緣', 부단히 흐르며 상속되는 '등무간연等無間緣', 일체의 간접적인 원인이 되는 '증상연增上緣'입니다.

　이같이 만물은 '연기'의 작용을 바탕으로 '인과응보'의 형태로 나타난다는 것은, 일찍이 석가모니가 깨달음의 경지에서 통찰한 핵심 내용입니다. 석가모니가 직접 중생 세계를 관찰하니 그 운영의 실체는 업행이라는 것을 보게 됩니다. 자신이 지은 업의 에너지가 그 에너지의 형태 그대로 유전流轉하고 있었습니다. 무명無明을 원인으로 해서 생겨난 중생은 스스로가 지은 업業의 굴

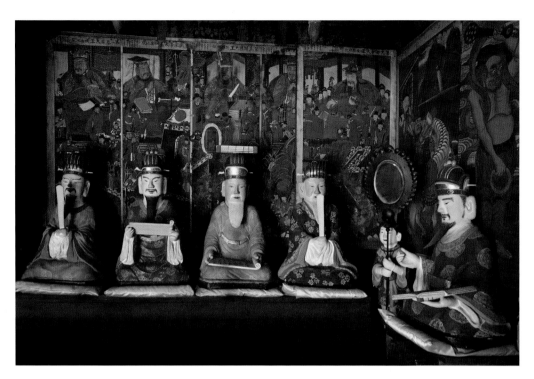

그림28 〈안양암 시왕도〉의 부분, 제2·4·6·8·10폭.

레에서 벗어나지 못하고 계속 윤회하고 있었습니다. 결국 삶과 죽음을 끊임없이 반복하게 하고 있는 것은, 다름 아닌 스스로 짓고 또 스스로 그것을 받고 있는 우리들의 '업의 힘業力'입니다.

대비심大悲心을 일으킨 뒤에 다시 저 중생들을 관찰하니 / 여섯 갈래 속에서 윤회하면서 / 나고 죽음의 끝이 없네 / 그것은 거짓이고 견고하지 못하여 마치 파초 꿈 환영 같네 / 이어 한밤중에 / 깨끗한 하늘 눈天眼을 잇따라 얻어 / 일체 중생을 관찰하기를 거울 속 모양 보는 듯하니 / 중생의 삶과 나고 죽음, 귀천과 부귀는 / 청정업淸淨業과 청정하지 않은 업不淨業 그것에 따라 고통과 즐거움苦樂의 과보報를 받네

인도 대모지신에서 유래된 지장보살
고통 속의 모든 중생들 품어 살려내
"죄업 중생 모두 구하겠다" 큰 서원
지장보살 '대원본존大願本尊'칭한 이유

인과응보 업보설로 중생들 자각하게
자신이 모르고 지은 원인과 그 결과
적나라하게 보게 만들어 각성토록 해
그 돌고 도는 윤회의 고리를 끊도록

그림29 지장보살, 《지장시왕도》 총 11폭 세트 중 가운데에 안치되는
〈지장삼존도〉의 부분, 1744년, 마본에 채색, 경남 고성 옥천사 소장.

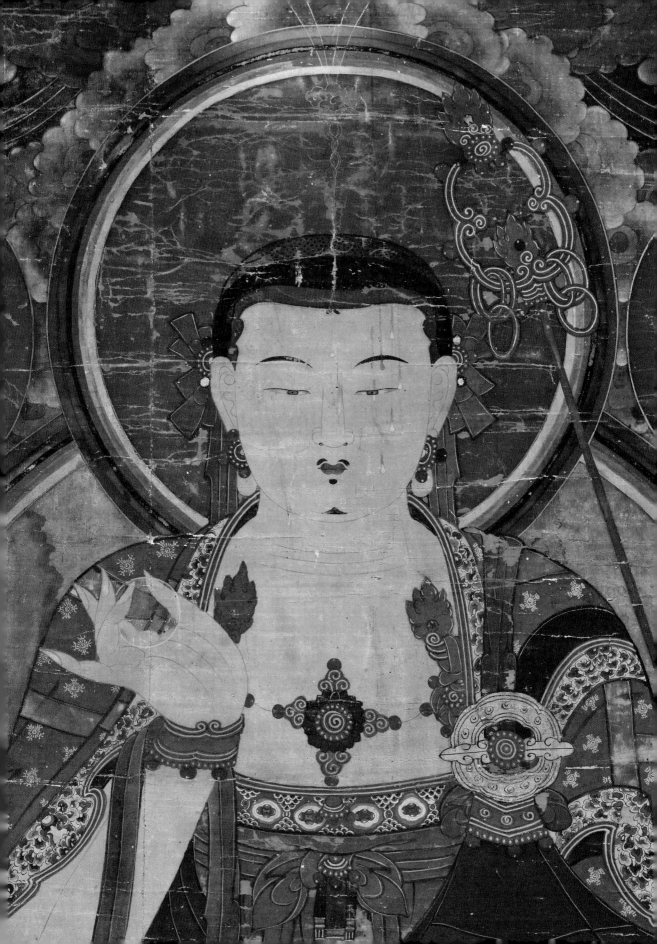

나쁜 업惡業을 지은 이 관찰할 때 반드시 나쁜 갈래惡趣에 태어나고 좋은
업善業을 닦아서 익힌 이 인간이나 천상에 태어난다. 만일 지옥에 떨어지는
사람은 한량없는 갖가지 고통 받나니 (중략) 이런 지극한 고초를 받지만 업
행業行은 그를 죽게 하지 않는다.

<div align="right">-『붓다차리타佛所行讚』「부처가 되다阿惟三菩提品」 중에서</div>

업業대로 체험하는 지옥 세상의 풍경

업대로 가게 되는 지옥의 종류로는, 고통이 끊이지 않아 쉴 수가 없는 무간지
옥·비명소리가 끊임없는 규환지옥·구리물에 펄펄 끓는 확탕(또는 화탕)지옥·
칼날이 무수하게 거꾸로 박혀 있는 도산지옥·얼음 속 추위의 한빙지옥·혀를
뽑는 발설지옥·창으로 찌르는 통창지옥·목 자르는 도수지옥·다리 태우는
소각지옥 등 업의 종류가 많듯 지옥의 종류도 참 많습니다. 연기의 인과적 작
용을 구체적인 업보의 형식으로 써 놓은『지장경』을 보다 보면, 우리는 무슨
일이 생기든 간에 우선 참회할 수밖에 없게 됩니다. 지금 당장은 이러한 일이
내게 왜 생기는지 알 수 없다고 하더라도 그것의 원인이 되는 것이 (꼭 이번 생
애가 아니더라도) 전생에 분명 있었기 때문입니다. 원인이 없는 결과는 없다는
것이 인과응보라는 철칙입니다. 그래서 '인과법'과 '업보설'과 '참회'는 떼려야
뗄 수 없는 관계이고, 참회가 왜 항상 수행의 시작이 되는지 비로소 이해가
갑니다. 지장보살은 업의 과보를 말한 뒤, 그 업대로 떨어지게 되는 무시무시
한 지옥을 설함으로써 중생들을 제도합니다.『지장경』에 나오는 다양한 지옥
의 풍경을 시각적으로 펼쳐서 묘사한 것이《지장시왕도》라는 장르의 그림입
니다.

　조선 시대 사찰의 명부전 또는 지장전에는 지장삼존을 중심으로 좌우
양쪽으로 다섯 명씩 도합 열 명의 시왕十王이 안치됩니다. 조선 시대 전각의
불교 존상들은 수미단 위에 조각상이 안치되고 그 뒤로 걸개 그림이 걸려 불

교 조각(조각상)과 불교 회화(탱화)가 한 세트를 이루는 방식으로 장엄됩니다. 시왕도 역시 마찬가지 맥락입니다. 시왕의 조각상이 나열되고 그 뒤로는 해당 시왕도가 걸리게 됩니다.그림27, 28 이렇게 하는 이유는 조각상은 입체적 존상이기에 신도들의 직접적 예배 대상이 되고, 그림은 2차원의 평면이라는 특성으로 보다 풍부하고 상세하게 내용을 표현할 수 있습니다. 열 폭의 시왕도마다 각 시왕이 담당하는 지옥의 풍경들이 상세하게 그려집니다. 그래서 총 열 명의 시왕상과 총 열 폭의 시왕도가 짝을 맞추어 진열되어 명부전 내부를 가득 장엄하게 됩니다. 이러한 조형물의 한가운데에는 〈지장삼존상〉이 있고, 그 뒤로는 〈지장삼존도〉가 걸립니다. 지장신앙의 조형은 이렇게 조각상과 회화가 하나의 거대한 세트를 이루는 형식으로 정착하여 현재까지 이르게 되었습니다. 그리고 시왕도의 각 폭마다 작은 지장보살의 분신을 만날 수 있습니다. 그림20 시커먼 연기가 풀풀 피어오르는 다양한 지옥의 풍경 속에는 육환장과 여의주를 들고 나타난 지장보살이 있습니다. 앞서 언급하였듯이, 하나의 몸으로는 부족했기에 이렇게 분신의 신통력을 계발하게 되었답니다.

지장보살이 항상 손에 들고 있는 '여의주와 육환장'

지장보살은 여의주如意珠와 육환장六環杖을 지물持物로 삼고 있습니다. 그림30, 31 육환장은 부처님에게 직접 받은 것으로, 어느 누구도 열지 못한다는 지옥문을 열 수 있는 힘을 가지고 있습니다. 다른 한 손에는 여의주를 들고 있는데, 이것은 지혜의 빛 또는 깨달음의 빛을 상징합니다. 이것으로 지옥을 비추어 번뇌와 무명을 타파합니다.

그림30 여의주, 지장보살의 지물.

이러한 두 가지 방편으로, 지옥 속의 중생을 구제하고 제도할 수 있습니다. 『지장경』에는 "자비스러운 인因으로 선근을 쌓아 / 맹세코 중생을 구제해 내는 지장보살이 / 손 가운데 가진 금석주장을 떨치면 / 지옥문이 스스로 열리고 / 손바닥 위에 밝은 구슬의 광명은 / 널리 대천세계를 비춘다"라고 쓰여 있습니다. 금석주장을 줄여서 석장이라고도 합니다. 석장의 꼭대기에 여섯 개의 고리六環가 달린 것을 육환장이라 합니다. 이 여섯 개의 고리는 지옥·아귀·축생·수라·사람·천의 육도六道를 상징합니다. 지장보살의 지팡이인 육환장에는 '육도윤회에 떨어진 뭇 중생들을 모두 남김없이 구제하겠다'는 크나큰 의지와 자비가 담겨 있습니다. 여의주는 불교에서 '궁극의 깨달음'을 나타내는 도상입니다. "하나하나의 여의주로부터 온갖 보배가 비 오듯 하고 / 또 온갖 광명이 비추는데 / 그 빛으로 인해 하나하나의 유정들이 모두 시방의 갠지스 강 모래알만큼 많은 부처님 세계를 보았다." 여의주는 불성佛性을 상징합니다. 이 두 가지 지물은 지장보살을 묘사할 때 꼭 있어야 하는 도상이자 상징입니다.

그림31 육환장, 지장보살의 지물.

정진

〈수월관음도〉 선재동자 구도 이야기

제1화

중생은 어떻게
보살이 되는가?

"어떻게 하면 중생으로 살면서, 동시에 부처님 세계에 머물며
지치거나 싫은 마음이 나지 않겠습니까?"

저는 이미 위없는 보리심을 냈습니다.

하지만 보살이 어떻게 보살행을 배우며

어떻게 보살도를 닦는지 알지 못합니다.

어떻게 여러 세상을 유전하면서도 항상 보리심을 잊지 않으며,

어떻게 평등한 뜻을 얻어 견고하게 흔들리지 않으며,

어떻게 청정한 마음을 깨뜨릴 수 없으며,

어떻게 큰 자비의 힘大悲力을 내어 항상 고달프지 않으며,

어떻게 다라니에 들어가 두루 청정을 얻는지 알지 못합니다.

-『화엄경』「입법계품」중에서

　　"저는 보리심을 냈습니다. 하지만 어떻게 하면 진정한 보살이 될 수 있는
것입니까?"라는 것이 선재동자의 화두°입니다. 『화엄경』의 「입법계품」에는 우
리에게 매우 친근한 선재동자의 구도 이야기가 나옵니다. 그는 53명의 선지식

들을 만날 때마다 "보살이 어떻게 보살행을 배우며 어떻게 보살도를 닦는지 알지 못합니다"라는 질문을 집요하고도 끈질기게 반복합니다. 방대한 스케일의 「입법계품」 전편을 통틀어 계속되는 일관된 화두입니다. 이를 통해 '보살의 경지'에 대한 선재동자의 갈망이 얼마나 진실되고 또 간절한지 알 수 있습니다.

'보살'이란? 보리심菩提心을 낸 존재

그런데 선재동자가 품은 화두에서 이미 그는 삼업三業(몸身과 말口과 생각意으로 저지르는 업) 속에서 헤매는 일반 중생이 아님을 알 수 있습니다. 그는 이미 '위없는 보리심無上菩提心'을 발심한 수행자입니다. 더 이상 그 위의 경지가 없는 궁극의 깨달음, 즉 부처가 되고자 하는 마음을 일으켰다는 뜻입니다. 속세적 욕망이 아니라 탈속세적 마음, 개인적 갈애가 아니라 무아의 지혜를 닦기 위해 마음을 일으키는 것을 '초발심初發心(처음으로 자각의 마음을 내다)' 또는 '발보리심發菩提心(깨달음으로 향한 마음을 내다)'이라고 합니다. 선재동자는 발보리심을 하였기에 이제 본격적인 수행을 위한 방향은 제대로 잡은 상태입니다. 세속적 욕망과 개인적 집착이 허망하고 무익하다는 것을 깨달았습니다. 무아無我의 체험을 했기 때문이지요. 이미 진리의 핵심인 삼법인三法印(무상無常·고苦·무아無我)을 알아가는 문턱에 서 있습니다. 그래서 '일체의 유위법이 마치 꿈같고 환영 같고 물거품 같고 그림자 같다一切有爲法 如夢幻泡影'라는 것을 맛보았습니다. 삼라만상의 본질은 공空이고 인생은 부질없다는 것을 알았

* 화두話頭: 수행자가 깨달음을 얻기 위해 선택한 마음의 대상. 특정 대상 또는 문제를 설정하고 여기에 오롯하게 집중해서 삼매 체험의 방편으로 삼는다. '화話'라는 것은 말 또는 언어를 가리키고, '두頭'란 시초 또는 맨 앞이란 뜻이다. '언어 이전의 자리' 또는 '언어가 끊긴 자리'를 말하는데, 이는 언어로부터 비롯되는 모든 개념과 인식을 초월한 청정한 마음자리를 뜻한다. 이것을 공안公案 또는 고칙古則이라고도 한다. 전통적으로 유명한 화두로는 '이 무엇고?是甚', '뜰 앞의 잣나무庭前栢樹子', '마삼근麻三斤', '마른 똥막대기乾屎' 등이 있다.

그림32 수월관음과 그 몸에서 나오는 '자비의 빛'.

둥근 보름달처럼 교교皎皎한 자비의 빛
하나의 달이 수많은 강에 달그림자 내듯
보살은 수많은 사람의 마음에 비쳐든다.

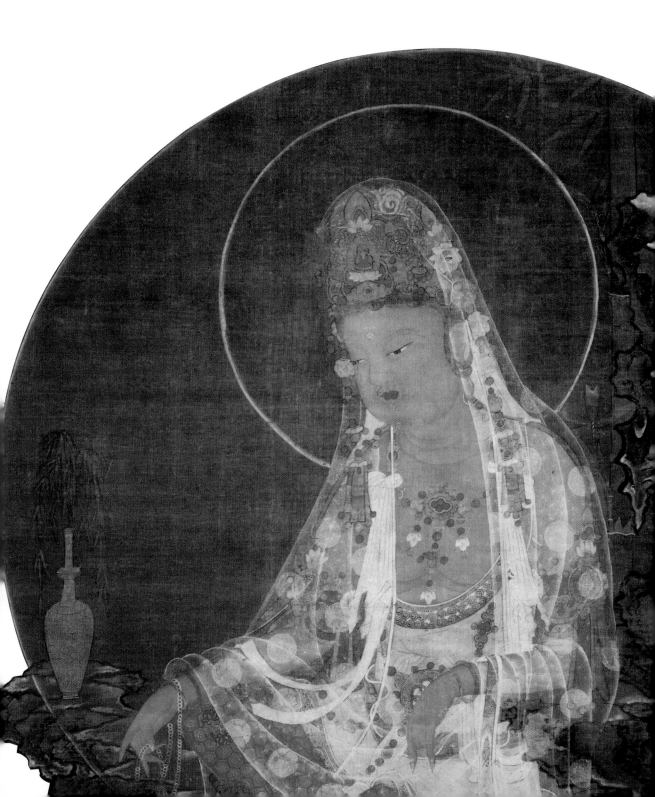

다면, 자~ 이제 어떻게 살 것인가요?

수행의 시작은 삶이 무상한 줄 알고 보리심을 내는 것입니다. 선재동자가 구도의 초반부에 만나게 되는 미가장자라는 선지식은 선재동자가 '무상보리심'을 내고 왔다는 말에 당장 높은 사자좌에서 내려와 그 앞에서 엎드려절합니다. 나이가 지긋한 도인이 한갓 어린아이에게 큰절을 하다니! 앞서 언급했듯이 무상보리심의 마음을 냈다는 것은 궁극의 깨달음, 최상의 깨달음에 도전하겠다는 포부이기 때문입니다. '부처님佛性이 되려는 씨앗'인 법기法器가 이미 마련된 선재에게 깊은 존경을 표하는 것입니다. 그러니 「입법계품」의 내용은 무상보리심의 달성에 도전하기로 결심한 선재동자의 기상천외한 수행의 과정입니다. 선재동자가 바야흐로 '어떻게 부처님의 씨앗을 싹 틔우고, 성장시키고, 꽃 피워 열매를 맺는가'에 대한 여정입니다.

'나'를 벗어나 만나게 된 진짜 세상

선재동자의 구도 이야기가 담겨 있는 「입법계품」의 입법계入法界는, '법계로 진입한다' 또는 '깨달음의 세계로 계합한다'라는 뜻입니다. "중생의 몸을 가지고 어떻게 법계를 장엄할 수 있습니까"라는 선재동자의 화두는 모든 구도자의 화두이기도 합니다. 불교에서는 중생이 사는 속계를 '임시의 세계假界' 또는 '거짓 또는 환영에 불과한 세계'라고 합니다. 그리고 육안으로는 볼 수 없지만, 수행을 통해 계발한 통찰지로 볼 수 있는 진리의 세계를 '법계'라고 합니다. 수행이란 이 법계에 눈뜨는 과정이고, 법계를 체득하면 속계는 환영에 불과한 현상이라는 것을 깨닫게 됩니다. 이렇게 되면 번뇌와 미혹은 사라지고 과연 인생을 진실로 어떻게 살아야 하는지 그 마땅한 길이 보인다고 합니다. 그런데 우리는 왜 깨달음의 세계를 보지 못하는 것일까요?

일상생활에서 우리 생각의 99퍼센트는 자기중심적입니다. '나는 왜 이렇게

힘들지?', '나는 왜 이렇게 안 되지?'라는 식으로 많은 생각 속에 계속해서 '나'가 따라붙습니다. 우리는 형태도 없고 색깔도 없는, 우리의 육안으로는 보이지 않는 그 무엇의 절대적인 작용을 믿어야만 합니다. 모든 형태와 색깔이 나타나기 이전에 존재하는 그 무엇을 믿어야만 합니다. '공空'에 대한 믿음은 누구에게나 필요합니다. 공이라고 해서 없다거나 공허하다는 것은 아닙니다. 특정한 형태를 취하여 나타날 준비가 늘 되어 있는 무엇인가가 있습니다. 이것을 불성佛性(진리의 성품)이라 하며, 이것이 부처님 자체입니다. 우리 자신이 진리 또는 불성의 체현體現임을 깨달을 때, 비로소 우리는 자기 중심적 관점에서 벗어날 수 있습니다.

-스즈키 순류, 『선심초심』 중에서

『선심초심』을 쓴 스즈키 순류鈴木 俊隆는 미국에 선禪을 전파한 인물로, 20세기의 가장 영향력 있는 정신적 스승 중 한 명으로 손꼽습니다. 왜냐하면 세계적으로 유명한 미국의 전자회사 애플의 창시자인 스티브 잡스가 그를 스승으로 삼았기 때문입니다. 그는 표면적으로 존재하기 이전의 세계, 또는 이면의 세계를 믿어야 한다고 강조합니다. 그 세계는 많은 종교 지도자들이 눈뜬 세계입니다. 불교에서는 이것을 '법계', 진리의 세계라고 하고 그 세계의 모습을 기술한 것이 방대한 『화엄경』의 내용입니다. 그 세계는 한없이 무궁무진한 상서로운 빛으로 가득하기에, 그 세계를 비로자나Virocana라고 합니다. 그 뜻은 '광명편조光明遍照'로, 찬란한 광명이 두루 비추는 공간이라는 말입니다. 우리가 '개체로서의 자아'를 초월했을 때 만나게 되는 세계입니다. 개체로서의 생명이 나온 모태가 되는 바탕 세계인 것입니다. 작은 생명체로서의 한계를 넘어 거대한 생명의 본체로 어떻게 계합하느냐가 수행의 관건이지만, 사실 우리는 그 바탕에서 한시도 떠난 적이 없고 또 떠날 수도 없습니다. 무명 속의 우리는 그 커다란 원천의 바다에서 잠시 튀어나온 물방울과도 같습니다.

그렇다면, "석가모니 부처가 눈뜬 세계가 우리에게는 왜 이리도 어려운 가?"라고 화엄학자 다마키 고시로玉城康四郎는 질문합니다. 우리는 왜 보지 못하고 체험하지 못하는가? 이에 대한 간단명료한 답은 "자아개념이 가로막고 있어서"입니다. '자아'라는 존재의 마지막 둑이 무너져 버리면 노출되는 세계, 한도 끝도 없는 빛의 세계가 바로 『화엄경』의 세계이고, 선재동자가 갈망하는 세계입니다.

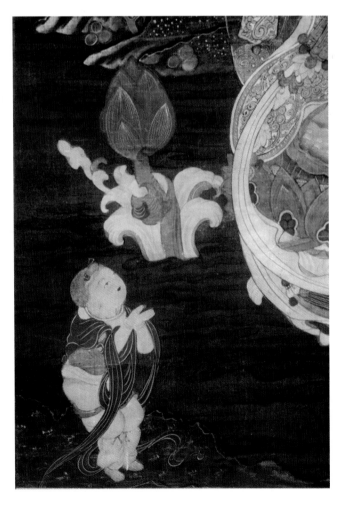

선재동자, 길고도 고단한 여정의 끝에 보타라카산 정상의 관세음보살과 상봉 벅찬 기쁨이 차올라서 심장이 뛰었으나 합장 응시하며 눈도 깜박이지 않았다.

"잘 왔구나, 선재동자야! 그대는 오직 진리를 구하여 나태한 마음을 떠나서 온갖 악을 멀리하고 선행을 닦아서 깨끗하기가 마치 허공과도 같구나."

그림33 선재동자, 수월관음을 올려다본다.
그림34 수월관음, 선재동자를 내려다본다.

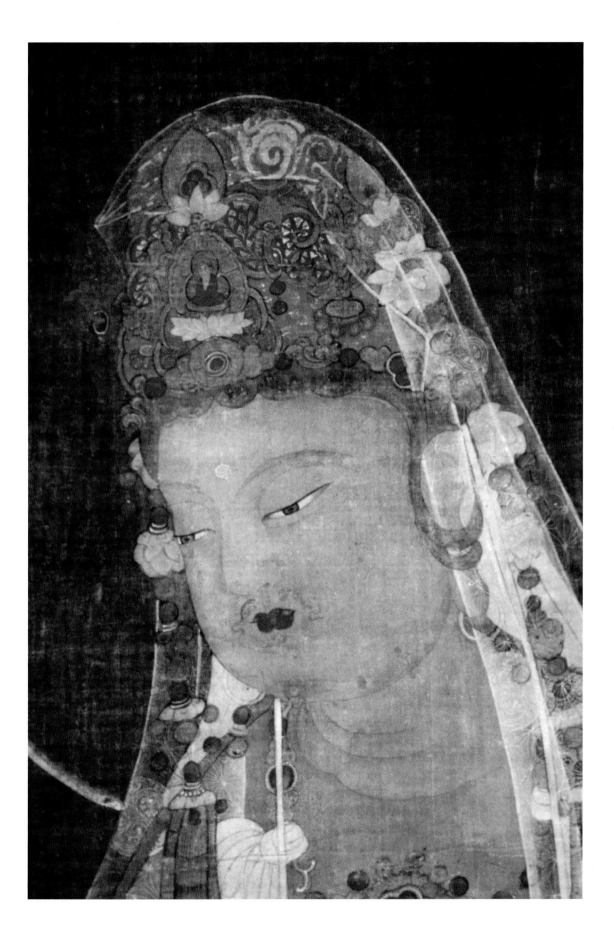

물방울은 바다를 볼 수 있는가?

『화엄경』은 궁극의 바탕으로서 '해인삼매'를 말하고, 거기서 나오는 모든 행行을 '화엄삼매'라고 규정합니다. 해인삼매를 부처의 몸체에 비유하여 법신法身이라고 하고, 그 작용인 화엄삼매를 보신報身이라고 합니다. 화엄삼매와 해인삼매의 경지로 가기 위한 필수조건은 '보살이 되는 것'입니다. 『화엄경』의 「십지품」에는 보살이 그 성품을 완성해 가는 과정을 열 단계로 나누어 설명하고 있습니다. 이 「십지품」은 「입법계품」과 더불어, 『화엄경』의 원형이 되는 두 축으로서 방대한 『화엄경』의 내용 중 가장 중요한 부분입니다. 물론 보살이 되기 위한 첫걸음은 '보리심을 내는 것'입니다. 그런데 여기에 따라붙는 조건이자 목표가 있습니다. 그것은 '일체 중생을 제도하여 함께 깨달아야 한다'는 것입니다. 혼자 깨닫는 것은 아무 소용이 없다는군요. 여기에 선재동자의 질문이 시작됩니다. "보리심은 내었으나, 어떻게 보살이 되어 중생을 제도할 수 있느냐"는 것입니다. 깨달음의 관점에서 본다면 우리는 실제로 인드라망처럼 연결되어 있기에 나 혼자만의 이익은 있을 수도 없거니와 무가치하다는 논리입니다. 인드라망이란, 진리의 공간에 한없이 펼쳐진 그물입니다. 이 그물은 그물코마다 구슬이 있는데, 이 구슬들은 서로서로를 비추고 있습니다. 무수한 구슬들이 마치 거미집과도 같은 우주의 그물에 알알이 매달려 서로를 비추며 존재하는 관계가 바로 인간 세상의 본질적 모습입니다. 물론, 하나의 그물코에 매달린 구슬이 떨어진다면, 와르르 그물 전체가 무너지겠지요. 이렇게 유기적으로 연결된 관계가 우리 세상입니다. 그래서 일체 중생 또는 사회 전체의 공익이 아닌 한 그 어떤 것도 진리가 될 수 없습니다. 진리의 세계 구조 자체가 '하나는 모든 것이고 모든 것은 하나다'이기 때문입니다. 이것을 '일즉다 다즉일一卽多 多卽一'이라고 하고, 이는 『화엄경』의 요지입니다. 그렇기에 우리는 어찌되었든 '보살로서의 삶'을 살 수밖에 없다는 논리입니다. 그리고 이것이 피해갈 수 없는 '인생의 정답'이라는 것이지요.

그림35 눈부시게 아름다운 비단 베일 '사라', 수월관음의 하얀 옷.(94~95쪽)

선재동자는 누구인가?

선재동자는 『화엄경』 「입법계품」의 주인공입니다. 산스크리트 이름은 수다나 Sudhana입니다. 그가 태어났을 때 창고에 보물이 가득 찼기에 선재善財라고 이름 붙였습니다. 그림33, 37, 42 선재동자는 구도의 마음을 가지고 남인도의 해안 지역을 순례하기에 남순南巡동자라고도 불립니다. 선재동자는 '속세에 묶인 중생의 몸으로 어떻게 보살이 될 수 있는가'라는 화두를 가지고 선지식 53명을 만나 도道를 구합니다. 선지식이란 덕이 높은 성자를 말하는데, 구도의 스승과 같은 역할을 합니다. 선지식을 선우善友 또는 승우勝友라는 용어로 일컫기도 합니다. 깨달음의 세계와 인연을 맺게 해 주는 존재로, 중생으로 하여금 선업善業의 공덕을 쌓도록 인도합니다. 『화엄경』에는 "(선지식은) 중생을 인도하여 일체지一切智로 가게 하는 문이며, 수레이며, 배이며, 횃불이며, 길이며, 다리다"라고 언급하고 있습니다. '동자'로 주인공을 설정한 이유는 '초발심'의 마음을 상징합니다. 도를 구하는 데 있어 필수 요건은 어린아이처럼 맑고 솔직한 마음입니다. 순수한 진정성이 없이는 앞으로 나아갈 수 없기 때문입니다. 선재동자는 선지식들의 수승한 가르침을 받으며, 간절한 마음으로 용맹 정진하여 마침내 스스로 보살의 경지에 오르게 됩니다.

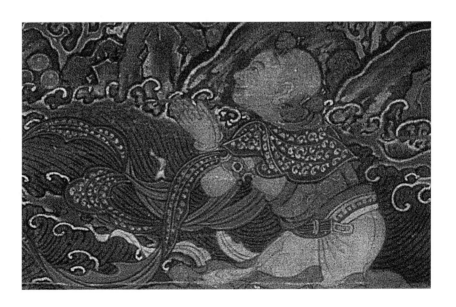

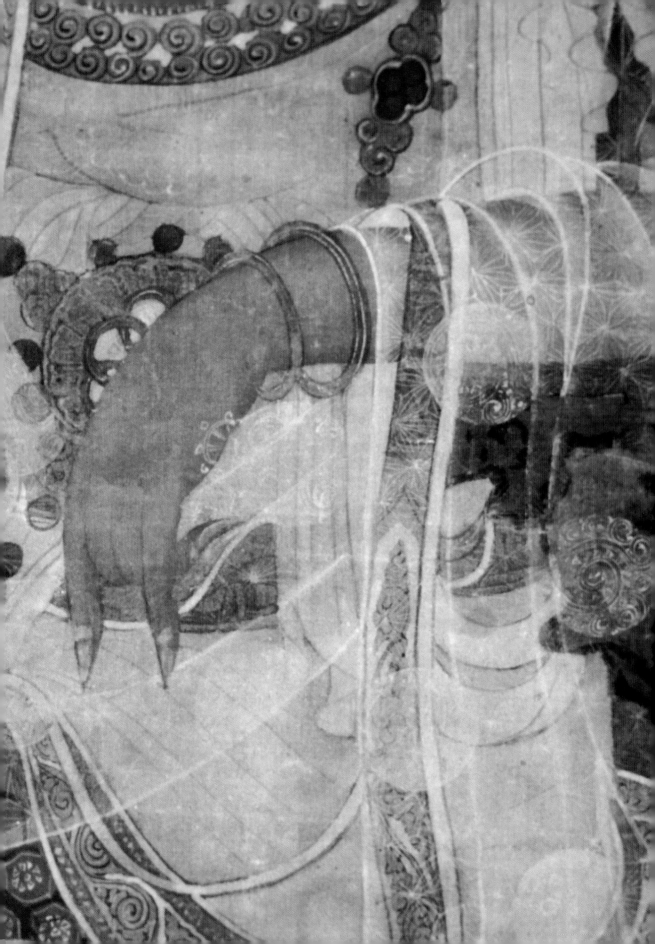

제2화

향상일로,
선재동자의 구도 여정

선재동자는 총 53명의 선지식들을 만나는데, '어떻게 하면 진정한 보살이 될 수 있는가'라는 질문을 일관되게 집요히 추구합니다. 그런데 찾아가는 선지식마다 본인이 깨달은 삼매를 가르쳐 주고서는, 하나같이 본인은 그것 밖에는 모른다며 겸손히 말합니다. 그리고 자신이 깨달은 경지는, 저 무궁무진한 우주와도 같은 큰 보살의 경지에는 비할 바가 못 된다고 합니다. 그리고 '더 큰 경지로 나아가라!'며, 자신보다 더 위대한 선지식들을 소개해 주는 방식으로 이야기가 전개됩니다. 요즘 스승들의 '자신의 방법이 최고이고 다른 방법들은 모두 문제 있다'라는 식의 풍토와는 사뭇 다릅니다.

그런데 선지식들은 참으로 다양한 모습으로 나타납니다. 뱃사공·아름다운 여인·노인·비구·청신녀·어린아이·야인 등 사람의 모습뿐만 아니라, 땅의 신·밤의 신·허공 신·숲의 신 등으로 사람이 아닌 모습으로도 나타납니다. 수년 때로는 수십 년에 걸친 여정을 마다않고 찾아온 선재동자에게 선지식들은 자신이 체험한 삼매를 고스란히 추체험하게 해 줍니다. 함께 손을 잡고 삼매 속으로 들어가기도 하고, 생사의 기로 속으로 밀어 넣기도 하고, 꼭 껴안아 주기도 하고, 설법을 해 주기도 하며 보살의 경지를 열어 보입니다.

그림36 선재동자가 선지식 마야부인을 만나는 모습.

그림37
「입법계품」의 선재동자 이야기의 변상도를 보면, 선재동자가 한 명이 아니라 복수로 등장한다. 선재가 시공간을 이동하는 모습을 표현한 것으로. 마치 동영상을 보듯이 순차적으로 똑같이 그린 선재를 따라가며 감상하면 된다.

선재동자, 험난 구도의 여정 떠나
만나게 된 다양한 선지식들 모습
뱃사공, 어린아이, 나무의 신 …
각양각색 모습이지만 모두 선지식

친절하고 따뜻한 위로에서부터
몸을 밀어 던지는 벼랑 끝까지
다양한 방법으로 선재를 이끌고
'더 정진하라'고 진솔하게 당부

그림38 선재동자가 미륵보살을 만나는 장면.
보리심에 대한 가르침을 받고 대장엄
장大莊嚴藏의 누각 속으로 들어가게
된다.

설화적 요소가 풍부한 선지식의 모습

선재동자는 자신의 초발심을 찬탄해 준 미가장자를 만난 후, 12년이 걸려 다
음 선지식인 해탈장자解脫長者를 만나게 됩니다. 그의 몸에서는 막강한 광명
이 발산되어 시방 세계를 충만하게 하고 있었습니다. 선재동자는 이 같은 삼
매에 든 해탈장자를 관찰하기를 6개월하고도 6일을 합니다. 그리고 그가 시
방을 두루 비추어 무한한 이익을 중생에게 주는 것을 목격합니다. 이것을 통

해 널리 '보안普眼'이라는 경지의 마음을 스스로 갖추기만 해도 그 자체로서 중생에게는 무한한 이익이 됨을 알게 됩니다. 보안·법안法眼·천안天眼·혜안慧眼 등은 진정한 이치를 볼 수 있는 눈을 말합니다. 이는 물리적인 눈이 아니라 통찰하는 마음의 힘입니다.

선재가 아홉 번째 만난 선지식은 비목선인毗目仙人인데, 그는 사슴 가죽을 뒤집어쓰고 땅바닥에 앉은 야인野人의 모습을 하고 있습니다. 그는 보살 예비생으로서의 선재를 바로 알아보고 "선재는 기필코 모든 중생을 구하고, 기필코 모든 괴로움을 없앨 것"이라며 칭찬합니다. 선재동자는 비목선인에게 그의 경지가 어떤지 묻습니다. 그러자 그는 다짜고짜 선재의 머리를 만지고 손을 덥석 잡습니다. 이에 선재는 순식간에 삼매 속으로 빨려 들어갑니다. "선재동자는 갑자기 자기 몸이 시방으로 10불찰 미진수 세계에 가서 10불찰 미진수 부처의 처소에 이르렀음을 보았다." 손을 잡는 순간 선재동자의 몸은 수천 개의 화불로 분신하여, 사방 끝 간 줄 모르고 퍼져 나가게 됩니다. 그리고 선인이 손을 놓는 순간, 선재는 본래 자신의 몸으로 돌아옵니다. 이렇게 만나는 선지식마다 격려와 기운을 더해 주기에, 선재동자는 기나긴 순례를 하면서 서원이 점점 견고해지고 고달픈 생각이 없어집니다. 그렇게 나아가는 동안 그의 서원이 성취되어, 그 몸이 법계에 두루 들어갔다 나왔다 하기를 반복하게 됩니다.

선지식들은 근엄하거나 고매한 모습으로만 나타나지 않습니다. 자재주동자처럼 물가에서 모래 장난을 하고 있거나, 휴사청신녀처럼 순금 자리에 앉

아 진주 그물관을 쓰고 온갖 보배그물寶網로 몸을 덮어 장식하고 있기도 합니다. 물론 선견비구처럼 머리에 육계가 솟고 금빛 피부에 목에는 삼도三道, 가슴에는 卍자가 있고, 손가락에는 그물막이 있고, 손바닥과 발바닥에는 금강륜이 있어 부처의 상호를 갖춘 선지식도 있습니다. 하지만 향을 파는 장사꾼 모습의 장자도 있고, 남루한 차림의 뱃사공도 있습니다.

황홀한 여인과의 만남들

선재동자가 만나는 선지식 중에는 아름다운 여인들이 많습니다. 속세에서 도를 닦는 청신녀(우바이) 세 명, 바수밀다 여인, 여왕, 석가모니 전생의 부인 구파여인, 석가모니의 어머니 마야부인 등입니다. 선재는 무수한 여의주로 온몸을 장식한 여인을 만나게 되는데, 이 여인의 이름은 '쉬고 버린다'는 의미의 '휴사休捨'청신녀입니다. 그녀를 보는 이는 모든 병고가 사라지고, 번뇌가 뿌리 뽑히고, 장애의 산이 무너지고, 걸림 없는 청정한 경계에 들어간다고 합니다. 그녀는 "선근을 심지 않으면 끝내 나를 보지 못한다. 만약 나를 보게 된다면 위없는 깨달음에서 물러나지 않을 것"이라고 말합니다. 이 대목은 천수경의 "우차여의주 정획무등등遇此如意珠 定獲無等等(이 여의주를 만난 이는 반드시 최상의 깨달음을 획득하리라)"이라는 예불 문구를 연상시킵니다. 여의주를 본다면 그 가피로 모든 번뇌가 사라지고, 그 과보로 불퇴전不退轉의 자리(물러나지 않는 경지)에 머물게 됩니다. 또 애욕의 여신, 바수밀다 여인은 금빛 살갖에 검푸른 눈과 머리카락과 아름다운 음성을 갖고 있습니다. "어떤 중생이 애욕에 얽매여 내게 오더라도, 나를 잠깐 보는 것만으로, 내가 팔을 살짝 펴기만 해도, 내가 눈을 깜빡이기만 해도, 나를 끌어안기만 해도, 내 입술에 한번 입 맞추기만 해도 모든 애욕이 사라지고 환희 삼매를 얻는다"고 말합니다.

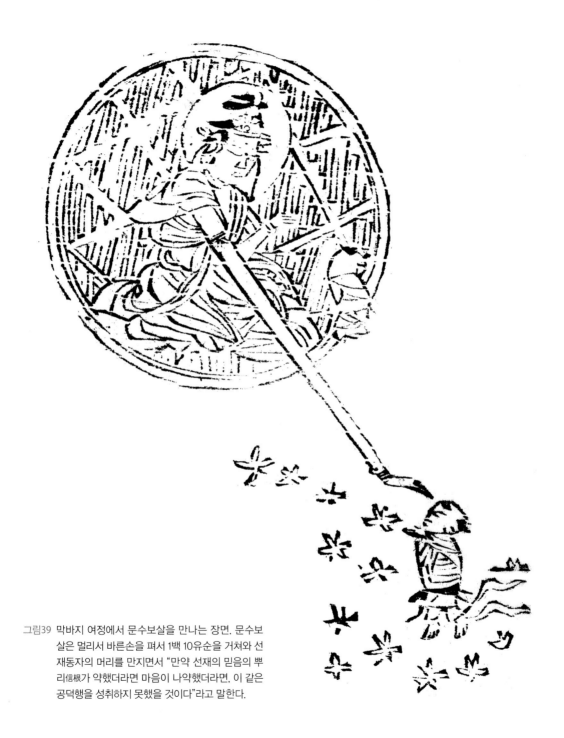

그림39 막바지 여정에서 문수보살을 만나는 장면. 문수보
살은 멀리서 바른손을 펴서 1백 10유순을 거쳐와 선
재동자의 머리를 만지면서 "만약 선재의 믿음의 뿌
리信根가 약했더라면 마음이 나약했더라면, 이 같은
공덕행을 성취하지 못했을 것이다"라고 말한다.

선재의 의심, 선지식이냐? 악마냐?

깨달음을 향한 여정의 초반부를 넘어서면, 이미 보살행을 스스로 실현하며 구도의 여정을 진행해 가는 선재의 모습을 발견합니다. 지혜의 광명을 얻어 부처의 경지에 들어가고, 보살의 한량없는 장엄을 내기도 하고, 무궁무진한 중생을 건지기도 하고, 끝없는 세계의 차별을 보기도 합니다. 그런데 이런 선재동자에게도 의심이 오는 때가 있습니다. 승렬바라문(제10번째 선지식)과 무염족왕(제18번째 선지식)을 만났을 때입니다. 승렬바라문은 "선재여, 그대가 만약 이 칼산 위에 올라가 몸을 불구덩이에 던진다면 모든 보살행이 다 청정해질 것이다"라고 말합니다. 이때 선재동자는 고민에 빠집니다. "사람의 몸은 얻기 어려운 것인데, 이것은 혹시 악마가 시키는 것은 아닐까? 악마가 마치 보살이나 선지식 모습으로 가장한 것은 아닐까?" 악마라면, 구도의 여정은 여기서 끝나 버리게 됩니다. 반대로 진정한 선지식이라면 더 높은 단계로 가는 절호의 기회가 됩니다. 아~ 어떻게 할 것인가. 선재동자는 운명의 기로에 섭니다.

선재동자가 또 한 번 의심하는 대목은 무염족왕을 만났을 때입니다. 왜냐하면 무염족왕은 형벌로 중생을 다루었는데, 그것이 너무나 잔혹했기 때문입니다. "손과 발을 끊기도 하고, 귀와 코를 베기도 하고, 눈알을 뽑고 목을 치며, 살갗을 벗기고 살을 도려내고, 끓는 물에 삶고 타는 불에 지지고 (중략) 이런 끔찍한 고통이 끝도 없어 마치 중합지옥에 있는 것 같았다." 선재동자는 과연 이것이 보살행이고 보살도인가 의문을 갖게 됩니다. 왜냐하면 일말의 자비심도 찾아볼 수 없는 듯 보였기 때문입니다. 오히려 무염족왕은 중생을 핍박하고 생명을 빼앗아 큰 죄업을 짓고 있는 게 아닌가 하고 생각하게 됩니다. 과연 선재동자의 선택은 무엇이었을까요?

선재동자는 왜 문수보살을 두 번 만나는가?

선재동자는 가장 첫 번째 선지식으로 문수보살을 만나고, 53번째 선지식으로 다시 문수보살을 만납니다. (문수보살이 두 번 겹치기에 이를 한 번으로 세어 총 53선지식이라고 하기도 하고, 그냥 두 번으로 세어 총 54선지식으로 하기도 합니다.) 같은 문수보살이지만, 선재의 구도의 시작에서 처음으로 그를 독려한 문수보살과 구도의 거의 최종 단계에 이르러 다시 만난 문수보살은 조금 다른 의미를 가집니다.그림39

같은 선재이지만 그가 지니고 있는 '반야지혜'의 강도와 수준은 천지 차이이기 때문입니다. 구도의 길을 떠나게 만든 자각으로서의 지혜와 그 지혜의 완성으로서의 경지는 자각自覺의 등급에 있어 큰 차이가 있습니다. 전자는, 한 방울의 물이 머리에 똑 떨어진 것에 비유할 수 있겠습니다. 그리고 후자는, 그 물의 근원인 바다에 몸을 풍덩 담갔다고 표현할 수 있겠습니다.

처음부터 마지막까지 기나긴 수행의 여정을 진행할 수 있었던 것은 문수보살로 상징되는 '반야지혜'의 힘이었습니다. 그렇기에 문수보살은 선재동자의 여정에 있어 중요한 의미를 갖습니다. 『반야심경』의 구절 "보리살타 의반야야바라밀다고依般若波羅蜜多故 심무가애 무가애고 무유공포 원리전도몽상 구경열반 삼세제불 의반야야바라밀다고 득아뇩다라삼먁삼보리"에서 보듯이, 삼세의 모든 부처와 보살이 결국 하나같이 의지한 것은 '반야지혜'였다는 문구가 의미 깊게 다가옵니다. 길고도 머나먼 수행의 여정 속에서 선재동자가 유일하게 의지했던 것은 반야지혜였습니다. 수행이란 '작은 반야지혜를 키워 나가는 것', 그리고 궁극의 깨달음이란 반야바라밀, 즉 '반야지혜를 완성한 것'이라는 요지입니다. 문수보살은 선재동자를 '보현행'의 도량에 들어가게 하고 사라집니다. 끝은 또 다른 시작입니다. 선재동자는 다시 보현보살의 행行과 원願의 바닷속으로 들어가게 되며, 선재동자의 기나긴 여정은 여기서 막을 내립니다.

제3화

선재,
스스로 보살이 되다

"나는 그때(발심했을 때) 다만 중생을 이롭게 하려 했을 뿐, 어떤 과보나 명예나 이득도 바라지 않았다." 선재동자는 '어떻게 하면 진정한 보살이 될 수 있는가'라는 화두를 들고 53선지식을 두루 편력합니다. 그런데 여정의 후반부에 오면 질문이 하나 추가됩니다. '도대체 얼마나 걸립니까' 입니다. "성자님은 보리발심하신 지는 얼마나 되십니까", "선지식님은 얼마나 걸려 깨달음을 얻었습니까"라는 선재의 질문에 선지식들은 공통적으로 두 가지를 말해 줍니다. 첫째는 발심의 계기는 결코 자신을 위해서가 아니었다는 것, 그리고 둘째는 얼마나 오래 걸리냐는 분별심을 떠나 있었다는 것입니다. 모두 수십억 겁 전부터 타인을 구제하기 위해 세세생생 공덕을 쌓았다는 것입니다. "누구 한 명을 위해서거나, 한 집단을 위해서거나, 한 부처님을 공양키 위해서거나, 한 시대를 위해서거나, 한 서원만을 위해서거나가 아니라 오로지 일체 중생을 남김없이 다 교화하고자, 일체 부처님을 다 남김없이 섬기고자, 일체 불국토를 남김없이 다 청정히 하고자 마음먹어야 한다"고 휴사청신녀는 말합니다.

주야신들과 흥미로운 에피소드
여정의 후반에는 다양한 주야신主夜神들과의 만남이 전개됩니다. 그중 특히

그림40 〈수월관음도〉 (고려 시대, 일본 가가미진자鏡神社 소장). 통도사 성보박물관 2009년 전시 사진.
작품 앞의 사람 크기와 비교해 보면 실물이 얼마나 큰지 가늠할 수 있다.

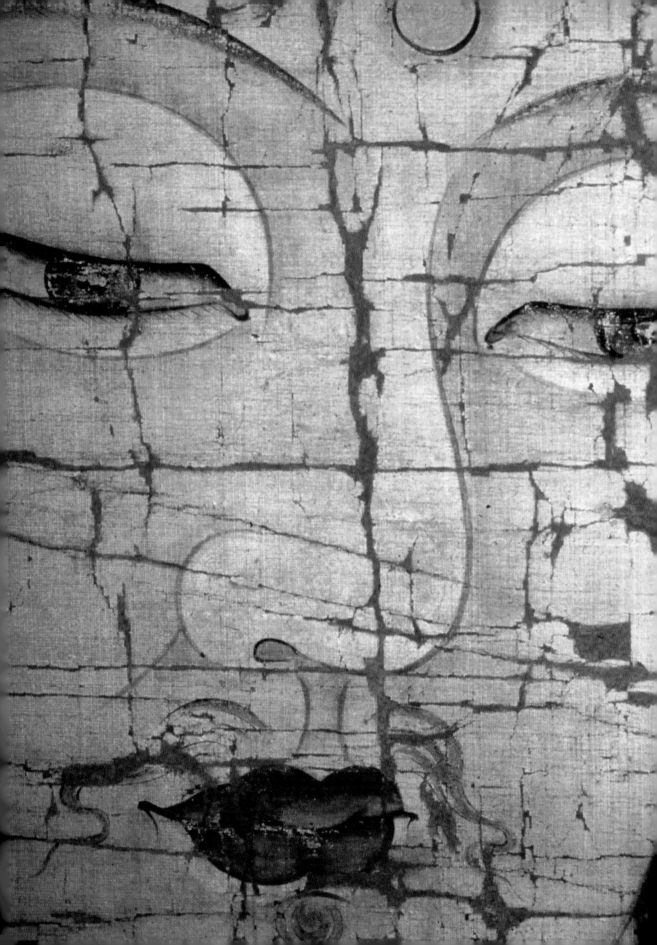

인상 깊은 주야신들을 소개합니다. 개부일체수화開敷一切樹華 주야신은 "중생들이 나와 내 것에 집착하여 / 무명 암실에 머물며 / 온갖 견해의 숲에 들어가 / 탐애에 얽매이고 / 분노에 무너지고 / 우치에 어지럽히고 / 시기 질투에 휘감기어 / 생사에 윤회하며 / 가난에 지쳐 / 부처나 보살을 만나지 못하고 있는 것"을 보고 온갖 신통력을 내어 중생을 구제해 왔다고 합니다. "태초 다섯

진리 구도의 주인공 '선재동자'
위없는 보리심 일으킨 수행자
'진정한 자비의 삶' 그의 화두

어떻게 해야 '나'에게서 벗어나
참된 사랑의 존재가 될 수 있나
진리의 체험과 진리의 삶, 갈망

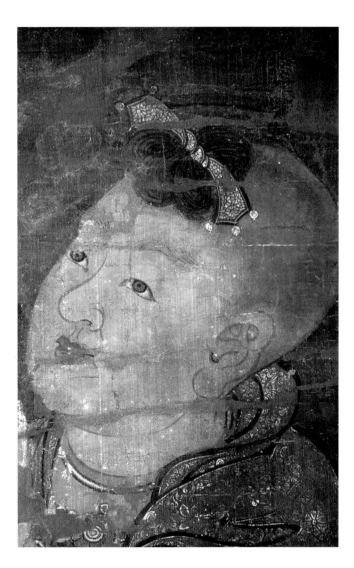

그림41 선재동자를 내려다보는 수월관음의 자비의 눈빛.
그림42 수월관음을 올려다보는 선재동자의 초롱한 눈망울.

가지 흐린 것이 생겨 / 당시 사람들의 수명이 짧아지고 / 물건이 모자라고 / 고통이 많고 낙이 적어지고 / 착한 일은 닦지 않고 나쁜 업만 지어 / 서로 다투고 헐뜯어 탐욕을 내었다"는군요. 이로 인해 풍우가 고르지 못해 곡식이 자라지 못하고 산과 풀과 나무가 모두 말라 죽게 되었답니다. 천재지변이나 기후 변화도 모두 중생들의 마음 작용의 과보임을 알 수 있습니다. 폭풍·가뭄·폭우·태풍 등 심지어 우주의 운행까지, 일체 제법은 심식心識에 근거한다는 유식唯識 사상의 논리입니다. 전생에 왕이었던 그는 수십억 겁 동안 가엾은 중생들의 평안을 위해 발원한 끝에, 그들이 곡식과 과일을 풍족하게 먹을 수 있게 하는 '모든 나무에 꽃을 피우는(개부일체수화) 주야신'이 되었다고 합니다.

주야신들이 중생을 이롭게 하는 방편의 오묘함은 참으로 다채롭고 불가사의합니다. 보덕정광普德淨光 주야신은 게으른 중생의 마음을 집중적으로 공격합니다. "집에 있으면서 방일한 중생에게는 부정한 생각을 내게 하고 싫은 생각·고달픈 생각·핍박하는 생각·속박되는 생각·나찰이라는 생각·무상하다는 생각·괴롭다는 생각·내가 없다는 생각·공한 생각·생이 없는 생각·부자유하다는 생각·늙고 병들고 죽는다는 생각을 내게 한다." 방일하여 게으름에 빠져 있는 중생의 마음은 오히려 더 한가롭지 못합니다. 오만 가지 생각들이 일어나 괴롭히니 혼침하거나 도거의 상태에 빠지게 됩니다. 요즘은 넘쳐나는 음식과 다양한 약물, 마음을 뺏는 오락물 등이 있기에 이들 기호품들로 마음이 도피합니다. 이러한 중생들에게 방일함에 따르는 고통을 주어, 궁극에는 "오로지 법의 즐거움에 머물게 한다. 자신이 집으로 여기는 삿된 것에서 벗어나 진실한 집에 들게 한다"고 합니다. 그러니 괴로운 생각이 들면, 이는 수행을 하지 않고 있는 나에 대한 주야신의 경고라는 것입니다. 고통은 발심과 정진의 계기가 됩니다. 나에게 오는 시련과 고통들은, 진정한 집으로 가게 하기 위한 주야신의 '가면을 쓴 축복Blessing in disguise'이라는 것이지요.

그림43 금빛 수놓은 사라, 수월관음이 걸친 투명한 비단 베일.
그림44 수월관음 보관의 세부 장엄.(110~111쪽)

"마음먹은 대로"

대원정신력구호일체중생大願精神力救護一切衆生 주야신은 '출리심出離心'의 중요
성을 말합니다. 출리심이란 세속적인 욕망의 허망함을 통찰하고 그 집착에서
벗어나 수행에 임하는 것을 말합니다. 명예와 이익, 애욕 등에서 '떨어져 나
온 마음'이란 뜻입니다. 이는 자아와 밀접한 관계를 갖고 있기에 먼저 존재의
무상과 무아를 체득하면 출리심이 발동됩니다. 그리고 세속적 집착과는 반
대로, 청정하고 맑고 밝은 마음의 세계에 대한 보리심을 일으켜야 합니다. 불
교에서는 모든 현상을 마음으로 봅니다. 무척 많은 마음들이 있는 것 같지만,
이를 명백하게 두 가지로 나눕니다. '자각이 없는 마음인가' 아니면 '자각이
있는 마음인가'입니다. 자각이 없는 마음은 번뇌와 집착의 마음이고 윤회의
바탕이 됩니다. 소위 무명無明의 마음입니다. 이 반대가 지혜의 마음입니다.
자각이 있는 마음으로, 번뇌와 집착과는 분리된 반야의 마음입니다. 우리는
'마음을 내는 것'에 따라 온 우주를 바꿀 수도 있습니다. 약하디 약한 것이
마음일 때도 있지만, 강하디 강한 것이 또 마음입니다. 선재동자가 "(선지식을
보고) 마음을 내니 그들과 같은 경지同行를 얻었다"라고 합니다. "열 가지 청정
한 마음을 일으키니, 불찰 미진수의 보살들과 같은 행을 얻었다"라고 합니다.

생명평화 운동으로 유명한 도법스님은 그의 저서인 『망설일 것 없네 당
장 부처로 살게나』에서 '어떻게 살 것인가' 고민하는 우리에게, 지금 바로 '동
체대비심同體大悲心으로 생각하고 말하고 행동하라'고 하십니다. 어려울 것 없
고, 당장 여기 이 자리에서 부처의 큰마음을 내면 그만이라고 강조합니다. 왜
냐하면 마음 낸 대로 그대로 되기 때문입니다. '초발심시변정각初發心時便正覺'
이라는 말이 새롭게 다가옵니다. 그런데, 마음을 낼 때는 조건이 하나 있습니
다. 그것이 나만의 이익이 아니라 공공의 이익, '공익公益'이 되느냐는 것입니
다. 만약 진리의 마음자리에 있다면, 저절로 공익 되는 일만 보이고 공익 되는
일만 하게 된다는 요지입니다. 그리고 이것이 '보살'의 경지입니다.

그림45 산호와 여의주, 그리고 기암괴석.(114~115쪽)

'보살이 되려면' 전제 조건, 무아無我

자아라는 암울한 존재의 감옥에서 벗어나는 유일한 길은 '깨달음을 향한 수행과 타인을 이롭게 하겠다는 보살의 마음'이라고 합니다. 그런데 보살로서의 삶에 첫걸음을 내딛기 위해서는 우선 나에 대한 집착에서 벗어나야 합니다.

> 나에 대한 집착에서 떠났기에 / 내 몸도 아끼지 않는 마당에 / 하물며 재물이겠는가 / 그러므로 살아가는 데에 두려움이 없다 / 남의 공양을 바라지 않고 / 모든 중생에게 베풀기만 하므로 / 나쁜 말을 들을 두려움이 없다 / 나에 대한 집착에서 이미 벗어났기에 / 나의 존재도 없는데 / 죽음에 대한 두려움이 있겠는가 / 내가 죽더라도 / 부처나 보살을 떠나지 않을 것을 분명히 알기에 / 악도에 떨어질까 두려워하지 않는다
>
> — 환희지(보살의 첫 경지)의 내용 중에서. 『화엄경』 「십지품」

'나'라는 생각과 집착에서 벗어났기에 "밤낮으로 선한 일을 해도 지칠 줄 모르고, 항상 진리의 말씀을 듣고자 하고, 남에게 의존함이 없고, 이익이나 명예나 존경받기를 탐착하지 않고, 온갖 아첨과 속임에서 떠나고, 자각하는 지혜의 마음을 내어 태산과 같이 움직임이 없고, 세상의 일을 버리지 않으면서 출세간의 도를 이룬다"라고 합니다.

보살도와 보살행, 스스로 답하다!

선재동자 여정의 막바지에는 보살이 되기 위한 구체적인 조건과 단계가 제시됩니다. 보살행을 원만히 하기 위해서는 "청정한 삼매를 얻어 모든 부처님을 보고, 청정한 눈을 얻어 모든 부처님의 상호와 장엄을 항상 살펴야 한다"고 선지식은 말합니다. 보살행으로 나아가기 위한 전제 조건은 우선 청정삼매를 얻어 진리의 세계를 보는 일입니다. 먼저 '크고도 깊은 지혜의 눈을 떠야 한

다'는 것입니다. 또 '보살이 장엄해탈문을 얻을 수 있는 열 가지 법장法藏'이 제시되는데, 그 내용을 살펴보면 '보시·지계·인욕·정진·선정·지혜'가 먼저 나열되어 육바라밀이 선행되어야 함을 알 수 있습니다. 여섯 가지 덕목에 방편·서원·힘·청정지혜가 더해져 모두 열 가지의 법장을 이룹니다. 이것을 성취하면 보살의 선근을 관세음보살의 몸체를 덮어 흐르는 투명 사라, 몸체에서 발산되는 빛 자비의 광명, 광배로 표현해 내다. 법신과 보신과 응신을 보름달 비유 달과 달빛과 달그림자, 삼위일체 자비의 화신 관세음보살의 한 몸에 삼신의 원리를 모두 구현해 내다.

증장시키면서도 고달프거나 싫거나 물러날 일이 없습니다. 이 단계까지 오면, 선재동자가 간절히 찾던 '보살행과 보살도'에 대한 답이 거의 다 제시되었다고 볼 수 있겠습니다.

지극히 사랑하는 하나밖에 없는 외아들의 몸을 어떤 사람이 할퀴고 찢는 다면, 그 마음이 얼마나 아프고 통절하겠는가? 보살은 자신을 위해 일체지를 구하는 것이 아니므로 생사와 욕락에 탐하지 않으며, 뒤바뀐 생각·소견·마음의 얽매임·애착·억측의 힘에 움직이지 않는다. 오로지 중생들이 모든 길에서 한량없이 고통받는 것을 보면, 대비심大悲心을 일으켜 큰 원력으로 널리 거두어 주며, 자비와 서원의 힘으로 보살행菩薩行을 닦는다. 그것은 일체 중생의 번뇌를 끊기 위함이요, 여래의 일체지 지혜를 구하기 위함이요, 모든 부처님을 공양하기 위함이요, 모든 광대한 국토를 맑게 장엄하기 위함이요, 중생들의 욕락과 그 몸과 마음으로 행하는 일을 맑게 다스리기 때문에 생사 중에서도 고달픈 줄 모른다.

위에 인용한 문구는 어느 선지식 입에서 나온 말이 아닙니다. 다름 아닌 선재동자의 입에서 나온 말입니다. 보살행과 보살도가 무엇인지 묻는 자신의 화두에 스스로 답하는 선재동자를 보게 됩니다. 선재동자는 어느덧 이미 자신이 '보살'이 되어 있었던 것입니다.

그림46 〈수월관음도〉, 비단에 채색, 159.6×82.3cm, 새클러박물관, 미국 하버드대학교박물관 소장.

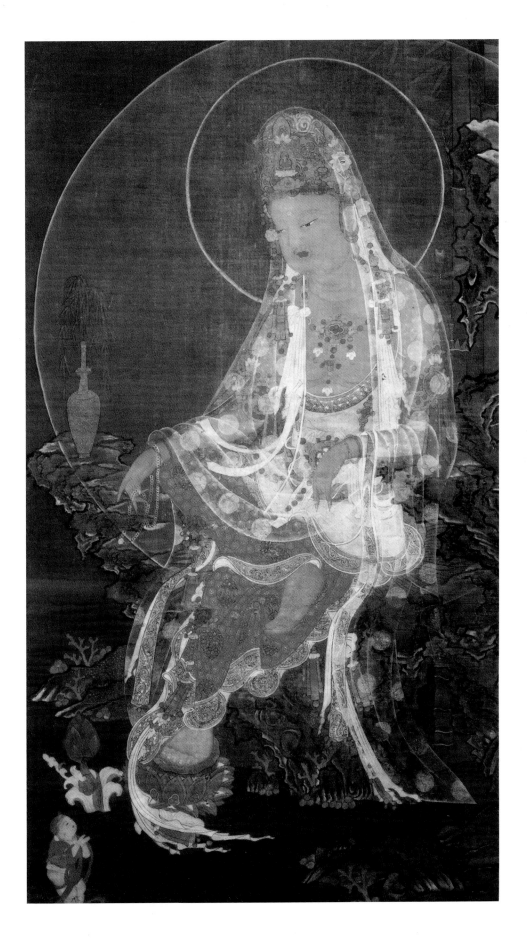

명작 감상 포인트

고려 시대 〈수월관음도〉, 세계적 명성의 비밀

고려 시대를 풍미한 작품인 〈수월관음도〉는 주지하듯이 고려 시대뿐만 아니라 한국 불화를 대표하는 장르의 작품입니다. 고려 불화라 하면 아미타신앙 관련 작품, 화엄사상 관련 작품 등 다양한 장르의 작품이 현존합니다. 하지만 그중에서도 특히 〈수월관음도〉는 그 정교함과 아름다움으로 국내외에서 유명세를 떨치고 있습니다.

독창적 아름다움으로도 정평이 나 있지만, 현존하는 고려 불화 약 162점 중에 약 45점, 약 30퍼센트 이상을 점유하며 작품 수에 있어서도 압도적인 수치를 보이고 있답니다. 그래서 으레 '고려 불화'라 하면 곧 '수월관음도'를 지칭할 만큼 고려 불화의 대명사격이 되었습니다. 고려 시대를 풍미한 '수월관음도水月觀音圖'는, '수월水月'이라는 그 서정적 정취가 넘치는 명칭에 걸맞은 그윽한 신비를 품고 있습니다.

고려 수월관음상은 둥글고 부드러운 얼굴과 풍만한 자태, 몸 전체를 덮어 흐르는 사라紗羅(매우 얇아 투명하게 비치는 비단 숄), 지극히 공교로운 영락 장식과 섬려한 옷 문양, 금니金泥와 녹청으로 채색된 기괴한 암석대좌 등을 그 대표적 특징으로 합니다. 물론 가장 큰 특징은 관음보살 전신을 감싸는 보름달과 같이 둥근 신광身光입니다. 수월관음의 몸에서 발산되는 빛을 형상화한 이 커다란 둥근 광배는 마치 어두운 밤하늘을 배경으로 만월滿月이 가득 떠오르는 듯한 느낌을 줍니다. 그렇기에 이 신광을 월륜月輪이라 흔히 지칭하기도 합니다.그림32

고려 시대를 풍미한 〈수월관음도〉는 전통적으로 '보름달로서의 관음보살

의 용모滿月之容'로 인식되었고, 실제 작품에는 그러한 양식적 특징이 강조되어 있다는 것을 알 수 있습니다. 일본에 다수 소장되어 있는 고려 시대의 〈수월관음도〉 명작들에서는 마치 달빛을 발산하는 듯한 관음보살의 금빛 육신 묘사를 확인할 수 있습니다.그림41 관음보살의 원만하고 풍만한 자태에서 보름달이 인류 보편적으로 의미하는 '자비'와 '풍요'의 상징성을 읽을 수 있습니다.

여타 장르의 고려 불화와 구별되는 가장 큰 특징은, 수월관음이 걸치고 있는 투명한 비단 베일(사라)입니다. 머리끝에서부터 전신을 덮어 발치 아래까지 흩날리며 떨어지는 이 독특한 천의天衣는 소위 백의白衣관음이라 불려 하얀 옷으로 특징지어지는 '백의白衣'의 고려식高麗式 번안이라 하겠습니다. 백의를 이토록 유려하고도 섬세하게 표현한 것은, 중국 및 일본 등지의 관련 작품에서는 찾아볼 수 없는, 고려만의 흉내 낼 수 없는 독자적 기술이며 창안으로 호평받고 있습니다.

극세사로 만들어진 투명 베일은, 천의 바탕이 눈송이雪 또는 물의 입자처럼 육각형의 다이아몬드 문양을 이루며 짜여 있습니다. 그림35, 43 화려한 바탕 문양 위로 넝쿨이 뻗어 나가는 듯한 둥근 단위의 영기문靈氣紋이 금니金泥로 섬세하게 시문되었습니다. 교교한 달빛의 회화적 구현으로서의 사라는 고려 〈수월관음도〉에서 찾아볼 수 있는 가장 두드러진 특징이기도 합니다. 수월관음의 사라에 비쳐 보이는 의습의 레이어들을 살펴보면, 세밀한 철선묘로 그려진 다채롭고도 정교한 문양들이 가득 수놓인 얇은 옷이 몇 겹씩 겹쳐져 지극히 복잡한 구성을 이루고 있음을 알 수 있습니다. 이 사라는 지극히 섬려하면서도 눈부신 효과를 냅니다.

금강보좌에 편안하게 걸터앉아 오른다리를 왼 무릎 위에 걸친 유유자적한 자세, 보름달처럼 환하게 빛나는 몸체와 둥그런 광배, 그리고 빛나는 육신을 덮어 흐르는 새하얀 투명 베일인 사라紗羅 등은 고려 시대 〈수월관음도〉의 주요 특징적 요소라 할 수 있습니다.

평
온

〈관경16관변상도〉
위데휘 부인 극락 체험기

극락의 나무. 나무에서 나오는 빛은 깃발로 변하고 다시 찬란한 보배의 천공이 된다.

제1화

마음을 모아 고요히 있으라!

"제가 과거에 무슨 업을 지었기에 이렇게 사악한 아들을 두게
되었나요?" 아사세태자는 아버지를 폭력으로 제압하여 감옥에 가두었습
니다. 그리고 굶겨 죽이려 합니다. 게다가 아버지 역성을 든다며, 어머니 위데
휘 부인을 지하 골방에 가두어 버렸습니다. 극락의 풍경이 상세하게 기술된
『관무량수경』의 서두는 이렇게 극적인 드라마로 시작됩니다. 옛 인도 마가다
국 왕사성에서 벌어진 일입니다. 이성을 잃고 날뛰는 아들이 빼든 시퍼런 칼
에 자칫 죽을 뻔한 위데휘 부인. 깜깜한 골방에 갇힌 그녀는 참담한 심정입니
다. 그도 그럴 것이, 남편과 자신의 목숨을 위협하는 사람이 다름 아닌 자신
의 아들이기 때문입니다. 정권이 바뀌자 떠받들어 주던 시녀와 신하들도 언
제 그랬냐는 듯 일제히 등을 돌려 버렸습니다. 그녀는 번뇌의 소용돌이에 휩
싸입니다. '나는 왜 이런 고통을 받아야 하는가', '어째서 우리 가족은 갈가리
찢어져야 하는가', '애지중지 키운 자식이 내게 이럴 수 있나.' 깊은 골방에 속
절없이 갇힌 부인은 어둠 속에 쓰러져 절규합니다.

도대체 극락은 어디 있는 겁니까?

그리고 부인은 "더 이상 이 혼탁하고 사나운 세상에서는 아예 살고 싶지 않
습니다. 더럽고 악한 이 세상, 지옥과 아귀와 축생이 가득하고 못된 무리들이

득실거립니다"라며, '아예 죽고 싶다'고 부처님께 호소합니다. 부인은 지체 높은 왕후의 몸. 하지만 가족 간에 저질러진 패륜 앞에서 위엄스러운 모습은 온데간데없고 속절없이 괴로워합니다.

부인의 간절한 청에 마침내 부처님이 나타나자, 그녀는 목에 걸고 있던 목걸이를 끊어 버리고 바닥에 몸을 던집니다. 그리고 엎드린 채로 울부짖습니다. 도저히 이 고통을 이겨낼 방법이 없으니 지금 당장 '극락을 보여 달라'고 종용합니다.

저는 지금 부처님 앞에서 오체투지하며 참회하고 구원을 빕니다. 진정으로 간절히 원하오니, 부처님께서는 제게 청정한 업淸淨業으로 이루어진 편안하고 즐거운 세

아버지 어머니 가두고 굶겨
희대의 패륜아 아사세 태자
절망과 고통 속 위데휘 부인

"더 이상 살고 싶지 않다" 오열
"극락 보여 달라" 부처님께 애원
"마음모아 스스로 관觀하라"화답

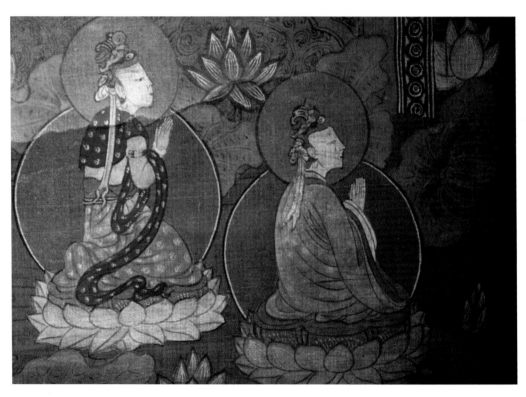

그림47 극락의 연못에 왕생한 여인들.

계極樂世界를 보여 주십시오. 바라옵건대 그곳에 태어나기 위한 마음가짐思惟과 바른 수행법正受을 가르쳐 주십시오.

-『관무량수경』 중에서

예견치 못했던 운명의 장난, 불교에서는 이를 '업보'라고 합니다. 현생에서 당최 크게 잘못한 일 없었던 위데휘 부인은 순간 억울한 분심과 함께 억장이 무너집니다. 하지만 전생의 일은 알 수 없기에, 먼저 오체투지하며 참회를 구합니다. 이 같은 기막힌 운명이 닥쳤을 때, 사찰의 스님께 해법을 여쭈면 이구동성 먼저 참회 기도를 하라고 합니다. 난데없이 당한 것도 마냥 억울한 마당에, 대체 무얼 잘못했다고 거기다 참회까지 하라니! 여차하면 제 잘못 없다고 고소와 소송이 난무하는 요즘 세태에 이해가 가지 않는 방식입니다. 하지만 참회라는 방법 속에 진정한 구원이 있습니다. 왜냐하면 지금 표면적으로 보이는 것이 다가 아니기 때문입니다.

지금 이 자리에서 마음을 모아라!

이러한 상황에서 먼저 참회하고 수행의 방법을 구하는 부인의 모습에서 수행자로서의 기본적 면모를 확인할 수 있습니다. "그대는 범부라서 마음이 약하고 생각이 못 미쳐서 천안天眼의 지혜가 없기에 부처님의 세계를 볼 수 없다. 하지만 다른 방편이 있어 너에게 이를 보게 하리라"고 하며 부처님은 극락의 풍경을 하나하나 열어 보이십니다. 부처님은 부인을 '범부'라 하였는데, 이는 일반적으로 중생을 가리키는 말입니다. 범부란 "교만하고 게을러서 아견我見만으로 전부를 헤아리는 사람"을 일컫습니다. 아는 것이 적고 오욕에 빠져 있으면서도 자신의 식견만이 옳다고 하는 어리석은 상태인데, 대부분의 중생들이 예외 없이 이렇습니다. 그래서 중생을 통칭하여 범부라고 합니다.

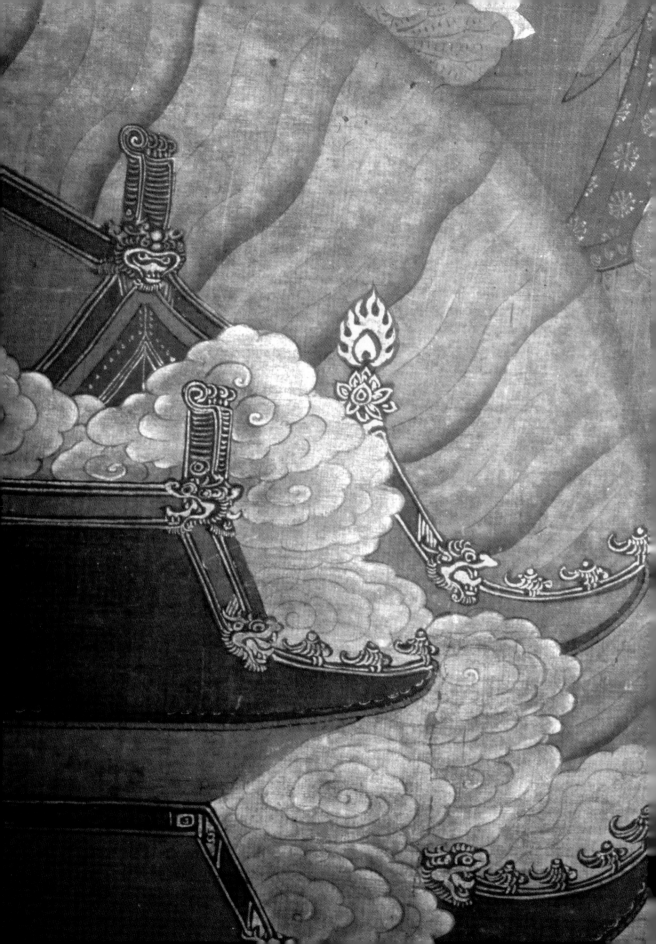

그대는 아는가 모르는가. 아미타 부처님은 결코 먼 곳에 있지 않다. 그대는 마땅히 마음을 오롯하게 모아繫念 청정한 업으로 만들어진 저 세계를 명료히 관하라諦觀. 내가 그대를 위해 여러 가지 비유를 들어 설하겠다. 그리고 미래 세상의 일체 범부 중에 청정한 업淨業을 닦으려는 자들 역시 서방극락 정토에 태어나도록 할 것이다. 저 극락세계에 태어나고자 하는 사람은 마땅히 3복三福을 닦아야 한다. 첫째, 부모에게 효도하고 스승과 연장자를 공경하고 자비심으로 살생하지 않고 열 가지 선十善을 닦는다.(세속의 선업) 둘째, 불佛·법法·승僧의 삼보에 귀의하고 여러 가지 계戒를 지키고 위의를 범하지 않고 자신을 삼가는 것이다.(계를 지키는 선업) 셋째, 보리심을 발하고 인과를 깊이 믿고 대승 경전을 독송하고 다른 이에게도 권하는 것이다.(수행하는 선업)

-『관무량수경』 중에서

부처님은 부인에게 극락은 저 멀리 어디 있는 것이 아니라 '지금 여기서 마음을 모아라!'라고 가르칩니다. 그리고 비유해서 설법하신 정토의 풍경을 시각화하면서 '관觀하라!'라고 말합니다. 그리고 범부들은 일상생활 속에서 청정한 세 가지 복三福을 닦는다면 반드시 극락에 태어난다고 합니다. 경전의 본론으로 들어가기도 전에 그 도입부「경을 설하게 된 인연」에서 부처님은 이미 극락세계를 체험하는 요지를 밝히고 있습니다.

'관무량수경'의 의미와 뜻

『관무량수경』이라는 경전 제목에서도 알 수 있듯이, '무량수無量壽'를 '관觀'하는 내용의 경전이라는 뜻입니다. '무량수'란 '아미타'를 말합니다. '아미타'라는 용어는 아미타바Amitābha와 아미타유스Amitāyus에서 유래합니다. 아미타바는 '무량한 빛'이란 뜻으로 '무량광無量光'으로 번역되고, 아미타유스는 '무량한

그림50 신비한 극락조가 보배 난간에 앉아 있다.

수명'이란 뜻으로 '무량수無量壽'로 번역됩니다. 아미타는 삼라만상의 바탕이
자 삼라만상의 작용을 한 몸에 품은 불성佛性을 가리킵니다. 이 같은 불성의
성품은 바로 '지혜와 자비'로 표현됩니다. 그렇기에 아미타 부처는 좌우의 협
시 보살로서 '지혜'를 상징하는 '대세지보살'과 '자비'를 상징하는 '관세음보살'
을 두고 계십니다. 〈아미타불-대세지보살-관세음보살〉의 '아미타삼존'은 삼위
일체로서 불성을 나타냅니다. 이러한 불성을 '관觀'하고 또 스스로 불성이 되
는 방법을 비유적으로 설명한 것이 『관무량수경』의 내용입니다.

　불교에서는 '관觀'이라는 한 자字가 불교 수행법의 모든 것이라 해도 과
언이 아닐 만큼 매우 중요한 의미를 갖습니다. 불자들이 애송하는 '관세음觀
世音보살' 또는 '관자재觀自在보살'도 '세음世音을 관觀하다', '관觀하는 것이 자

재自在롭다'의 뜻입니다. 관은 '고요한 마음定心에 머물러 대상의 본질을 바로 보는 것'이라고 정의됩니다. 관은 산스크리트 '위빠사나Vipaśyanā(또는 팔리어 Vipassanā)'를 번역한 것으로, 현상을 상세히 관찰하여 그 본질을 통찰하는 것을 말합니다. 물론 어떤 대상이든 그 본질은 공空입니다. 그 현상은 무상無常과 연기緣起입니다. 관의 동사형 '관觀하는 것'을 삿띠Sati라고 하는데, '알아차림' 또는 '마음 챙김'으로 번역됩니다. '관하는 마음'을 예로부터 '반야지혜'라고 불렀습니다. 지혜는 팔리어 paññā(빤야 또는 반야)에서 왔는데, '혜慧·통찰지·아는 마음·명지明智' 등으로도 번역됩니다. 선가에서는 이것을 '아는 놈'이라고도 부릅니다. 어쨌든 관을 하고 있을 때, 알아차리고 있을 때 현상의 본질이 드러나고 궁극의 진리의 세계가 열리게 된다는 것입니다.

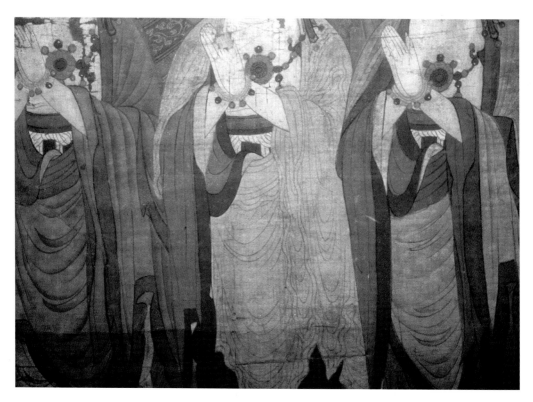

그림51 자비와 지혜를 상징하는 보살들이 아미타 부처의 설법을 경청한다.

굳이 집 밖으로 나갈 필요는 없다.

네 책상에 머물러 귀를 기울여라.

귀를 기울일 필요도 없다.

그저 기다리라.

기다릴 필요도 없다.

완전히 고요히 홀로 있으라.

그러면 세상은 어쩔 수 없이

네 앞에 참모습을 드러낼 것이다.

세상은 달리 어쩔 수가 없다.

당신의 발치에서 황홀함에 취해 굽이칠 것이다.

<div align="right">

- 프란츠 카프카, 「아포리즘」 중에서

</div>

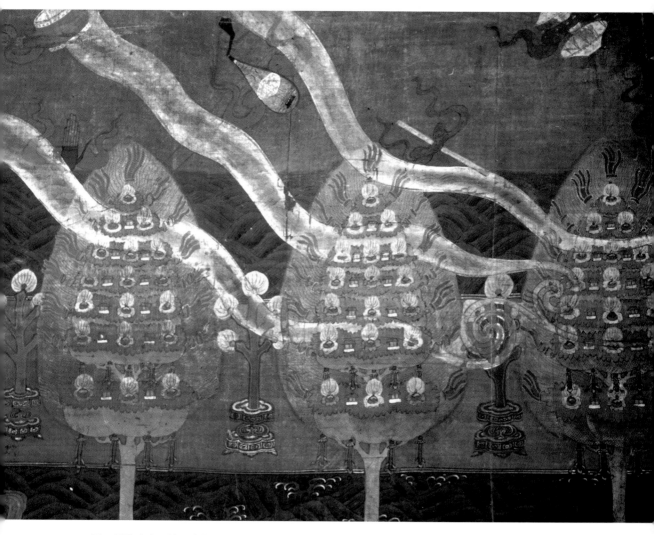

그림52 극락의 나무. 일곱 가지 보석으로 장식한 8천 유순 크기의 아름드리나무. 일곱 겹의 진주 휘장이
덮여 있고, 그 속에는 무수한 궁전이 있고 하늘 동자가 노닌다.

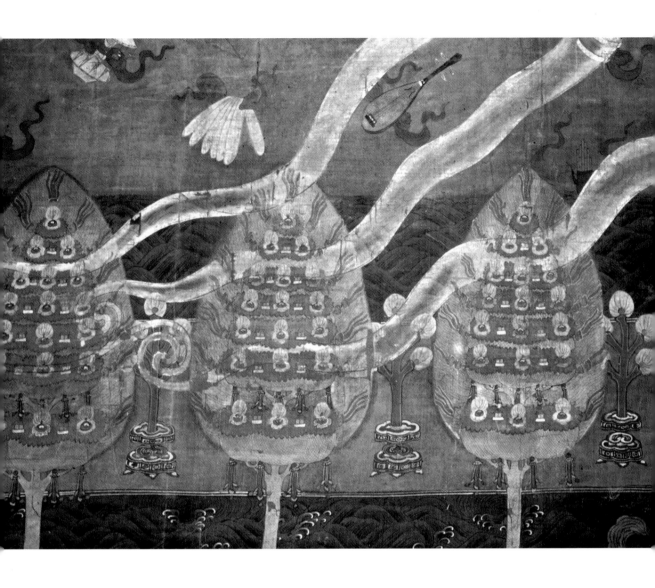

부처님 몸은 왜 황금색일까?

총 16관觀으로 구성되는 극락의 관법 중에 하이라이트는 아미타 부처의 모습을 목전에 관하는 '진신관眞身觀'입니다. 극락의 풍경을 단계별로 보다가 드디어 아미타 부처가 그 모습을 드러내는 '진신관'의 광경은, 〈관경16관변상도〉 화폭 가운데에 가장 크게 중점적으로 묘사됩니다. 아미타 부처의 몸체에서는 찬란한 빛이 나오고 무수한 화불化佛이 뿜어져 나옵니다. 경전에 묘사된 진신관의 내용을 보면, "아미타불의 몸과 빛을 관觀하여라. 눈은 푸른 바다와 같고 몸은 백천만억 야마천을 장식한 염부단금색閻浮檀金色(또는 자마금색紫磨金色)과 같이 빛난다. 그리고 키는 60만억 나유타 항하사 유순이니라"라고 기술되었습니다. 조형으로 만들어지는 모든 부처의 육신의 색깔은 반드시 황금색입니다. 많은 불교 경전에서는 염부단금색 또는 자마금색이라는 용어가 자주 등장하는데, 여기서 '부처의 몸은 어째서 황금색인지' 그 답을 찾을 수 있습니다. 자마금 또는 자마황금은 염부단금과 같은 말입니다. 자마금은 신비로운 자색紫色 빛이 도는 가장 고귀한 황금입니다. 인도 염부수 숲속을 흐르는 강바닥에서 채취되는 사금으로 총 9급의 황금 중 최상 품질의 금을 말합니다. 사실 법계의 형상들은 지상에 그에 대비될 만한 것들이 없습니다. 하지만 어떻게든 방편으로서 표현을 해야 하기에 지상에서 가장 상서롭고도 고귀한 물질의 빛깔로 부처의 몸을 표현하게 된 것입니다.

제2화

극락 풍경 속으로 들어가다

서방극락 연꽃에 왕생하고자

돌아가는 길 속세 인연 끊겠다고 말하지 말라

단지 지는 해가 매달린 북과 같다 여기고

오롯이 눈앞에 분명히 보도록 하라

　　　　　-제1관 지는 해를 상상하는 관. 〈관경16관변상도〉의 게송

속세가 싫다고, 만정이 다 떨어졌다고 세상과의 인연을 버리겠다고 절규하는 위데휘 부인에게 "극락에 태어나고자 속세 인연 모두 끊겠다고 하지 말라!"라고 부처님은 일축합니다. "여기를 버리고 저기를 가는 곳이 아니다"라고 말합니다. 단지 지금 있는 그 자리에서 마음을 모아 내관內觀하면 극락이 열린다고 하는군요.

장엄하게 연기緣起하며 흐르는 세상

극락으로 가는 열여섯 단계의 관법(16관법) 중 첫 번째는 '지는 해를 상상하는 것日沒觀'입니다. 극락의 풍경을 상세하게 설명해 놓은 『관무량수경』에 의하면, 해가 지는 저 지평선 너머 번뇌의 장막이 걷히는 그곳에 다시 엄청난 세계가 열리는 것입니다. 오온五蘊이 만들어 놓은 망상의 세계 이면에는 공덕

으로 장엄된 세계, 소위 극락세계가 흐르고 있었습니다. 나의 '업의 눈'으로 보는 세계가 아닌, '지혜의 눈'으로 보는 진리의 세계, 실상의 세계를 문자로 비유해서 풀어놓은 것이 불교 경전이고, 이것을 그림으로 그려 놓은 것이 불교 회화입니다.

극락의 풍경 그린 〈관경16관변상도〉
통찰하는 지혜로 볼 수 있는 세계
16관법 단계로 마침내 극락 속으로
연기緣起와 무상無常을 깨닫는 체험

보배나무의 꽃봉오리에서는 온갖 열매가 맺히고 있는데, 그것은 흡사 무엇이든 원하는 대로 나오는 보배 병과 같다. 거기서 눈부신 광명이 나오고 그것은 그대로 깃발로 변해 헤아릴 수 없이 많은 보배 일산이 된다. 보배 일산 속에는 삼천대천세계 모든 부처님 세계의 일이 비쳐 나타나고, 시방세계 불국토 또한 그 안에 나타난다. 이같이 보배 나무를 관조하라.

– 『관무량수경』「보수관寶樹觀」 중에서

극락의 투명한 유리 땅에는 높이가 8천 유순이나 되는 보배나무가 자라고, 꽃과 잎사귀마다 찬란한 빛이 뿜어져 나옵니다. 꽃봉오리에서는 열매가 맺히고, 열매는 무수한 여의주를 품고 있고, 알알이 여의주에서는 눈부신 빛이 뿜어져 나오고, 무량한 빛줄기들은 다시 깃발과 같은 파장으로 일제히 진동하며, 깃발들은 다시 무수한 보배 일산으로 변해 허공에 펼쳐집니다. 우주에 펼쳐진 일산 속에는 삼천대천세계가 다시 펼쳐지고, 시방세계의 불국토가 그 안에 나타납니다. 그 무수한 불국토 중에 하나가 우리가 사는 지구이겠지요. 진리의 세계는 마음과 물질을 넘나들며 어머어마한 스케일로 '무상無常'하게 흐르고 있다는 것을 알 수 있습니다. 우리는 그러한 망망대해 속의 잠시 스치는 한 점 모래알이라는 것을 알게 됩니다.

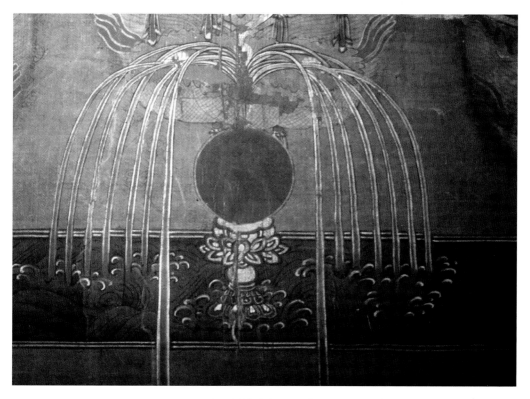

그림53 깨달음의 여의주. 붉은 여의주에서 분출하는 여덟 줄기의 물줄기八功德水.

극락으로 진입할 때 만나게 되는 여의주

"그 찬란한 빛의 위신력과 공덕을 찬탄하는 지극한 마음이 끊어지지 않으면, 바로 부처님 나라인 극락을 맛볼 수 있다"고 『아미타경』에는 쓰여 있습니다. 염불하는 마음이 끊어지지 않을 때, 비로소 만나게 되는 극락의 요체는 무엇일까요. 우리는 극락의 풍경을 그림으로 그린 다수의 변상도變相圖(경전의 내용을 그림으로 도해하여 알기 쉽게 표현한 것)에서 여의주를 곳곳에서 만날 수 있습니다.

보석 중의 왕인 여의주에서 부드러운 연못물이 흘러나온다. 열네 줄기의 물줄기가 흘러나와 황금의 연못을 만든다. 연못 바닥에는 눈부신 금강석이 깔리고 개울마다 둥글고 탐스러운 연꽃이 피어난다. 그 흐르는 물소리는 삶이 무상하다는 진리를 알게 해 준다. 여의주에서는 아름다운 금빛 광채가 나고, 그 광채는 백 가지 보석 빛깔의 새로 변한다.

<div align="right">-극락의 연못을 상상하는 관, 「보지관寶池觀」 중에서</div>

여의주-물-연꽃-화생, 연화화생의 원리

여의주에서는 물만 뿜어져 나오는 것이 아니라 상서로운 빛도 뿜어져 나옵니다. 그림53, 54 이 빛은 다시 아름다운 극락의 새들, 극락조로 화신합니다. 극락조는 '괴롭고, 공하고, 덧없고 … 내가 없다'라는 천상의 진리를 지저귑니다. 이러한 유기적인 환상의 끊임없는 순환이 계속됩니다. 경전 내용에서 부단히 만나게 되는 여의주는 바로 부처 또는 불성佛性의 도상적 표현입니다. 우주만큼 큰 여의주가 있는 반면에 모래알만큼 작은 여의주들도 있습니다. 영롱한 여의주의 향연입니다. 우리는 보통 부처라고 하면, 후덕 원만한 사람의 모습으로 화신한 모습에 익숙해 있습니다. 여의주(법신)와 부처님(응신)은 동격으로 여의주가 불성의 추상적 표현 그대로라면, 사람 모습의 부처 형상은 불성의 구상적 표현입니다. 부처를 표현한 어떤 그림이나 조각상이건 간에 본질적인 불성佛性의 도상인 원상圓相의 여의주가 없는 존상은 없습니다.

부처의 머리인 육계 한가운데에서 둥그렇게 불뚝 솟아오르고 있는 것이 바로 '여의주'인데, 이를 전문 용어로 육계 보주라고 부르기도 합니다. '여의주'·'여의보주'·'보주'·'마니보주'·'영락구슬'·'보배구슬' 등은 모두 '빛을 발하는 둥근 상'이라는 공통의 특징을 갖고 있는데, 이는 궁극의 깨달음 또는 불성佛性을 표현할 때 쓰는 다양한 용어들입니다. 또 몸체에서 둥근 빛을 발하지 않는 부처와 보살의 존상은 없답니다. 이것은 '지혜의 빛' 또는 '깨달음의

빛'입니다. 편의상 몸에서 나오는 빛을 신광身光이라 하고 머리에서 나오는 빛을 두광頭光이라고 합니다. 여의주를 2차원의 평면에 묘사할 때는 일원상一圓相 또는 원상圓相, 'ㅇ'의 형태로 묘사합니다. '생명의 빛이 나오는 둥근 원'으로 규정되는 '만다라' 역시 같은 조형적 맥락입니다. 고려 시대 및 조선 전기의 〈관경16관변상도〉를 보면 화폭의 상단 가운데에 커다란 여의주가 나타나 있습니다.그림53 거기서는 상서로운 물이 뿜어져 나와 극락의 연못을 만들고, 연못에서는 연꽃이 피어나고, 이 연꽃에서는 죽은 영혼이 극락왕생하게 됩니다. 여의주(생명의 원천) → 물(생명수) → 연꽃(생명의 꽃Cosmic Lotus) → 생명의 탄생(연화화생蓮花化生)의 유기적인 구도를 풀어서 도해하고 있습니다. 여의주는 극락세계 전체를 만들어 내는 원천적 역할을 합니다. 조선 후기의 〈극락도〉에서는 거대한 여의주가 화폭 하단의 가운데에 금빛 또는 붉은색으로 그려져 있습니다. 여의주는 궁극의 불성의 표현으로서 삼라만상을 만들어 내는 바탕입니다.

연기법을 모르면 존재의 감옥에서 해방될 수 없다

틱낫한 스님은 종이 한 장에서 나무와 빛과 흙과 공기와 물을 봅니다. "생명과 움직임으로 가득 찬 이 거대한 세계는 항상 생성하고 변화하지만 그 중심에는 한 가지 법칙이 있다"라고 인도의 철학자 라다크리슈난은 말했습니다. 그 법칙(다르마Dharma)이란 '변화와 생성'의 법칙이라고 정리하고 있는데, 이것을 석가모니가 설법한 대로 하자면 '무상無常과 연기緣起'입니다. 그리고 그 본질은 공空입니다. 변화의 법칙이란, 부단히 결합과 해체를 반복하며 움직이고 있는 현상의 법칙을 말합니다. 강물은 일견 항상 거기에 그렇게 흐르는 듯 보이지만 "우리는 같은 강물에 두 번 들어갈 수 없다"고 헤라클레이토스(고대 그리스 철학자)는 말했습니다. "흩어져서는 다시 밀려오고 밀려와서는 다시 흩어져 간다. 모든 것은 유동하는 변화의 산물이며 끊임없이 생성과 소멸을 반복

第五池觀

八池德水　蓮開鳥鳴

七寶妙色　洗除煩惑

그림54 극락의 연못을 관하다池觀. 여의주에서 빛과 극락조, 팔공덕수가 뿜어져 나온다. 그 물은 연못
　　　을 만들고, 연꽃을 피우고, 거기에서 중생들이 연화화생한다.

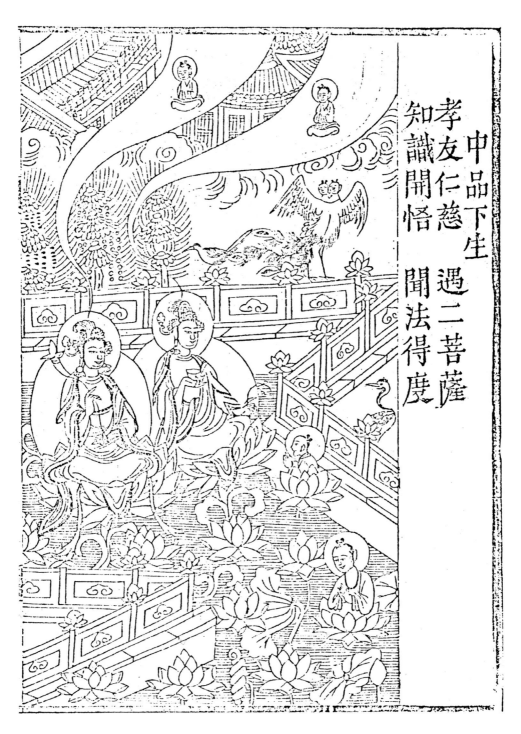

中品下生　孝友仁慈　遇二菩薩
知識開悟　聞法得度

그림55 중품의 연못. 중품하생의 근기를 가진 중생들이 왕생하는 모습.

하고 있다. 여기에 불변적인 요소가 있을 수 없다."

　"만물은 유전하며 같은 상태로 한 순간도 존재하지는 않는다", "만물은 흘러가고 결코 머무는 일이 없다"라고 아리스토텔레스와 플라톤 등이 이구동성 말한 바 있습니다. 물론 석가모니는 이를 "제행무상諸行無常"이라고 이미 말씀하셨지요. 노자 역시 "상선약수上善若水(최고의 진리는 흐르는 물과 같다)"라고 했습니다. 그리고 '법法'이라는 한자를 보면 물 수水 변에 갈 거去가 합성된 것임을 알 수 있습니다. 세상은 흐르는 물처럼 한 번도 멈춘 적이 없습니다. 세상의 일부인 '나'도 한 번도 멈추지 않고 흐르고 있습니다. 일견 겉으로 찰나적인 상相을 유지하는 듯 보이지만, 존재는 부단한 흐름 속에 있다는 것. 유형과 무형의 세계는 함께 공존합니다. 중생의 눈으로는 유형의 세계만 보이지만, 수행을 통해 지혜의 눈(혜안)을 개발하면 무형의 세계를 볼 수 있습니다.

　　내 영혼은 나무가 되고
　　짐승이 되고 그리고 떠도는 구름이 된다.
　　그리고 모습이 바뀌어 낯선 것으로 돌아와
　　내게 묻는다.
　　내 무엇이라 대답하랴.

　　　　　　　　　　　　　　　　-헤르만 헤세, 「이따금」 중에서

제3화

극락왕생에도 등급이 있나요?

진짜 같지요. 내가 체험하는 세계. 불교에서 말하는 가상의 세계, 임시의 세계, 그래서 거짓이라는 세계. 내가 진짜라고 굳게 믿는 이 세계는 불교에서는 '가상현실'이라고 합니다. 환영이라고 합니다. 그렇다면 불교에서 말하는 진짜 세계는 무엇일까요?『관무량수경』은 고통 속의 위데휘 부인에게 부처님이 몸소 극락의 세계를 보여 주는 내용입니다. 그 도입부를 보면, 부처님은 진실한 세계를 바로 볼 줄 모르는 범부를 위해 이를 비유해서 설하였다고 합니다. 위데휘 부인은 어느 왕국의 여왕으로, 한순간에 자신이 가장 소중히 여기던 가치를 모두 잃어버리게 됩니다. 아들과 남편, 가정과 지위가 순식간에 파탄 나고 또 목숨까지 위협받게 됩니다. 그녀가 어떻게 진실된 세계를 보아 이를 헤쳐 나갈 수 있을까요? 어떻게 이러한 고통을 모두 뛰어넘을 수 있을까요?

이에 부처님은 부인에게 현재의 '마음'에 집중하라고 이릅니다. 그리고 먼저 '지는 해'를 관觀하면서 극락의 물·땅·나무·누각·연못의 순서로 장엄한 세계로 이끌고 들어갑니다. 속계에서 법계로, 번뇌의 세계에서 본질의 세계로, 갇힌 자아에서 광활한 바다로 노출됩니다. 이렇게 차근차근 관해서 들어가다가 드디어 진리 본체와 계합하는 진신관眞身觀에서 내용은 절정을 이룹니다. 이렇게 총 16관법 중 13관법까지가 실제로 여여如如하다는 진여眞如의 세계에

눈뜨는 과정입니다. 그런데 경전의 마지막 부분인 14관·15관·16관은 다른 내용으로 구성되는데, 그 제목을 보면 상배관上輩觀·중배관中輩觀·하배관下輩觀입니다.

중생의 '근기'에 따라 '9품'으로 나뉘어 왕생

중생들은 각자의 근기根機가 천차만별인데, 그 근기의 높고 낮음에 따라 상·중·하로 나뉘어 크게 세 개의 연못에 무리지어 왕생합니다. 중생들은 상품上品·중품中品·하품下品으로 구분되고 각 3품 속에서 상·중·하로 다시 나뉩니다. 그러니까 상품에는 상품 상생上生·상품 중생中生·상품 하생下生이 있고, 중품에도 상중하, 하품에도 상중하가 있습니다. 그래서 총 9품입니다. 극락에 있는 왕생往生의 연못을 보통 '구품 연못'이라고 하는 데에는 이런 이유가 있습니다. 그리고 '구품'이라는 것에 초점이 맞추어져서 조선 후기 극락 그림은 〈극락구품도〉라고 불리게 됩니다. 그런데 여기서 의문이 생깁니다. 불교는 모든 존재의 평등을 말하고 어떤 차별도 없는 무차별의 세계를 말합니다. 그런데 어찌 중생을 이렇게 9등급으로 나누어 차별한단 말입니까. 극락에 왕생을 해도 이미 차별화된 연못에 배당받게 됩니다.

그렇다면, 그 차별의 기준이 되는 '근기'가 무엇인지 보도록 합시다. 불교에서는 중생을 어떤 세속적 가치로도 평가하지 않습니다. 출신·배경·돈·학벌·외모·직위·성별·연령 등 모두 허망한 잣대일 뿐입니다. 하지만 단 한 가지 기준은 고수하는데, 그것이 근기입니다. 아무리 지체 높은 사람이라도 수행하지 않으면 하품이고, 비록 사회적 지위가 낮더라도 그가 수행하는 사람

* 근기根機 : 중생이 태생적으로 (전생에서부터 지어서) 가지고 나온 근본 바탕을 말한다. 즉 본성을 나무의 뿌리根에 비유하고 그것의 작용을 기機라고 한다. 이는 진리의 가르침을 받아들이고 교화될 수 있는 능력, 또는 그것을 수행할 수 있는 능력을 가리킨다. 그러니까 다만 '수행할 수 있느냐 없느냐', 즉 '수행을 할 근기가 되느냐 안 되느냐', 나아가 '수행을 어느 수준까지 진전시킬 수 있느냐'라는 기준이다.

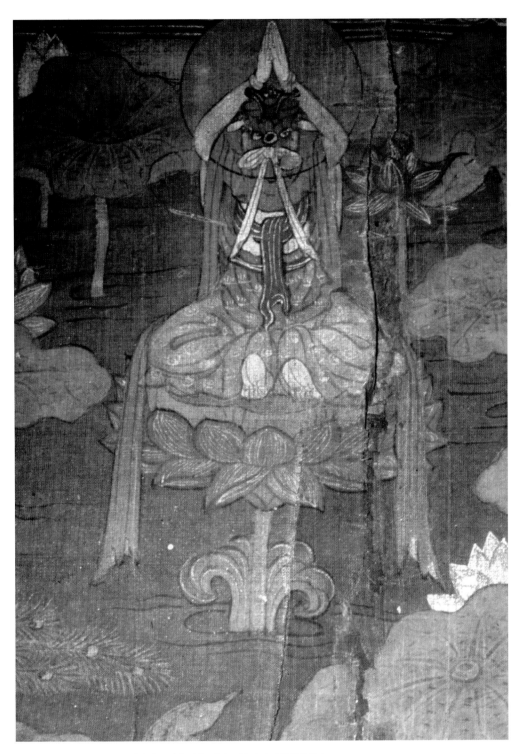

그림56 상품상생인의 모습. 선업의 공덕을 쌓은 결과 보살이 되어 왕생하였다.

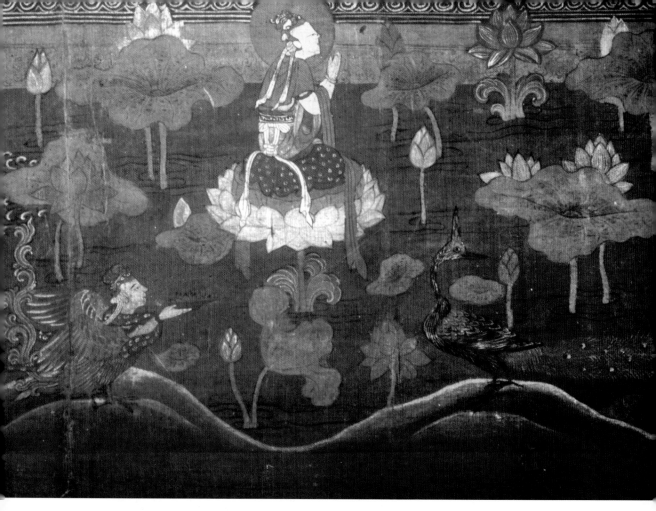

그림57 상품의 연못 풍경. 상품에 왕생한 중생은 머리에 두광이 있고 하늘 옷 천의를 걸쳤다.

이라면 상품입니다. 특정 종교인이냐 아니냐도 상관이 없습니다. 법복을 입었
건 안 입었건, 불교 공부를 했건 안 했건, '스스로를 자각하는 힘의 척도'를 얼
마나 갖고 있느냐가 관건입니다. 이렇게 근기를 따지는 것은, 차별하기 위함이
아니라 중생의 근기에 맞추어 '교화'를 베풀기 위함입니다.

티끌의 불씨라도 능히 만 개의 횃불을 밝힌다
모든 존재는 본질적으로 무상하며 공空이라는 하나의 진리를 공유하지만, 유
위법有爲法 속에서 짓는 업業은 각자 천차만별입니다. 그리고 업행이란 것에

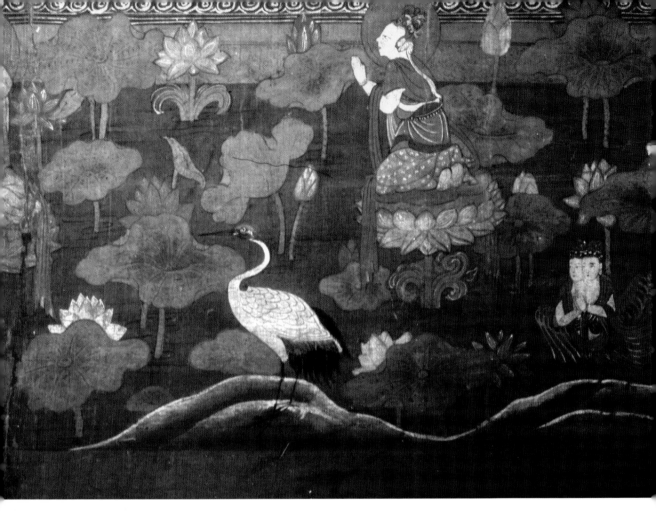

그림58 상품의 연못. 중품이나 하품 연못보다 연꽃이 훨씬 크고 아름답다.

는 '인과응보'라는 철칙이 따릅니다. 선업善業에도 다양한 역량과 종류가 있어, 그것의 과보로서의 내용들이 다르게 나타납니다. 그렇다면 나는 어느 근기에 해당하는가. 과연 어느 왕생의 연못에 태어나는가. 가장 최고의 근기인 상품 상생上品上生을 보도록 합시다. 상품의 연못은 보통 화폭의 정중앙에 위치합 니다. 상품 중에서도 특히 상품상생인은 눈에 띄게 그려졌습니다. 커다란 홍 련 위에 천의를 입고 광배가 있고 보관 장엄을 하고 나타납니다. 보살의 모습 을 이미 갖추고 있는 경우가 많습니다. 그리고 아미타 부처가 바로 앞에 몸소 나투시어 정면에서 맞이합니다. 경전에는 "삼종심三種心을 갖추면 (지금 이 자

사람들이 가진 근기根機**는 천차만별**
근기란 스스로를 자각하는 힘의 크기
총 9품의 근기로 나눠 무리지어 왕생

나는 과연 어느 연못에 태어나는가?
지성심·심심·회향발원심을 가지면
최고의 근기인 '상품상생'으로 왕생

리에서) 정토의 세계가 열린다"고 합니다. 상품상생인이 되기 위한 전제 조건은 삼종심(세 가지 마음의 씨앗)을 갖추는 것입니다. 첫째가 지성심至誠心(정성을 다하는 마음), 둘째가 심심深心(깊게 믿는 마음), 셋째가 회향발원심回向發願心(모든 선업을 회향 발원하는 마음)입니다.

우리가 전생에 지은 많은 업들은 어디 가지 않고 자신의 업식業識으로 남은 채 그대로 저장됩니다. 자신이 지은 업의 성향과 모습대로 우리는 다시 윤회하게 됩니다. 생전에 '수행의 업'을 얼마나 지었느냐에 따라 '근기'의 높고 낮음이 결정됩니다. 그리고 극락 또는 깨달음의 체험에 있어 규모와 시간 등이 다르게 나타납니다. 물론 근기에 따라 절대적으로 필요한 수행 기간도 다릅니다. 상품상생인은 무생법인無生法忍의 궁극적 진리를 깨달아 부처님 세계에 확고부동하게 안주합니다. 반면, 상품하생下生인은 잠시 아미타불을 친견하지만, 활짝 폈던 연꽃은 오므라들어 (빛은 사라지고) 다시 무명無明에 갇히게 됩니다. 하루 지나지 않아 다시 연꽃이 피는데, 7일간 아미타불을 볼 수 있으나 명료하게 보지는 못합니다. 계속 정진하면 21일이 지나야 분명하게 극락세계가 보입니다.

깨달음 세계와 계합하는 것은, 중생이 타고 앉은 연꽃이 활짝 피는 것으로 표현됩니다. 반면, 무명無明에 떨어져 있는 상태는 연꽃이 피지 않고 닫혀 있는 것으로 묘사됩니다. 깨달음(각覺)의 상태는 청정한 연꽃이 만개하여 찬란한 광명이 비추어 들고 이 빛 속으로 융해되는 것으로 설명하고, 깨닫지 못한(불각不覺) 상태는 피지 않은 연꽃 봉오리 속에 갇혀 빛을 보지 못하는 상태로 그려집니다. 비록 삼매 체험을 잠시 하더라도 근기가 얕으면 다시 빛이 없는 무명無明으로 떨어지는 것을, 연꽃이 잠시 피었다가 바로 오므라들어 버리는 것으로 표현하고 있습니다.

그림59 하품의 연못에 왕생한 중생. 공덕이 부족하여 아직 연꽃이 열리지 않았다.
그래서 봉오리 속에 갇혀 대기하고 있는 모습이다.

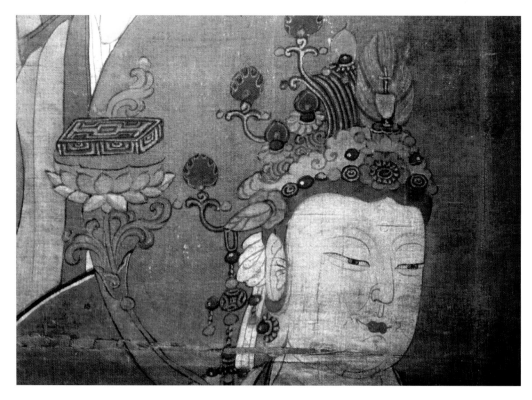

그림60 대세지보살. 아미타 부처의 왼쪽에 위치하고 지혜를 상징한다.

악업을 행한 이가 어찌 부처님의 맞이함을 받는가

그렇다면, 중품의 근기를 가진 사람은 어떤가? 중품중생인은 밤낮 하루 동안
계(팔재계·사미계 또는 구족계)를 지킨 사람입니다. "수행이 적은데도 어찌 이와
같은가라고 말하지 말라. 티끌의 불씨라도 능히 만 개의 횃불을 밝힐 수 있
다"고 초발심의 중요성은 강조됩니다. 마음속 청정한 깨달음이 활짝 열려 찬
란한 빛이 들어오는 것도 잠시, 이내 연꽃은 오므라들고 맙니다. 다시 7일이
지나야 연꽃이 피는데, 그때는 마음의 눈이 열려 수다원과須陀洹果를 얻게 됩
니다. 수다원이란 팔리어 소타판나sotpanna(전향)를 음사한 말로서 예류預流 또
는 입류入流로 번역됩니다. 즉 중생의 마음에서 성자의 마음으로 전향, 방향

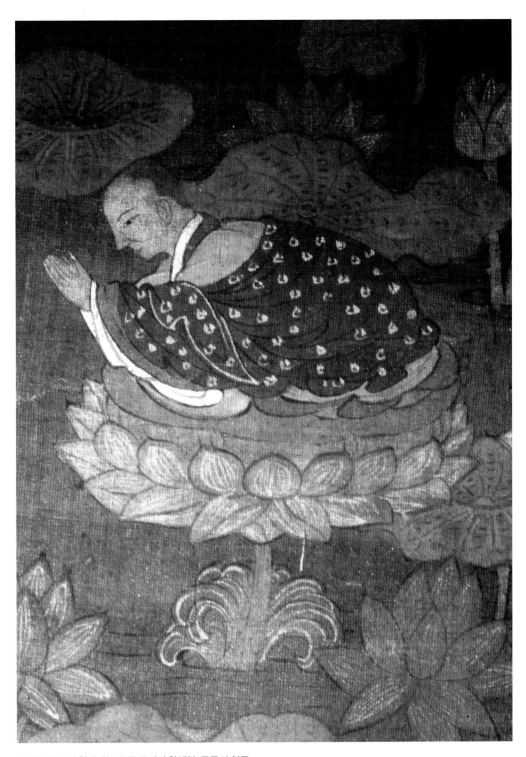

그림61 엎드려 합장하는 중품 근기의 왕생인. 중품의 연못.

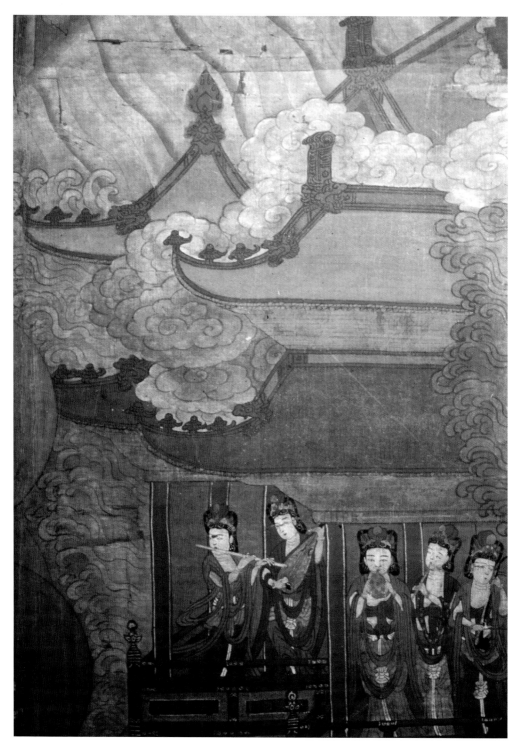

그림62 극락의 음악을 연주하는 천녀들. 극락의 전각.

을 바꾸어 성자의 대열로 진입한 사람을 일컫습니다.

하품상생인의 경우는 "가지가지 악업을 짓는 중생을 말한다. 어리석기 때문에 온갖 나쁜 짓을 하고도 참회하거나 부끄러워할 줄 모르는 사람이다"라고 합니다. 이 사람은 염불공덕을 아주 간절히 한다고 해도 아미타 부처를 만나기는 힘듭니다. 대신 관세음보살과 대세지보살이 나투시고, 연꽃을 타고 연못에 태어나게 되는데 49일이 지나야 비로소 연꽃이 핍니다. 연꽃 속에서 대기하는 기간이 49일로 제시되어 있는 것으로 보아, 49재를 지내는 우리 중생들은 대부분이 하품상생인에 해당한다는 것이 암시되어 있습니다. 하품중생인의 경우는 "계율을 범하고 승단이나 스님네 물건을 훔치며, 자기의 명예와 이익을 위해 허무맹랑한 부정설법을 하면서도 뉘우치거나 부끄러워할 줄 모르는 사람. 갖가지 악업을 짓고도 오히려 스스로 옳고 장하다고 뽐내는 사람"입니다. 하품상생인은 나쁜 짓을 하고도 전혀 자각을 못하는 사람이고, 하품중생인은 나쁜 짓을 한 뒤 설상가상으로 뽐내는 사람입니다. 이러한 중생도 선지식의 법문을 접한 인연으로, 지옥에 떨어졌다가 다시 극락의 바람이 불어 구제받게 되는데, 극락에 왕생하더라도 6겁劫에 달하는 참으로 아득한 기간이 지나야 비로소 연꽃이 열리게 됩니다.

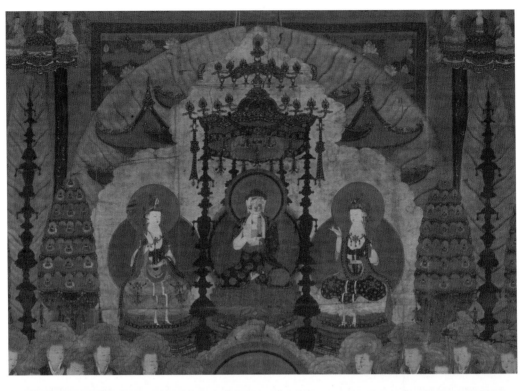

그림63 〈관경16관변상도〉 전체 그림. 조선 시대 1465년, 비단에 채색, 269×182.1cm, 일본 교토 지은원知恩院 소장.

극락 그림 〈관경16관변상도〉, 명칭과 구도 해설

〈관경16관변상도觀經16觀變相圖〉 또는 〈관경변상도〉라는 이름의 이 명화는 극락의 풍경을 묘사한 것입니다. 우선, 관경이란 관무량수경을 줄인 말입니다. 관무량수경의 뜻은 무량수無量壽를 관觀하는 방법이 쓰여 있는 경전이란 뜻입니다. 무량수는 '아미타'와 같은 말입니다. 아미타란 이름은 산스크리트의 아미타유스(무한한 수명을 가진 것) 또는 아미타브하(무한한 광명을 가진 것)라는 말에서 유래한 것으로 한문으로 아미타阿彌陀라고 음역되는데, 이를 의역하면 무량수無量壽 또는 무량광無量光이 됩니다. 무한한 광명은 영원한 수명을 가지고 있다는 뜻입니다. 무량수·무량광 그 자체가 극락세계입니다. 이는 번뇌가 없는 청정한 곳이기에 정토淨土를 붙여 '극락정토'라고도 부릅니다. 『관무량수경』에는 극락세계를 보여 주는 16관법觀法이 상세히 기술되어 있고, 이 16관법의 법문을 들은 위데휘 부인은 생사를 초월한 경지에 이르게 됩니다. 그 내용을 고스란히 그림으로 옮긴 것이 〈관경16관변상도〉입니다. '변상變相'이란 경전의 내용을 쉽게 풀어서 그린 그림이란 뜻입니다. 경전의 내용을 교화를 위해 구어나 속어로 알아듣기 쉽게 변형한 글을 '변문變文'이라고 합니다. '변상' 역시 이와 같은 맥락으로 알아보기 쉽게 상相(이미지)으로 변화시켰다라는 뜻입니다.

　　〈관경16관변상도〉의 화폭에 도해된 내용은 다음과 같습니다. ①해를 생각하는 관日想觀 : 지는 해를 보면서 극락정토를 관상하는 것 ②물을 생각하는 관水想觀 : 극락의 대지大地가 넓고 평탄함을 물과 얼음에 비유하여 관상하는 것 ③땅을 생각하는 관地想觀 : 극락의 대지를 분명하게 관상하는 것 ④나

무를 생각하는 관寶樹觀: 극락에 있는 보배의 나무를 관상하는 것 ⑤연못의 물을 생각하는 관寶池觀: 극락에 있는 연못의 팔공덕수八功德水를 관상하는 것 ⑥누각을 생각하는 관寶樓觀: 극락의 500억 보루각寶樓閣을 관상하는 것 ⑦연화좌蓮華座를 생각하는 관華座觀: 칠보七寶로 장식된 부처님의 대좌를 관상하는 것 ⑧형상을 생각하는 관像觀: 금색상金色像으로 나타나는 부처님을 관상하는 것 ⑨몸을 보는 관眞身觀: 참된 부처님의 몸을 관상하게 하는 것 ⑩관세음보살을 생각하는 관觀音觀: 극락의 아미타불을 모시고 있는 관세음보살을 관상하는 것 ⑪대세지보살을 생각하는 관勢至觀: 아미타불을 모시고 있는 대세지보살大勢至菩薩을 관상하는 것 ⑫두루 생각하는 관普觀: 극락의 주불主佛인 아미타불과 그를 둘러싸고 있는 온갖 것을 두루 관상하는 것 ⑬여러 가지를 생각하는 관雜想觀: 우둔한 이를 위한 것으로 1장 6척의 아미타불상을 관상하는 것 ⑭상배에 나는 관上輩觀: 상품의 극락에 태어날 적당한 행업을 관상하는 것 ⑮중배에 나는 관中輩觀: 중품의 극락에 태어날 적당한 행업行業을 관상하는 것 ⑯하배에 나는 관下輩觀: 하품의 극락에 태어날 적당한 행업을 관상하는 것 등이다.

위데휘 부인: 마음이 혼탁하고 삿되어 항상 생로병사의 괴로움과 이별하는 슬픔, 극심한 고통에 시달립니다. 어찌 해야 극락을 볼 수 있을까요?

부처님: 부인이여, 극락세계는 먼 곳에 있지 않습니다. 이제 마음을 가다듬고 마음을 한 곳에 모으십시오.

인내

〈심우도〉
소 찾는 아이 이야기

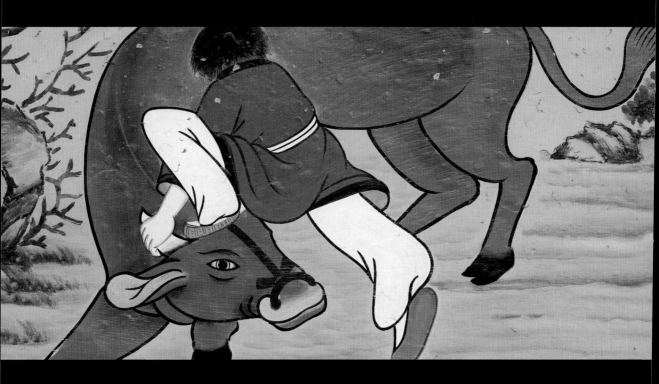

'마침내 소를 잡다', 〈득우〉의 장면.

제1화

미친 소를 길들이는 방법

약초 캐다가 어느새 길을 잃었지

천 봉우리 가을 잎 덮인 속에서

산 스님이 물을 길어 돌아가더니

숲 끝에서 차 달이는 연기가 일어난다.

-율곡 이이, 「산 속에서山中」

이런! 너무 열심히 약초 캐다 보니 길을 잃어버렸네요. 해는 어느 덧 저물어 어둠이 깔립니다. 차가운 바람과 어둑해진 주변, 문득 고개를 드니 울창한 숲속입니다. 아! 길을 잃었구나. 약초를 쫓다가 첩첩 산골짜기까지 들어와 버렸네요. 손에 한가득 움켜쥔 약초. 걸망에도 잔뜩입니다. 하지만 길을 잃은 마당에 이게 다 무슨 소용이겠습니까. 어디로 나가야 하나…. 순간, 엄습하는 두려움과 막연함. 그러던 중 멀리 연기가 한 줄기 피어오르는 것이 보입니다. 저쪽 방향에 절이 있구나! 휴~ 살았네요. 이제 하산하는 길을 찾을 수 있으니. 율곡 이이가 쓴 「산 속에서」라는 시의 내용입니다.

우리는 우리가 만들어 놓은 목표를 향해 매진합니다. 그러다 보면 그 과정에서 더 많은 욕망들이 들러붙곤 합니다. 그리고 욕망은 이제 스스로 맹목적으로 굴러가기 시작합니다. 어느덧 우리는 꼼짝없이 욕망의 노예가 되어 있

어리석음이 날뛰는 검은 마음 '소'
자각하는 지혜의 밝은 마음 '동자'
동자는 어떻게 소를 길들일 것인가?

그림64 검은 소와 검은 구름은 방자하게 날뛰는 마음이다. 동자는 길들이기 위해 풀로 유인한다.

습니다. 마음은 쫓기고 더 이상 자유롭지 못합니다. 여유로운 삶을 택하지도
못합니다. 「산 속에서」라는 시처럼, 약초를 쫓고 또 쫓다 보니 결국 산속에 오
리무중으로 갇혀 버렸네요. 하지만 그러다가 문득 고개를 드는 때가 있습니
다. 그리고 자신이 '왜 이러고 있나' 바라보게 됩니다. '자각自覺'하는 마음이
발동한 순간입니다. 수행의 과정을 게송으로 읊은 「심우도송」은 이러한 '발심
發心'의 순간에서부터 시작됩니다. 수행의 발심에서 완성까지의 단계를 묘사
한 것이 《심우도》라는 주제의 그림인데, 우리나라에서 이 그림의 전통은 유구
합니다.

'자각하는 마음'의 발동, 초발심初發心

우리나라 전통 사찰의 전각 외벽에 그려져 있는 벽화는 크게 두 가지 내용으
로 나뉩니다. 하나는 석가모니 일대기를 여덟 폭의 장면으로 그린 《팔상도》이
고, 다른 하나는 수행의 단계를 우화적으로 그려 놓은 《심우도(또는 십우도)》
입니다. 깨달음으로 가는 과정을 '소를 길들이는 목동'에 비유하여 그려 놓았
기에 《목우도牧牛圖》라고 부르기도 합니다. 평생 동안 무명과 욕망에 길들여
져 본래 진리의 바탕을 완전히 망각하고 있는 상태를 '검은 소'에 비유합니다.
원초적 진리와 분리된 무명 속 자아를 '집 나간 소'에 비유하였기에 '소를 찾
는다'라는 의미로 《심우도尋牛圖》라고 합니다. 심우尋牛의 '심尋'자의 뜻은 이처
럼 '찾는다' 이외에 '캐묻다'·'탐구하다'·'토벌하다'라는 의미가 있습니다. 그래
서 '심우'란 '무명의 나'의 실체를 끝까지 '통찰해 밝혀낸다'라는 의미를 포함하
고 있습니다. 이렇게 무명의 자아를 완전히 맑히는 과정은 총 10단계로 그려
지기에 《십우도十牛圖》라고 하기도 합니다. 우리나라 《심우도》의 대표적 근거
가 되는 곽암선사와 보명선사의 게송을 중심으로, 먼저 그 내용과 그림을 살
펴보도록 하겠습니다. 보명선사의 『목우십송』을 보면, 첫 번째 제목은 '미목
未牧'으로 '아직 길들여지지 않았다'라는 뜻입니다.

사납게 생긴 머리의 뿔로 방자하게 으르렁거리며 / 시내와 산골로 치닫고 달리니 길에서 점점 멀어만 가네 / 한 조각 검은 구름은 골짝 어귀에 비껴 떠 있는데 / 치닫는 걸음마다 아름다운 싹을 침범할 줄 누군들 알리요.

치성한 번뇌 망상은 사방으로 튑니다. 불뚝 화를 냈다가도 우울해지기도 하고 그러다가 술에 취해 고주망태가 되기도 합니다. 여기저기 아무 곳으로나 치닫는 발걸음에 무고한 새싹들이 짓밟힙니다. 자각되지 못한 무지와 욕망은, 이렇게 미쳐 날뛰는 소처럼 참으로 위험합니다. 고질적으로 현행되는 오온五蘊의 작용에 하릴없이 휘둘려, 숨소리는 거칠어지고 가슴은 벌렁거립니다. 결국 가속도가 붙은 업력은 자신도 해치고 남도 해칩니다. 하지만 이러한 무명의 작용을 전혀 자각하지 못한 채 이것을 자아와 철석같이 동일시합니다. 곽암선사의 게송 제1단계는 '심우尋牛(소를 찾다)'라는 제목으로 시작합니다. "망망한 수풀을 헤치고 소의 자취를 찾노니 / 강물은 넓고 산은 험하며 길은 더욱 깊기만 하다 / 탈진하고 기력이 떨어져 찾을 길 없는데 / 다만 숲 속 나뭇가지엔 매미 우는 소리만 들리네." 깨달음을 구하려 하고는 있으나, 아직은 왜곡된 현상에 속아 번뇌 망상이 들끓는 단계입니다. 깨달음이 있다는 것을 알고 수행 길에 들어섰으나 도통 어떻게 해야 할지 몰라 헤매는 모습입니다. 의식적 노력을 기울이지만 노력을 어떻게 기울여야 하는지, 어떻게 시작해야 하는지, 허투루 에너지만 탕진하고 막막한 상태네요.

검은 소, '무명'이 만들어 내는 레알 세상

《심우도》에 등장하는 검은 소는 '무명無明'을 상징합니다. 즉 지혜智慧가 없는 상태의 중생의 마음을 가리킵니다. 보조국사 지눌스님이 저술한 『수심결修心訣』(마음을 닦는 방법)의 첫머리에는 이 같은 중생의 상태를 "탐·진·치의 뜨거운 불덩이" 속에 있는 것으로 비유하고 있습니다. "탐욕과 성냄과 무명의 뜨

그림65 〈회수(머리를 돌리다)〉의 장면.

거운 번뇌여 / 마치 활활 타는 집과 같거늘 / 그 속에 오래 머물러 참으며 / 기나긴 고통을 달게 받을 것인가"라며, 윤회의 고통 속에 마냥 시달릴 것인지 아니면 해탈의 길로 나아갈 것인지 종용합니다. "윤회의 괴로움에서 벗어나려면 / 부처가 되는 길 밖에는 없네 … 이 육신은 변하는 거짓이라 / 태어남이 있으므로 죽음이 있거늘 / 참마음은 허공 같아서 / 끊기지도 변하지도 않는다"라며, 허망한 몸을 근거로 탐·진·치에 휘둘리지 말고 허허로운 참마음을 찾으라고 합니다.

그렇다면, 소를 길들이는 동자는 무엇을 상징할까요? 무명의 천적인 '지혜'입니다. 지혜란, 스스로를 아는 마음, 자각의 마음입니다. 하지만 이제 막 자각하여 첫걸음마를 뗄 때는 단계인지라 힘이 미비합니다. 아직은 무명이라는

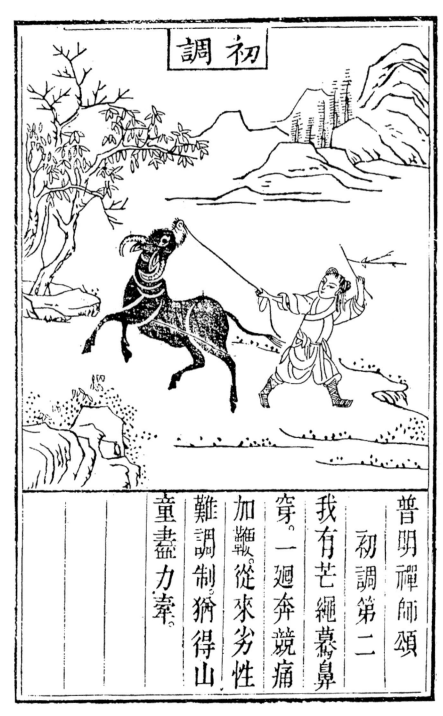

童盡力牽。

難調制猶得山

加鞭撻。從來劣性

穿。一迴奔競痛

我有芒繩驀鼻

初調第二

普明禪師頌

그림66 〈초조(길들기 시작하다)〉의 장면. 밖으로 흩어지는 마음을 붙들어 매려고 애를 쓰는 단계.

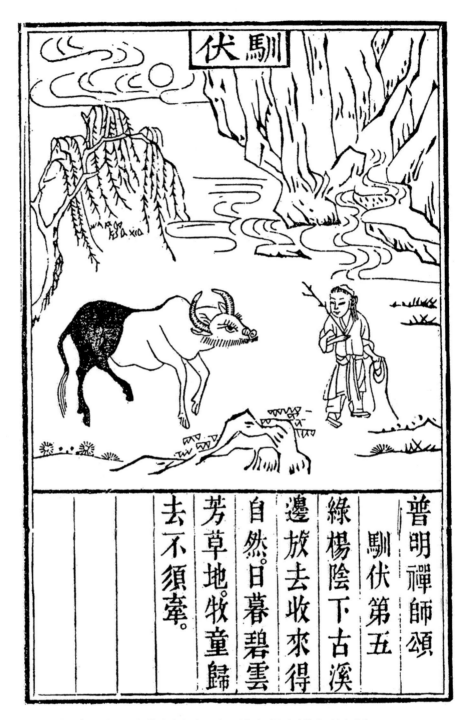

普明禪師頌

馴伏第五

綠楊陰下古溪
邊放去收來得
自然。日暮碧雲
芳草地。牧童歸
去不須牽。

그림67 〈순복(길들어 복종하다)〉의 장면. 어느 정도 마음이 길들여져 한가로워진 단계.

존재의 본질을 그 밑바닥까지 보아낼 힘이 없습니다. 아니, 보고 싶지 않은지도 모릅니다. 중생들은 고통스러워하면서도 그 근저의 자의식을 은근히 즐기고 있기 때문입니다. 석가모니 부처가 첫 설법하기 전, 망설인 이유가 바로 이것입니다. "저 중생들은 아상我相을 스스로 즐겨 집착하고 있다. 과연 (아상을 타파하는) 설법에 귀를 기울일 것인가!" 아상을 바탕으로 세세생생 유전된 업장의 힘은 만만치가 않습니다. 그 뿌리가 아주 깊습니다. 그렇기에 "강물은 넓고 산은 험하며 길은 더욱 깊기만 하다"라고 게송에 표현하고 있습니다.

그런데, 과연 깨달음을 향한 길은 이렇게 아득하고 멀기만 한 걸까요? 곽암거사의 『십우도송』 서문에는 "종래 잃지 않았는데 무엇을 찾는가?"라고 말합니다. "깨달음을 등짐으로 말미암아 멀어져서 속세로 향하더니 드디어 집을 잃고 마는구나. 집에서 점점 멀어져 갈림길이 갑자기 달라져, 얻고 잃음이 치성하여 시비가 험하구나"라고 언급하고 있습니다. 하지만 "종래 잃지 않았는데 무엇을 찾는가"라는 첫 문구에서, 본인이 여기가 집인 줄 몰라서 그렇지 어디를 가든 거기가 '집'이라는 것을 암시하고 있습니다. 대승 불교의 여래장如來藏 사상입니다. 어떤 상태에 있건 간에 불성佛性은 존재의 안팎으로 편재하고 있습니다. '시각始覺이 곧 본각本覺이다'라는 문구가 연상됩니다. 그러니까 《십우도》의 첫 장면에 동자가 등장하는 것은 '시각'을 상징합니다. 그렇다면 《십우도》는 시각에서 본각으로 가는 과정을, 무명의 자아가 깨달음의 진리와 합일되는 과정을 그림과 함께 설명해 놓은 것입니다. 《십우도》의 앞부분에 해당하는 장면들을 보면, 검은 소와 목동은 필사적인 사투를 벌입니다. 처음에는 길을 잃고 헤매다가 드디어 소를 발견하고, 엎치락뒤치락 고삐를 부여잡습니다. 다음에는 놓치지 않으려고 안간힘을 쓰는 동자의 모습이 보입니다. 과연 동자는 검은 소를 굴복시킬 수 있을까요?

'십우도'란 무엇인가?

십우도란, 수행자의 수행 과정의 단계를, 비유적 이야기를 통해 그림과 게송으로 풀어서 설명한 것입니다. 동자가 잃어버린 소를 찾아 우여곡절 끝에 길들여서 집으로 돌아와 궁극의 깨달음에 드는 과정을 그림圖과 송頌으로 도해하였습니다. 이러한 형식의 저작은, 특히 북송 중기부터 남송 초기에 걸쳐 집중적으로 나타나기 시작합니다. 가장 시대가 오래된 것으로는 중국 북송대 청거호승淸居皓昇 선사의 「목우도송 12장」이 있습니다. 다음으로 보명普明 선사의 「목우 10장」, 유백惟白 선사의 「목우 8장」 등 유명 선사들이 이 형식을 빌려 참선의 수행단계를 알기 쉽게 제시하였습니다. 중국에서는, 선풍이 점점 쇠퇴해 가는 원元·명明대에 이르기까지도 보명선사의 목우도牧牛圖가 일반적으로 유행하였고, 반면 일본에서는 무로마치 시대(1392~1573) 이래로 곽암廓庵 선사의 십우도十牛圖가 널리 알려졌습니다. 우리나라 사찰 벽화에 주로 그려지는 것은 남송의 곽암선사 십우도송입니다.

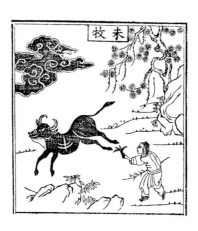

보명선사 「목우 10장」 중 〈미목〉

곽암선사 『십우도』 중 〈기우귀가〉

제2화

업력과 지혜,
그 팽팽한 대결

정신이 탕진되도록 온 힘을 다해 소를 얻었지만 / 완강하고 힘이 장사라 다루기 어렵다 / 때로는 가까스로 고원高原에 오르고 / 혹은 뭉게구름煙雲 깊은 곳에 빠지기도 한다.

－제4단계 「득우得牛」, 마침내 소를 붙잡다

동자는 미쳐 날뛰는 소를 잡기 위해 안간힘을 씁니다. 자칫 소의 힘에 질질 끌려가겠군요. 검은 소를 잡아 길들이기는 결코 쉬운 과정이 아닙니다. 아직 부단한 의식적인 노력이 필요한 단계입니다. 곽암선사의 『십우도송』의 제4단계는 「득우(마침내 소를 붙잡다)」입니다. 이는 보명선사의 『목우십송』의 「초조初調(길들기 시작하다)」의 단계와 유사합니다. "나에게 고삐가 있어 곧장 코를 뚫었고 / 한번 돌아 달아나면 아프게 채찍을 더 하네 / 이전의 졸렬한 습성 고르고 제재키 어려워 / 오히려 목동은 힘을 다해 이끄누나"라는 내용입니다. 마침내 소를 확실하게 붙잡는 장면을 소의 코에 고삐를 꿰는 것으로 표현하고 있습니다. 하지만 좀처럼 제어되지 않습니다.

그런데 우리는 왜 내 안의 '소'를 길들여야 하는 것일까요? 고통스럽기 때문입니다. 내가 나를 '소'로 착각하고 있는 한, 진정한 평화는 없습니다. 《십우도》에 등장하는 소는 무명으로서의 '나', 존재 그 자체입니다. 그러니까 '존재

하기 때문에 고통스럽다'는 간단한 결론이 나옵니다. 그런데 불교에서는 '나는 없다'라는 무아無我의 진리를 말합니다. 그래서 무아를 깨달으면 고통스러울 일이 없다는 논리입니다. 존재를 '나'라고 철석같이 믿고 평생을 달려왔는데, 그게 아니라니! 코페르니쿠스적 전환입니다. 이 몸과 감각, 그리고 생각이 '나'가 아니라면, 과연 무엇이 '나'일까요? '나'라는 개념 자체가 사실은 실체가 없는 것입니다. 그것을 확인하는 것이 수행의 여정입니다. 그러면 《십우도》가 제시하는, '나'라는 존재에서 '깨어나는 과정'을 따라가 봅시다.

업력에 휘둘릴 것인가, 반야지혜를 밝힐 것인가

곽암선사의 『십우도송』 서문에는 "오랫동안 야외에 파묻혀 있던 그 소와 오늘에야 만난다. 수승한 경치에 마음 뺏겨 뒤쫓기 어렵고, 소도 무성한 초원이 그리워 견디기 어렵다. 완강한 마음이 매우 세고 야성에서 아직 벗어나지 못한다. 유순함을 얻고 싶다면, 반드시 채찍으로 다스려라"라고 합니다. 세세생생 쌓아온 번뇌 업장業障은 쉽게 다스려지지 않습니다. 또 현생에서 더욱 강화시켰으니 습관의 힘이 보통 강한 게 아니군요. 그래서 '고원高原'의 높은 경지에 오르기도 했다가 다시 한치 앞도 안 보이는 '연운煙雲' 속에 떨어져 헤어날 줄 모릅니다. 조금만 방심해도 이미 몸과 마음에 배어 있는 습관은 바로 나를 무너뜨립니다. 습관적 반복으로 길이 아주 잘 닦여 있어 조그마한 자극에도 바로 그 길로 직행합니다. 이것을 업의 힘 '업력業力'이라 합니다. 업력이 치성할수록 고통은 배가됩니다.

업력에 휘둘려 평생을 살 것인가, 아니면 진리와 합일하여 자유를 얻을 것인가. 진리와 계합하지 못하고, 검은 소(무명)로 분리되어 있는 한 영겁의 윤회를 면치 못한다는군요. 존재의 고통은 '근원적 분리'에서 비롯된다고 합니다. 아담과 이브도 낙원에서 분별심을 일으키자마자 바로 추방되었습니다. '고苦'는 산스크리트로 두카duhka인데, 이는 존재의 참된 본성을 가리킵니다. 불

완전함에서 오는 이 고통은 완전함과의 '근원적 분리'에서 비롯됩니다. 본래 하나였던 것이 무명으로 인해 '나'라는 이원적 관점을 갖게 됩니다. 이원적 분리의 간극이 크면 클수록 고통의 강도는 심해집니다. 무명과 업력에 의해 날뛰던 것(소)이 자각의 힘으로 드디어 자신을 돌아봅니다. 소의 고삐를 틀어잡는 것은 반야지혜(목동)입니다. 목동은 다시 근본 자리로 돌아오도록 소를 말뚝에 묶어 버립니다.

《십우도》에 묘사된 소의 모습을 보면, 초반부에는 온통 검은색의 몸을 하고 있다가 중반부부터 소가 점점 하얗게 변합니다. 그러다가 마지막 업장까지 다 털어버렸을 때는 소의 꼬리까지 말끔히 하얘집니다. 검은 소가 하얀 소로 변해 가는 것은 번뇌업장이 소멸되고 있는 모습을 표현한 것입니다. 그리고 수행 단계의 절정에 이르러서는 소와 동자가 모두 사라지고 덩그마니 원상圓相(또는 일원상一圓相)만 남게 됩니다.그림71, 75

검은 소는 무명을 바탕으로 미쳐 날뛰는 오온五蘊입니다. 무명을 어리석음癡이라고 번역하기도 합니다. 많은 어리석음 중에서도 가장 큰 어리석음根本無明이 '내가 있다'라는 유신견有身見입니다. 진리의 세계를 있는 그대로 보지 못하고, 연기緣起(조건과 조건이 만나 일어난 가상)된 것을 스스로 '나'라고 여기는 원초적 미혹입니다. 미혹이란 '무엇에 홀려 정신을 차리지 못함'을 말합니다. 지혜를 밝히지 않는 한, 우리는 평생을, 그리고 세세생생을 이 '나'라는 것에 홀려 갈팡질팡하며 지낼 수밖에 없다고 합니다. 진리를 보지 못하고 '내가 있다'고 착각을 일으키는 것을 근본무명根本無明이라고 합니다. '나'라는 미혹 속에는 근본적인 네 가지 번뇌가 있는데, 이는 아치我癡·아견我見·아만我慢·아애我愛입니다. 이 네 가지 중에서도 아치(내가 있다고 착각하는 어리석음)가 가장 먼저입니다. 유식唯識 사상에서는 이 네 가지 번뇌를 '말라식의 네 가지 번뇌'로 규정하고 있는데, '말라식'이란 아상我相(자아의식)을 말합니다.

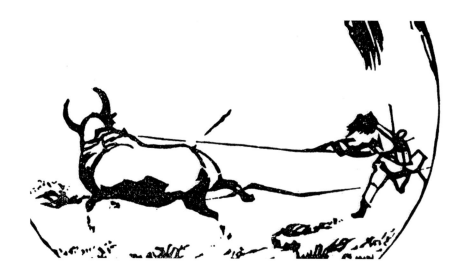

그림68 〈득우(마침내 소를 붙잡다)〉의 장면.

검은 소는 세세생생 무명 속의 자아
습관에 길들여져 업력에 휘둘려 살아
소를 이끄는 동자는 반야지혜 상징
'업력 vs. 지혜' 맞대결 비유한 그림

'나'라는 아상의 실체, 말라식이란?

말라식이란 자기로서 의식하는 '자의식의 근원'을 말합니다. 표층에 떠오르지 않는 마음으로 자나깨나 (의식이 없는 상태에서도) 항상 활동합니다. 아라한과의 수행 경지를 증득해야 비로소 소멸한다고 하는군요. 일본 유식학자 요코야마 코이치의 『유식이란 무엇인가』에 나타난 정의를 보면, 말라식의 실체는 아뢰야식의 견분見分을 자기라고 착각하는 것이라고 합니다. 말라식은 유신견('내가 있다라는 관념)을 기본으로 합니다. 그렇다면, '말라식(제7식)의 나'와 '의식(제6식)의 나'는 어떻게 다를까요? '말라식의 나'는 "①임운任運(자연스럽게 작용함) ②일류一流(항상 똑같은 존재 방식임) ③항상속恒相續(항상 계속 작용함)"으로 나타납니다. 하지만 '의식의 나'는 "①의식적 작용 ②나라고 생각하기도 내 것이라고 생각하기도 하여 그때그때 다르다 ③항상 그렇게 생각하지 않는

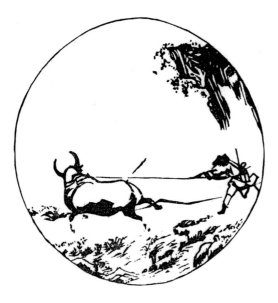

그림69 소를 놓치지 않으려고 안간힘을 쓰는 목동. 〈득우〉.

그림70 소를 타고 유유자적하게 집으로 돌아온다. 〈기우귀가〉.

그림71 소도 목동도 모두 없다. 모두가 하나다. 〈인우구망〉.

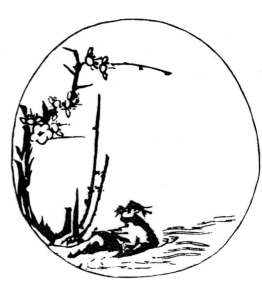

그림72 '산은 산이고 물은 물이다.' 다시 현실로 돌아오다. 〈반본환원〉.

다'라는 성질을 갖습니다. 여기서 임운이라는 것이 중요합니다. 즉 자아개념이 무의식적·무의도적·생득적으로 작용한다는 것입니다. 그러니 의식적으로 제어가 불가능하다는 말입니다. 의식을 넘어 무의식을 제압할 수 있어야 드디어 '나'의 질주에 브레이크를 걸 수 있겠습니다. 수행이 어려운 이유가 여기에 있네요. 무의식의 영역에 해당하는 말라식을 관조할 수 있는 지혜를 키우면 평등성지平等性智의 경지를 이룰 수 있다고 합니다. 항상 내부를 향해 '나'라고만 집착하던 말라식이 거기에서 벗어나 안팎의 일체가 평등함을 관觀하게 되면, 진정한 자타불이自他不二가 가능합니다.

> 무명을 원인으로 하여 갈애가 생기고無明因愛, 갈애를 원인으로 하여 업業(오염된 업)이 생기고愛因為業, 업(오염된 업)을 원인으로 하여 (갖가지로 오염된 번뇌와 삼계의 색경에 속박된) 안식眼이 생긴다業因為眼. 이식耳·비식鼻·설식舌·신식身·의식意도 또한 이와 같다.
>
> ─『잡아함경』「유인유연유박법경有因有緣有縛法經」 중에서

12연기의 가장 밑바탕에는 무명이 있습니다. 이로 인해 온갖 잡념과 번뇌가 따라붙어 허망한 세상이 만들어집니다. 나만의 세상이 만들어집니다. 미국의 유명한 영성지도자 아디야 샨티의 저서 『깨어남에서 깨달음까지』의 영문 원제는 'The End of Your World'입니다. 내가 착각하여 만들어 놓은 '나의 세상의 종말'이라는 뜻입니다. 이는 깨달으면 나 또는 나의 세상이란 것은 없다는 것을 알게 된다는 뜻입니다. '나'라는 착각의 시작은 경전에 따르면, 먼저 무명을 바탕으로 행行이 일어나고, 이것을 바탕으로 식識·명名·색色·6입六入·촉觸·수受·애愛·취取·유有·생生·노사老死가 순차적으로 진행되는 것으로 해설합니다. "어떤 것을 무명을 반연하여 행이 생긴다(무명연행無明緣行)고 하는가 하니 세존께서는 무명을 인因으로 하고 무명을 연緣으로 하기 때문에

탐냄貪·성냄瞋·어리석음癡이 일어난다고 하셨다"라고 『아비달마법온족론』의 「연기품緣起品」에 기술되어 있습니다. 탐냄·성냄·어리석음의 연원이 무명연행 無明緣行이라고 합니다. 그러하면 무명연행은 무엇인가? "삿된 소견·삿된 생각·삿된 말·삿된 행위·삿된 생활·삿된 노력·삿된 기억·삿된 선정을 무명을 반연하여 행이 생긴다無明緣行고 한다"고 정의합니다. 무명의 마음이 인연하고 일으킨 현상에 속박되어 있는 한, 그것이 진짜라고 착각하기 십상입니다.

채찍과 고삐를 쉼 없이 사용해 곁에서 여의지 말라 / 그대가 한 걸음씩 티끌 속세로 들어감이 두렵다 / 그러나 끌어내 길들이니 순화되어 / 채찍과 고삐 쓰지 않더라도 스스로 사람을 따르네

-제5단계 「목우牧牛」, 소를 길들이다

곽암선사 『십우도송』 서문에는 "생각이 조금이라도 일어나면 뒤에 상념 想念이 따르니, 깨달음覺으로 말미암아 진실함眞을 이루고, 미혹迷됨으로써 망 상妄이 된다. 경계境로 말미암아 있음有이 아니니, 다만 자심自心에서 일어남生 을 본다. 고삐를 굳세게 끌어당기고 헤아리지 마라"라고 합니다. 이제 오온이 어떻게 연쇄적으로 작용하여 덩어리의 망상으로 떠오르는지를 보게 됩니다. 이제 무엇이 진짜이고 무엇이 가짜인지 구별하게 됩니다.

'반야'란 무엇인가?

반야란 산스크리트 프라즈냐Prajñā 또는 팔리어 판냐Paññā의 음역으로 진리를 보는 '지혜'를 말합니다. 여기서 지혜는 효과적인 선택이나 판단을 하는 능력을 말하는 것이 아니라, 사물의 진면목을 꿰뚫는 통찰의 마음을 말합니다. 이에 불교에서는 사물을 식별하는 아는 분별지(인식Vijñāna)와 분별지를 초월하여 크고 깊게 꿰뚫어 보는 마음인 무분별지Prajñā를 나누어 말합니다. 후자인 반야의 마음을 개발하고 키워 나가는 것이 불교 수행의 목적입니다. 일반적인 지혜와 구별하기에 '반야지혜'라고 칭하기도 합니다. 쉽게는 '아는 마음'으로 불리기도 합니다. 하지만 언급하였듯이 그냥 아는 마음이 아니라 통찰하여 아는 마음을 가리킵니다. 반야의 완성을 반야바라밀prajñā-pāramitā이라고 하는데, 바라밀은 '피안에 도달했다'라는 뜻으로 궁극의 지혜와 하나됨을 말합니다. 개체적 자아의 기반인 갈애와 집착이 완전히 끊어진 상태로, 주객이 분리된 입장이 아니라 그것을 초월한 하나된 마음과 계합한 경지입니다. 이것을 감득하면 현실 속에서 '너와 나', '이것과 저것', '선과 악' 등의 분별심이 아니라, 무아를 바탕으로 한 자비심이 작용하게 됩니다. 그렇기에 '지혜와 자비'는 '본체와 작용'으로 깨달음의 두 축이 됩니다. 결국 반야의 마음을 점점 깊고도 크게 키워 나가는 것이 수행이며, 이러한 수행의 완성을 통해 진정한 지혜와 자비를 체득하게 되는 것입니다.

제3화

흰 소가 될 때까지, 고삐를 놓지 마라!

『십우도송』의 제5단계 「목우牧牛(소를 길들이다)」를 보면, "채찍과 고삐를 쉼 없이 사용해 곁에서 여의지 말라. 그대가 한 걸음씩 티끌 속세로 들어감이 두렵다"라고 나옵니다. 수행이 조금밖에 안 된 상태에서는 다시 습관의 길로 미끄러져 떨어지기 쉽습니다. 그래서 다시 티끌 먼지埃塵(속세) 속으로 떨어질까 두렵다고 표현하고 있습니다. 그러니 더욱 고삐와 채찍을 쉴 새 없이 가하라고 합니다. 고삐와 채찍은 목동이 애초부터 들고 있던 것입니다. 이 '고삐와 채찍'은 무엇을 의미하는 것일까요? 수행에 박차를 가하게 하는 방편의 상징입니다. 이러한 방편은 많은 수행자들과 스승들에 의해 개발되어 있습니다. 고삐와 채찍을 적절하게 써서 어떻게 '알아차림을 지속하느냐', 어떻게 '오온에 떨어지지 않느냐'가 관건이군요.

'채찍과 고삐'는 우리의 정신을 번쩍 들게 하는 죽비이기도 하고, 선사들의 우레와 같은 사자후이기도 하며, 허를 찌르는 공안의 문구이기도 합니다. 또 경전의 부처님 말씀이자 선지식의 가르침이며, 격려해 주는 수행 도반이기도 합니다. 염불이자 명상이자 좌선입니다. 즉 수행이 앞으로 나아갈 수 있도록 도와주는 모든 방편들입니다. 곽암선사의 『십우도송』에서는 소를 길들이는 「목우牧牛」가 단지 한 장면으로 묘사됩니다. 해당 장면을 보면, 검은 소가 반 정도 하얗게 변하여 있습니다. 그리고 다음 장면은 「기우귀가騎牛歸嫁」로,

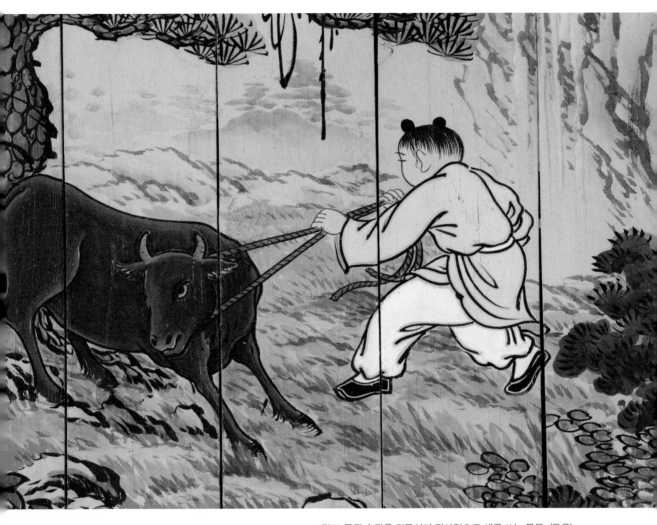

그림73 못된 습관을 길들이려 필사적으로 애를 쓰는 목동. 〈득우〉.

동자가 완전하게 하얗게 된 소를 타고 집으로 돌아오는 풍경입니다. 반면, 보명선사의 『목우도송』은, 제1단계부터 제8단계까지 소가 장기간 동안 등장합니다. 그러니까 열 장면 중에 마지막 두 장면을 제외하고는, 무려 여덟 장면이 모두 소를 길들이는 광경입니다. 그러니까 그림의 제명題名이 '소를 길들인다'는 뜻의 '목우牧牛'임이 마땅하네요.

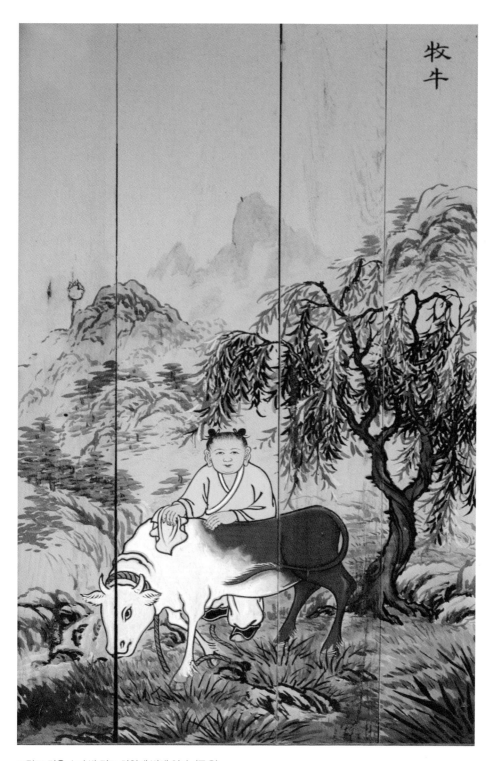

牧牛

그림74 검은 소가 반 정도 하얗게 변해 있다. 〈목우〉.

감상 포인트는 소의 색깔 변화
검은 소가 하얀 소로 바뀌는데
점점 더 청정해지는 소의 모습
수행을 통해 자신의 업장 맑혀

등불이 저절로 환하게 밝아지진 않는다

보명선사의 『목우도송』은 '번뇌와 무명'(소)을 타파하는 과정에 주안점이 있다는 것을 알 수 있습니다. 그만큼 중생의 업장은 소멸시키기 어렵군요. 나를 생기게 한 업력의 힘은 수십 생生 동안 켜켜이 묵은 것이라, '아승지겁'의 세월 만큼이라고 표현하는군요. 미쳐 날뛰는 통제 불능의 소(중생의 마음)를 잡아 유有에서 무無로, 색色에서 공空으로 가는 여정이 수행자로서의 여정입니다. 보명선사『목우도송』의 제3단계「수제受制(차츰 길들여지다)」에서는 검은 소의 머리만 하얗게 되어 있습니다. 이제 겨우 번뇌가 닦이기 시작했습니다. 그림의 한 컷에는 이 장면부터 보름달 같은 지혜의 원상이 목동을 지켜 주는 등대처럼 나타나 있답니다. "점점 조복되어 쉬었다가 달아나고 / 물을 건너고 구름을 뚫고 걸음걸음 따르네 / 손으로 고삐 줄 잡고 조금도 늦추지 않으니 / 목동은 종일토록 스스로 피곤함도 잊었네." 수행이 되는 듯싶다가도 다시 나락이었다가를 반복하지만, 그러는 사이에 수행이 골라지고 균형을 잡아갑니다. 목동이 잡은 고삐를 절대 늦추지 않는다 하니, 이때 중요한 것은 꾸준한 인내심으로 밀고 나가는 것입니다.

다음은 수행의 결정적인 진보가 있는 제4단계「회수廻首」단계입니다. 더이상 소가 가는 방향으로 목동이 끌려가는 것이 아니라, 목동이 이끄는 방향으로 소가 머리를 돌렸습니다. 욕망의 질주에 고삐가 채워지고, 이제는 그 마음이 전환하여 아예 반대로 방향을 돌렸네요. 이제 깨달음을 향해 확실하게 몸을 틀었습니다. "날이 오래고 공력이 깊어 비로소 머리를 돌리니 / 넘어지고 미친 심력心力이 점점 골라져서 부드럽네 / 목동은 온전히 다스려 허여를 즐기지 아니하고 / 오히려 고삐를 잡고 더욱 단단히 매어서 머물게 하네." 이 단계에 오면, 수행이 퇴보할 우려는 없는 듯합니다. 제5단계「순복馴伏(완전히 길들이다)」에서 소의 몸 색깔의 반 이상이 하얗습니다. 이제는 좀 안심해도

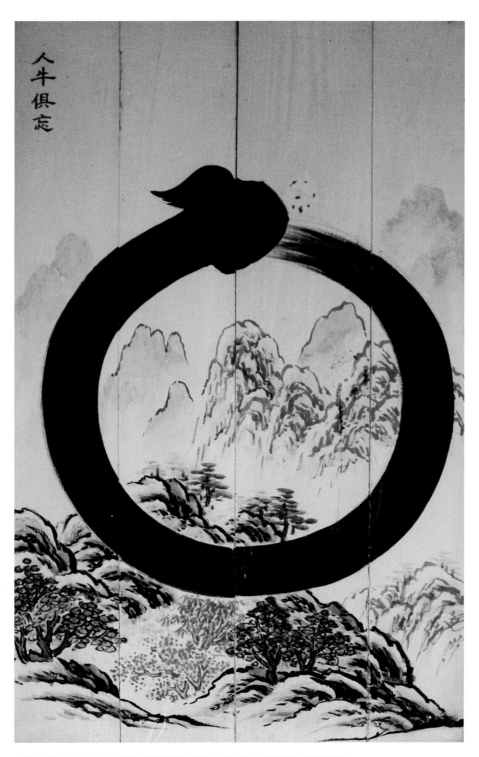

그림75 사람도 소도 모두 없다. 궁극의 합일 상태는 '원상'으로 표현된다. 〈인우구망〉.

동자도 소도 없다, 구경각 '일원상'
대승 불교의 여래장 사상 나타내
곽암선사의 심우도, '보살행' 강조
깨닫고 난 후, 중생구제 실천 중요

될까요? 더 이상 번뇌와 망상이 흔들어 놓지 못합니다. 그래서인지 그림 속의 목동은 고삐를 더 이상 꿰고 있지 않습니다. 고삐와 채찍을 쓰지 않아도 소가 저절로 목동을 졸졸 따라오고 있는 모습입니다. "푸른 버들 그늘 아래 옛 시냇가에 / 놓아 가든 거두어 오든 저절로 그렇구나 / 해 저물고 푸른 구름 낀 향기로운 땅 / 목동은 돌아가며 굳이 이끌지 않는다"라는 내용입니다. 이제 의식적으로 애쓰지 않아도, 시간을 정해 놓고 수행에 정진하지 않아도 저절로 지혜의 마음이 함께합니다. 하지만 그다음의 제6단계 「무애無碍」·제7단계 「임운任運」·제8단계 「상망相忘」에 이르기까지 소는 좀처럼 사라지지 않습니다. 그리고 몸체 중심에서 검은색이 사라졌다고 해도, 그 검은 기운이 엉덩이 부분에 남고, 다시 꼬리에 남고, 다시 꼬리 말단까지 남습니다. 끈질기고 끈질긴 업장의 힘입니다. 이것을 완전히 조복시켰을 때, 드디어 소 자체가 사라지고 맙니다.

'깨어남'이란 무엇인가?

깨어나서 깨달음에 이르는 것을 '반야바라밀', 즉 지혜의 완성이라고 합니다. 『십우도송』의 첫 장면부터 등장하는 목동은 무명(소)을 없애는 지혜智慧입니다. 즉 중생 누구나 갖고 있다는 불성佛性입니다. 자각의 지혜는 누구에게나 있으나 이것이 있는 줄 아느냐 모르느냐, 계발하느냐 못하느냐, 얼마만큼 크게 키워 나가느냐 등이 수행의 관건입니다. 그런데 지혜를 상징하는 목동은 어째서 어린아이로 표현되었을까요? 지혜가 갓 깨어났기 때문일까요? 혹은 순수하고 깨끗하여 물들지 않은 그 성품을 비유한 것일까요? '깨어남'에 해당하는 것이 초발심이고 이는 동자로 표현됩니다. '깨어남'이 완전한 '깨달음'으로 완성되어 가는 여정을 묘사한 것이 『목우도송』과 『십우도송』이라 하겠습니다. '깨어남'의 표현인 동자가 자신의 무명(소)을 길들여 '완전한 열반'을 성취

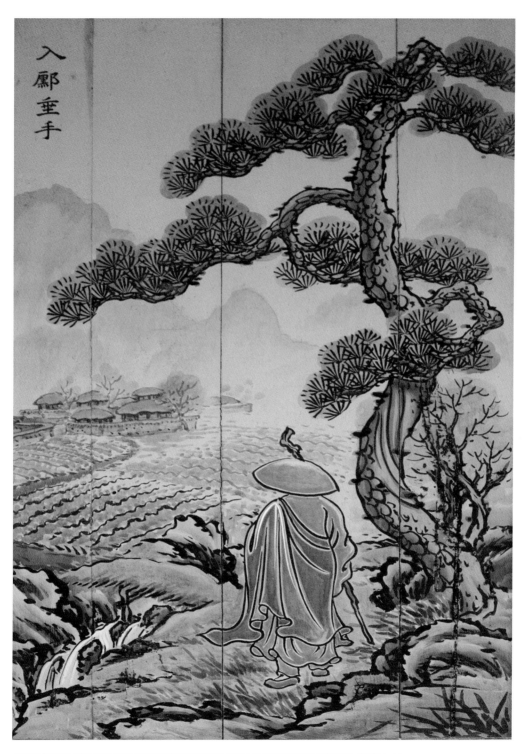

그림76 '제대로 돌아오기 위해 출가했다.' 중생 구제를 위한 보살행이 마지막 장면이다. 〈입전수수〉.

했을 때, 그 모습이 어떻게 전개되는가를 보는 것이 감상의 핵심입니다.

깨어남이란 무엇인가? 간단하게 말하자면, '지켜보는 그것'에 대한 눈뜸입니다. 『깨어남에서 깨달음까지』의 저자 아디야 샨티는 '우리를 속이고 있는 것을 직시할 용기'를 말합니다. 그리고 '우리의 진정한 본성'은 우리를 '지켜보는 그것'이라고 정의합니다. 그의 은사는 이렇게 말하곤 했답니다. "그것(깨어남)은 이제 막 대문 안으로 발을 들여놓은 것과 같다. 대문 안으로 발을 들여놓았다 해서 등불이 저절로 환하게 밝아지진 않는다. 이제 막 깨어난 낯선 세상 속으로 향해 가는 법을 익혀야 한다." '지켜보는 그것'을 반야 또는 반야지혜라고 합니다. 우리나라 선종에서는 이를 '보는 놈' 또는 '아는 놈'이라고 합니다. 보는 그것이 궁극의 본성임을 알 수 있습니다. 하지만 한번 켜진 등불이 항상 켜져 있지는 않고 또 저절로 그 빛이 환하게 밝아지지는 않습니다. 이제 본격적으로 갓 태어난 반야를 키워 나가야 합니다. 갓 깨어난 반야는 『십우도송』에서 어린아이의 모습으로 나타납니다. 보명선사의 『목우도송』에서는 처음부터 동자와 소가 함께 등장합니다. 하지만 곽암선사의 『십우도송』에서는 「심우尋牛」와 「견적見跡」, 첫째와 둘째 장면에 이르기까지 동자만 홀로 나타납니다. 동자가 먼저 나타나 두리번거리며 소를 찾고, 소의 발자국을 발견하는 것으로 시작됩니다.

돈오점수와 정혜쌍수의 수행법

그렇다면, 『십우도송』은 어떤 수행법일까요? 처음부터 반야를 상징하는 목동이 등장하여 주체가 되니, 돈오점수頓悟漸修의 수행법을 암시합니다. 돈오점수란, 수행자가 진리를 문득 깨닫고頓悟 그것을 생활로 삼으려 하나 전생의 업력과 현생의 습관이 강하게 작용하여 단박에 실천되지 않기에 점차적으로 닦아 나아가는 것漸修을 말합니다. 이러한 과정을 묘사한 것이 『십우도송』입니다. 고려 시대 보조국사 지눌스님(1158~1210)은 돈오점수와 정혜쌍수定慧雙修

의 수행법*으로 유명합니다. 이것은 우리나라 조계종의 수행 지침과 중흥의 맥으로 자리잡고 있습니다. 지눌스님이 저술한 『수심결修心訣』에는 돈오점수의 수행법이 나옵니다. 먼저 "어떻게 돈오하느냐"는 질문에 "아침부터 저녁까지 온종일 보고 듣고 웃으며 말하고 화내고 기뻐하고 옳고 그른 갖가지 것을 운전하는 것은 누구인가"라고 의심을 품게 합니다. 그리고 진리에 들어가는 다양한 문門 중에서도 '소리를 듣는 성품聞性'을 회광반조하게 하여 공적영지空寂靈智한 본성을 체험케 합니다. 중생이 세상과 소통하는 여섯 가지 주체로서의 육문六門 또는 육근六根(안眼·이耳·비鼻·설舌·신身·의意)과 여섯 가지 객체로서의 육경六境(색色·성聲·향香·미味·촉觸·법法) 중에 가장 예민하게 작용하는 소리에 집중하라고 명기되어 있습니다. 『능엄경』에서도 수행법을 묻는 제자에게 부처님은 '이근원통耳根圓通'을 제시합니다. 즉 소리의 근원에 집중하여 원통의 진리를 체득하는 수행 방법입니다. 만해 한용운도 오세암에서 '쿵!' 하고 뭔가 떨어지는 소리에 크게 깨달았다고 합니다. 그때 그가 읊은 오도송悟道頌(깨달음을 얻고 지은 시가)은 다음과 같습니다.

사나이 이르는 곳 어디나 고향인데 / 그걸 아는 사람 몇몇이나 되는가

한 소리에 온 세상 크게 깨닫나니 / 눈 속에 복사꽃 붉게 나부끼네

-만해 한용운, 「오도송」

* 지눌스님이 정의한 '돈오'와 '점수'란?
돈오란, 범부가 미혹하여 사대(지수화풍)로 몸을 삼고 망상으로 마음을 삼아서 자성이 참 법신인 줄 모르고 자기 영지靈知가 참 부처인 줄 몰라 마음 밖에서 부처를 찾아 물결대로 치닫다가, 홀연히 선지식의 가르침에 길로 접어들어 한 생각으로 빛을 돌이켜 자기 본성을 보는 것이다. 그 성품 자리는 본래 번뇌가 없고 무루지이며 스스로 구족하여, 즉 모든 부처와 함께 털끝만큼도 다르지 않음을 안다. 고로 일컬어 돈오라고 한다. 점수란, 비록 본성이 부처와 다름없음을 깨달았으나, 오랜 옛적부터의 습기習氣를 단박에 없앨 수가 없기에 깨달음에 의지해서 닦아야 한다. 점차 길들이고 공력을 이루어 성스러운 바탕을 길게 키워나가 오래도록 기려서 성인이 된 것이므로, 일컬어 점수라 한다. 마치 어린아이가 막 태어나면 조건 갖춤이 다를 바 없으나, 그 힘이 미충하여 많은 세월이 흐른 뒤에야 비로소 어른이 되는 것과 같다.(지눌스님의 저서 『수심결』에서 요약함)

하나의 대상에 오롯하게 집중하는 수행을 통해 만물과 하나가 되는 삼매 체험을 했다면, 그것으로 끝일까요? 그 다음에는 어떻게 해야 될까요? 역대 선사들은 그것은 끝이 아니고 시작이라고 말씀하시네요. 그리고 '깨달은 후의 목우행牧牛行'이 무엇보다 중요하다고 강조하십니다. '선정과 지혜'란 무엇인가, 그리고 '자성문과 수상문'의 방법론을 상세하게 풀이해 놓았습니다. "범부는 까마득한 옛날부터 나고 죽을 때 아상을 굳게 잡고, 망상과 뒤집힌 생각 등 무명의 온갖 습관들이 오래도록 성격을 이루어, 비록 문득 깨달았어도 옛 습관을 갑자기 없앨 수는 없다"라고 기술되어 있습니다. 그 뒤에 만약 '점수'하지 않는다면 "경계에 따른 번뇌 망상이 깨닫기 전과 별다름 없을 수 있다"고 지눌스님은 누차 강조하고 있습니다. 만물을 꿰뚫어 보는 통찰 지혜로서의 반야를 키우지 않는다면 "다시 윤회의 고통을 면치 못한다"는 결론입니다. "천하의 선지식들의 깨달은 후의 목우행이, 바로 반야로서 비추어 살피고 또 살펴서 궁극의 열반에 드는 것"이라고 정의하고 있습니다. 그러고 보니 지눌스님의 호號가 '목우자牧牛子'인 이유가 여기 있었네요.

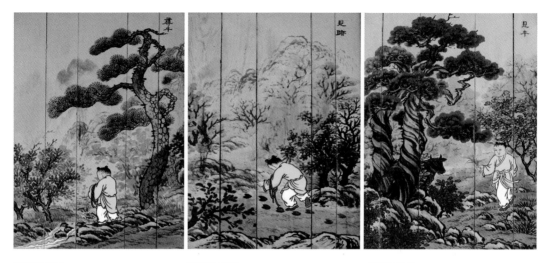

그림77 심우　　　　　　　　그림78 견적　　　　　　　　그림79 견우

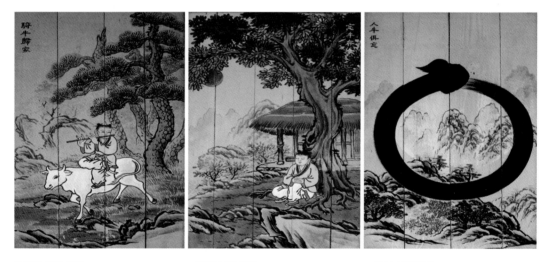

그림82 기우귀가　　　　　　그림83 망우존인　　　　　　그림84 인우구망

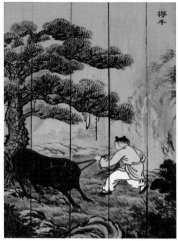

그림80 득우

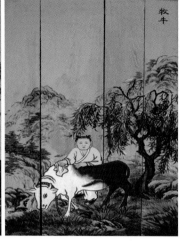

그림81 목우

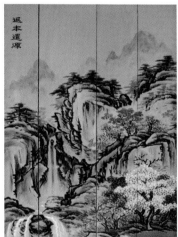

그림85 반본환원

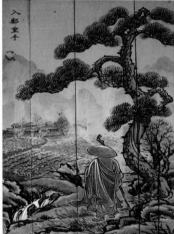

그림86 입전수수

곽암선사의 《심우도》

① 심우尋牛: 소를 찾아간다.

② 견적見跡: 소의 자취를 발견했다.

③ 견우見牛: 소의 모양을 보았다.

④ 득우得牛: 소를 붙잡았다.

⑤ 목우牧牛: 소를 길들여 간다.

⑥ 기우귀가騎牛歸家: 소를 타고
 고향으로 돌아온다.

⑦ 망우존인忘牛存人: 소는 잊어버리고
 사람만이 남았다.

⑧ 인우구망人牛俱忘: 사람도 소도
 함께 다 잊어버렸다.

⑨ 반본환원返本還源: 다시
 현실 세계로 되돌아온다.

⑩ 입전수수入廛垂手: 시장 바닥 같은
 현실 세계 속에 들어가
 중생 제도하기에 바쁘다.

보명선사와 곽암선사의 《십우도》의 차이는?

보명선사의 『목우도송』(이하 보명본本)은 제1단계에서 제8단계까지, 총 10단계 중 제8단계까지 소가 등장합니다. 무명업장을 상징하는 소를 반야지혜로 정화시켜 나가는 여정이 참으로 오래 걸리고, 그것이 수행 과정의 대부분을 차지합니다. 제1단계 「미목未牧: 길들기 전」은 "사납고 방자하게 으르렁거리며 계곡과 산길로 치달으며 아름다운 싹을 침범하며 아직 전혀 길들여지지 않은 상태"입니다. 이것을 고삐로 코를 뚫어 잡아매어 처음으로 말을 듣게 하는 것이 제2단계 「초조初調: 길들기 시작하다」입니다. 기존의 달리고 달아남이 줄어들고 마침내 조복하여 수행을 점점 받아들이는 단계가 제3단계 「수제受制: 차츰 길들어 가다」입니다. 오랜 기간이 흘러 공력이 깊어져 드디어 밖으로 치달던 미친 심력이 부드럽게 다스려지고, 지혜가 생활 중에 더 많이 작용하는 반환점인 제4단계 「회수回首: 머리를 돌이키다」의 시점이 오고, 이때부터 제9단계 「독조獨照: 홀로 비추다」까지는 둥근 지혜의 달이 허공에 드러나 여정을 함께합니다. 「회수」 이후에는 소를 내버려두고 '목동이 굳이 끌지 않더라'도 저절로 다스려지게 됩니다.(제5단계 「훈복馴伏: 길들었다」) 이제는 어떤 장애나 거리낌도 없어 동자는 나무 그늘에서 한가하게 피리를 붑니다.(제6단계 「무애無礙: 걸리고 막힘이 없다」)

　그다음 단계는 동자는 소에 대해 아무런 신경도 쓰지 않아도 될 만큼 편안해집니다. 그래서 아예 눈을 감고 졸고 있네요. 목마르면 물을 마시고 배고프면 먹고 졸리면 잡니다.(제7단계 「임운任運: 자유롭다」) 다음 장면은 동자와 소가 속세를 벗어나 허공 속에 있습니다. 배경이 바뀌었습니다! "밝은 달이 드

러나니 구름이 사라진다." 검은 소는 흰 소로 변하였고, 꼬리 끝에만 검은색이 살짝 남아 있습니다. 바야흐로 모든 무명업장이 사라지고 지혜의 달이 항상 있는 단계(제8단계 「상망相忘: 주관과 객관이 서로 잊었다」)입니다. 그리고 다음 단계에서는 소가 화면에서 아예 사라져 버립니다. 번뇌장을 모두 타파하였습니다. 이제 동자는 홀로 밝습니다.(제9단계 「독조獨照: 홀로 비추다」) 마지막 장면에서는 동자마저 사라지고 일원상一圓相만 있습니다.(제10단계 「쌍민雙泯: 모든 것이 하나로 어우러지다」) "사람과 소가 보이지 않고 자취가 묘연하니 / 밝은 달빛이 차니 만상이 공空하다 / 누가 만일 그 가운데 진실한 뜻 묻는다면 / 들꽃과 풀꽃 절로 총총하다 하리라."

처음부터 '일원상' 속에서 전개되는 곽암본

이렇듯 보명본은 가장 마지막을 장식하는 제10단계에서 비로소 일원상이 나타납니다. 일원상은 지혜의 완성 또는 대열반과의 합일을 상징합니다. 하지만 곽암본은 모든 장면이 애초부터 일원상 속에서 전개됩니다. 그림69~72 이것은 인식하건 못하건 크나큰 불성佛性 속에 이미 우리가 있다는 것을 표현한 것입니다. 모든 만물에는 불성이 안팎으로 내포되어 있다는, 대승 불교의 여래장 사상이 반영되어 있습니다. 이러한 관점이 애초의 그림 바탕에 반영됨으로써 감상자는 크나큰 공空의 관점을 견지하면서 《십우도》를 보아 나가게 됩니다. 그러면 참으로 버겁게 느껴지던 무명업장도 별일 아닌 듯 작게 느껴지는 효과가 일어납니다. 어차피 공의 바탕 속에서 일어나는 일이라고 안심하게 됩니다. 어떤 일이 일어나든, 대우주의 바탕 속에서 잠시 일어났다 사라지는 한낱 그림자일 뿐입니다.

　곽암본의 위대함은 이러한 견지를 일원상의 바탕으로 설정하고 있다는 점입니다. 그리고 곽암본에서는 소의 모습이 단지 네 장면(제3단계 「견우」·제4단계 「득우」·제5단계 「목우」·제6단계 「기우귀가」)에만 보입니다. 반면, 보명본에서

는 제1장에서 제8장까지 소가 집요하게 나타납니다. 목우牧牛, 즉 지혜를 키워 업장을 소멸해 나가는 과정 자체가 전체의 80퍼센트를 차지합니다.

여래장과 보살행, 수행의 완성

보명본과 곽암본과의 또 다른 큰 차이는, 보명본은 일원상이 활짝 나타나면서 끝납니다. 하지만 곽암본은 일원상(제8단계 「인우구망」)이 나타난 다음에 두 장면이 더 있습니다. 제9단계 「반본환원返本還源: 다시 돌아오다」와 제10단계 「입전수수入廛垂手: 속세로 들어가다」입니다. 깨달음만이 드러난 이후에는 어떻게 되는가? 어차피 우리는 이 몸을 갖고 있기에 다시 돌아옵니다. 하지만 이때의 몸은 예전의 몸이 아닙니다. 이제는 반야지혜가 함께하는 몸입니다. 그래서 산은 산이 아니고 물은 물이 아니었다가, 다시 산은 산이고 물은 물인데, 예전의 산과 물이 아닌 것입니다. 이제는 '나'라는 자아가 세상을 보는 것이 아니라, '반야지혜'가 세상을 봅니다.

그리고 곽암본 대망의 마지막 장면에는, 대승 불교에서 가장 중요시하는 '보살행의 실천'이 묘사됩니다. 「입전수수」에는 출가를 했다가 다시 세속으로 돌아오는 스님의 뒷모습이 보입니다. 나 자신도 구하지 못했던 스님이 이제는 중생을 구제할 만발의 준비가 되어 있습니다. 그림76 "가슴을 헤치고 맨발로 거리에 서니 / 흙을 바르고 재투성이지만 얼굴 가득 웃음 / 굳이 신선의 비결 쓰지 않아도 / 바로 가르쳐 마른 나무에 꽃 피게 한다." 곽암본 《십우도》에서는, 수행의 마지막 완성으로 설정한 것이, 보명본에서처럼 일원상의 반야열반이 아니라, 바로 '보살행'입니다.

소의 색깔 변화에 주목하라!

목동이 소를 길들여 감에 따라 소의 색깔이 변해 갑니다. 검은색에서 흰색으로 점차적으로 바뀌어 갑니다. 소의 색 변화에 주목하면 자칫 복잡해 보이

는 열 단계의 전개 과정을 한눈에 파악할 수 있습니다. 어두운 색의 소가 점점 하얗게 되면서 목동도 느긋해집니다. 그러다가 아예 소에 신경을 쓰지 않아도 되는 때가 오면 소가 사라집니다. 목동만 남습니다. 그러다가 목동도 사라집니다. 그리고 텅 빈 공간만 남습니다. 하지만 이 공간은 깨어 있는 마음으로 충만한 공간입니다. 산은 산이 아니고 물은 물이 아니었다가, 이제 다시 '산은 산이고 물은 물'입니다. 같은 공간이지만, 관점이 완전히 바뀌었습니다. 전에는 내가 하늘을 보았지만, 이제는 하늘이 나를 봅니다. 이렇게 깨어 있는 큰마음을 가지고, 무명 속의 사람들을 구하러 길을 떠납니다.

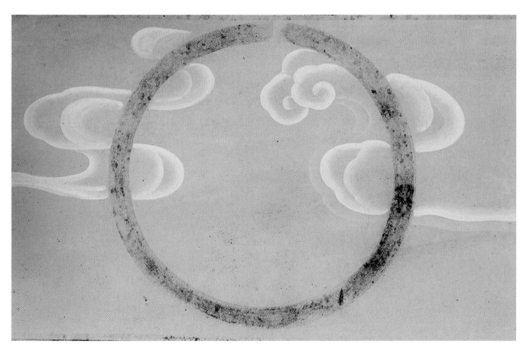

그림87 〈인우구망人牛俱忘〉 장면.

욕망

〈감로도〉
목련존자 지옥 이야기

아귀, 욕망에 불타는 우리들의 자화상.

제1화

❀❀

죽어도 죽지 않은 '욕망'

우리 민족의 가장 큰 세시 풍속 중 하나로 백중날百中日이란 것이 있었습니다. 음력 칠월 보름날인 이날은 일 년 절기 중 딱 중간 되는 날입니다. 그래서 가운데 '中'자를 써서 백중날이라고 합니다. 이날은 중요한 농사일이 끝나는 시기이기에 한숨 돌릴 수 있는 여유가 생기는 날입니다. 그래서 채소·과일·술·밥 등을 차려놓고, 돌아가신 조상님들의 혼을 불러 감사했지요. 그래서 망혼일亡魂日이라고도 합니다. 이날 사찰에서는 오미백과를 차려놓고 우란분재라는 대대적인 공동 천도재를 베풉니다. 그래서 백중기도라고도 하며, 이날이 49재를 회향하는 날이 됩니다. 조선 시대의 숭유억불 정책으로 대大국민 축제 같은 풍속은 사라지고, 사찰의 전통 속에 우란분재로만 남아 지금까지 전해지고 있답니다. 우란분재의 유래와 관련된 이야기가 '목련구모目蓮求母(목련존자가 지옥에 떨어진 어머니를 구하다)'라는 내용입니다. 여느 사찰의 법당에 가면 쉽게 만나볼 수 있는 〈감로도〉와 연관된 주제이기도 합니다. 이 이야기는 『목련경』에 전해 내려오는 것인데요. 그 내용과 함께 〈감로도〉라는 주제의 우리 명작을 보도록 하겠습니다.

어머니의 급작스런 죽음과 아들의 출가

옛날 왕사성에 어마어마한 부자가 살았는데 외아들 하나가 있었답니다. 이름

이 나복(출가 후 법명은 목련존자)인데, 어느 날 아버지가 돌아가시고 창고 속의 재물이 점점 줄어들자 집안 살림이 걱정이 되어 장사를 떠나게 됩니다. 그리고 어머니(청제부인)에게 남은 재물을 살림과 삼보 공양에 쓰라고 당부합니다. 하지만 어머니는 돈을 흥청망청, 그것도 온갖 사악한 방식으로 탕진합니다. 게다가 아들에게는 삼보에 공양했다며 감쪽같이 속이는 교활한 행태까지 보입니다. 그래서 보다 못한 이웃 사람이 "그대 어머니는 삼보스님들을 작대기로 때려 쫓고, 오백승재할 돈으로는 돼지·양·거위·오리·닭·개 등을 사들여 살찌게 키운 후, 기둥에 매달아 목을 찔러 피를 받고, 돼지를 묶어 놓고 방망이로 치고, 끓는 물을 몸에 끼얹어 튀하였지요. 그리고 슬피 우는 소리가 끊어지기도 전에 배를 가르고, 염통을 꺼내어 귀신에게 제사하고 갖은 잔치를 벌였지요." 하지만 어머니는 "맹세컨대 그런 일이 없다"며 딱 잡아뗍니다. "사람들의 비방하는 말에 속지 말라"는 간교한 말로 아들을 교란시킵니다. 오히려 "그게 사실이라면 내가 지금 집으로 돌아가는 대로 중병이 들어 이레(7일) 안에 죽어 아비지옥에 떨어질 것"이라며 호언장담까지 합니다. 이런 말까지 듣고 어머니를 의심할 아들이 있을까요.

하지만 구업口業은 무서운지라, 정말로 어머니는 돌연 병이 들어 7일 만에 죽게 됩니다. 자신이 한 짓을 숨기고 거꾸로 세상 사람들을 탓하며 아들을 속이려 던진 거짓말이 그대로 사실이 되어버렸습니다. 구업이란, 입으로 짓는 업을 말합니다. 욕설이나 악담으로 상대를 상처 주는 말(악구惡口)·이간질하여 분노심을 일으켜 서로를 해치게 하는 말(양설兩舌)·교묘하게 그럴듯하게 잘 꾸며서 현혹시키는 말(기어綺語)·상대를 속이는 거짓말(망어妄語)이 있습니다. 결국 삼보를 믿지 않고 개·돼지 등 살생을 즐겨 한 어머니는 그 업보로 죽어서 지옥에 떨어지게 됩니다. 이에 목련존자는 어머니를 구하기 위해 각양각색의 지옥들을 신통력으로 찾아다니지만, 어머니의 모습은 어디에서도 볼

훨훨 불타는 배고픈 아귀
악업 지은 어머니의 모습

아들 목련, 온갖 방법 동원
어머니 구하려 애쓰는데 …

한민족 공동 천도재의 유래
'목련구모目蓮求母' 이야기

그림88 굶주린 아귀가 '감로'를 받아먹으려 기다리고 있다.

그림89 감로단과 그 밑의 아귀.

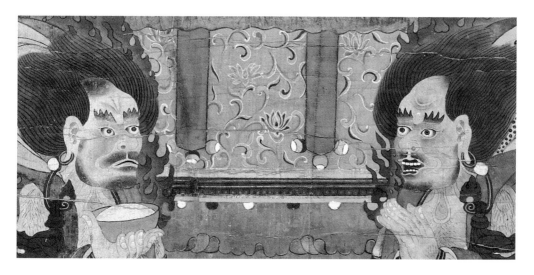

수 없었습니다.

　　목련존자가 가는 지옥마다 처참한 광경이 펼쳐집니다. 죄인들을 잘게 잘게 작두로 썰어 방아에 넣고 찧고 있는 끔직한 풍경(좌대지옥剉碓地獄)이 보입니다. 또 이곳은 산 전체가 칼날 나무로 뒤덮여 있습니다. 칼날이 모두 위를 향해 날카롭게 뻗쳐 있네요. 이곳에 떨어진 중생들은 어디 피할 곳도 없이, 움직이거나 무엇을 잡을 때마다 손발이 피 흘리며 산산조각이 납니다(검수지옥劍樹地獄). 그리고 어마어마하게 육중한 돌판 사이에 끼어 죄인들이 피와 살이 뭉개져 나오며 압사당하고 있습니다(석합지옥石盍地獄). 또 거대한 양잿물의 강이 유유히 흐르는 곳도 있습니다. 시커먼 강물은 펄펄 끓고 있네요. 검은 물결에 따라 이리저리 흔들리며 부딪쳐 온몸이 화상을 입고 부르트는 고통을 받습니다(회하지옥灰河地獄). 이번에는 거대한 가마솥이 있고 그 안에 시뻘건 구리물이 화산의 용암처럼 끓고 있습니다. 중생들을 지지고 삶는 무쇠 솥의 불바다입니다(확탕지옥鑊湯地獄). 목련존자는 이러한 광경들을 두루 목격하고 처절하게 슬퍼합니다. "이 중생들은 전생에 무슨 죄업을 지었기에, 지금 이같은 고통의 과보苦報를 받는 것이오?"라고 물으니, 각 지옥을 담당하는 옥주들은 그 죄업을 말해 줍니다.

지옥을 헤매며 어머니를 찾는 목련존자

사실 지옥에서 벌어지는 잔혹한 행위들은, 인간이 같은 지구상의 축생들에게 일상적으로 저지르는 짓입니다. 그 이기심은 결국 인간에게 돌아옵니다. 하지만 직접 당하는 입장이 되기까지는 깨닫지 못합니다. 자행할 때는 모르다가 자행당할 때야 비로소 자각하게 됩니다. "이들은 여러 중생들을 썰고 꼬치에 꿰어 불에 구워 먹으며 맛이 좋다고 즐거워했으며, 개미 벌레 등을 밟아 죽이고 중생들을 다량 살해하고 삶아 먹었기에 지금 이 수중에 떨어져 이러한 고통을 받습니다." 지옥의 풍경이 말해 주는 것은 '한 대로 받는다'라는 업보業報

또는 인과응보의 원리입니다. 우리가 평생 행해 왔던 또는 세세생생 만들어 온 업業의 에너지는 육신이 죽어도 사라지지 않습니다. 불교에서는 '죽는다' 는 것을 '사대四大(지수화풍地水火風)가 흩어진다'라고 표현합니다. 몸이 없어져 도 평생 지은 업의 에너지 또는 업의 덩어리는 사라지지 않고 그대로 유전합 니다. 그리고 그 성향 그대로 탐착을 거듭하여 육도를 윤회하게 된다는 것입 니다. 육신이 흩어져도, 육안으로는 보이지 않지만, 그대로 남게 되는 이것을 업業 또는 업식業識, 영식靈識, 영가靈駕 등으로 부릅니다. 기독교에서는 이것 을 영혼이라고 부르고, 심리학 분야에서는 이것을 무의식이라고 칭합니다.

목련존자 어머니의 영가는 그 탐욕스런 모습 그대로 지옥에 떨어지게 됩 니다. 특히 뭇 생명을 함부로 여기고, 살생을 즐겼기에 여지없이 지옥 중에 상 지옥인 무간지옥에 떨어졌습니다. 불교의 진리인 무상無常과 연기緣起라는 존 재의 본질적 차원에서 보자면, 모든 존재는 여실하게 평등할 수밖에 없습니 다. 잠시 사람의 모습을 하고 있다고 해서 축생들을 잔인하게 죽일 권리는 어 디에도 없겠지요. 또 직위의 고하나 직책 또는 성별을 이유로 다른 사람을 경 시하거나 함부로 할 권리도 어디에도 없겠지요.

> 목련은 다시 앞으로 가다가 큰 지옥(무간지옥)이 있는 것을 보았다. / 담장의
> 높이는 만 길이요 검은 벽이 만 겹이다. / 그 위에는 철망으로 얽어 씌웠으며
> / 그 위에는 또 네 마리의 구리로 된 개가 있어 / 입으로 맹렬한 불길을 토
> 하여 질주한다. / 그 불길은 활활 허공에서 타고 있었다. / 밖에서 천 마디나
> 소리를 질러 봐도 / 아무도 대답하는 사람이 없었다.
>
> —『목련경』 중에서

드디어 목련존자의 앞에 가마득한 높이의 어마어마한 담장이 가로막고 나타납니다. 무간지옥의 담장입니다. 담장 위에는 개가 불길을 뿜으며 종횡무

그림92 우란분재 법회를 거행하는 스님들.

그림93 욕망 속에 다투며 살아가는 사람들의 모습.

그림94 부처와 보살이 강림하는 모습.

진 질주합니다. 아무리 법력이 높다 한들 아비지옥 앞에서는 목련존자라도 꼼짝할 수 없었습니다. 이에 부처님의 신통력을 빌리기로 합니다. 다시 부처님 께 찾아가니 부처님은 자신의 열두 고리(12환) 석장錫杖과 가사와 발우를 내 어 줍니다. 부처님이 직접 빌려준 불가사의한 징표들의 힘으로, 만 겹이나 되 는 무간지옥의 문을 열게 됩니다. 목판본의 변상도 장면을 보면,그림96 부처님 의 석장을 들고 부처님의 가사를 걸치고 있는 목련존자의 모습을 확인할 수 있습니다. 무간지옥이 생긴 이래로 한 번도 열린 적이 없다는 그 두터운 문이 열리니 옥주가 놀라서 나타났습니다. 옥주는 "이 문은 이 지옥이 생긴 후 한

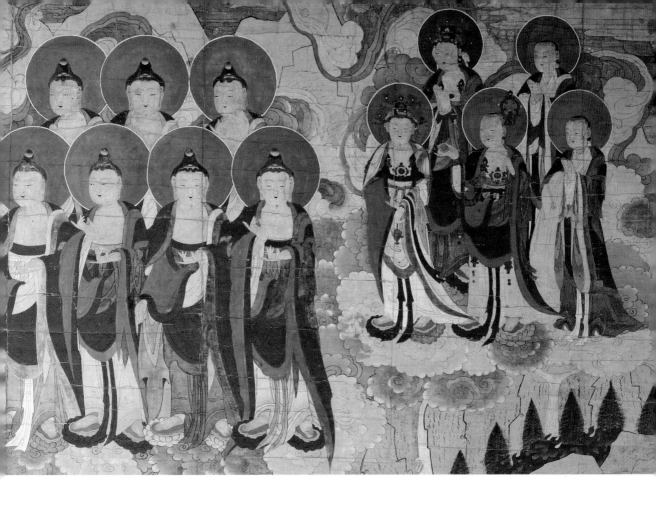

번도 열린 적이 없는 문이다"라고 하자, 목련존자는 "그렇다면 죄인들은 어디로 들어오는가"라고 묻습니다. "이곳은 불효하고 오역죄를 범하고 삼보를 믿지 않는 중생이 목숨이 다하게 되면, 업풍業風이 불어 '거꾸로 매달려(도현倒懸) 오는 곳'이지 문으로 들어오는 것이 아니다"라고 합니다.

'우란분'의 뜻, 업풍에 휘말려 거꾸로 떨어지는 고통

그러니 '우란분'을 의미하는 '도현'이라는 단어는, 워낙 죄가 무거운 자들이 가는 무간지옥을 상징하고 있음을 알 수 있습니다. '우란분盂蘭盆'의 뜻을 살펴

보면, '우란분재'라고 이름 붙인 법회를 거행하는 의미를 알 수 있습니다. '우란분'은 산스크리트 'ullambana'가 음차된 말로, 그 뜻은 '도현倒懸'입니다. 인도의 풍속에 따르면 수행승의 자자일自恣日(안거가 끝나는 날로 승려들이 마음껏 잘잘못을 말하는 날)에 성대하게 공양을 마련해 보시하는데, 이 공양을 통해 죽은 영혼을 '도현倒懸의 고통'에서 구제한다고 합니다. '도현의 고통'이란, 직역하면 '거꾸로 매달리는 고통'이겠지만, 의역을 하자면 '업력에 휘말리는 고통' 또는 '무간지옥에 떨어지는 고통'이라고 해석할 수 있습니다. 특히 조상이 죄가 깊어 가계를 이을 자손이 끊겨 후대에 그 고혼을 구원해 줄 이가 없으면 아귀도에 빠져 도현의 고통을 받는다고 합니다. 이에 사찰에서는 제의를 마련해 삼보三寶의 공덕을 불러일으킨다고 『현응음의玄應音義』에는 기록하고 있습니다.

또 '분盆'을 공양을 담는 용기라고도 하고, '분'은 단순한 음역에 불과하다는 설도 있습니다. 즉 '우란'은 'ullam'의 음차에 해당하니, 당연 '분'은 'bana'의 음차라는 것이죠. 그러니 '분'은 용기를 지칭하는 기명器名이라는 것은 틀렸다는 말입니다. 하지만 "백미百味의 음식을 우란분중盂蘭盆中에 담아" 또는 "칠보의 분발盆鉢에 갖추어 부처님 및 승려에게 공양하고"라고 『우란분경』 및 「대분정토경大盆淨土經」(『법원주림』) 등의 경전에 나와 있는 것을 보면, 그릇이라는 의미를 띠고 있음을 알 수 있습니다. 그러니 '우란분'은 일차적으로는 '도현'이라는 뜻이 있지만, 한문으로 번역되어 쓰이는 와중에 새로운 의미가 은연중에 첨가되었다고 보면 되겠습니다. 결국 음역과 의역, 양자를 절충하는 단어로 정착되지 않았나 사료됩니다.

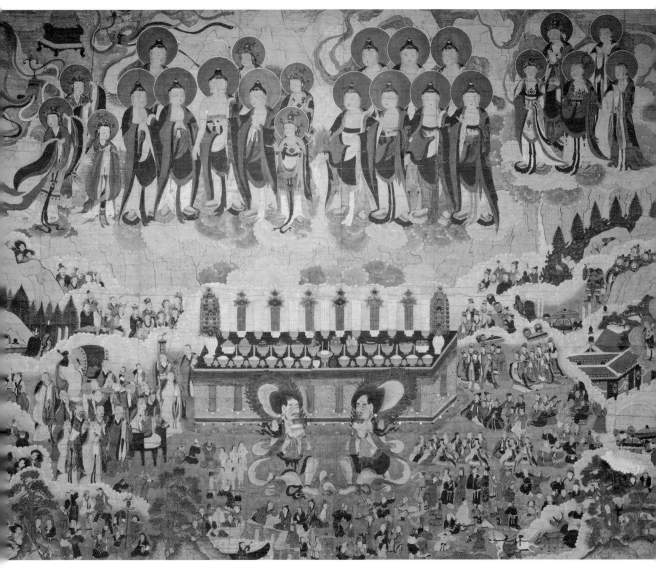

그림95 〈쌍계사 감로도〉 전체 그림.

'우란분재'란? 우리나라의 대표적 '공동 천도재'

불교 4대 명절 중에 하나인 우란분절은 백중날百中日이라고도 합니다. 일 년 농사를 일단락 짓는 날이라 일종의 노동절, 노동축제일과도 같은 성격도 내포되어 있습니다. 수고한 머슴들을 술과 음식으로 대접하는 날이라 해서 머슴날이라고도 불렸습니다. 또 '백종百種'이라고도 하는데, 그 이유는 이 무렵에 과실과 채소가 많이 나와 백 가지 곡식의 씨앗種子을 갖추어 놓았기 때문입니다. 이날 사찰에서는 우란분재라는 대대적인 공동 천도재를 베풉니다. 전통적으로 민족의 가장 큰 세시풍속 중 하나였지만, 지금은 우란분재의 형식만 남아서 사찰에 전해지고 있습니다.

음력 칠월 보름인 이날은 스님들의 하안거 해제일이기도 합니다. 우란분재의 유래와 관련 깊은 『목련경』에 보면, 부처님이 목련존자에게 어머니의 천도를 위해 특별히 지정해 준 날임을 알 수 있습니다. 하안거 기간 동안 청정해진 스님들의 집단적 법력과 정성스러운 공양의 마음이 합해지면 충분히 천도가 가능하다는 부처님의 말씀입니다. 이날 마을 사람들은 너 나 할 것 없이 모두 사찰에 모여 과거 7대 조상님들과 떠도는 고혼孤魂(후손이나 친지가 없는 고독한 영가)들까지 합해서 대대적인 합동 천도재를 거행합니다. 스님들과 온 마을 사람들이 모여 한마음이 되는 큰 법회입니다.

지옥에 떨어진 어머니의 영가를 천도한다는 내용이 담겨 있는 『목련경』은 사찰 법당에 걸려 있는 〈감로도〉뿐만 아니라 사찰 벽화의 주제로도 친근합니다. 고려 시대 때 선왕의 영가천도를 위해 왕실에서 우란분재를 베풀었고, 또 고승을 초청하여 『목련경』을 강설했다는 기록("癸卯 設盂蘭盆齋于長齡殿 以薦肅宗冥祐 甲辰 又召名僧 講目蓮經"『高麗史』卷12)이 있습니다. 이에 『목련경』은 고려 시대 때부터 이미 널리 유행한 경전임을 알 수 있습니다. 그리고 조선 시대에 와서는 『목련경』의 사찰 판본 종류가 10종이 넘게 남아 있는 것으로 보아 대중적 신앙으로 깊이 침투하였음을 알 수 있습니다.

주요 한문본을 꼽자면 소요산 연기사 1536년본·승가산 흥복사 1584년본·묘향산 보현사 1735년본·금강산 건봉사 1862년본 등을 비롯하여 10여 본이 전

합니다. 또 언해본은 국립중앙도서관에 소장되어 있어, 한글로 간행된 『목련경』
도 만나볼 수 있답니다. 그러니 『목련경』은 우란분재의 성행과 더불어, 예로부터
우리 옛 선조들에게 너무나도 잘 알려져 있던 베스트셀러였음을 알 수 있습니다.
그중 흥복사 소장 『목련경』 목판본의 그림을 이 책에서 일부 소개하였습니다.

제2화

지옥에서 어머니 구출하기

"어머니가 어디 계십니까?"

"바로 앞에 서 있는 이가 바로 스님의 어머니입니다."

옥주가 죄인을 쇠창으로 찔러 일으켜 못을 뽑고 땅에 떨구니 온몸의 털구멍에서는 피가 흐른다. 다시 무쇠칼을 씌우고 칼과 창으로 둘러싸서 내보내어 아들을 만나게 하니, 활활 타는 불덩이 모습의 어머니를 알아보지 못한다.

무간지옥의 문까지 열고 들어간 목련존자는 이글이글 타는 처참한 몰골의 어머니를 알아보지 못합니다.그림99 옥주가 말해 주자 그제야 "어머니!" 하고 크게 부르짖습니다. "내 아들아! 사랑하는 내 아들아!" 참으로 기막힌 만남도 잠시, 옥졸이 부젓가락으로 어머니 몸을 찔러 창자를 불태우며 다시 데려가려 하지만 아들은 어머니를 놓지 않습니다. 옥졸이 으름장을 놓고 어머니를 다시 옥중으로 끌고 가니, 어머니는 아들에게 살려 달라고 절규합니다. "목련이 돌아서서 왼발은 문턱 안에 있고 오른발은 문턱 밖에 있을 때, 어머니가 고통으로 부르짖는 소리를 듣고, 머리를 기둥에 부딪치니 피와 살이 낭자하다." 같이 따라 들어가지도 못하고 나오지도 못하고 안절부절 문턱에 서 있던 목련은 급기야 쓰러집니다. 어머니의 고통 소리를 견디지 못한 아들은 어머니 대신 자신이 죗값을 받겠다며 애걸합니다. 하지만 어머니의 악업이 너

부처님이 주신 석장, 가사와 발우 받아들고
만 겹의 지옥문 뚫고 나아가는 목련존자

그림96 목련존자가 신통력으로 지옥의 문을 열자, 문지기가 놀라서 뛰어나온다.

石磑地獄

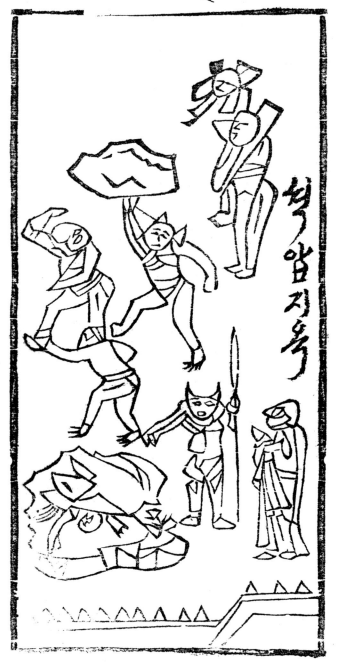

석암지옥

어머니의 크나큰 죗값
대신해 받겠다는 아들
하지만 자신이 지은 업
그 누구도 대신 못하네

거대한 맷돌에 찍히고
갈리는 고통받는 지옥

그림97 석애지옥. 맷돌 속에서 고통받는 죄인들.

담장은 천 길 만 길이오
그 위에 불을 뿜는 개가
종횡무진 치달리고
펄펄 끓는 잿물이
검붉은 강을 이룬다.

잿물을 먹고 토하고
담금질 당하는 고통
이 속에 혹시 어머니가
계신지 살피는 목련존자

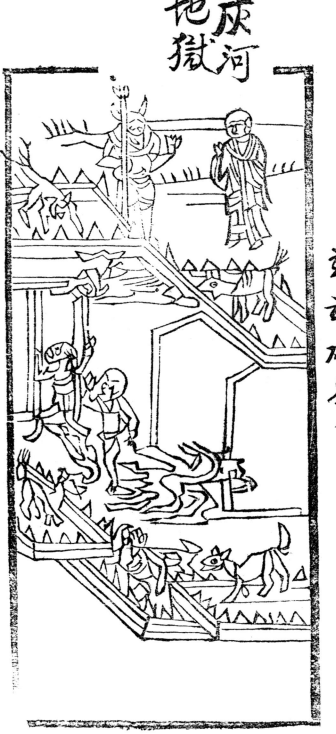

灰河地獄

회하지옥

그림98 회하지옥. 태워서 재로 만들어 버리는 지옥.

무 커서 그것은 안 될 일이며, 부처님께 방법을 여쭙는 수밖에는 없다고 옥졸은 단호히 말합니다. 업業이란 것은, 그 누구도 대신해 줄 수 없는 것이군요. 고스란히 자신의 것이기에 자신이 스스로 소멸을 하지 않는 한, 끈질기게 계속 유전합니다.

중음 기간에 일어난 일, 업業에 노출되어 표류

그러면 업의 바람 '업풍業風'이란 무엇일까요? 업풍에 떠밀려 순식간에 떨어지는 곳이 지옥이라고 하였습니다. 중생이 죽으면 중음中陰(또는 중유中有) 상태로 들어가게 된다고 합니다. 죽은 상태에서부터 다시 재생再生의 기간까지를 중음이라고 합니다. 이를 49일로 상정하여, 이 기간 동안 후손들이 열심히 재를 올려 그 공덕과 가피로 영가靈駕 상태의 고인을 극락정토로 인도한다는 것이 49재의 취지입니다. 그렇다면, 이 기간 동안 어떤 일이 일어날까요? "중음의 중생들은 기적 같은 힘을 소유한다. 그들은 하늘을 걷고 천신의 눈으로 멀리서도 자신이 태어난 곳을 볼 수 있다. 하지만 (자신이 생전에 지어 놓은) 업력으로 인해 곧 네 가지 혼란이 일어나게 된다. 폭풍이 일고, 큰비가 내리고, 어둠이 내려앉으며, 수많은 사람이 내는 무서운 소리가 생긴다. 이런 일이 일어나면 자기가 지은 선업 또는 악업에 따라 잘못된 인식이 일어난다. 이런 방식으로 자신의 업에 따라 인식이 생겨 그곳으로 가게 된다." 죽음의 세계에 통달한 티베트 고승 감뽀빠는 그의 저술 『해탈장엄론』에 이같이 상세하게 기술하고 있습니다.

현대의 죽음학 분야에서 밝혀놓은 사후 체험의 사례들과도 그 내용이 동일합니다. 죽게 되면 긴 터널과 같은 것을 순식간에 지나서 다른 영역으로 들어가게 되는데, 그 터널 끝에는 지상에서는 한 번도 보지 못한 신비한 '찬란한 빛'의 세계가 있다고 합니다. 하지만 상서로운 빛과의 조우도 잠시, 다시 어디선가 커다란 천둥 같은 소리가 들리고 각양각색의 색깔이 번뜩이는 혼

돈 속으로 들어가게 된다고 합니다. 죽음 이후의 과정을 직접적인 사례를 들어 분석적으로 설명하고 있는 『우리는 어떤 과정을 통하여 다시 태어나는가』의 내용을 정리하면 다음과 같습니다. 저자인 구나라뜨나Gunaratna는 스리랑카의 판사직을 지낸 정부 고위 관료였는데, 불교의 교리에 심취하여 이 책을 저술하였고, 여생을 불법 전파에 전념하였다고 하네요.

일반적인 마음 상태를 가진 임종자는 투명한 빛이 비치는 상태를 붙잡을 만한 능력이 없다. 따라서 그는 사후 세계의 점점 낮은 상태로 떨어져 마침내 다시 환생하게 된다. 임종자의 마음은 투명한 빛의 상태에서 잠시 동안 그것과 하나가 된 균형 상태를 즐긴다. 하지만 소아小我(에고)가 이러한 환희 상태와 초월의식 상태에 익숙하지 못하기에, 보통 사람의 의식체는 여기에 적응하지 못한다. 망자가 쌓은 '업業의 영향'으로 의식체는 다시 '나'라는 사념에 지배당하고, 평정 상태를 잃고, 투명한 빛으로부터 멀어져 버린다. '나'라는 사념에 대한 집착을 버리지 않으면, 다시 윤회의 수레바퀴는 굴러가게 된다는 것이다.

불교에서는 '죽는다'는 것을 '사대四大가 흩어진다'라고 표현합니다. 사대란, 지地·수水·화火·풍風으로 육체를 구성하는 네 가지 요소를 말합니다. 죽어가는 과정을 보면, 먼저 풍風에 해당하는 호흡이 끊어집니다. 그리고 화火의 요소로 유지되었던 체온이 떨어집니다. 다음으로 수水의 요소가 빠져나가 몸이 뻣뻣하게 마릅니다. 마지막으로 지地에 해당하는 피부 껍질, 머리카락, 뼈 등은 다시 유기물에서 무기물로 돌아갑니다. 그런데 이렇게 육신은 사라졌지만, 사라지지 않는 것이 있습니다. 죽어도 사라지지 않는 이것은 무엇일까요?

'업業'입니다. 죽음을 통해 육신은 벗었지만 여전히 욕망은 사라지지 않

고 강렬한 에너지 상태로 존속하게 된다는 것이 불교의 윤회관입니다. 죽어도 사라지지 않는 이러한 업의 덩어리를 영가 또는 선가라고 부릅니다. 이를 업식業識, 영식靈識, 무명업장이라고도 부릅니다. 이것은 몸이 없는 상태에서도 존재하고자 하는 강렬한 욕망의 형태로 유지됩니다. 존재에 대한 집착 때문에 깨달음 또는 해탈의 세계로 합일하는 것이 결국 방해받고 만다고 하는군요. 업의 에너지는 결코 만만치 않기에 경전에서는 이것을 업의 바다業海라고 표현하기도 합니다. 그런데, 흥미로운 것은 이것의 실체 역시 공空이지만, 스스로 있는 줄 알고 착각하는 순간 그것은 실제가 된다고 합니다. 각자의 무의식의 바다에 살아생전 자신의 업행이 어디 가지 않고 모두 기록됩니다. 그리고 이것은 다름 아닌 스스로에게 고스란히 노출됩니다.

그래서 자신이 지은 업의 성향에 따라 육도六道 중 한 곳에 태어나게 되고, 다시 윤회를 반복한다는 것이 불교윤회설佛教輪回說의 골자입니다. 육체라는 껍데기가 벗겨지자 그 안에 있던 업이 그대로 노출되는데, 그것을 그림으로 표현한 것이 바로 '아귀餓鬼'입니다. 모든 존재의 밑바탕에는 '근본무명'이 있습니다. 근본무명을 '유신견有身見'이라고 부르는데, 이는 '내가 있다'라는 견해'라고 합니다. 결국 여기에서 모든 욕망이 비롯되어 유형의 물질을 거머쥐고 우리는 존재하게 됩니다. 존재하고자 하는 욕망(또는 갈애)의 '움켜쥠의 힘'이 중음 기간에 강렬하게 일어납니다. 살고자 하는 욕망, 이것을 우리 선조들은 '아귀'의 형상으로 표현하고 있습니다.

대大지옥에서 흑암지옥으로, 아귀에서 암캐로

목련존자가 지옥에서 어머니를 구출해 내는 것은 쉽지 않았습니다. 그만큼 업장이 두텁다는 이야기겠지요. 목련존자는 부처님 말씀대로 보살들을 청하여 대승 경전을 독송하고, 49재를 베풀고, 연등을 켜고, 방생을 하기도 하고, 신번神幡을 만들어 세우기도 합니다. 어머니는 그러한 법력으로 무간지옥에서

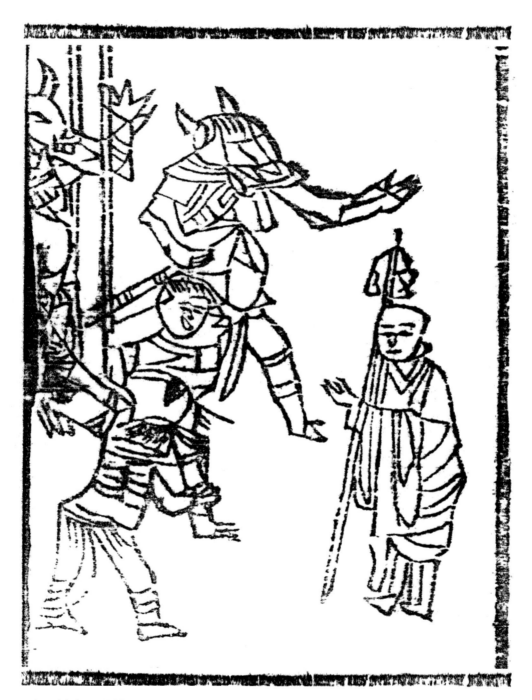

그림99 어머니를 무간지옥에서 끌고 나오는 야차들. 아들은 불덩이의 어머니 모습을 알아보지 못한다.

그림100 우란분재를 올리자, 어머니는 마침내
천인으로 태어난다.

나오기는 했어도 곧바로 해탈하지 못하고 흑암지옥으로 갑니다. 거기서 다시 아귀로 태어나고, 다시 축생으로 윤회를 거듭합니다. 아들의 간절한 원력으로 대지옥에서 소지옥으로, 아귀도에서 축생도로 등급이 올라가게 됩니다. 부처님의 아주 특별한 가호와 신통력을 부여받았음에도 불구하고, 어머니의 영가는 쉽게 구할 수 없었습니다. 어머니가 암캐가 된 모습을 보고 목련이 다시 부처님께 여쭈니, 부처님께서는 7월 보름날에 우란분재를 올리면 정토로 천도될 수 있다고 답하십니다. 이에 분부대로 정성스럽게 우란분재를 행하고 "어머니가 삿된 마음을 버리고 정도正道에 들게 하소서!"라고 간절히 비니, 하늘도 감동하여 어머니를 도리천궁으로 제도했다고 합니다.

조선 후기에 크게 유행한 〈감로도〉의 소의所依경전인 『우란분경』·『목련경』·『유가의경』 등을 보면, 아난존자 또는 목련존자가 삼매에 들었을 때 공통적으로 아귀가 모습을 드러낸다거나 또는 지옥에 떨어진 어머니의 모습이 보이기 시작했다고 나옵니다. 『유가의경』에 나타나는 아귀의 형상을 보면, "밤 삼경이 지난 시간에 한 아귀가 나타났는데 이름은 염구焰口였다. 그의 몸은 추하고 말랐으며, 입에서 불을 내뿜고 목은 바늘과 같이 가늘었다. 머리는 산란히 흐트러지고 손톱과 어금니가 길어 그 모습이 가히 공포감을 주기에 충분했다"라고 합니다. 또 대중적으로 가장 크게 유행한 『우란분경』에는 "(대목건련이) 도안道眼으로 세간을

관찰하니, 그의 어머니는 죽어 아귀로 태어나 음식을 접하지도 못하였고 피골이 상접하여 있었다. 목건련이 슬피 울며 발우에 밥을 담아 어머니께 주었더니, 어머니는 밥을 보자 덥석 왼손으로 움켜잡고 오른손으로 밥을 움켜쥐었다. 그러나 밥이 입에 들어가기도 전에 갑자기 불덩이로 변해 먹지 못했"라고 합니다.

『목련경』에는 "목련이 슬퍼하며 앞으로 나아가다 한 떼의 아귀를 보았는데, 그들의 머리는 태산만큼 크고 배는 수미산처럼 부른데 목구멍은 바늘과 같았다. 그들은 걸을 때마다 항상 오백 채나 되는 수레가 부서지는 것 같은 소리를 냈다"라고 표현하고 있습니다. 목련존자가 목격한 것은 욕망의 불로 활활 타고 있는 어머니의 모습입니다. 먹으려고 발버둥치는 어머니의 모습이 안타까워서 급기야 목련은 밥을 얻어 지옥에 가서 어머니께 드립니다. 이에 "어머니가 밥을 보고 아직도 탐심을 고치지 못해 왼손으로 밥을 움켜쥐고 오른손으로 다른 사람을 막으면서 밥을 입속에 넣으니, 전과 같이 그 밥이 변하여 모진 불이 되었다"고 합니다. 이번에는 목련이 어머니에게 항하수 물을 드리고자 하니 부처님께서 막습니다. "너의 어머니가 그 물을 마시면 그 물이 뱃속으로 흘러들어가면서 모진 불로 변해 창자를 태우고 말 것이다"라고 하시네요. 무엇이든 모두 태워 버리는 에너지를 갖고 있는 어머니의 모습입니다.

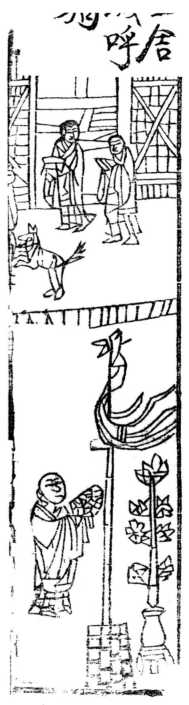

그림101 어머니는 무간지옥에서 아귀로,
아귀에서 다시 개로 환생한다.

성대한 감로단, '감로甘露'의 뜻은?

경전상의 아귀의 특징은 '배의 크기가 산山만 하고 목구멍은 바늘구멍만 하고 또 입에 넣는 모든 것은 불로 변해 버린다'는 것입니다. 배가 크니 위장이 비대하다는 의미입니다. 먹고 싶은 탐심은 산처럼 크지만 목구멍은 바늘구멍만큼 가늘어서, 그 탐심을 채우지 못하는 구조적 모순 속에 있습니다. 그러니 탐심은 그 크기만큼 고스란히 고통이 되어 돌아옵니다. 염구焰口(불타는 입)라는 지칭이 말해 주듯이, 입에서 탐심의 불길이 나와 입으로 들어가는 것은 모두 태워 버립니다.

〈감로도〉에는 이렇게 욕망에 집착하여 천도되지 못한 중생의 모습을 아귀로 표현합니다. 뭇 중생들은 욕망을 채우려고 다사다난하게 살다가 허무하게 죽음을 맞고 모두 아귀가 됩니다. 이러한 무수한 아귀들을 대표하는 형상이 바로 감로단 바로 밑에 위치한 큰 아귀大餓鬼입니다. 결국 욕망의 에너지만 남게 된 적나라한 우리 영혼의 모습입니다. 아귀는 감로단의 '감로甘露'를 받아먹어야만, 그 불타는 고통에서 벗어날 수 있습니다. 감로는 '달콤한 이슬'이란 뜻인데, 고대 인도에서는 신들이 마시는 신비로운 음료였습니다. 이것은 하늘이 내리는 불사약으로, 마시면 불로장생을 얻고, 찬란한 빛이 되어 신이 된다고 하는군요. 신비로운 생명의 액체로, 죽은 이를 되살아나게 하는 명약이기도 합니다.

불교에서는 감로라는 용어를 '깨달음의 지혜'에 비유해서 자주 사용합니다. 무엇에도 비견할 수 없는 최고의 맛으로서의 '열반'을 상징하기도 합니다. 또 석가모니가 깨달음의 법문을 설하시는 것을, '감로의 문甘露門을 연다' 또는 '감로의 비甘露法雨를 내린다'라고 표현합니다. 그 외 『법화경』에는 "맛은 달고 마시면 죽을 일이 없다"라고 하여 부처님의 가르침에 비유하고 있습니다. 『무량수경』에는 '영원한 삶'을 뜻하는 용어로 나옵니다. 또 관세음보살이 정병에 담아 중생에게 뿌리는 청정수를 '감로수'라고 합니다. 이렇게 다양하게 쓰이는 감로의 공통적 의미는 '중생의 불타는 번뇌를 씻어 없애 준다'라는 것입니다.

제3화

영가, 마침내 극락으로 향하다

우리나라 사찰 법당의 영단靈壇(또는 영가단)에는 〈감로도〉가 걸립니다.
화면 가운데에는 감로단(또는 시식단)이 차려져 있습니다.그림89, 90 각양각색
과일과 떡·어시발우에 가득 담긴 밥·갖은 나물·청정수·꽃·촛불·향 등의 공
양으로 아름답고 화려하게 장엄됩니다. 감로에 해당하는 온갖 음식과 진귀한
과일의 성찬盛饌이 가득 차려져 있습니다. 꽃과 위패와 번幡으로 화려하게 장
식된 감로단을 중심으로, 위로는 여래 및 보살의 무리, 그리고 아래로는 아귀
를 비롯한 고통 속 중생의 무리가 포진합니다. 그러니 감로단의 감로는 중생
계와 법계를 이어 주는 매개체가 됩니다. 열반 또는 깨달음, 그 자체를 상징하
는 감로! 감로에는 '지혜와 자비'라는 상징이 함께 담겨 있습니다. 우리를 깨
달음으로 이끄는 지혜와 자비의 '감로'로, 항상 번뇌로 훨훨 타고 있는 중생은
비로소 청량하고 시원한 자유의 맛을 볼 수 있게 됩니다.

　〈감로도〉는 큰 규모로 거행되는 '공동 천도재'의 현장을 그림으로 옮겨
그린 것입니다. 만약 당시에 사진기가 있었더라면, 〈감로도〉 화폭에 담긴 모
습은 천도재의 풍경을 실시간으로 한 컷 찍은 장면이라 하겠습니다. 그런데
〈감로도〉에는, 중생의 육안으로는 볼 수 없는 장면까지 찍혀 있습니다. 부처
님의 눈(불안佛眼) 또는 지혜의 눈(혜안慧眼)으로만 볼 수 있는 장면들이 공존
합니다. 바로 '영가靈駕가 천도되는 모습'입니다. 육안에는 한 상 잘 차려진 감

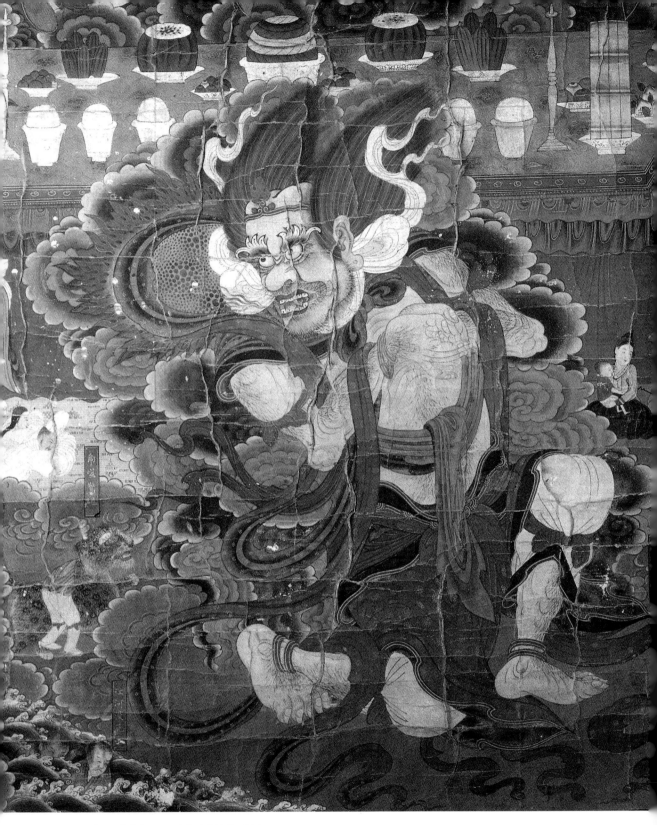

그림102 아귀가 스스로의 욕망에 불타고 있다.

육신 사라져도 욕망은 사라지지 않아
'불타는 아귀'는 '불타는 욕망'의 표현
감로단의 '감로'를 먹어야 비로소 해탈
감로는 '깨달음의 맛' '법열의 맛' 상징

로단과 스님들의 법회 장면만 비치겠지요. 하지만 천도재가 벌어진 이곳 현장에서 엄연하게 벌어지는 일들이 있습니다. 스님들의 시식 순서에 따라 영가가 초대되고 있고, 부처와 보살들이 납시어 가피가 내리고 있습니다. 그리고 그 가피의 영험함으로 감로단의 공양물은 '감로'로 바뀝니다. 이것을 받아먹은 아귀의 영가는 드디어 욕망을 버리고 천도됩니다. 물론, 이때 시식을 주재하는 스님들과 참가 신도들의 마음이 얼마만큼 청정하고 또 간절하냐에 따라 천도의 성공률이 달라집니다.

탐욕의 '아귀'에서 찬란한 '여의주'의 모습으로

이러한 천도재의 생생한 풍경을 그림으로 그린 것이 〈감로도〉입니다. 〈감로도〉의 일반적인 구도를 보면 다음과 같습니다. ① 중생들이 (자신의 업業대로) 각양각색으로 살다가 다양하게 죽음을 맞이하는 모습이 보입니다. (하단 부분: 욕계俗界) → ② 아귀 형체의 영가로 본래의 모습을 드러내게 됩니다. 이는 여전히 욕망에서 벗어나지 못한 중음中陰 기간 동안의 영가의 모습입니다. (중단 부분: 큰 아귀와 감로단) → ③ 부처·보살님의 왕림으로 법法의 가피가 내려, 감로단의 상차림이 '감로'로 변하게 됩니다. (상단 부분: 법계法界)

이렇게 크게 3단계로 그림의 내용이 전개됩니다. 그런데 조선 후기에 오면, 예를 들면 〈용주사 감로도〉와 〈백천사 감로도〉 등의 작품에는, 이 같은 3단계 과정의 그다음 단계인 제4단계가 추가됩니다. 바로 '(아귀의) 영가靈駕가 성공적으로 천도된 모습'입니다.그림103 아귀는 불타는 번뇌를 벗고, 청정한 빛으로 변화하였습니다. 청정한 빛은 맑고 영롱한 '여의주'로 표현됩니다. 벽련대의 한가운데에는 작은 원상의 여의주가 있습니다.그림105 천녀들이 둘러싸고 호위하는 벽련대의 배경에는 커다란 밝은 빛이 보입니다. 이것은 작은 원상으로 상징되는 작은 해탈(또는 작은 깨달음)이 큰 원상으로 상징되는 큰 해

탈(또는 큰 깨달음)로 계합하는 것을 묘사한 것입니다. 작은 물방울이 큰 바다로 합일되는 모습입니다.

　'천도된 영가를 모신 벽련대'그림103의 도상은 조선 후기의 〈감로도〉뿐만 아니라, 조선 후기의 〈극락도〉에서도 발견됩니다. 마치 영가가 욕계에서 천도를 통해 극락세계로 이운되어 온 것 같은 모습을 볼 수 있습니다. 〈감로도〉와 〈극락도〉는 두 개의 다른 장르의 불화이지만, 동일한 형식의 벽련대를 매개로, 순차적으로 연결되는 듯한 느낌을 받습니다. 업장의 영가인 아귀가 지혜의 영가인 여의주로 모습을 탈바꿈합니다. 즉 〈감로도〉 속에서 천도의 여정을 마친 영가가 벽련대를 타고 바야흐로 극락세계로 옮겨가게 된 것입니다. 불화에 나타난 이 같은 내용은 '관음시식'에서도 확인됩니다. 우리나라 천도재의 주요 의식인 관음시식의 마지막 부분은 아미타불 염불로 끝납니다. 모든 영가들이 염원하는 곳인 극락세계로 영가가 이운되어 간 것을 그림으로 표현한 것이 영가를 모신 벽련대 장면입니다.

　〈용주사 감로도〉의 화면 상단에는 커다란 불빛이 켜진 것처럼 환한 원상을 배경으로 벽련대가 등장합니다. 그 모습은 참으로 우아하고 기품이 있습니다. 벽련대의 형식을 살펴보면, 커다랗고 높은 탁자와 같은 사각대 위에 푸른 연꽃(벽련碧蓮) 모양의 좌대臺가 있고 그 위에 금니金泥로 채색된 작은 원상小圓相이 모셔져 있습니다. 벽련대 위에 모셔진 작은 여의주 위로는 화려한 장식의 보개寶蓋가 있어 여의주를 보호하고 있습니다. 벽련대 주변으로는 주악 천녀들이 에워싸고 풍악을 울리고 있고, 위쪽으로는 오색 번幡을 휘날리며 천녀가 일렬로 늘어섰네요. 벽련대와 이를 호위하는 천녀의 군상 뒤로는 이 전체를 감싸 안듯 커다란 원상大圓相이 후광처럼 둘려 있습니다. 이것은 '작은 원상이 큰 원상으로 수렴 또는 합일되는 모습'으로, 개체적 불성佛性이 큰 바탕의 불성으로 계합하는 모습을 그린 것입니다.

둥글고 오묘한 법, 진리의 모습이여 / 고요뿐 동작 없는 삼라의 바탕이여 이름도 꼴도 없고 일체가 다 없거니 / 아는 이는 성인이고 모르는 이는 범부라네.

-의상조사, 「법성게」 중에서

벽련대에 모셔진 원상은 영가의 진실된 본체로, 여의주·영주靈珠·보주·마니보주 등으로 다양하게 불립니다. 이것을 자법성子法性(아들 법성)이라고도 하는데, 이는 모법성母法性(어머니 법성)의 상대적인 말입니다. 개체적 자아가 깨달았을 때는 아들 법성으로 표현하고, 이것이 본래의 깨달음의 바탕인 어머니 법성에 궁극으로 합일하는 것을 완전한 득도로 나타냅니다. 〈감로도〉에는 두 개의 원상이 나타나는데, 벽련대 위에 모셔진 작은 원상은 아들 법성에 해당하고, 벽련대 전체를 둘러싸는 배경의 큰 원상은 어머니 법성에 해당합니다.

'아들 법성'이 '어머니 법성'으로 계합하다

유명한 옛 선사님들의 영가천도 법어를 살펴보면, "영식靈識에게 깨닫게 하여 무명無明을 타파하게 하고, 공적영지空寂靈知가 드러나도록 한다" 또는 "몸은 죽었으나 영식靈識이 있어 이에 고告한다" 등의 표현을 자주 볼 수 있습니다. 즉 사대四大가 흩어지고 남은 이것을 주로 '영식靈識'이라고 불렀다는 것을 알수 있습니다. 유식唯識 사상의 관점에서 본다면, 처음부터 끝까지 존재하는 것은 '식識'일 뿐입니다. 그래서 영식을 업식業識이라고 하기도 합니다. 해탈의 과정에 대해 『티베트 사자의 서』에서는 이렇게 언급하고 있습니다. "사후 세계에서 사자死者의 몸은 빛나는 환영체라고 부를 만한 성질을 갖는다. 자신이 죽었는지 살았는지 알지 못하는 사이에 밝음의 상태가 사자에게 나타난다. 사자가 이 상태에 있을 때 (『티베트 사자의 서』에 기술된) 가르침을 성공적으로 실

그림103 인로왕보살의 안내로 '해탈한 영가를 실은 벽련대'는 극락으로 향한다.(228~229쪽)

욕망 227

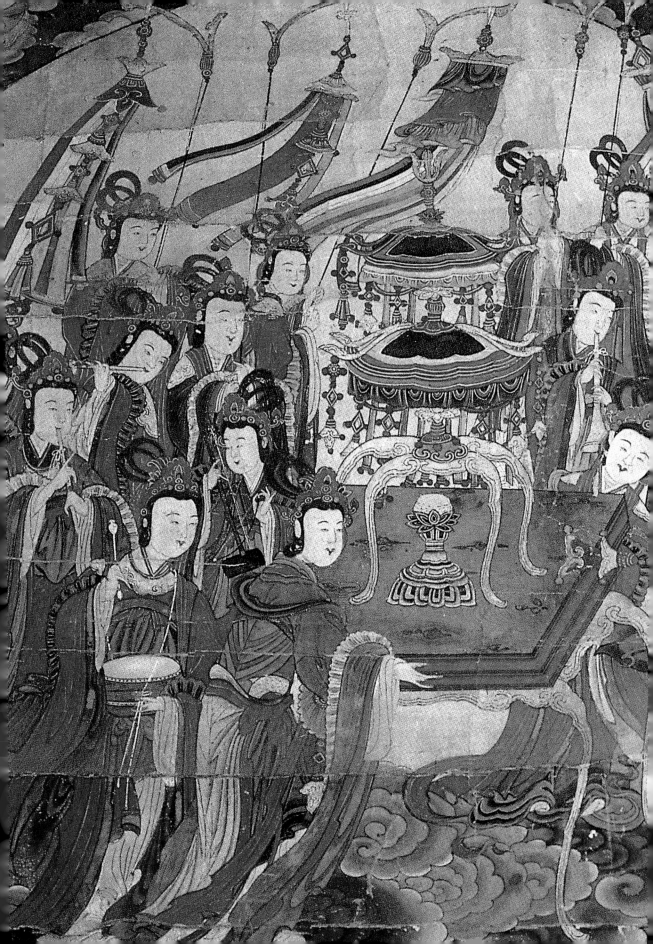

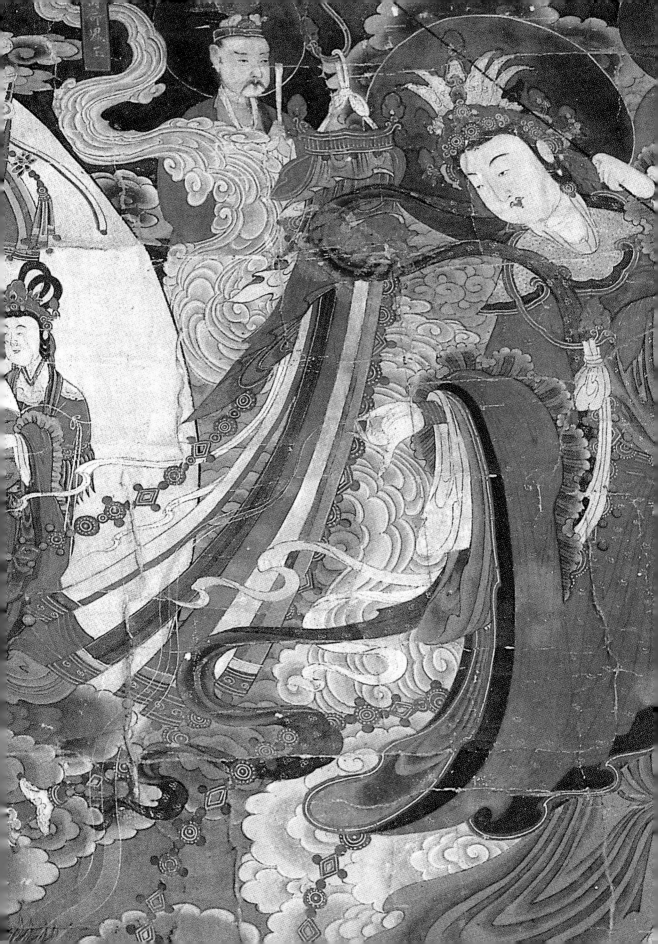

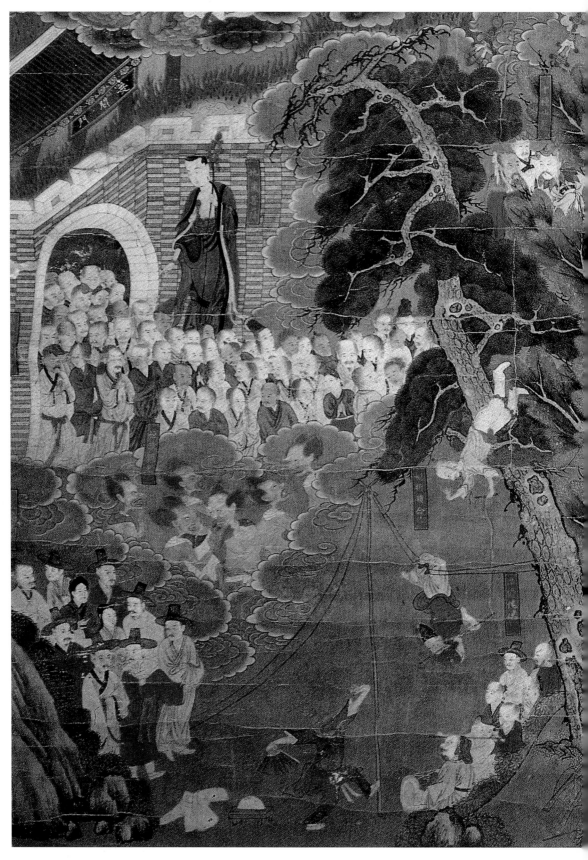

그림104 지옥과 축생을 넘나드는 사람들의 모습.

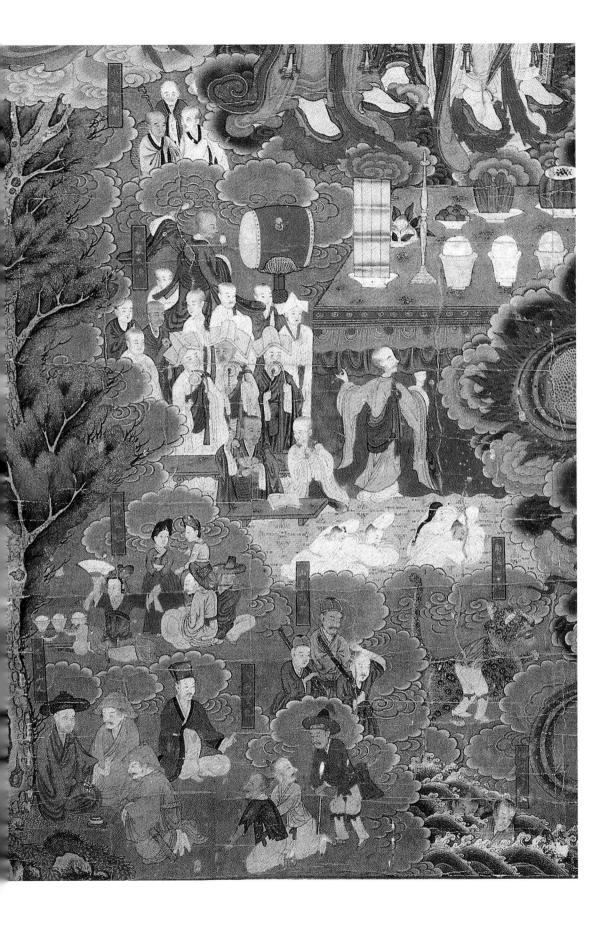

천하면 어머니 진리 세계와 아들 진리 세계가 만나게 되고, 그럼으로 써 그는 카르마(업)의 지배를 벗어나게 된다."

여기서 '어머니 진리 세계와 아들 진리 세계'는, 산스크리트 'Dharma Matri Putra'로서 직역하면, 법성모자法性母子(어머니와 아들의 진리 세계)로 번역됩니다. 영가가 성공적으로 천도되기 위해서는 '子(아들)'의 법성이 '母(어머니)'의 법성으로 합일合一되어야 한다고 말하고 있습니다. 이는 깨달음의 과정을 '소아小我가 대아大我(또는 진아眞我)로 합일하는 것'으로 풀이하는 맥락과 같습니다. 죽은 이의 순수 의식이 투명한 빛으로 해탈해야 법신法身과 하나가 될 수 있다는 요지입니다. 신앙적 맥락에서는 어머니 법성을 '아미타 부처'로 설정하는 경우가 많습니다. "그는 자기 자신의 모습을 깨닫고 존재存在의 근원根源과 영원히 하나가 될 것이다. 그리하여 틀림없이 영원永遠한 자유自由에 이르게 되리라."

아귀의 몸을 벗고서
찬란한 빛의 몸으로

벽련대 위의 '여의주'
천도된 영가의 모습

그림105 '여의주'의 영가를 모신 벽련대.

벽련대碧蓮臺라는 용어의 뜻과 의미

〈감로도〉에 묘사된 작은 원상의 영가를 모신 연화대蓮臺 및 사각 받침인 대좌臺座 등을 통칭하여, 기존의 문헌에서는 '벽련대반碧蓮坮畔'이라는 용어를 쓰고 있습니다. 벽련대반의 용어의 근거는 『관음시식觀音施食』 「증명청證明請」의 "손에 천층의 보개를 받들고 / 몸에 온갖 꽃목걸이 걸치시고 / 영가를 극락으로 / 인도하시며 망령을 이끌어 / 벽련대반으로 향하게 하시는 / 큰 성인 인로왕보살이여 / 원컨대 자비로 강림하시어 / 증명의 공덕을 베푸소서"라는 대목입니다. 그 용어의 쓰임을 보면, '망령을 인도하여 벽련대반으로 향하게 한다引亡靈 向碧蓮坮畔'라고 하여, 바로 앞 구절의 극락 세상을 말하는 비유의 용어임을 알 수 있습니다. 육도윤회로 떨어지는 것이 아니라 푸른 연꽃 대좌가 있는 연못으로 향하게 한다는 표현이니, 이는 영가를 이끌어 극락의 연못에 '연화화생' 또는 '극락왕생'하게 한다는 것의 의미임을 알 수 있습니다. 정리하면, '벽련대반'이라는 용어는 '극락의 푸른 연꽃 물가', 즉 '극락의 연못'을 지칭하고, '향벽련대반向碧蓮坮畔(극락의 연못으로 향한다)'은 '극락왕생'을 보다 직접적으로 표현한 문구입니다. 그래서 영혼을 모시는 '탈 것'이라는 의미로 쓸 때에는 대좌의 의미만 살려 '벽련대'라고 지칭합니다. '벽련碧蓮'이라는 청정한 옥빛 같은 '푸른 연꽃'을 강조한 이유는, 푸른빛은 '자비慈悲'를 표현하는 색깔이기 때문입니다. 불성佛性은 '지혜智慧와 자비慈悲'라는 두 가지 성품을 갖고 있습니다. 번뇌와 무명 속의 영가가 해탈하기 위해서는 자비의 힘이 필수입니다. 자비를 상징하는 관세음보살이 극락으로 영가를 인도하는 안내자의 역할을 하는 것도 이러한 이유 때문입니다.

지혜

〈석가모니 팔상도〉
석가모니 해탈 이야기

싯다르타 태자가 태어나는 모습을 보고 불안해하는 마왕.

제1화
천상천하 유아독존

유사 이래 어떤 영웅 또는 제왕의 일대기가 이렇게 오랫동안 넓은 지역에 걸쳐 구현되었을까요? 《팔상도》란 석가모니 부처의 일대기를 여덟 장면으로 나누어 그린 불화를 말합니다. 석가모니 부처의 일생을 조각이나 그림으로 묘사한 것을 불전도佛傳圖라고 합니다. 불전도의 전통은 기원전 3세기경부터 현재까지 매우 유구합니다. 그리고 그것이 성행한 지역은 인도에서부터 중국·한국·일본에 이르는 동북아시아뿐만 아니라 동남아시아 지역까지 참으로 넓습니다.

싯다르타 태자 '깨달음의 여정', 《팔상도》로 그려지다

석가모니 열반 이후 약 500년 동안은 사람의 형상을 한 부처님을 조성하지 않았습니다. 그래서 이 시기를 '무불상시대無佛像時代'라고 합니다. 표면적으로 드러나 있는 세상 이면의 불성 또는 진리를 비유와 상징으로 묘사하였습니다. 진리의 모습을 자칫 모양과 언어로 왜곡할 수 있기 때문입니다. 또 무언가 형상을 만들어 우상화한다는 것은 석가모니의 본질적인 가르침에도 위배되기 때문입니다. 하지만 부처의 형상을, 대중 교화를 위한 방편의 일환으로 만들기 시작했습니다. 기원후 1세기부터 간다라 지방과 마투라 지방에서 각기 다른 양식과 형식의 부처 형상이 만들어집니다. 이때 간다라 지방에서 석가

그림106 갓 태어난 싯다르타를 목욕시키니 몸에서 광채가 난다.

모니 불전도가 제작되는데, 탄생·성도·설법·열반의 네 가지 장면으로 나뉘어 조성됩니다. 그 후 대승 불교가 일어남에 따라 법신·보신·응신의 삼신三身불신설이 성립되고, 중국과 한국을 중심으로는 여덟 가지 장면의《팔상도》가 정립됩니다. 특히 우리나라에서는 조선 전기『석보상절釋譜詳節』의 편찬을 계기로,《팔상도》도상의 내용이 확립됩니다. 여덟 장면에 해당하는《팔상도》는 〈도솔래의상兜率來儀相〉·〈비람강생상毘藍降生相〉·〈사문유관상四門遊觀相〉·〈유성출가상踰城出家相〉·〈설산수도상雪山修道相〉·〈수하항마상樹下降魔相〉·〈녹원전법상鹿苑轉法相〉·〈쌍림열반상雙林涅槃相〉으로 구성됩니다.

　《팔상도》의 첫 장면은 〈도솔래의상〉으로 마야부인이 태자를 잉태하는

태몽을 꾸는 장면입니다. 태몽의 내용은 보살이 부인의 태중으로 들어가는 모습입니다. 도솔천이라는 천상에서 보살이 중생 구제를 위해 마야부인의 몸을 빌려서 태어난다는 내용입니다. 그래서 첫 장면의 제목이 '도솔천에서 내려오시는 모습'이란 뜻에서 '도솔래의상'입니다. 하얀 코끼리를 타고 마야부인의 태중에 들어가는 이 보살은 석가모니 부처의 전생 모습으로, 세세생생 동안 공덕을 쌓아서 도솔천에 계셨습니다. 그런데 아래 세상의 중생들이 고통 속에 있는 것을 보고, 중생들을 구제하기 위해 태자로 몸을 받아 태어나게 됩니다.《팔상도》두 번째 화폭은 〈비람강생상〉인데, '태자가 룸비니 동산에서 탄생하는 장면'을 묘사하였습니다. 가장 시대가 올라가는 채색 불화인 〈비람강생상〉은 15세기 조선 전기의 왕실 발원 작품입니다.그림107 안타깝게도 이 작품은 조선 시대의 어느 시점에 유출되어 현재는 일본 후쿠오카 혼카쿠지 本岳寺에 소장되어 있습니다. 아름다운 색채와 섬세한 구도를 자랑하는 이 명작은 〈석가탄생도〉라는 명칭으로 전해져 내려왔습니다. 화면에는 마야부인의 룸비니 동산의 외출·무우수 아래에서의 출산·사방 칠보 걸음과 석가모니 최초의 사자후·구룡 욕불浴佛 또는 灌佛(탄생불을 목욕시키는 의례)·정반왕의 친견 행차 등의 장면들이 묘사되어 있습니다. 싯다르타 태자의 탄생과 함께 나타난 상서로운 징조가 한 폭에 장엄하게 어우러져 있습니다.

처음 나시어 잡는 것 없이 사방 일곱 걸음씩 걸으시니, 자연히 연꽃이 땅에서 올라와 발을 받들었다. 그리고 오른손으로 하늘을 가리키고, 왼손으로 땅을 가리키고 사자의 목소리로 이르시되, '하늘 위 하늘 아래 나만 홀로 높구나. 삼계가 다 수고로우니 내가 편안하게 하리라' 하니, 곧 천지가 진동하고 삼천 대천 세계가 모두 밝았다.

-『석보상절』중에서

그림107 석가모니 탄생 장면의 장엄. 〈석가탄생도〉의 가운데 장면.(242~243쪽)

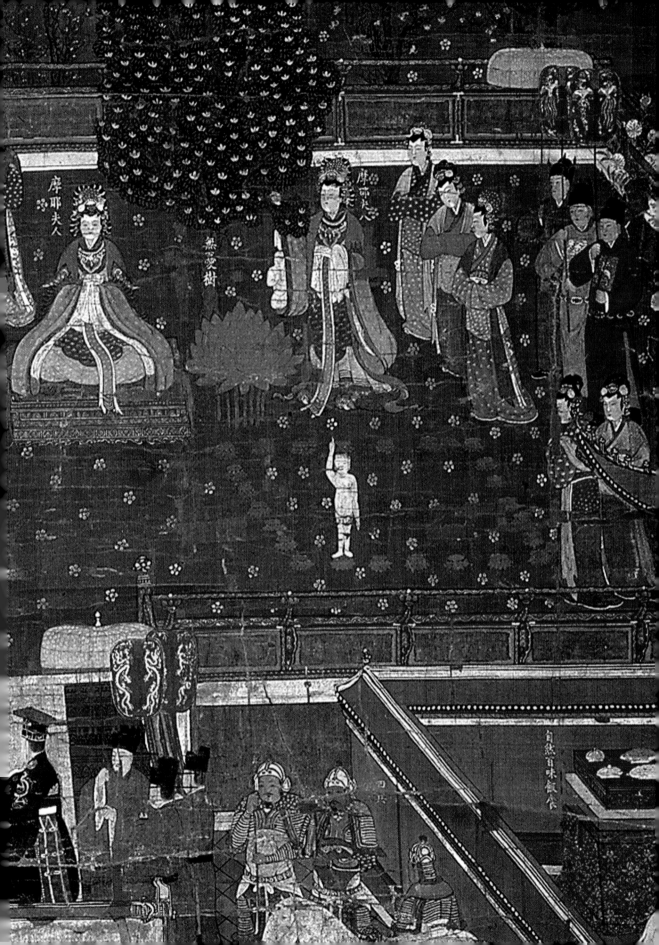

그림108 **구룡**九龍**이 나타나 물을 뿜어 아기를 씻기는 장면.**

　　금빛 몸체의 아기는 태어나자마자 아무것에도 의지하지 않고 사방으로
일곱 걸음씩 걸었고, 오른손으로 하늘을 가리키고 왼손으로 땅을 가리키며
"천상천하 유아독존天上天下 唯我獨尊(하늘 위와 아래에 오직 나만이 홀로 존귀하
다)"의 사자후獅子吼를 외쳤습니다.그림109 아기 석가모니가 태어난 직후, 세상
에 던진 첫마디이기에 이 말의 의미는 자못 큽니다. 그런데 과연 이 말은 무
슨 뜻일까요?

하늘 위와 아래에 오직 나만이 홀로 존귀하다

불교는 세상의 진리로서 무상無常·고苦·무아無我를 말합니다. '무아'라면서
'나만 홀로 존귀하다'니요? 실제로 탄생게의 '아我'를 개체적 자아自我로 단정
짓고, 탄생과 관련한 다양한 상서로운 징조들을 시대적 윤색 또는 역사적 허

구로 해석하는 경우가 있습니다. 하지만 대승 불교적 관점에서 본다면, 여기서 지칭하는 '아我'는 자의식으로서의 '나'가 아니라, 깨달음과 합일된 상태의 진정한 자아眞我를 말합니다. 물론, 나 또는 너 등의 상대적 개념을 초월한 경지이기에 굳이 '아我'라는 단어를 고집할 필요도 없겠습니다. 깨달음의 덕체德體로서의 마음의 경지임을 알 수 있습니다. 어쨌든 태어나서 둘러보니 깨달음의 경지가 본인만큼 수승한 사람이 없었다는 이야기입니다. 그리고 보다 중요한 문구는 '천상천하 유아독존' 다음에 나옵니다. "삼계개고 아당안지三界皆苦我當安之(모든 세상이 고통 속에 잠겨 있으니, 내 마땅히 이를 편안케 하리라)"입니다. 그러니까, '홀로 존귀한 이 진리로 무명과 번뇌 속의 중생을 제도하겠다'는 천명입니다. 요지는 '홀로 존귀한 이것'으로 '세상을 구하겠다!'입니다. 태어나자마자 세상에 던진 선전 포고와도 같습니다.

'천상천하 유아독존' 말한 것은
육신이 아닌 해탈한 존재의 탄생
"모든 세상이 고통에 잠겼으니,
내 마땅히 이를 편안케 하리라."

태어난 후, 하늘과 땅을 가리키며
세상에 던진 사자후의 선전 포고
"이것이 나의 마지막 생生이다.
이제 다시 태어남은 없으리라."

그림109 싯다르타 태자가 '천상천하 유아독존'을 천명하는 모습.

이러한 '탄생게'의 시원이 되는 문구가 무엇이었을지 궁금합니다. 대승 불교의 내용들은 전래된 역사와 번역된 역사가 너무나 유구합니다. 그래서 석가모니의 실제 말씀과 가장 가까웠던 증언이 궁금하지 않을 수 없네요. 탄생게의 원형으로 지목되는 문구들을 찾아보면 다음과 같습니다. "나는 세상의 제일 앞이다. 나는 세상의 제일 위다. 나는 세상의 최고다. 이것이 나의 마지막 생生이다. 이제 다시 태어남은 없다." 팔리어본 『대본경大本經』에 나오는 이 문구의 요지는 '최고의 깨달음의 경지에 이르렀으니 이제 더 이상 윤회는 없다'라는 것입니다. 이는 깨달음 직후의 사자후인 듯합니다. 한역본 『대본경』에는 "천상과 천하에서 오직 내가 가장 존귀하다. 중생의 나고 늙고 병들고 죽음을 제도하려 하노라. (중략) 마치 사자가 걸으면서 두루 사방을 살핌과 같이, 땅에 떨어지자 일곱 걸음을 걸은 사람의 사자도 그러하였다. (중략) 양족존은 이 세상에 나오실 때에 고요하고 편안하게 칠보七步를 걸었다. 그리고 사방을 둘러보고 큰 소리로 외쳤나니 '마땅히 나고 죽는 고통을 끊으리라'라고 하셨다. 그가 처음으로 세상에 날 때는 비교할 바가 없는 부처와 같았다. 스스로 나고 죽는 근본을 보아, 이 몸을 마지막 다시 태어나지 않으리라'라고 쓰여 있습니다. 이들 내용들을 검토하다 보면, 깨달음을 얻고 녹야원으로 첫 설법을 가던 도중에 하신 말씀이 연상됩니다. 석가모니는 길 위에서 어느 사문을 만납니다. 석가모니의 안색에 광명이 넘치므로, 그는 예사롭게 여기지 않고 "너의 스승은 누구인가?"라고 묻습니다. 이에 석가모니는 다음과 같이 대답합니다.

나는 일체에 뛰어나고 일체를 아는 사람 / 무엇에도 더럽혀짐 없는 사람 / 모든 것을 버리고 애욕을 끊고 해탈한 사람 / 스스로 체득했거니 누구를 가리켜 스승이라 하랴 / 나에게는 스승 없고, 같은 자 없으며 / 이 세상에 비길 자 없도다. / 나는 곧 성자요 최고의 스승 / 나 홀로 정각正覺 이루어 고요하다. / 이제 법을 설하려 가니 / 어둠의 세상에 감로의 북을 울려라.

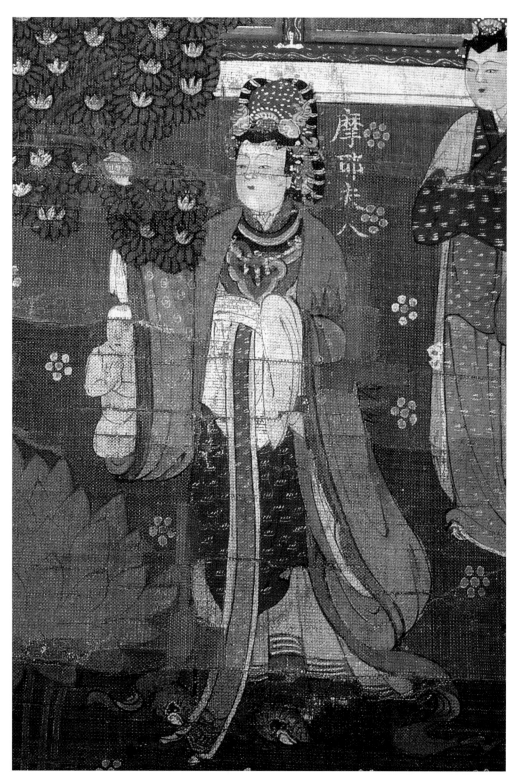
그림110 마야부인의 겨드랑이에서 고타마 싯다르타가 태어나는 장면.

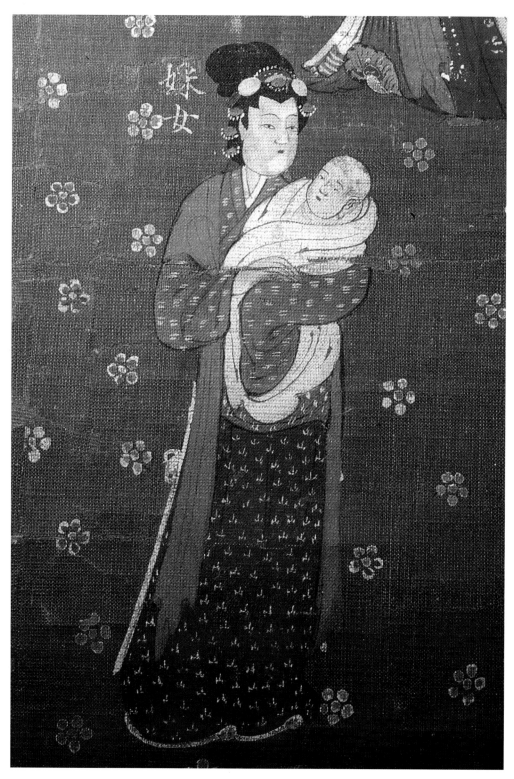

그림111 탄생한 싯다르타를 시녀가 안고 있는 모습.

"나 홀로 정각에 이루어 고요하다"라는 문구에서 '나'란 '정각의 상태'임을 알 수 있습니다. 정각을 이루는 순간 다시 태어나게 된 것입니다. 완전하게 "자각自覺된 마음"의 상태로 말입니다. 그러니 여기서의 탄생은 윤회하는 인간의 몸으로서의 탄생이 아니라, 더 이상 윤회가 없는 깨달음의 완전체로서의 탄생을 말합니다. 이러한 내용은 결국 석가모니의 마지막 유언인 '법등명 자등명法燈明 自燈明'과도 상통합니다. "자기 자신을 등불로 삼고, 자기 자신을 의지처로 삼아라. 남을 의지처로 삼지 말라. 법(진리)을 등불로 삼고, 법을 스승으로 삼아라. 이 밖에 다른 그 무엇도 의지처로 삼지 말라." 즉 석가모니는 탄생의 직후·득도의 직후·입멸의 직전에 모두 똑같은 말씀을 한 셈입니다. 석가모니 일대기 중, 가장 중요한 세 번의 시기에 걸쳐 같은 맥락의 내용이 확인됩니다. 『숫타니파타』에는 이렇게 나옵니다.

하늘 위 하늘 아래 가장 존귀한 나를 스스로 등불 삼아, 소리에 놀라지 않는 사자와 같이, 그물에 걸리지 않는 바람과 같이, 흙탕물에 더럽혀지지 않는 연꽃과 같이, 무소의 뿔처럼 혼자서 가라.

"석가모니" 부처님, 존명의 뜻은?

석가모니의 본명은 고타마 싯다르타Gautama Siddhārtha입니다. 약 2,500년 전에 인도 북부 지방의 사캬Śākya 부족의 태자로 태어났습니다. 사캬무니Śākyamuni란 사캬 부족의 존경할 만한 성자라는 뜻입니다. '사캬'족의 왕자가 깨달은 '붓다'가 되었다 하여, 존자尊者(높으신 분)라는 의미의 '무니'가 존칭으로 붙게 되었습니다. 이것을 음사하여 석가모니釋迦牟尼가 된 것입니다. 즉 석가모니를 한문으로 의역하게 되면 석가세존釋迦世尊이 됩니다. 석가세존의 약칭으로 석존釋尊이라고 부르기도 합니다.

사캬의 뜻은 '지극히 어질다'라는 뜻으로 능인能仁으로 의역되기도 합니다. 석가모니의 속가의 성姓인 고타마는 '최상의 소를 가진 자'라는 뜻입니다. 속가의 이름인 싯다르타는 '목적을 성취한 자'라는 뜻입니다. 싯다르타는 태자의 신분으로 태어나 부귀영화를 누렸으나, 존재와 존재의 욕망이 허망한 것임을 일찍이 알고 29세의 나이에 출가를 합니다. "생로병사의 과정 속에 꼼짝없이 갇힌 존재의 한계와 고통을 어떻게 넘어설 수 있는가?"라는 것이 그의 수행 주제였습니다. 그리고 6년간의 수행과 고행 끝에 그 방법을 터득하고 깨달음의 경지를 체득합니다. 석가모니는 35세에 깨달음을 얻고, 그 후로 45년간 중생 구제를 위한 설법을 하고, 80세에 열반에 듭니다.

존재의 해탈과 영원한 자유를 향한 석가모니의 여정은《팔상도》라는 주제의 조형 미술로 시각화되었습니다.《팔상도》는 ①도솔천에서 내려오는 상(〈도솔래의상〉)·②룸비니 동산에서 탄생하는 상(〈비람강생상〉)·③네 개의 성문으로 나가 세상을 관찰하는 상(〈사문유관상〉)·④성을 넘어가서 출가하는 상(〈유성출가상〉)·⑤설산에서 수도하는 상(〈설산수도상〉)·⑥보리수 아래에서 마귀를 항복시키는 상(〈수하항마상〉)·⑦녹야원에서 첫 설법을 하는 상(〈녹원전법상〉)·⑧사라쌍수 아래에서 열반에 드는 상(〈쌍림열반상〉)으로 구성되어 있습니다.그림120~127

제2화

나는 어디서 왔다가
어디로 가는가?

"나는 무엇 때문에 태어나고, 병듦과 죽음과 슬픔과 멸함이 있는가?"

-『중부경전』 중에서

한 가지 확실한 사실! 우리는 모두 언젠가 반드시 죽습니다. 삶은 불확실하지만 죽음은 확실합니다. 일찌감치 어머니와 사별한 탓에 삶의 무상함에 눈뜬 고타마 싯다르타 태자는 29살의 나이에 출가합니다. 어떻게 하면 '생로병사'에 구애받지 않고 영원한 자유를 얻을 수 있을까? 과연 우리는 어디에서 와서 어디로 가는가?

싯다르타 태자를 늘 괴롭혀 왔던 것, 그것은 '무엇 때문에 삶과 죽음生死이 있는가'라는 문제입니다. 즉 '존재'라는 것의 '정체'는 무엇인가입니다. 그는 어릴 때부터 남달랐습니다. 사람들이 만들어 놓은 웬만한 헛짓거리에는 어떤 흥미도 느끼지 못했습니다. 우리는 기존에 만들어진 모순투성이의 가치관 또는 제도 속에 꼼짝없이 갇혀 삽니다. 그리고 그 관점에서 세상을 보며, 자신도 괴롭고 또 남도 괴롭습니다. 하지만 태자는 '존재란 무엇인가'라는 가장 본질적이고도 중요한 문제에만 온 관심을 집중하였습니다.

태자는 아주 어릴 적부터 이 같은 의문을 품고 자주 골똘히 사유하였습니다. 점차 성인이 되어 가는 태자에게 왕위를 물려주고픈 아버지 정반왕은,

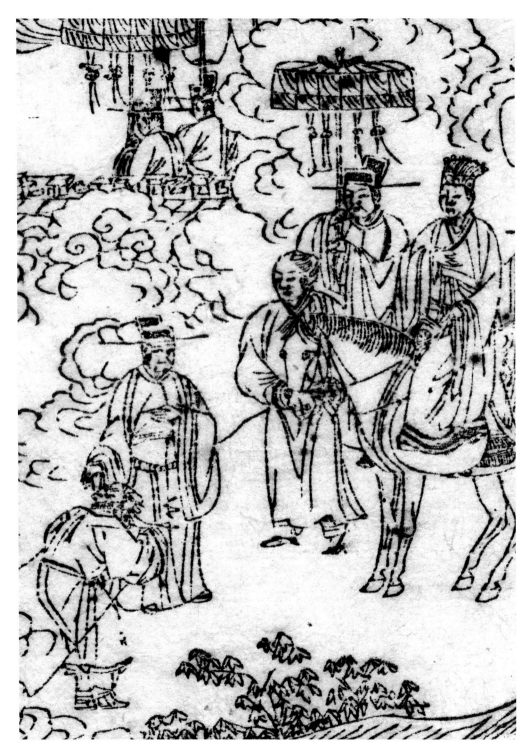

그림112 노인을 보고 놀라는 싯다르타 태자. 〈사문유관상〉의 부분.

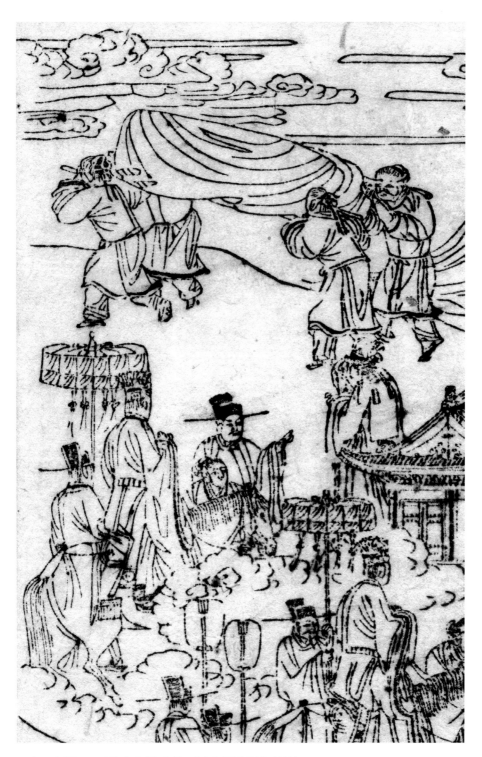

그림113 시체를 보고 무상의 진리를 깨닫는 태자. 〈사문유관상〉의 부분.

왠지 출가할 것만 같은 아들을 보고 주의를 돌리려 안간힘을 씁니다. 청년기의 태자라면 당연히 관심을 가질 법한 사냥·연회·여인 등 다양한 흥밋거리를 제공하지만, 태자는 도통 관심이 없습니다.

석가모니 일대기 중에 태자 시절 모습을 묘사하고 있는 대목을 보면, 아버지가 세간 일에 관심을 갖게 하려고 아무리 애를 써도 아들은 이를 '모두 부질없다'고 치부합니다. 일단 한번 태어나면 '늙음老-병듦病-죽음死'이라는 정해진 틀에 갇힌 운명인데, 이 허망한 몸뚱이를 믿고 도대체 무얼 탐착할 게 있냐는 것입니다.

나고 늙고 병들고 죽는生老病死 우환 / 그 고통은 참으로 두려운 것 / 눈에 보이는 것은 모두 다 썩기 마련이거늘 / 그런데도 거기서 즐거움을 쫓는구나 … / 사람에게는 늙음老 앓음病 죽음死 있어 / 자기 스스로도 즐겨할 것 없겠거늘 / 어찌 하물며 남에 대해 / 물들어 집착하는 마음을 내랴

　　　　　　　　　　-『붓다차리타』「애욕을 떠나다離欲品」 중에서

우리가 아등바등 욕심내며 탐착하는 근거가 고작 이 믿지 못할 몸뚱이라니! 태자의 눈에는 이미 존재의 무상함이 들어오기 시작했습니다. 한편 아버지는 애가 탔습니다. 태자 역시 애가 탔습니다. 아버지가 볼 때 가장 시급한 일은 태자가 왕위를 계승하여 나라를 운영하는 일이었습니다. 하지만 태자는 안중에도 없습니다. 태자에게 가장 절실한 문제는 '존재'의 비밀이었습니다. 존재는 고苦다. 그렇다면 고苦는 왜 생기는가. 나고 죽음生死은 어떻게 일어나는가. 이러한 문제를 풀기 전까지는 무얼 하든 무얼 먹든 사는 게 사는 게 아니었습니다. 서로 이해하지 못하는 아버지와 아들, 두 사람은 서로 참 야속했겠지요.

이 사람만 그러하냐? 나도 그러하냐?

태자의 이러한 화두는 〈사문유관상〉의 대목에서 극대화됩니다. 궁궐 안에서만 지내던 태자는 동서남북으로 나 있는 네 개의 성문을 통해 나들이를 나가서 세상을 목격하게 됩니다.그림112 머리카락은 희고 눈은 짓무르고 코에서는 물이 흐르고 허리는 굽고 몸은 지팡이에 의지한 채 숨을 헐떡입니다. 시들어 가는 생명의 모습입니다.

> 태자: 이는 어떠한 사람이오?
>
> 시종: 노인이라 합니다.
>
> 태자: 어떤 이를 노인이라 하는가?
>
> 시종: 사람은 태어나 젖먹이·어린아이·소년을 지나면서 성숙기에 이른 다음에는 형상이 변하고 빛깔이 쇠퇴하기 시작해 소화도 안 되고 기력이 떨어져 고통이 극심하고 목숨이 얼마 남지 않게 됩니다. 이를 '늙었다'고 합니다.
>
> 태자: 이 사람만 그러한 것이냐? 아니면 모두가 다 그러한 것이냐?
>
> 시종: 예, 모두가 마땅히 그렇게 됩니다.
>
> ─『석가보釋迦譜』 중에서

다음으로, 싯다르타 태자가 남쪽 문으로 행차했을 때 그는 '병든 사람'을 봅니다. 서쪽 문으로 나갔을 때는 '죽은 사람'을 운반해 가는 상여를 봅니다. 그림113 "이 사람만 그러한 것이냐? 아니면 모든 이가 다 그러한 것이냐?" "모든 세간 사람들은 귀천에 상관없이 모두 마땅히 늙고 병들고 죽기 마련입니다"라는 시종의 대답에 태자는 몹시 떨리고 두려웠습니다. 태자는 그들의 모습 속에서 자신의 적나라한 미래를 봅니다. '나도 늙고 죽음을 피하지 못한다. 나도 병들 것이고 병을 피하지 못한다. 나도 죽어야 하고 죽음을 피하지 못한

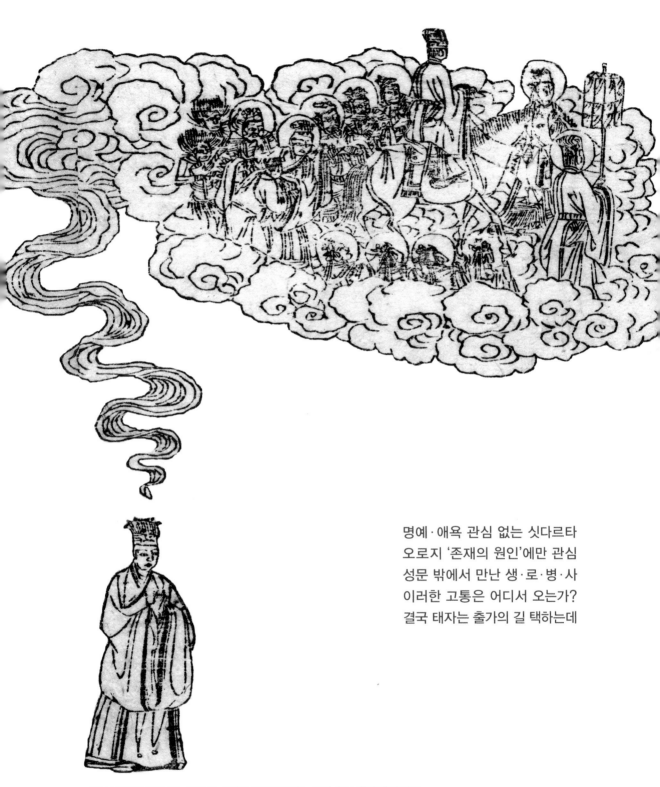

명예·애욕 관심 없는 싯다르타
오로지 '존재의 원인'에만 관심
성문 밖에서 만난 생·로·병·사
이러한 고통은 어디서 오는가?
결국 태자는 출가의 길 택하는데

그림114 모두가 잠든 어느 깊은 밤, 성벽을 넘어 출가하는 태자. 〈유성출가상〉의 부분.

다." 그러자 젊음·건강·삶에 대한 자부심이 완전히 사라져 버렸습니다.

참을 수 없는 '생·로·병·사'의 가벼움

사람들이 울고 웃고 먹고 자고 바쁘고 또는 게으름 피는 와중에도, 생명은 이러한 자기의 속성을 어김없이 진행해 나갑니다. 그래서 석가모니는 "목숨은 밤낮으로 다하려고 하니 부지런히 지혜의 등불을 켜고 힘쓰라"고 하셨네요. 우리는 태어남과 동시에 언젠가 반드시 죽는다는 기정 선고를 받은 몸입니다. 모든 생명체의 존재 법칙이 그러하니까요. 이를 '무상無常'이라고 합니다. 용어의 뜻대로 풀면, 없을 '무無'자와 항상 '상常'자가 결합하여, 직역하면 '항상인 것은 없다'란 뜻입니다. 항상 그 상태로 머물러 있는 것은 없고 모든 것은 변화의 선상에 있다는 진리입니다. 무상을 영어로 번역하면 'Law of Change(변화의 법칙)'가 됩니다. 즉 '변화'라는 법칙입니다. 석가모니는 '무상'이 무엇인지 다시 중생들을 위해 상세하게 풀어서 설명하였습니다. "무상은 '세가지 유위법有爲法'으로 진행된다. 첫째는 생기는 것(나서 자라서 형체를 이루며 감각 기관을 갖는 것), 둘째는 변하는 것(이는 빠지고 머리는 희어지고 기운은 다하여 나이가 많아 몸이 무너지는 것), 셋째는 없어지는 것(모든 감각 기관이 무너지고 목숨이 끊어지는 것)이다." 실제로 존재하는 것처럼 보이는 모든 형상들은 가상假相(임시적인 상)이며, 그 원리는 연기緣起(인연하여 일어남)이며, 그 실체는 공空임을 역설하였습니다.

　　태자는 "나고 늙고 죽음을 건너지 못하면, 영원히 여기서 노닐 인연은 없으리!"라고 단언합니다. 그리고 성벽을 넘어 출가하게 됩니다. 성벽을 넘는 순간, 모든 천신과 용과 귀신 무리들이 제각기 달려와서 태자의 출가를 인도하고 도와주었다고 합니다.그림114 그러한 도움을 받아서 태자가 탄 말이 달려가기가 마치 흐르는 별과도 같았다고 합니다. 미처 동녘이 밝기도 전에 삼유순을 나아갑니다. 이러한 극적인 출가의 장면을 묘사한 것이 〈유성출가상〉입니다.

아직 검은 머리의 청년으로 막 어른이 된 한창 나이에

나는 울며 만류하는 부모님의 뜻을 외면하고

머리와 수염을 깎았다.

황색 옷으로 갈아입고 집을 떠나 집 없는 곳으로 향했다.

득도를 방해하는 마왕의 정체는 무엇인가?

출가한 싯다르타 태자는 6년 동안의 수행과 고행 끝에, 깨달음에 이르는 자신만의 방법을 찾아냅니다. 그런데 그가 궁극의 깨달음에 들기 직전에 마왕이 나타납니다. 마왕은 여러 가지 방법으로 태자의 득도를 방해합니다. 마왕은 마라 빠삐만 또는 마왕 파순이라고도 불립니다. 마왕의 실체는 수행을 방해하는 요소들입니다. 마왕은 자신의 세 명의 딸을 태자에게 보내어 그로 하여금 애욕을 일으키게 하여 수행을 방해하려 합니다. 어여쁜 얼굴과 부드러운 몸매·검푸른 머릿결과 주홍빛 입술·가는 허리와 희고 곧은 다리·어지러운 향기를 풍기며 세 여인이 등장합니다. "어찌 오욕五欲*의 쾌락을 모른 척할 수 있나요?"라고 유혹하는 마녀들에게 태자는 "어찌 한번 뱉었던 음식을 다시 주워 먹겠냐"며 오욕이 초래하는 고통과 허망함에 대해 말합니다.

그리고 온갖 교태로 유혹하는 세 딸에게 "똥과 오줌이 차 있는 가죽자루"라고 말합니다. 석가모니는 "애욕은 마치 횃불을 잡고 바람을 거슬러 가는 것과 같아서, 어리석은 사람은 횃불을 놓지 않으므로 반드시 자기 손을 태울 것이다"라고 합니다. 석가모니는 특히 음욕이 많은 제자에게는 부정관不淨觀의 수행법을 통해 제도하였습니다. 육체의 더러움과 변화의 무상함을 통찰하

* 오욕 또는 오욕락伍欲樂이란 다섯 가지 욕망을 말한다. 눈·귀·코·혀·몸의 다섯 가지 감각 기관인 오근伍根(다섯 가지의 뿌리)이 각각 색色·성聲·향香·미味·촉觸의 다섯 가지 감각 대상인 오경伍境(다섯 가지의 대상)을 접하면서 생기게 되는 다섯 종류의 집착을 일컫는다. 인간의 가장 기본적인 욕망인 식욕·색욕·재물욕·명예욕·수면욕을 지칭하기도 한다. 중생심衆生心이라고 하면 이 오욕의 마음을 가리키고, 이는 인간의 세속적 욕망 전반을 뜻한다.

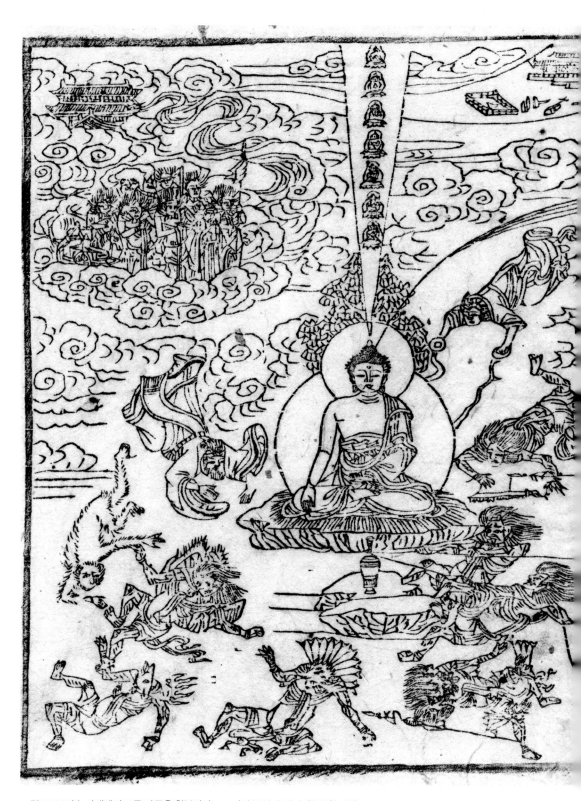

그림115 보리수 아래에서 모든 마군을 항복시키고 드디어 부처가 된다. 〈수하항마상〉.

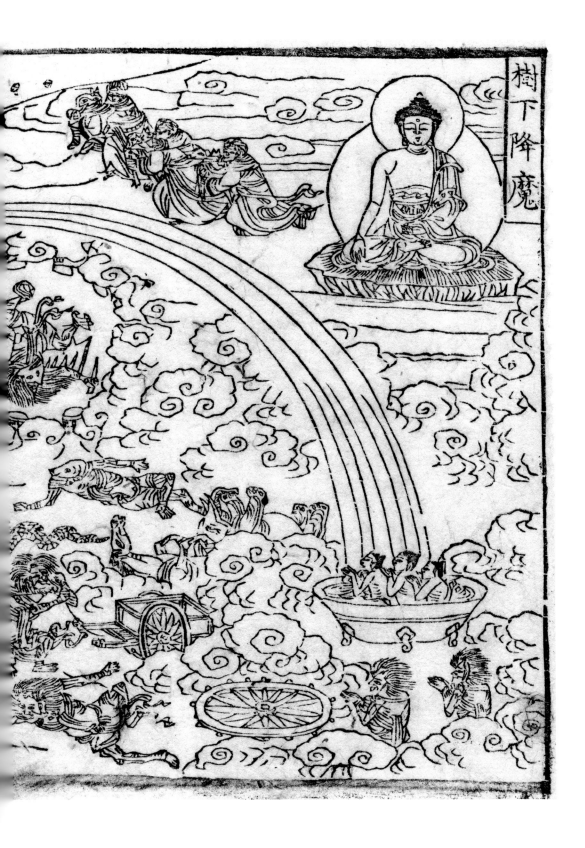

樹下降魔

게 함으로써, 단박에 음욕의 불길을 꺼 버리는 관찰법입니다. 물론 자신의 몸에 대한 집착 역시 이 부정관을 통해 떨쳐 버리게 만듭니다. 『대념처경大念處經』의 「몸에 대한 관찰身隨觀」에서는 몸의 온갖 장기에서 발생하는 피·고름·가래·응고 덩어리들을 관찰하고 또 자신의 시체가 부패하는 과정을 적나라하게 지켜보면서 육신의 덧없음을 깨치게 합니다. 미국의 속담에 "Beauty is skin deep(미모는 피부 한 꺼풀에 불과하다)"라는 말이 있습니다. 피부 껍질이라는 가죽 부대 속에서 실제로 일어나는 작용을 통찰하는 것입니다. 그러면 육신에 대한 환상과 탐욕은 바로 사라지게 됩니다.

> 내게는 믿음과 노력과 지혜가 있다. 어찌 삶의 집착을 말하는가. 몸과 피는 말라도 지혜와 하나가 된 마음은 더욱 편안할 것이다. 보라, 이 마음과 몸의 깨끗함을! 너의 첫째 마군은 욕망이요, 둘째는 혐오이며, 셋째는 굶주림이며, 넷째는 집착이다. 다섯째는 권태와 수면이고, 여섯째는 공포이고, 일곱째는 의심이며, 여덟째는 겉치레와 고집이다. 잘못된 방법으로 얻은 이득과 명성과 존경과 명예와 또한 자기를 칭찬하고 남을 경멸하는 것, 이것들이 바로 너의 마군이다. 나는 목숨에 연연하지 않는다. 굴욕적으로 사느니 싸우다 죽는 편이 오히려 낫다.
>
> ─『숫타니파타』 중에서

'아상我相과 욕망'이라는 인간이 가지고 있는 고질적 본성과 대면하였을 때, 태자는 위와 같이 '믿음·노력·지혜'라는 정진의 요소들을 일깨웁니다. 그리고 마군의 실체를 낱낱이 관찰합니다. 이러한 마군들은 사실상 태자가 수행하는 동안 줄곧 따라다닌 것으로 전합니다. "우리들은 너를 7년 동안이나 따라다녔다. 하지만 항상 조심하고 있는 정각자正覺者에게는 끼어들 틈이 없었다." 마왕과 그의 권속들인 마군은 태자가 깨달음을 향해 용맹하게 정진할

때, 그것을 방해했던 내면적 요소들임을 알 수 있습니다.

욕망의 화살, 스치기만 해도 광란 속으로

초기 경전에는 마왕 또는 악마를 존재가 갖는 본능적 욕망으로 설명하고 있습니다. 까마(애욕)·아라띠(혐오)·꿉삐빠사(기갈)·땅하(갈애)·티나밋다(혼침과 수면)·비루(공포)·위찌낏차(의혹)·막카탐바(위선과 오만)의 8가지입니다. 이들은 '내가 있다'라는 어리석은 착각인 '근본무명根本無明'에서 비롯되는 집착의 현상들입니다. 존재한다고 착각하면서 존재는 존재를 위해 맹목적으로 일하기 시작합니다. 그렇다면, 악마란 나를 존재토록 구성하는 요소들입니다. 세세생생 윤회의 바탕에 있는 요소들입니다. 이들 요소들을 꿰뚫어 보아 그것이 무상하고 또 공空하다라는 것을 알면 해탈이고, 꿰뚫어 보지 못해 '있는 것有'이라고 착각하면 고통苦입니다. 결국, '아상我相으로서의 무명'과 '이것을 유지하려는 집착들'이 수행을 방해하는 악마였습니다. 더 쉽게 표현하면, 악마는 '이 몸과 그것을 유지하려는 욕망'이었습니다.

　"도대체 악마란 무엇입니까?"『상윳따니까야』에는 제자 라다비구가 스승 석가모니에게 단도직입적으로 묻는 대목이 나옵니다. 이에 부처님은 "악마란, 우리의 육체이고, 우리의 감각이고, 우리의 감정·의지·판단이다. 그리고 이것은 우리 자신을 방해하고 교란시키고 불안에 놓이게 한다. 그것이 바로 악마다"라고 말하십니다. 우리가 수행할 때마다 일어나는 번뇌의 작용들입니다. 어느덧 홀연히 일어나 뱀이 몸을 감듯 부지불식간에 우리를 꼼짝 못하게 교란시키고 있는 '오온五蘊의 작용'입니다.

악마를 어떻게 물리칠 것인가

이같이 초기 경전 속의 마왕에 대한 설명은 대체로 '존재 본능적 현상과 욕망'으로 해설됩니다. 반면, 대승 경전 속의 마왕은 보다 흥미로운 비유와 상징적

인 모습으로 나타납니다. 마왕이 등장하는 대목을 보면, 어마어마한 큰 전투가 벌어지는 형국으로 이야기가 전개됩니다. 석가모니의 생애를 서사시敍事詩 방식으로 기술한 경전인 『붓다차리타』와 이것보다 더 오래된 일대기인 『랄리타비스타라』를 보면, 마왕과의 싸움이 큰 규모의 전쟁처럼 흥미진진하게 펼쳐집니다. 신화적 구성을 엿볼 수 있는데, 선善의 진영과 악惡의 진영이 극적인 대비를 이룹니다. 물론 석가모니 쪽이 선이고 마왕 쪽이 악입니다. 그리고 석가모니의 영웅적 물리침이 칭송됩니다. 석가모니 깨달음의 순간을 영웅적 대서사시와 같은 극적인 구성으로 풀어낸 것은, 아마도 고대 인도 베다 문학의 영향이 아닌가 합니다. 『붓다차리타』에서는 마왕을 '오욕의 자재천왕五欲自在王'이라고 표현하고 있습니다. 해탈을 방해하는 마왕의 정체가 '오욕'임을 알 수 있습니다. 한 번 일어난 오욕이 맹목적으로 더 큰 욕망을 추구하며 스스로 존재하기에 '오욕자재'라고 합니다. 반면, 깨달음의 상태는 관觀(통찰의 마음)이 자재自在한다고 해서 '관자재觀自在'라고 합니다. 『반야심경』의 첫 구절에 나오는 '관자재觀自在보살'이라는 명칭은 깨어 있는 마음 또는 반야지혜의 마음이 자유 자재로운 존재라는 뜻입니다. 결국, '오욕'이 '자재'하느냐, '관'이 '자재'하느냐의 싸움입니다.

그렇다면, 악마를 어떻게 물리칠 것인가? 석가모니는 이렇게 말합니다. "악마의 작용을 볼 수 있다면 그것이 정관正觀이다. 즉 올바른 관찰이다!" 악마의 작용, 그것의 기·승·전·결을 놓치지 않고 볼 수 있어야 휘말리지 않습니다. 그러면 그것이 무상하다는 것을 알게 됩니다. 석가모니 당신께서도 이렇게 휘말릴 때, "내게는 믿음·노력·지혜가 있다"라고 정진의 요소들을 스스로 일깨웠습니다. 순식간의 휘어 감는 작용에 속지 않고, 그것을 '보는 마음' 또는 '아는 마음'을 일깨우는 것. 이것을 팔리어로 '사띠sati'라고 하고 '알아차림' 또는 '마음 챙김'이라고 번역합니다. 간화선에서는 무엇이 오든 "이 무엇고!"라고 화두를 들고 있으라고 합니다. 사띠이건 화두이건, 이들은 모두 '지금 이

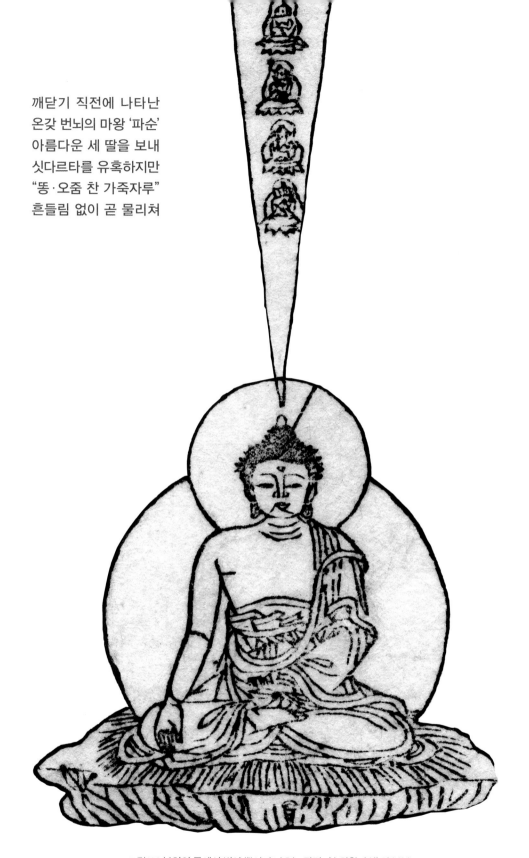

깨닫기 직전에 나타난
온갖 번뇌의 마왕 '파순'
아름다운 세 딸을 보내
싯다르타를 유혹하지만
"똥·오줌 찬 가죽자루"
흔들림 없이 곧 물리쳐

그림116 부처의 몸에서 빛이 뿜어져 나오는 장면. 〈수하항마상〉의 부분.

순간' 깨어 있기 위한 방편입니다. 나를 '오온'과 동일시하지 않고 '오온을 대상시하여' 그것을 관찰하는 순간, 아는 마음은 오온의 마음과 분리됩니다. 이렇게 알아차리는 마음을 일깨워 그것에 적적성성寂寂惺惺하게 유지하는 것, 이것이 악마를 물리치는 방법입니다.

밝은 빛과 영롱한 여의주, 진리의 상징

《팔상도》의 〈수하항마상〉그림115은 '보리수 아래에서 마군을 항복시키다'라는 뜻의 제목입니다. 이 화면에는 태자가 바야흐로 부처의 모습으로 탈바꿈하는 극적인 장면이 묘사됩니다. 〈수하항마상〉을 기점으로, 주인공은 일반적인 수행자의 모습에서 부처의 모습으로 전환하게 됩니다. 〈수하항마상〉의 이전 장면들에서는 싯다르타가 태자 또는 수행자로서 일반 속인의 형상을 하고 있습니다. 하지만 〈수하항마상〉의 이후 화폭에는 부처의 형상으로 탈바꿈합니다. 〈수하항마상〉에서 확인되는 주인공의 모습을 보면, 우선 몸에서 환한 빛이 비추어 나옵니다. 이는 깨달음과 합일한 상태를 말해 주는데, 신성한 빛의 몸체로 육신의 몸체가 바뀌었음을 의미합니다. 이러한 깨달음의 빛은 신체 주변에 둥근 광배로 표현되는데, 몸에서 나오는 빛은 신광身光으로, 머리에서 나오는 빛은 두광頭光으로 묘사됩니다. 부처로서 변신된 용모를 살펴보면, 머리 꼭대기에 육계가 불쑥 올라오고 그 위에 육계보주髻珠가 있습니다. 또 얼굴의 미간에 백호를 갖추었습니다. 계주나 백호는 모두 둥근 모양의 원상을 하고 있습니다. 이것을 여의주 또는 보주라고 하는데, 이는 '깨달음을 상징'하는 중요한 도상입니다. 백호는 미간의 차크라가 열린 것을 상징하고, 계주는 백회의 차크라가 열린 것을 상징합니다. 특히 머리 꼭대기의 계주는, 우리 몸에 있는 일곱 개의 차크라 중에 마지막 제7차크라가 열린 것을 뜻합니다. 제1차크라에서부터 제6차크라까지 모두 열리고 나서 최종적으로 열리는 것이 제7차크라이기에, 제7차크라가 열렸다는 것은 모든 차크라가 열려 성자의 경지를 완

전하게 이루었다는 표상입니다. 이제 대우주의 정기精氣가 육신을 통해 거침없이 발산됩니다. 몸 전체가 열려 신성한 근원적 에너지가 그대로 방출됩니다. 이러한 현상을 몸에서 뿜어져 나오는 빛의 광배로 표현하고 있습니다. 깨달음을 표현하는 광배 또는 여의주의 도상은 모두 원형圓形이라는 공통점을 가지고 있습니다. 투명하고 밝은 원상의 빛 또는 영롱한 여의주 등은 '진리 그 자체'를 상징하기에, 불교 미술을 보는 데 있어 핵심적인 도상입니다.

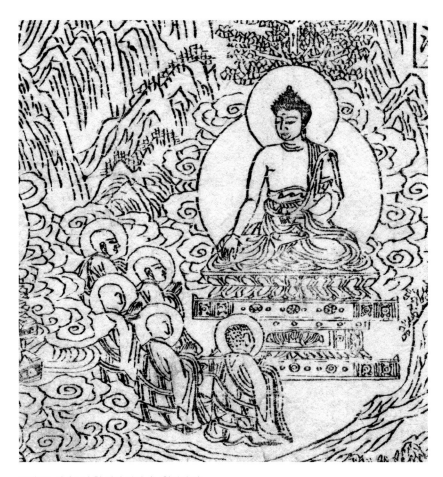

그림117 석가모니 첫 설법 장면. 〈녹원전법상〉.

열반, 깨달음과 합일하다!

내 무덤에서 울지 마오.

나는 거기에 없소.

나는 거기에 잠들지 않았다오.

나는 불어대는 천 갈래의 바람이오.

나는 하얀 눈 위에 흩뿌려진 금강석 반짝임이오.

나는 무르익은 곡식을 비추는 햇살이오.

나는 조용히 내리는 가을비요.

당신이 아침 고요 속에 눈을 뜰 때,

허공에 포물선을 그리며 가볍게 날아오르는 새요.

밤하늘에 빛나는 부드러운 별빛이오.

내 무덤에서 울지 마오.

나는 거기에 없소.

나는 죽지 않았다오.

-어느 아메리칸 원주민의 시

이 시를 읊고 있는 주체는 망자亡者입니다. 죽은 사람입니다. 자유로운 영혼이 되어 내려다보니 자신의 무덤에서 오열하고 있는 사람을 봅니다. 그 사람이 자신의 어머니이건, 아들이건, 남편이건, 부인이건 어쨌든 살아생전 나를 절절히도 사랑했던 사람입니다. 그래서 자신의 무덤을 떠날 줄 모르는 그에게 "내 무덤에서 울지 마오. 나는 거기 없소"라고 일러줍니다. '나는 자연과 계합하여 바로 당신 곁에 있어요. 부드러운 바람이 되어 당신 뺨을 어루만진 걸요'라며 위로합니다. 그리고 '나는 계속 변화의 여정 속에 있으니, 나의 상相에 머물러 슬퍼 말아요'라고 하네요.

"일체가 무상하니, 애통해 마소서"

이러한 내용과 유사한 대목을, 석가모니가 열반하는 장면인 〈쌍림열반상〉에서 만날 수 있습니다. 석가모니가 돌아가셨다는 소식에 도솔천에 계시던 그의 어머니 마야부인이 한걸음에 달려 내려옵니다. 그리고 아들의 시신이 보관된 금관 앞에서 애통해합니다. 그러자 석가모니가 신통력을 일으켜, 현재 자신의 모습을 몸소 보여 줍니다.

> (마야부인이 석가모니 죽음에 애통함을 이기지 못하고 슬퍼 어찌할 바 모르거늘) 세존이 신통력을 일으키니, 금관의 뚜껑이 열리고 부처님이 일어나시어 백천 광명을 놓으시니, 광명마다 백천의 화불이 나타나 부인을 위로하되 "세간의 모든 일이 일체가 무상無常하오니, 법法이 그러하오니, 너무 애통해 마소서."
>
> ─『팔상록』 중에서

관 속에 또는 무덤 속에 있는 나는 나의 껍데기이지 더 이상 내가 아니라고 합니다. 나를 구성하던 에너지는 그 속에 머물러 있지 않고, 무상하게

흘러가고 있다는 말입니다. 석가모니는 어머니가 너무 슬퍼하니까 금관의 뚜껑을 열고 본인의 현재의 모습을 보여 줍니다. 석가모니는 '백천의 광명과 백천의 화불'로서 모습을 나타내는데, 이는 이미 진리의 세계와 합일해 있는 모습입니다.그림119

불교에서는 죽음을 '사대四大 육신이 흩어진다'라고 표현합니다. 사대란, 지地·수水·화火·풍風으로 몸을 구성하는 요소들을 말합니다. 이 요소들이 인연이 다해 뿔뿔이 다시 흩어져 버리면 육체는 수명이 다하게 됩니다. 그런데 사대 육신이 흩어지면 남는 것이 있습니다. 바로 '마음'입니다. 천차만별의 사람들이 만든 천차만별의 업행業行대로 천차만별의 마음들이 남습니다. 그런데 무수한 마음들이 유존하는 것 같지만, 불교의 관점에서 보자면 이들 다양한 마음들은 간단히 두 가지로 분류됩니다. 즉 '깨어 있는 마음'과 '깨어 있지 않은 마음'입니다. 깨어 있지 않은 마음을 '영가'라고 부릅니다. 깨어 있지 않은 마음은 윤회를 거듭하게 됩니다. 깨어 있는 마음은 '반야지혜'라고 부릅니다. 이는 진리의 세계와 합일한 마음입니다.

그림118 샛별이 뜰 때, 태자는 궁극의 깨달음과 합일하게 된다.
하늘에는 북두칠성이 빛난다. 〈수하항마상〉의 부분.

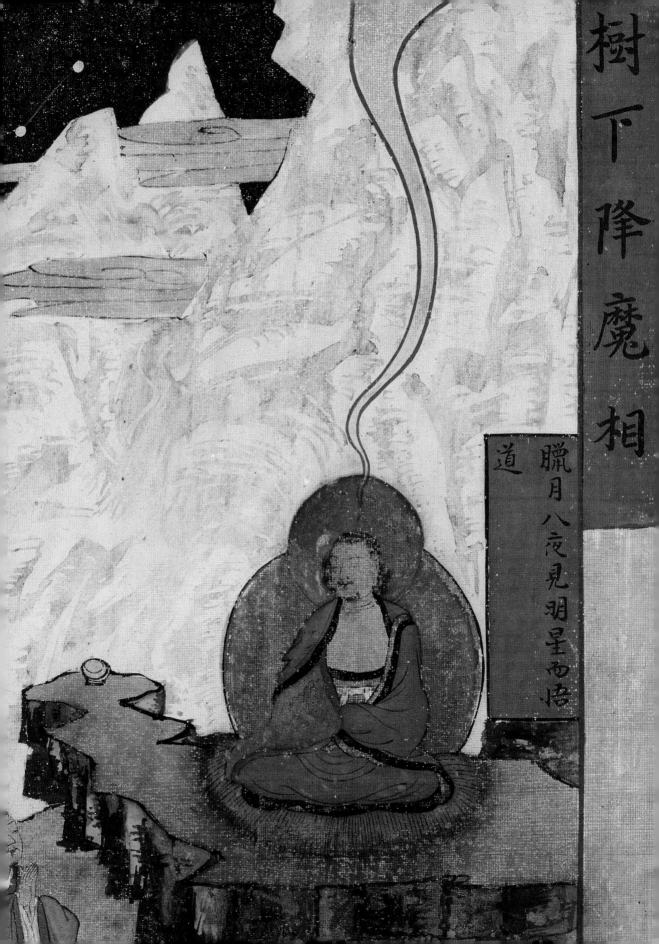

樹下降魔相

道 臘月八夜見明星西悟

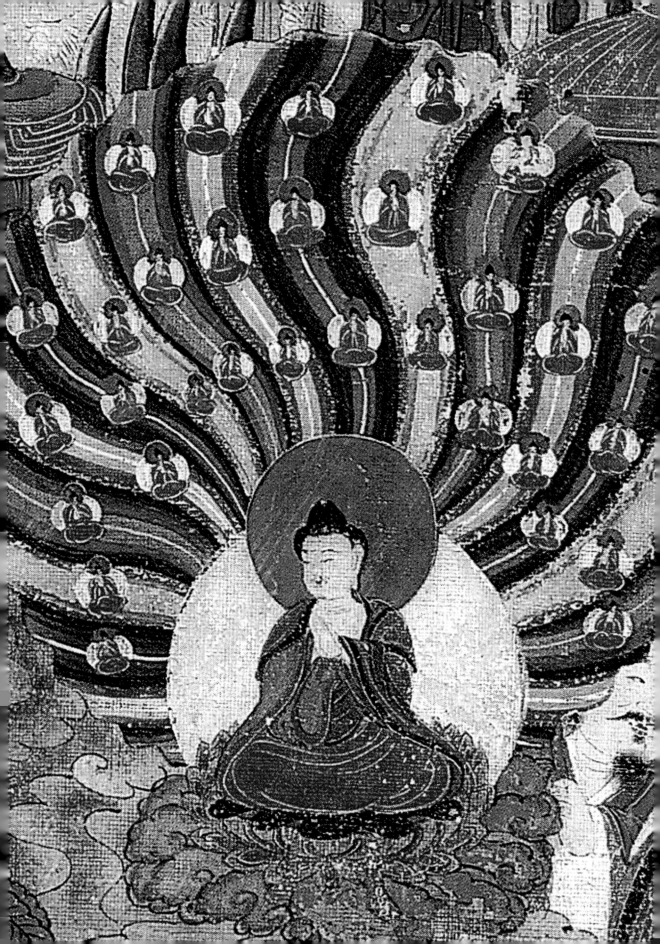

석가모니는 생전에도 활짝 깨어 있었기에, 깨어 있는 마음 그대로 진리와 하나가 된 모습을 드러내어 보인 것입니다. 그것은 영롱한 여의주의 향연이었습니다. 무수한 광명의 입자, 불성佛性의 입자들이 '제망찰해帝網利海(제석천의 빛 구슬로 이루어진 그물망이 온 우주에 끝없이 펼쳐진 모습)'를 이루고 있었습니다. 제석천 그물망의 그물코마다 있는 구슬들은 서로를 비추며 공존하고 있습니다. 제석천의 그물망을 인드라망이라고도 부릅니다. 이 같은 진리의 세계는 『화엄경』에서 역설되어 있는 '일즉다 다즉일一卽多 多卽一'의 법계연기法界緣起의 모습입니다. 모든 존재는 유기적으로 연결되어 서로가 서로를 비추며 존재한다는 현상입니다. 미국의 유명 철학자 켄 윌버의 『무경계No Boundary』에 인용된 R. M. 버크(캐나다 정신의학자)의 증언을 보도록 합시다. 깨달음의 차원에서 세상을 보니 바로 인드라망의 세상이었습니다. 신성한 여의주의 입자들이 서로 어우러지며 무상하게 변화하고 있었는데, 그것이 (주객이 없이) 통으로 하나된 세계였습니다.

우주를 구성하는 원자와 분자가 스스로를 재통합하고 있었다. 우주가 끊임없이 이어지는 생명으로서 질서에서 질서로 이어져 가며 재결합하였다. 아무런 단절 없이, 단 하나의 빠진 고리도 없이, 모든 것들이 적시 적소에서 질서정연하게 이어져 있음을 보았을 때 그 엄청난 기쁨이 일어났다. 모든 세계, 모든 시스템이 하나의 조화로운 전체로 어우러져 있었다.

-켄 윌버, 『무경계』 중에서

그림119 석가모니가 입멸하자 도솔천의 어머니가 내려와 슬퍼한다. 그러자 "어머니 슬퍼하지 마셔요. 저는 이미 진리의 세계와 계합했어요"라며 현재 자신의 모습을 보여 준다. 〈쌍림열반상〉의 부분.

총 여덟 폭의《팔상도》

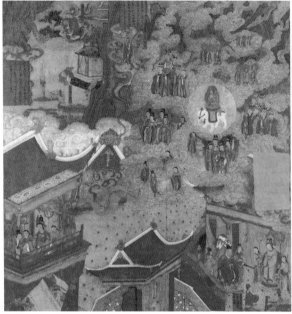

그림120 〈도솔래의상〉

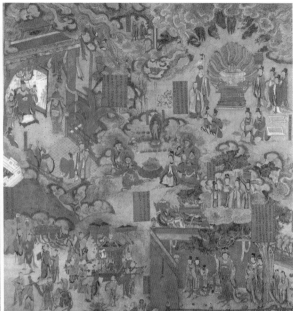

그림121 〈비람강생상〉

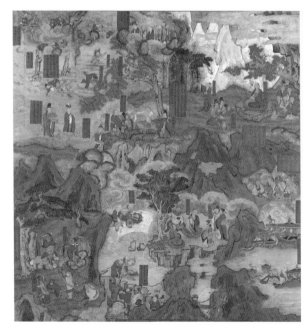

그림124 〈설산수도상〉

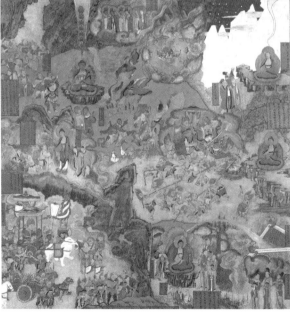

그림125 〈수하항마상〉

그림122 〈사문유관상〉

그림123 〈유성출가상〉

그림126 〈녹원전법상〉

그림127 〈쌍림열반상〉

'찬란한 여의주' 깨달음과 합일 모습
둥글고 오묘한 법, 진리의 모습이여!
고요하고 동작 없는 삼라만상의 바탕
하나가 곧 전체, 전체가 곧 하나다.

깨달음의 조형적 표현: 폭우처럼 쏟아지는, 신령한 여의주

불교 회화 속에는 깨달음 또는 진리의 모습을 시각화하여 보여 주는 조형적
표현들이 가득합니다. 우리 옛 화승畵僧(불화를 그리는 스님, 금어·화사라고도
함)들은, 표현이 불가능하다는 진리의 세계를 상징적으로 표현하려고 부단히
노력하였습니다. 물론 그 이유는 이러한 진리의 세계가 존재 이면에 있다는
것을 사람들에게 어떤 식으로든 알리기 위함이었겠지요. 조선 후기 사찰의
걸개 그림으로 크게 유행한《팔상도》의 마지막 화폭에 해당하는 〈쌍림열반
상〉에는 석가모니 일대기의 대미를 장식하는 장면들로 구성됩니다. 두 그루의
사라수 아래에서 열반에 드시자 제자들이 슬픔과 비애에 휩싸이는 장면(쌍림
입멸雙林入滅), 슬퍼하는 마야부인을 위해 금관에서 나와 진리의 몸을 보여 위
로하시는 장면(불모상견佛母相見), 뒤늦게 달려온 제자 가섭을 위해 관 밖으로
발을 보이시는 장면, 제자들이 금관에 불을 붙이려 하나 불붙지 않는 장면(범
화불연凡火不然), 스스로 금강 삼매의 불을 일으키셔서 금관을 태우는 장면(성
화자분聖火自焚) 등이 묘사되어 있습니다. 이 중에서 가장 인상적인 장면이 바
로 '사리의 분출' 장면입니다.그림129 성화자분의 장면에는 폭우처럼 분출하는
엄청난 양의 사리를 만나볼 수 있습니다. 금관이 불타자 거기에서 부처님의
깨달음을 상징하는 영롱한 사리 구슬이 무수하게 뿜어져 나옵니다. 석가모니
열반 장면 중에 하이라이트입니다. 해당 장면 옆에 쓰여 있는 화기에는 '8곡
4두의 오색 사리가 마치 비처럼 쏟아진다八斛四斗五色舍利如雨散地'라고 설명되
어 있습니다. 사리가 비 오듯 쏟아지고, 스님들이 이것을 받으려고 일제히 성
반聖盤을 머리 위로 치켜든 모습은 장관입니다. 그리고 매우 해학적이기도 합

그림128 법신과 하나가 된 모습은 여의주로 표현된다.

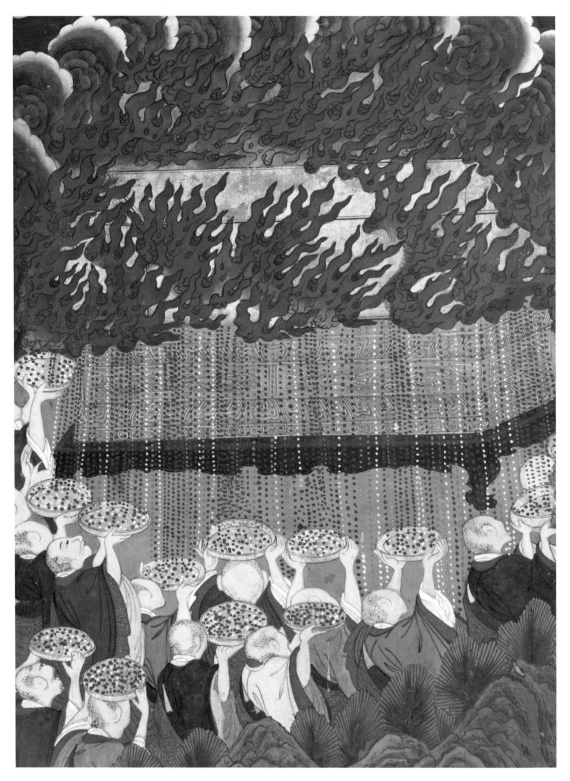

그림129 석가모니 열반 후의 다비식 모습. 무수한 사리 구슬이 분출한다. 〈쌍림열반상〉의 '성화자분' 장면.

니다. 이 같은 표현은, 중국 및 일본 등지의 열반도에서는 찾아볼 수 없는 한국 특유의 창의적인 표현입니다. 대승 불교의 핵심 사상인 불신상주佛身常住 사상을 보여 주는 도상입니다. 석가모니의 육신은 비록 소멸하였다 하여도 본질적 차원의 법의 몸체法身는 항상 여여如如하게 상주常主한다는 것입니다. 이러한 진리를 무량한 사리의 출현으로 나타내고 있습니다. 동글동글한 구슬로 묘사한 이것을 고려 말기 나옹스님은 '영주靈珠(신령한 구슬)'라고 지칭합니다. 나옹스님이 쓴 「완주가玩珠歌」라는 글은 사리 구슬과 같은 여의주의 향연을 찬탄한 것입니다. '완주'란 '구슬의 유희'란 뜻입니다. 그 내용의 일부를 보면, 다음과 같습니다.

이 신령한 구슬靈珠, 영롱하기 그지없네 / 본체는 하천과 모래사장 두루 있지만 안팎은 비었네 / 사람마다 부대 속에 당당히 간직해 / 오며 가며 희롱해도 다함이 없네.

선정

〈달마도〉
달마대사 전법 이야기

허공을 응시하는 달마.

제1화

달마가 서쪽에서 온 까닭은?

무제: 불교의 가장 성스러운 진리는 무엇인가?　　如何是聖諦第一義

달마: 확연하여 성스러울 것이 없소.　　　　廓然無聖

무제: 지금 내 앞에 있는 사람은 누구인지요?　　對朕者誰

달마: 모르겠소.　　　　　　　　　　　不識

-『벽암록碧巖錄』, 제1칙第一則

'선禪이란 무엇인가?' 또는 '선종이란 무엇인가?'를 논할 때, 빼놓을 수 없는 이야기가 달마대사 이야기입니다. 달마는 인도에서 중국으로 건너와 선종을 전파한 장본인이기 때문이지요. 중국 대륙의 측면에서 보자면, 선종을 가르쳐 준 첫 번째 스승이기에 제1조사로 손꼽히고 있습니다. 과연 그는 누구이고, 그가 전한 선종이란 무엇일까요? 전설로 전해 오던 그의 생애는 당唐나라 때 선종의 성행과 더불어 공인된 전통이 되었답니다. 그 공인된 전통 속 달마는 인도 브라만 계급 출신이고 527년 중국에 도착했고 536년 죽었다고 전합니다. 그리고 그가 중국에 도착했을 당시, 남방 양나라의 황제인 무제의 영접을 받았고, 그때 서로 나누었던 대화는 선종이 무엇인지를 알리는 효시가 됩니다. 그 유명한 대화가 바로 위에 인용한 것입니다.

인도에서 온 달마대사, 선종의 시작
양 무제 만나 서로 동문서답하는데
바로 '당처'만 가리키는 달마의 화술
'언어도단'·'불입문자'의 전통 열리다

달마와 무제의 대화, '선문답'의 효시

그러면, 양 무제의 질문에 대한 달마의 답을 보도록 합시다. 무제가 달마를 만나 먼저 "짐은 절을 세우고 경전을 사서하고 중들을 권장하는데 공덕이 있 겠지요?" 하니 이에 달마는 "없소無!"라고 답합니다. 불교를 믿고 교리를 전파 하고 교단을 후원하였으니 그 공덕이 많지 않겠냐는 은근한 물음에 달마는 무안하게도 "없다"라고 말합니다. 그러자 무제는 다시 "그렇다면 무엇이 가장 성스러운 진리요?"라고 묻습니다. 그러자 이번엔 "너무 여실해서 성스러울 게 없소廓然無聖"라고 하네요. 그러자 무제는 "당신은 누구시오?"라고 합니다. 즉 그렇다면 당신은 뭐 하는 사람이고 여기에는 왜 왔냐는 것이지요. 그러자 이 번엔 "모르오不識!"라고 합니다.

질문자로서는 계속 말문이 턱턱 막히는 단답이 아닐 수 없네요. 그런데 여기서 달마의 무뚝뚝하지만 간단명료한 답변에 집중해 보도록 합시다. 중국 의 한자(또는 한문)는, 아시다시피 한 글자당 딱 하나의 의미만 있는 것이 아 니라 수많은 의미와 중의적인 뜻을 내포하는 표의문자表意文字입니다. 그러고 보면 달마가 쓴 '무無'자라던가, '부식不識'은 '없다'와 '모른다'도 될 수 있지만, 불교의 본질을 그대로 보여 주는 말이 되기도 합니다. 또 '확연무성' 역시 불 교의 핵심인 반야지혜 그 자체를 지칭하고 있습니다. 그리고 무엇보다도 이미 대화 속에서 일반적인 통념이나 가치관, 그리고 언어가 갖는 인식의 장벽 그

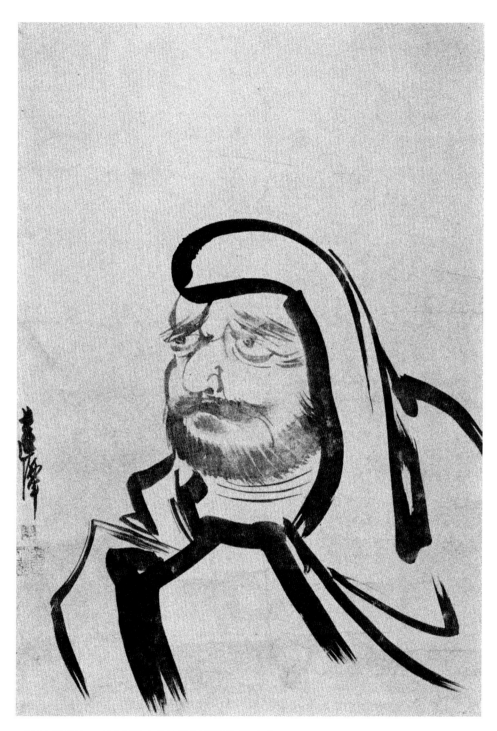

그림130 색목인色目人 모습의 달마. 조선 시대 김명국의 〈달마도〉.

자체를 깨어 버리고 있습니다. 물론 무제가 관습적으로 얽매여 있던 '공덕'이라든가 또는 '성제(또는 진리)'라는 종교적 상相도 여지없이 깨어 버리고 있습니다. 즉 인간이 만들어 놓은 일체의 모든 것의 상을 타파하는 순간, '깨달음'이 바로 드러나게 됩니다.

달마의 '여여如如한 본래 그 자리'를 바로 가리키는 '직지直指의 어법'은 이 대화로부터 시작됩니다. 그리고 그가 혜가(법을 전수받은 첫 인물로 제2조사가 된다)를 만났을 때도 마찬가지 맥락으로 진행됩니다. 이는 고정 관념에 얽매여 있는 상대방을 깨닫게 하는 전형적인 방법으로 등장하지요. 물론, 혜가는 바로 깨닫게 됩니다. 하지만 무제는 그 순간 깨닫지 못합니다. 이에 무제와 인연이 없음을 직감한 달마는 미련 없이 그 자리를 떠납니다. 이 같은 '달마와 무제의 대화'를 시작으로 어떤 질문을 하건, 어떤 논의를 하건, 무조건 '당처當處(본래의 자리)'만을 가리키는 선문답 특유의 전통이 시작되었답니다.

달마는 누구인가?

달마達磨, Dharma 또는 보리달마菩提達磨, Bodhi-Dharma의 확실한 생몰년과 그에 관한 고증적 기록은 전하지 않습니다. 하지만 후대에 전하는 설을 종합하면, 그는 남인도 향지국 타밀 왕가의 왕자로서 인도 불교의 제28대 조사이자 중국 선종의 제1대 조사로 중국으로 귀화한 승려입니다. 보리달마라는 이름이 최초로 등장하는 문헌은, 5세기 동위東魏의 양현지楊衒之가 쓴 『낙양가람기洛陽伽藍記』인데, 그 대목을 보면 남북조 시대 때 서역에서 온 보리달마라는 이름의 승려를 다룬 기록이 나옵니다.

서역西域에서 온 보리달마라는 사문沙門이 있다. 페르시아 태생의 호인胡人이다. 멀리 변경 지역에서 중국에 막 도착하여 탑의 금반金盤이 햇빛을 받아 빛나고 광명이 구름을 뚫고 쏟아지며, 보탁寶鐸이 바람에 울려 허공에

그림131 갈잎을 타고 강을 건너는 달마.

선정 287

메아리치는 정경을 보면서 그자는 성가聖歌를 읊조려 찬탄하고 신의 조화가 분명하다고 칭송했다. 150세인 그자는 "많은 나라를 돌아다녀 가 보지 않은 곳이 없지만, 이토록 훌륭한 사찰은 이 지상에서 존재하지 않고 불국佛國을 찾아도 이만한 곳은 아닐 듯하다"라고 말한 뒤 '나무나무南無南無'를 부르면서 며칠이나 계속하여 합장合掌했다.

또 『조당집祖堂集』에는 달마에 대해 "인도 남천축국南天竺國 향지대왕香至大王의 셋째 왕자로서 서천 27조인 반야다라의 법을 이어 배를 타고 중국의 광주廣州로 건너왔다"고 기술되어 있습니다. 그는 뱅골 만을 떠나 3년이나 걸려 중국 광둥에 이르게 됩니다. 그리고 금릉(지금의 난징)에 가서 양 무제를 만납니다. 그 외, 달마는 실제로는 페르시아 출신으로서 당시의 일반적 경로였던 육로를 통해 둔황을 거쳐 중국에 들어왔다는 설도 있습니다.

호승 달마의 모습, 과연 어땠을까?

달마의 전설과 유명한 문답 등을 통해 그가 매우 호기롭고 담대하며 직관적이라는 것을 알 수 있습니다. 이러한 성격의 달마는 어떻게 그려졌을까요? 달마는 한·중·일 동아시아 전역에서 역사적으로 가장 선호되었던 그림 주제 중 하나였습니다. 과거뿐만 아니라 현재에도 〈달마도〉는 나쁜 액운을 쫓는 부적과도 같은 상징으로 가가호호 애호되는 그림입니다. 〈달마도〉를 걸어 놓으면 대박 나는 기운이 들어온다고 해서 장사하는 집에서는 개점 또는 개창할 때 단골로 걸기도 합니다. 부리부리한 눈동자와 더불어 뿜어져 나오는 강렬한 기운을 담고 있는 달마의 형상은 이미 대중들 속에 수호신으로 자리잡고 있습니다.

전통적으로 유존하는 많은 달마도 중에서 우선 한국을 대표하는 달마도를 꼽자면, 김명국의 〈달마도〉그림130를 들 수 있습니다. 백지에 수묵으로 그

려진 이 〈달마도〉는 김명국이 통신사의 일원으로 일본에 건너갔을 때 일본 사람들의 요청에 의해 제작한 것으로 전합니다. 일필휘지의 절파풍˚으로 달마를 그려냈는데, 강약의 오묘한 조화가 기운생동하며 담겨 있는 명작입니다. 묵선의 활달한 필치로 그린 가사 속에 달마는 이국적인 모습을 드러냅니다. 덥수룩한 눈썹과 턱수염, 털북숭이 얼굴에 부리부리한 눈, 그리고 매부리코의 호승胡僧(인도나 서역의 스님 또는 외국인 스님을 통칭하는 말)의 면모가 아주 잘 표현되었습니다. 담묵으로 얼굴의 세부를 처리하여 까만 눈동자와 까만 수염의 동양인이 아니라는 것을 느낄 수 있게 묘사하였습니다. 색목인色目人의 자태를 잘 전달해 주고 있습니다. 색목인이란, 눈동자의 색깔이 다르기에 붙여진 말로, 서아시아 또는 중부 아시아 등지에서 온 외국인을 일컫던 옛말입니다. 아무것도 없는 공허한 바탕에 먹 농담의 대비와 묵선의 강약만으로 절묘하게 달마대사의 핵심을 짚어낸 우수한 작품입니다. 달마대사의 명쾌한 정신세계까지 십분 표출해 내었기에, 우리나라를 대표하는 선종화로 평가받고 있습니다.

달마, 갈잎을 타고 강을 건너다 〈달마도강〉

다시 달마의 이야기로 돌아가 봅시다. 달마가 처음 중국에 왔을 때, 양 무제와의 대화를 통해 그와 인연이 없다는 것을 직감하고 바로 강을 건너 위나라로 갔다는 이야기는 널리 잘 알려져 있습니다. 그리고 달마가 강을 건널 때 일으킨 기적적인 모습은 〈달마도강達磨渡江〉이라는 제목의 그림으로 그려짐

˚ 절파풍浙派風 또는 절파화풍浙派畵風이란?
　중국 명나라(1368~1644) 초기 절강성浙江省 출신 화가들의 독특한 그림 양식을 말한다. 절강성(현재 저장 성)은 중국 동남쪽에 위치한 문화예술의 중심지로, 특히 바다와 같은 호수 서호西湖를 품고 있는 항주杭州(현재 항저우)는 명승지로 유명하다. 온난 다습한 기후와 아름다운 자연 풍광이 어우러져 독특한 풍취를 자아낸다. 이러한 풍취를 담고 있는 절파풍의 특징으로 강렬한 흑백의 대비, 활달하고 호방한 필치, 대담하면서도 간략한 배경 처리와 인물 표현 등이 있다. 이러한 기법을 통해 사물과 공간, 양자의 존재감 모두 돋보이게 하였는데, 이러한 화풍이 조선 전기에 유입되어 크게 유행하였다.

니다. 이것을 '노엽달마蘆葉達磨' 또는 '절로도강折蘆渡江'이라는 제목으로 부르기도 합니다. 그 이야기가 담긴 『석씨원류응화사적』의 해당 부분을 보면 다음과 같습니다. "이에 달마는 그와 기연機緣이 계합하지 않는 것을 알고, 몰래 양나라를 떠나서 마침내 갈대를 꺾어 타고 양자강을 건넌다. 북쪽 북위의 경내로 달려가 낙양에 이르러 숭산의 소림사에서 발길을 멈추었다." 여기서 '갈대를 꺾어 타고 양자강을 건너는 달마의 모습'은 달마도의 하나의 전형典型이 되어 동양 회화의 역사 속에서 한 전통을 이루고 있습니다. 이 모습을 옮겨 담은 〈달마도강達磨渡江 변상도〉를 보면, 비록 목판본이지만 절파화풍의 편파 구도와 부벽준의 필치가 느껴집니다. 화면 위에는 바위와 나무가 달마의 도강渡江을 외호하듯 둘렀고, 화면 전면에는 넘실대는 거친 물살의 강물이 표현되었습니다. 그 위를 위태롭게 여린 갈잎 하나 타고 표표히 건너고 있는 달마. 척하니 어깨 등에 걸친 석장과 휘날리는 옷자락의 용모는 매우 호기롭습니다. 또 뚜렷하고도 환한 광배에서 그가 이미 득도한 성자라는 것을 알 수 있습니다. 갈잎을 타고 강을 건넌다는 소재는 매우 도교적이라 하겠습니다. 하늘을 날고 바다를 건너는 신통력을 부리는 신선들의 용모가 달마에서도 확인됩니다.

그림132 〈달마도강 변상도〉. 갈잎에 몸을 의지해 강을 건너는 달마.

달마, 갈댓잎 타고 강을 건너다

『전법기傳法記』에 이릅니다. 양나라 때 보리달마는 남천축국의 바라문족 출신의 스님이었습니다. 그는 신비한 지혜가 뛰어나서 들었던 것은 모두 깨우치고 깨달았습니다. 그는 뜻을 선관禪觀에 두었고 눈에 보이지 않는 마음이 허적하였습니다. 이 중국 나라를 자비의 법으로 인도하려고 처음 광주에 도달하였을 때, 자사가 이 사실을 왕에게 아뢰어 조정에 알리니 곧 조서를 내려 도읍으로 오게 하여 마침내 건업(중국 장쑤성 서남쪽에 위치한 난징의 옛 지명)에 이르렀습니다. 그리하여 그를 궁중으로 맞아들이고 이어 존자에게 조서를 내려 정전正殿에 배석하여 앉게 하였습니다.

이때 황제가 물었습니다. "나는 일찍이 절을 짓고 경전을 베껴 쓰고 널리 비구 비구니 스님을 제도하였는데 그것이 어떤 공덕이 있는가?" "진실로 공덕은 없습니다." "왜 공덕이 없는가?" "이것은 다만 인천人天세계의 작은 과보에 지나지 않는 유루有漏의 인연일 뿐입니다. 마치 그림자가 형체를 따라다닌 것과 같아서 비록 공적이 있다고 하더라도 그것은 진실한 공덕이 아닙니다." "그렇다면, 어떤 것이 진실한 공덕인가?" "청정한 지혜가 묘원하여 바탕이 스스로 공적空寂합니다. 이 같은 공덕은 세속에서 구하는 공덕이 아닙니다." "그러면 어떤 것이 성스러운 진리의 첫째 이치인가如何是聖諦第一義?" "너무 여실하여 성스러울 것이 없습니다廓然無聖." "그러면 나와 상대하고 있는 사람은 누구인가對朕者誰?" "모릅니다不識." 황제는 깊고 오묘한 뜻을 깨우치지 못하였습니다.

이에 달마는 그와 기연이 계합하지 않는 것을 알고 몰래 양나라를 떠나서 마침내 갈대를 꺾어 타고 양자강을 건너 북쪽 북위의 경내로 달려가 낙양에 이르러 숭산의 소림사에서 발길을 멈추었습니다. 그곳에서 그는 하루 종일 오직 벽과 마주하여 말없이 9년을 좌선하다가 마침내 세상을 떠나자 웅이산에 시신이 묻혔습니다. 그 후 북위의 송운이란 사람이 사신으로 서역에 갔다가 돌아오는 길에 달마스님을 총령에서 만났는데, 달마스님은 손에 한쪽 신발만을 들고 있었으며 송운에게 말하였습니다. "그대의 주인은 이미 세상이 싫어서 세상을 떠났다." 그러고는 마침내 송운과 헤어져 서쪽으로 떠났습니다. 그 후 효장황제가 즉위하

게 되자 송운은 그 사실을 아뢰었고, 황제가 명하여 달마스님의 묘를 파헤쳤더니 빈 관과 한쪽 신발만이 남아 있었습니다.

－『석씨원류응화사적』「달마도강」

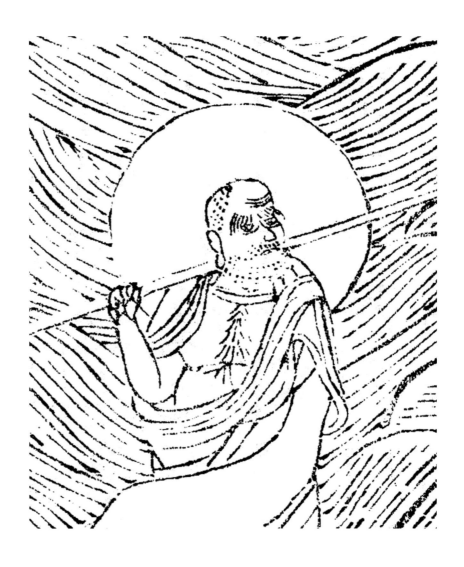

˚ 「달마도강達磨渡江」(『석씨원류응화사적釋氏源流應化事蹟』 제3권 p.94, 번역 이광우, 법보원, 2006)을 참조하여 필자가 재정리 인용함. 308~309쪽 「입설제요立雪齊腰」의 출처도 동일함.

제2화

❧

귀신 쫓는 달마!

죽었다는 달마, 동에 번쩍 서에 번쩍

달마의 죽음과 관련된 이야기에서는 영원히 죽지 않는 불로장생의 신선 사상과의 습합을 확인할 수 있습니다. "그곳에서 그는 하루 종일 오직 얼굴을 벽과 마주하여 말없이 9년을 좌선하다가 마침내 세상을 떠나자 웅이산에 시신이 묻혔다. 그 후 북위의 송운이란 사람이 사신으로 서역에 갔다가 돌아오는 길에 달마스님을 총령에서 만났는데, 달마스님은 손에 한쪽 신발만을 들고 있었으며 송운에게 이렇게 말하였다. '그대의 주인은 이미 세상이 싫어서 세상을 떠났다.' 그러고는 마침내 송운과 헤어져 서쪽으로 떠났다. 그 후 효장황제에게 송운은 그 사실을 아뢰었고 황제가 명하여 달마스님의 묘를 파헤쳤더니, 빈 관과 한쪽 신발만이 남아 있었다." 이러한 이야기는 불교의 역사 속에서 정설화定說化되면서 달마는 동양의 영원한 신神으로 자리를 굳히게 됩니다. 이미 죽은 달마가 살아서 총령을 넘어가는 모습을 목격한 이야기 속에는, 그 징표로 달마가 신발 한 짝을 들고 있었다는군요. 달마의 양쪽 신발 중 한 짝은 관 속에 그대로 남아 있었고요. 그러니 달마는 죽음도 피해 가는 신통력으로 다시 관 속에서 살아나와, 지금도 여기저기 동에 번쩍 서에 번쩍하고 있는 것이지요. 이는 불교적 맥락에서 '생사生死'를 초월한 경지로 해석됩니다.

이러한 내용은 현재 우리나라 사찰 천도재 때 상용되는 『관음시식觀音施

食』의 첫 부분에도 실려 있습니다. 그러니 참으로 유구한 전통 속에서 회자되었음을 알 수 있습니다. 『관음시식』을 보면, 우선 '창혼唱魂'으로 영가의 생전 이름을 호명합니다. 그리고 불러들인 영가에게 가장 먼저 이르는 법어인 '착어着語'가 나옵니다. 착어의 시작 구절은 다음과 같습니다.

> 신령한 근원은 맑고도 고요해, 옛날도 지금도 없고, 묘한 본체는 둥글고 밝아 태어남과 죽음이 없다. 이 도리는 석가세존 마갈타에서 묵묵히 두문불출 참 도리이며, 달마대사 소림에서 면벽하던 참선의 가풍이로다. 이 까닭에 석가세존 히련강가에 관 밖으로 두 발을 내보이셨고, 달마대사 총령고개 넘으시며 한 손에 신발 한 짝 들었다. 모든 불자들이여, 이 가운데의 참 소식 알아듣겠는가. 청정하고 고요하고 둥글고 밝은 이것, 말을 떠난 이 소식 알아듣겠는가!

영가靈駕에게 이르는 이 말의 요지는 시공時空을 초월한, 생사를 초월한 '깨달음의 경지'입니다. 그 대표적인 두 가지 예로, '석가모니가 관 밖으로 발 내민 것'과 '달마대사가 다시 살아나 총령고개 넘은 것'을 들고 있답니다.

한·중·일 삼국의 공통된 달마의 특징

달마는 동아시아 전역에서 마액과 귀신을 쫓는 수호신으로 널리 잘 알려져 있습니다. 한국뿐만 아니라 중국과 일본에서도 부적으로서 달마 그림의 역할은 같습니다. 마귀·악마·재앙·불운·사나운 운수 등 삿된 기운을 쫓아내고, 밝고 호탕한 행운의 기운을 불러들이는 달마. 그는 부리부리한 눈으로 귀신을 꿰뚫어 보고, 그 호기로운 대담함으로 귀신을 절복케 만듭니다. 이러한 달마의 모습은 매우 이국적입니다. 불거져 튀어나온 (눈꺼풀이 없는 듯한) 눈망울·송충이 같은 북슬북슬한 눈썹·귀에서부터 턱선을 모두 가려 덮은 수염·

한국·중국·일본 3국의 달마 얼굴 비교

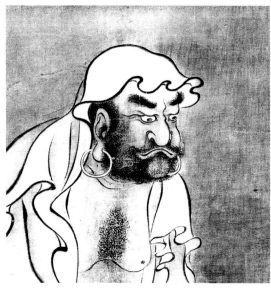

그림133 중국 송대의 〈달마도〉.

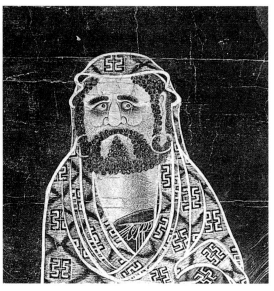

그림134 중국 송대, 천선의 〈달마도〉.

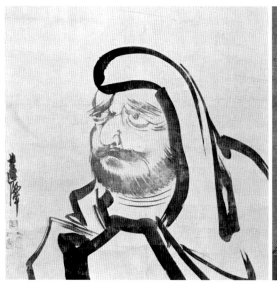

그림135 한국 조선 시대, 김명국의 〈달마도〉.

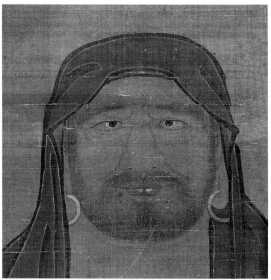

그림136 일본 무로마치 시대, 민초明兆의 〈달마도〉.

여기에 화룡점정으로 둥근 고리 귀걸이까지 하면 완벽한 달마의 모습이 연출됩니다. 또 달마는 항상 가사를 앞이마까지 푹 뒤집어쓰고 있습니다. 하지만 아무리 가리려 해도 가릴 수 없는 그의 이국적인 풍모, 특히 커다란 눈·매부리코·털북숭이의 얼굴은 달마의 주요 특징으로, 중국 송대의 〈달마도〉에서부터 확인되며 한국 및 일본의 〈달마도〉에도 전승되어 나타납니다.

> 질문: 견불見佛(부처님을 본다는 것)은 어떤 것입니까?
>
> 답변: 탐욕貪이 일어난, 즉 탐욕의 모양새相를 보지 않고 탐욕이 일어난 원인法을 보고, 고통苦이 일어난, 즉 고통의 모양새相를 보지 않고 고통의 원인法을 보며, 꿈夢이 일어난, 즉 꿈의 모양새相를 보지 않고 꿈의 원인法을 보는 것. 이것을 일컬어 모든 곳一切處에서 견불見佛한다고 한다. 만약 모양새相를 보게 된다면, 모든 곳에서 귀신鬼을 보는 것이다.
>
> —달마대사 제자 담림 편찬, 『달마론』 중에서

'귀신을 보는 것'과 '부처를 보는 것'의 아비담마적 해석

"만약 모양새相를 볼 때는 일체의 곳에서 귀신을 보는 것이다." 여기서 말하는 모양새相란 이미 연기된 결과물로서의 '덩어리' 이미지입니다. 이것은 환영이기에 귀신이라고 표현합니다. 이 덩어리를 해체해서 보면 그것의 요소들이 보이는데, 이렇게 보는 것을 '법法을 본다' 또는 '실체를 본다'라고 표현합니다. 형상·느낌·인식·의도·의식色受相行識의 다섯 덩어리五蘊가 인연하여 만들어지는 것을 꿰뚫어 보는 것입니다. 즉 인연하여 일어나는 연기緣起의 현상을 보는 것입니다. 우리가 대상이라고 착각하는 것이 실제로 어떻게 만들어지는지 그 원인과 과정을 꿰뚫어 보면, 귀신에게 속을 일이 없다는 요지입니다.

연기를 보는 자 법을 보고, 법을 보는 자 연기를 본다. 취착의 대상인 오온들

은 조건 따라 생긴 것(연기된 것)이다. 오온들에 대한 탐욕과 욕망을 제어하고 제거하면 고苦의 소멸이다.

-『맛지마니까야』 중에서

이처럼 대상이 만들어지는 과정의 변화를 보지 못하면, 그것이 진짜 있는 것인 줄 착각하게 됩니다. 가장 큰 착각은 '내가 있다'라는 것이고 이를 근본적인 어리석음癡 또는 근본무명이라고 합니다. '나'라는 것이 있다고 착각하는 순간, 탐욕貪의 기반이 만들어지고 집착着하게 됩니다. 탐욕이 초래한 형상貪相이 있게 됩니다. 이때 그 형상에 현혹되지 않고 그것을 꿰뚫어 보아 '탐법貪法(탐욕이 일어나는 과정)'을 본다면, 이것이 '일체지에서 부처님을 보는 것', 즉 '견불見佛'이라는 요지입니다. 견불하는 방법으로 달마 철학의 핵심인 '벽관壁觀'이 설해집니다. 달마가 벽을 마주 보고 앉아서 9년간 수행했기에 '벽관' 또는 '면벽'이라고 일반적으로 회자되기도 하지만, 특히 '벽관'이라는 용어는 『달마론』에서 보다 본질적인 뜻을 찾을 수 있습니다. 벽관은 '안심安心 (평안한 마음)'이라고도 하는데, 이는 '부동심不動心(움직이지 않는 마음)'과도 상통합니다. 움직이지 않는 벽壁과 같은 마음으로 대상을 꿰뚫어 보는 것입니다. 이러한 '벽관의 마음'과 합일된 상태의 모습을 그린 것이 바로 〈달마도〉입니다. 깨달음의 마음과 하나가 된 달마의 모습. 그것을 달마의 눈으로 또 달마의 몸으로 표현하였습니다. 그러니 〈달마도〉를 감상할 때에는 이러한 '벽관의 눈' 또는 '벽관의 마음'이라는 직관이 얼마만큼 잘 나타나 있는지를 보면 됩니다.

유구한 〈달마도〉의 전통과 핵심 감상 포인트

〈달마도〉의 전통은 한·중·일 통틀어 매우 유구합니다. 각 나라를 대표하는 〈달마도〉를 직접 만나보도록 합시다.그림133, 134, 135, 136 〈달마도〉의 형식으로 가장 많이 그려지는 것은 면벽달마面壁達磨의 모습으로, 풀방석 또는 바위 위

에 앉아 좌선하고 있는 형상입니다. 대개 화면의 구성은 달마 존상에만 집중되어 간략하게 그려집니다. 텅 빈 화면에 좌선하는 달마만 단독으로 묘사되는 경우가 많습니다. 작품의 주제는 오롯하게 '벽관壁觀의 삼매에 든 달마'의 모습이므로, 현존하는 명작들은 이러한 경지를 십분 나타내고 있습니다. 〈달마도〉의 성행은 중국 당나라 때부터 그 유래를 살펴볼 수 있습니다. 이미 당대에 달마가 대중적으로 숭배되었는데, 중국의 신선사상과 결부되어 불로장생과 마액 퇴치의 구복求福의 신으로서 그 도상이 유행하였습니다. 한국의 경우에도 이미 통일신라 시대 때부터 달마를 현세구복의 신으로 숭배했다고 전합니다. 송나라 때에는 특히 선종의 급발전과 더불어 그의 전설이 정설화되었고 또 보완 추가되면서, 선종 제1조사로서의 달마상이 세속적 신앙과 더불어 확고한 전통을 확립하게 됩니다.

송대를 대표하는 대만 고궁박물원 소장 〈달마도〉그림133, 137를 보면, 담묵의 어두운 배경 속에 하얀 법의法衣를 걸친 달마를 볼 수 있습니다. 법의의 묘선이 물 흐르듯 매끄럽게 표현되었습니다. 청결한 법의의 표현과는 대조적으로 이를 걸치고 있는 달마의 모습은 시커멓고 기괴합니다. 송충이 같은 눈썹과 매부리코, 꾹 다문 입술의 털북숭이의 용모입니다. 북슬북슬한 턱수염과 곱슬곱슬한 가슴털까지 참으로 이국적인 모습입니다. 커다란 귀의 두툼한 귓밥에는 둥근 고리 모양의 큰 귀걸이가 걸려 있습니다. 피부색도 거무스레하여 영락없는 인도인 또는 페르시아인과 같은 외국 승려의 형상입니다. 그런데 불쑥 튀어나온 눈동자는 약간 아래를 응시하고 있는 것처럼 보이지만, 그 눈동자의 표현을 관찰하면 그가 지금 삼매 속에 있다는 것을 알 수 있습니다. 벽관의 마음을 그대로 화면에 드러내고 있는 것입니다.

너도 없고 나도 없는 '벽관壁觀의 마음'을 그리다

"일체의 유위법은 마치 꿈같고 환영 같고 포말 같고 그림자 같다. 이슬과 같고

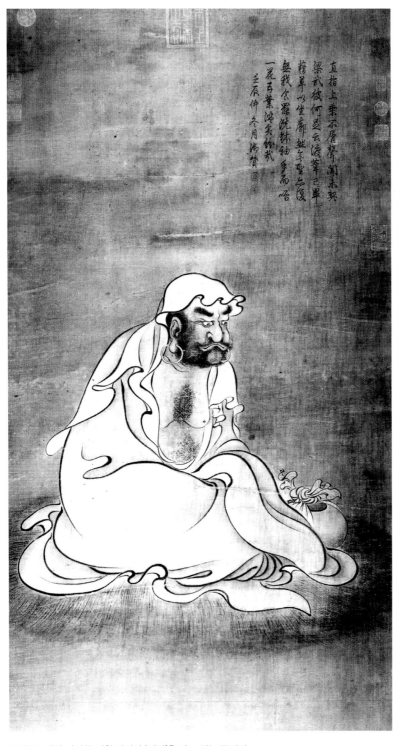

直指上乘不屑聲聞未契
梁武彼何足云渡葦已畢
糟草以坐廓然空復聖如復
無我容器洗鉢軸手焉咍
一花五葉滹溪綺弍
壬辰仲冬月湖贊圖

달마도의 감상 포인트
'벽관壁觀의 눈'

부리부리 눈매
큰 매부리코
송충이 눈썹
털북숭이 얼굴

귀신 쫓는 달마!
한·중·일 동양의 수호신

그림137 하얀 가사를 걸친 달마가 '벽관'을 하고 있는 중이다.

또는 번개와 같다. 마땅히 이와 같이 관觀할 지니라一切有爲法 如夢幻泡影 如露
亦如電 應作如是觀." 이는 유명한 『금강경』의 사구게四句偈입니다. 그 뜻은 달마
대사의 견불의 내용과 같은 맥락입니다. 모두 실체가 없고 허망한 것이니 그
렇게 만들어진 것을 보면 된다는 것입니다. 이러한 연유에서인지, 『금강경』의
사구게와 달마의 벽관의 모습을 함께 담은 그림이 있습니다. 용화선원장 송담
스님의 〈달마도〉 그림은 신도들 사이에서 부적으로도 유명합니다.그림143 이
작품 이외에 송담스님의 작품으로 〈노엽달마蘆葉達磨〉도 있습니다. 두 작품 모
두 고졸한 필치로 달마의 '벽관의 눈'을 강조하여 표현하였고, '벽관의 마음'인
지혜의 빛은 광배로 표현하였습니다. 물론, 호승으로서의 이국적인 면모를 십
분 살리고 있습니다. 〈노엽달마〉 그림에는 "胡僧雙碧眼 千佛一塵埃"라고 선시
가 한 줄 쓰여 있습니다. 해석하면, "호승의 한 쌍 푸른 눈, 천불도 하나의 티
끌 먼지"입니다. 무수한 대상도, 어떠한 법상마저도 실체가 없는 허상인 줄 안
다는 의미입니다. 이 문구는 서산대사의 유명한 선시에서 따온 것입니다. 해
당하는 선시의 일부를 보면 다음과 같습니다.

흰 구름 오려서 누더기 깁고 / 푸른 물 떠다가 눈동자 삼았네 / 뱃속에 주
옥이 가득 찼으니 / 온몸이 밤하늘에 별처럼 빛나네 / 갈대 한 가지 맑은 물
에 띄우고 / 가벼운 바람에 나는 듯이 오시네 / 호승의 한 쌍 푸른 눈앞엔 /
천불도 하나의 티끌 먼지일 뿐일세

剪雲爲白衲 割水作靑眸 滿腹懷珠玉 神光射斗牛
蘆泛淸波上 輕風拂拂來 胡僧雙碧眼 千佛一塵埃

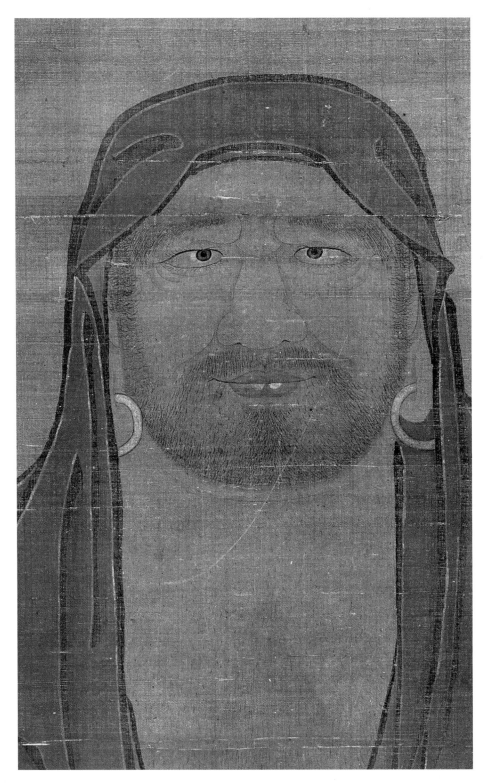

그림138 민초의 〈달마도〉.

『석씨원류응화사적』이란?

수많은 경전 속의 전법 이야기를 모아놓은 책

석가모니 부처의 일대기와 역대 고승들의 행적을 총망라하여 실은 책입니다. 이야기마다 해당하는 내용의 그림을 변상도變相圖로 함께 싣고 있어, 독자로 하여금 쉽게 이해할 수 있도록 구성하였습니다. 중국 명나라에 사신으로 갔던 조선 학자 정두원鄭斗源(1581~?)이 그곳의 대겸大謙이라는 승려에게서 구한 책을 바탕으로, 1673년 승려 지십智什(또는 지집)이 양주 불암사에서 판각한 목판본의 책입니다. 불암사는 현재 남양주시 별내면 화접리 소재의 사찰을 말합니다.

'판화'와 함께 수록

책머리에는 1486년 명나라 헌종이 직접 쓴 서문과 당나라 왕발王勃이 쓴 「석가여래성도기釋迦如來成道記」가 수록되어 있습니다. 책 끝에 수록된 승려 처능處能의 발문에는 목판의 제작 배경과 제작에 참여한 화원, 18명의 각수刻手 등의 이름이 적혀 있습니다. 이야기와 함께 수록된 판화는 중국의 것을 모방하지 않고, 조선의 화원들이 새롭게 그린 것입니다.

《팔상도》 도상의 모본 역할

특히 조선 후기에 유행한 《팔상도八相圖(석가모니의 생애를 여덟 장면으로 묘사한 그림)》의 모본이 되는 변상도가 수록되었다는 점에서 의미가 큽니다. 『석씨원류응화사적』은 당시 유통된 경전과 전승 이야기들의 결집본이라 하겠습니다. 당唐-송宋-원元의 시대로 전해 내려온 유구한 전법傳法의 내용을 망라한 『석씨원류응화사적』은 중국 명대明代를 이어 조선朝鮮에도 전해져 지대한 영향을 끼쳤습니다. 여기에 실려 있는 달마대사의 행적과 변상 판화를 이 책에 소개하였습니다.

284~293쪽, 308~313쪽 참조

제3화
팔을 잘라 도_道를 구하다

혜가: "나의 마음은 아직 편안하지 않습니다."

　　"스님께서 편안한 마음을 저에게 주시기 바랍니다."

달마: "마음을 갖고 와라! 그러면 너를 편안하게 해 주겠다."

(한참 뒤에 다시 온 혜가)

혜가: "마음을 찾아보아도 조금도 찾을 수 없습니다."

달마: "너에게 편안한 마음을 주는 일은 이미 마쳤다."

이로 말미암아 혜가는 크게 깨달음을 얻게 된다.

　　　　　　-혜가, 팔을 잘라 도道를 구하다, 「혜가단비慧可斷臂」 중에서

그림139 달마가 뒤돌아보지 않자 팔을 자르는 혜가.

마음이 너무나 힘들어서 어쩔 줄 모르겠다는 혜가에게 "네 마음
을 가져오라!"는 달마의 제안은 참 절묘합니다. 물론 마음은 실체가 없습니다.
삼라만상은 모두 실체가 없습니다. 그러니 애초에 그 마음을 가져오려야 가
져올 수 없는 것입니다. 그런데, 그것을 깨달으려면 '관觀하는 마음'을 발동시
켜야 합니다. 즉 생각이나 감정은 그것을 '대상화'하는 순간 사라집니다. 왜냐
하면 사람은 동시에 두 가지 마음일 수는 없기 때문입니다. 알아차림(자각)을
발동시키면 마음의 전환이 옵니다. 괴로워하는 마음은 알려고 하는 마음으
로 바뀌어 버립니다. '오온과 동일시되었던 마음'은 '오온을 조견照見하는 마음'

혜가: "마음이 매우 힘듭니다."
달마: "그 마음을 가져오라!"
모든 것은 인연의 조화와 흐름
실체는 공空하니 무분별의 자유

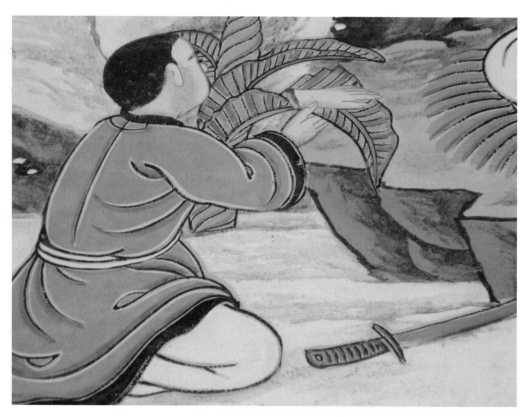

그림140 혜가, 팔을 잘라 도를 구하다.

그림141 '구도 정신이 있다 할 만하다'며 돌아본 달마.

으로 바뀝니다. 마음을 가져오려고, 그 마음을 보려 하는 순간, 마음은 사라지게 마련입니다. 그러니 혜가의 '편치 못한 마음'은 가져오려야 가져올 수 없게 됩니다. 이에 혜가는 편치 못한 마음이 환영이라는 것을 알게 되고, 또 그것에 집착한 자신의 마음도 환영이라는 것을 깨닫게 됩니다. 이렇게 해서 '법法'이 달마(중국의 선종 1대조)에게서 혜가(선종 2대조)로 전해지게 됩니다. 전법傳法의 시작인 것입니다. 이렇게 마음에서 마음으로 깨달아 그 종지를 전하는 것을 직지인심直指人心·견성성불見性成佛·교외별전教外別傳·불립문자不立文字·이심전심以心傳心 등으로 표현합니다. 이는 바로 당처當處를 가리켜 깨닫게 한다는 뜻입니다. 그러니까 잡다한 지식이나 사리 분별 따위로 머리 굴릴 겨를 없이 직관直觀으로 타파하는 방법입니다.

'팔을 잘라 도道를 구하면서' 시작되는 전등傳燈의 역사

〈달마도강達磨渡江〉과 함께 『석씨원류응화사적』에 전하는 또 하나의 이야기가 〈입설제요立雪齊腰〉입니다. 이 이야기는 '혜가단비慧可斷臂(혜가가 팔을 자르다)' 또는 '단비구도斷臂求道(팔을 잘라 도를 구하다)'의 제목으로도 유명합니다. 우선 우리나라 사찰 곳곳에 즐겨 그려지는 벽화의 주제 중 하나로 자리잡고 있습니다.그림139 이 이야기는 선가禪家의 전등傳燈의 서막을 알리는 내용이기에, 특히나 전법傳法의 역사를 중요시하는 조사선祖師禪의 맥락에서는 빼놓을 수 없는 이야기입니다. 단비구도의 내용이 그림으로 그려지는 모양새를 보면, 눈 덮인 환경 속에 달마가 혜가를 등지고 있거나, 아니면 등지고 있다가 고개를 돌려 돌아보고 있습니다. 혜가는 밤새 내린 폭설에도 불구하고 망부석처럼 꼼짝도 않고 서 있습니다. 펑펑 내리는 눈은 차곡하게 쌓여 그의 무릎까지 덮고 있습니다.그림142 이런 혜가를 돌아보며 달마는 "모든 부처님의 위없는 묘도妙道는 비록 광겁을 부지런히 정진하여, 행하기 어려운 일을 행할 수 있고 참기 어려운 일을 참을 수 있다고 하더라도 아직 그 경지에 이르지 못하

는 것이다. 어찌 이다지 미미한 노력과 작은 효과로 문득 대법을 구할 수 있겠느냐?"라고 질책합니다. 이에 그다음 장면은 혜가가 돌연 팔을 잘라 달마에게 바치는 것으로 이어집니다.도판140 몸을 잊고 용맹정진하지 않으면, 또는 몸을 잊고 정진해야만 구할 수 있다는 구도求道의 핵심을 이미 달마는 혜가에게 전수하고 있습니다. 『삼국유사』에 전하는 금산사 진표율사 이야기가 연상됩니다. 그는 벼랑에서 몸을 던지거나 바위에 몸을 던져 깨달음을 얻은 망신참법으로 유명합니다. 혜가의 단비구도 또는 진표율사의 망신참법이나 모두 몸의 경계를 초월하는 대담한 마음가짐이야말로 깨달음으로 직결되는 조건이라는 교훈을 가르쳐 주고 있습니다.

'면벽달마'·'달마도해'·'절로도강' 〈달마도〉의 주요 주제

달마의 얼굴 상반신을 강조한 반신상, 또 면벽달마의 취지를 묘사한 좌선상 등이 〈달마도〉의 주류를 이루지만, 또 하나 자주 그려진 형식으로 서 있는 모습인 입상立像의 〈달마도〉가 있습니다. 앞서 언급한 '달마도해達磨渡海' 또는 '노엽달마蘆葉達磨'가 이에 해당합니다. 달마가 갈잎을 타고 서서 강을 건너 탈출하거나 바다를 건너 중국으로 오는 모습입니다. '달마도해'의 그림은, 바야흐로 선종이 인도에서 중국으로 전파되는 순간입니다. 중국 불교를 대표하는 선종이 개창되는 역사적인 순간인 것입니다. 기독교의 맥락에 비유하자면, 하늘이 열리고 첫 말씀이 선포되는 것과도 유사하다고나 할까요. 또 '노엽달마(또는 절로도강折蘆渡江)'의 장면은, 달마가 양 무제의 추격을 피해 양자강에 갈잎을 꺾어 던져 그것을 타고 그들을 따돌렸다는 이야기입니다. 송나라 천선의 작품인 〈달마도〉에는 출렁이는 검은빛 물결 위로 달마가 표표히 모습을 드러냅니다. 그는 맨발로 위태롭게 얇디얇은 갈댓잎 위에 서 있지만 가라앉지 않습니다. 소용돌이치는 물살 위를 신통력으로 건너고 있는 장면입니다. 역시 달마의 용모는 곱슬머리의 아리아 계통 색목인이고 커다란 둥근 귀걸이를 하

고 있으며 눈은 왕방울처럼 튀어나올 것만 같습니다. 이 〈달마도〉의 법의의 문양이 특이한데, 마액 퇴치를 상징하는 '亞'자와 유사한 상징 부호가 옷 전체에 시문되어 있습니다.그림134 달마의 신통력이 강조된 이러한 노엽달마蘆葉達磨라는 주제는 '면벽달마'의 주제와 더불어 크게 유행하였습니다. 조선 시대에는 전傳 이상좌 작품으로 〈달마절로도강도達磨折蘆渡江圖〉가 전합니다. 불자拂子를 들고 옷자락을 휘날리며 달마가 서 있습니다. 물결의 포말 위에 무심하게 던져진 갈잎 한 자락을 밟고 서 있습니다. 눈과 귀는 모두 표현적 현상이 아니라 내면적 본질에 집중하고 있습니다.

위에 소개한 〈달마도〉의 그림 주제 이외에 양 무제와 문답하는 광경을 묘사한 '초조문답初祖問答', 또 혜가가 눈 속에서 팔을 자르고 법을 전수받았다는 '혜가단비' 또는 '단비구도'의 주제들도 유명합니다. 일본 수묵화의 전통에서도 〈달마도〉는 빼놓을 수 없는 장르입니다. 유존하는 무수한 〈달마도〉 중에 료젠良全과 민초明兆의 작품들은 〈달마도〉의 최고 수작으로 손꼽습니다. 14세기 초반 도후쿠지東福寺에서 활동한 화승 료젠의 〈달마도〉나 민초의 〈달마도〉그림136, 138는 적의달마赤衣達磨라고 해서 화면 속의 달마가 붉은 옷을 입고 있습니다. 붉은색은 마액을 퇴치하는 색깔입니다. 료젠이나 민초, 두 화승모두 도후쿠지와 인연이 깊은데, 송·원대의 화풍을 충실하게 익혀 나름의 작품 세계를 완성한 것으로 잘 알려져 있습니다. 작품 속의 적의달마를 보면 송대의 〈달마도〉에서처럼 커다란 둥근 고리 귀걸이를 확인할 수 있습니다. 또 눈썹과 턱 주변이 온통 수염으로 덮인 이국적인 호승의 면모가 확연하게 두드러짐을 관찰할 수 있습니다.

그림142 눈 속에서 도道를 구하는 혜가. 〈입설제요立雪齋腰 변상도〉.

혜가, 눈 속에서 팔을 자르다

『전법기』에 이릅니다. 북위의 신광스님은 밖으로 문적文籍을 열람하고 안으로 장전藏典에 통하여, 이론과 실제가 아울러 무르녹아 고통과 즐거움에 막힘이 없었습니다. 그 알음알이는 방편의 알음알이가 아니었으며 지혜가 정신과 마음에서 우러나온 것입니다. 그 후 보리달마가 풍범하고 존엄하다는 말을 듣게 되자, 마침내 그를 찾아가 사사하게 되었습니다. 그는 비록 예를 다하여 달마를 섬겼으나 달마는 처음부터 그와 이야기를 하지 않았습니다. 이에 신광은 나름대로 느끼기를, '옛 사람은 도를 구하면서 그 몸을 없애는 사람도 있었는데 나에게 어찌 그 만분의 일의 정성이라도 있었는가?'라고 생각하였습니다.

그날 저녁 때마침 눈이 크게 내렸습니다. 신광은 섬돌 아래에 서 있었는데 새벽이 되자 쌓인 눈이 무릎을 넘었습니다. 이때 달마스님이 신광스님을 돌아보며 말하였습니다. "모든 부처님의 위없는 묘도는 비록 광겁을 부지런히 정진하더라도 그 경지에 이르지 못한다. 행하기 어려운 일을 행할 수 있고 참기 어려운 일을 참을 수 있다고 하더라도 이르지 못하는 것인데, 어찌 이다지 미미한 노력과 작은 효과로 문득 큰 법을 구할 수 있겠느냐?" 신광스님은 이 말을 듣고 참회하고 자신을 책망하여 마침내 칼로 스스로 왼쪽 팔을 잘라서 달마스님 앞에 갖다 놓습니다. 이때 달마스님이 다시 말합니다. "모든 부처님께서도 최초에 구법하셨을 때는 법을 위하여서는 몸을 잊었다. 네가 지금 내 앞에서 팔을 끊었으니 그 구도 정신이 있다 할 만하다." 이에 신광스님이 다시 묻습니다. "저의 마음은 아직 편안하지 않습니다. 스님께서 편안한 마음을 저에게 주시기 바랍니다." 달마스님이 말합니다. "마음을 갖고 와라! 그러면 너를 편안하게 해 주겠다." 이에 신광스님은 "마음을 찾아보아도 조금도 찾을 수 없습니다"라고 합니다. 그러자 달마스님은 "너에게 편안한 마음을 주는 일은 이미 마쳤다"고 답합니다.

이로 말미암아 신광스님은 깨달음을 얻게 되었고, 달마스님은 마침내 그의 이름을 바꾸어 혜가慧可라고 지어 주었습니다. 그리하여 『능가경』 4권을 전수하면서, "이것으로 세상 사람들을 인도하여 개시오입開示悟入(진리를 열고, 보여 주고, 깨닫게 하고, 거기에 들어가게 하는 일)할 수 있을 것이다"라고 말합니다. 아울

러 승가리와 보발을 전수하여 이것으로 전법의 신표로 삼게 하여 그의 종문을
정하였습니다.

-『석씨원류응화사적』「입설제요」

명작 감상 포인트

〈달마도〉의 핵심 포인트, '벽관壁觀의 눈'

〈달마도〉를 그리거나 또는 감상할 때 핵심 포인트는 '벽관의 눈'입니다. 벽관이라는 삼매의 경지가 그 요지입니다. 삼매란 "관觀하는 일에서 마음이 한 대상에 머무는 것心一境性을 말한다. 오온·무상함·괴로움·공·무아 등에 마음을 집중하여 관하는 것이다. 마음이 한 대상에 머문다는 것은 여기에 오로지 주의를 기울인다는 것이다. 지혜가 나타나는 행동 양식이다. 마음이 정定에 있기 때문에 여실하게 요별하여 안다"라고 『대승광오온론』에는 전하고 있습니다. 달마는 양 무제를 떠나 숭산으로 들어가 소림사에서 면벽하고 앉았습니다. 수많은 수행자가 찾아와 제자가 되기를 원했으나, 일체 답하지 않고 벽만 마주보고 9년간 좌선만 했습니다. 그래서 달마를 지칭할 때 '면벽面壁대사' 또는 '면벽面壁달마'라고 부릅니다. 달마가 면벽하여 좌선하는 동안 그는 삼매의 마음과 합일된 상태였습니다. 보다 본질적인 '면벽'의 유래는 달마의 친설親說이라 전하는 『보리달마사행론』의 첫머리에 나오는 '벽관壁觀'에 근거함을 알 수 있습니다. 이 저술은 조선 초기 천순8(1464)년 간경도감에서 출간된 것으로 고려 시대에 이미 발행된 것으로 추정되는데, 현재 일본 텐리대학 도서관天理大學圖書館에 소장되어 있습니다. 달마대사가 도육과 혜가, 두 제자의 정성에 감동하여 진도眞道를 가르쳤다며 나오는 해당 내용은 다음과 같습니다.

> 그것은(진도眞道는) 안심安心(마음을 편안하고 고요하게 하는 것)이고, 그것은 행行을 발하는 것이다. 그것은 모든 일에 순응하는 것이며 그것은 방편을 행하는 것이다. 이것을 대승 '안심의 법'이라고 한다. 이는 잘못되고 그르칠 일

金剛般若經四句偈
一切有爲法
如夢幻泡影
如露亦如電
應作如是觀

그림143 『금강경』 사구게와 달마의 형상. 송담스님의 〈달마도〉.

이 없다. 안심하는 것을 '벽관壁觀'이라 하고, 행을 발하는 것을 '사행四行'이라 한다. 모든 일에 순응하므로 싫고 좋음에서 벗어나고, 방편을 행하므로 무분별에 머문다.

방
편

〈법화경변상도〉
• 돌아온 탕아 이야기

부처님이 미간에서 찬란한 빛을 비춘다.

제1화

불타는 집 속의 아이들

"지금 빨리 나오지 않으면 불에 타서 죽는다!"라고 아버지는 소리쳤으나, 아이들은 불이 어떤 것인지 또 죽는 게 무엇인지 도통 알지 못합니다. 그 안에서 다만 이리저리 뛰놀 뿐입니다. 그래서 아버지는 '방편'을 쓰기로 합니다. 방편이란, 못 알아듣는 상대를 이끌기 위한 편법 또는 수단입니다. 방편의 핵심은 눈높이 교육입니다. 상대를 내 기준으로 강제로 끌어오는 것이 아니라, 내가 상대의 기준으로 눈높이를 낮추는 것입니다. '지금 나오지 않으면 아이들은 바로 불타 죽는다. 방편을 써서 이것을 피해야 한다'라고 판단한 아버지는 "너희들이 좋아하는 장난감이 여기 밖에 있다! 지금 당장 가지러 안 오면 후회할 거다"라고 소리칩니다. 아이들은 장난감이라는 말에 귀가 번쩍하여 서로 앞다투어 밀치며 뛰어나옵니다. 일단, 방편으로 살려 놓고 보자는 것이지요.

'비유와 방편'의 이야기가 담긴 『법화경』

『법화경』은 대승 불교의 전통에서 가장 널리 읽혀온 대표 경전입니다. 많은 경전 중에서도 '경전 중의 왕' 또는 '제일의 경전'으로 존중되어 왔습니다. 새롭게 '부처'를 정의하여 소승 불교와 다른, 대승 불교 전통의 계기가 되는 경전으로 유명합니다. 그러니까 2천5백 년 전 역사적 실존 인물인 고타마 싯다

르타 이외에도 무수한 부처님이 계셨다는 것입니다. 그리고 지금도 또 앞으로도 계실 것이라는 내용입니다. 이것을 '구원성불久遠成佛'이라고 합니다. 그리고 우리 모두가 궁극의 부처님이 되어야 한다는 것을 목표로 제시합니다.

그렇게 하기 위해서는 우선 '보살'이 되어야 하는데, 보살이란 무아無我의 경지를 터득하고 중생들을 교화하는 존재입니다. 그렇다면, 교화는 어떻게 해야 하는 것일까요? 이에 대한 방법으로 '방편'이 제시됩니다. 방편을 설명하기 위해 『법화경』에는 알기 쉽고 재미있는 이야기들이 전개됩니다. 총 일곱 가지 이야기가 수록되었는데 이것을 '법화7유法華七喩'라고 합니다. 『법화경』의 일곱 가지의 비유 이야기란 뜻입니다. 그중 가장 먼저 등장하는 이야기가 첫 단락에 언급한 '불타는 집火宅의 비유'입니다.

불타는 집의 비유 이야기는 〈법화경권제2변상도〉의 화면 왼쪽 위쪽에 묘사되어 있습니다. 우선 으리으리한 대궐집이 보입니다.그림146 위에서 아래로 내려다보는 조감도 형식으로 그렸기에 집 안에서 어떤 일이 벌어지고 있는지 훤히 들여다보이네요. 그런데 불바다입니다. 지붕은 화염으로 둘러싸여 곧 무너져 내릴 기세입니다. 불이 나자 집 안 구석구석 숨어 있던 독사·지네·아귀들이 더욱 기승을 부립니다.그림144 집 밖에서 아버지가 빨리 나오라고 목메어 불러도 아이들은 나올 생각이 없습니다.그림145 경전 속 해당 내용을 간략히 요약하면, "독사뱀·살모사·전갈·지네 등 온갖 벌레들이 날고 기고 뛰고 으르렁대며, 도깨비와 귀신들과 야차들과 아귀들이 사람 고기를 씹어 먹는다. 그런데, 큰 화재까지 일어났다. 하지만 어린 것들이 소견 없이 놀기에만 정신 팔려 아버지의 말을 들은 척도 안 하니, 놀기 좋은 장난감에 보배 수레 있다 하여 불타는 집 면하게 했네. 세 가지 보배 수레 대신 보다 큰 보배 수레를 주시니 이는 일승법一乘法이네"입니다.

그러면, '불타는 집'은 무엇을 비유한 것이며, 또 그 속의 아이들은 무엇을 비유한 것일까요? 장난감은 무엇이며 큰 수레는 무엇일까요? 이야기 속 키

워드가 상징하는 것이 도대체 무엇인지 알아보도록 합시다.

'불타는 집'은 '욕망', 그 속에 갇힌 사람들

활활 불타는 집은 욕망을 상징합니다. 그 속에 갇힌 아이들은 제각각의 욕망으로 세상을 사는 사람들을 말합니다. 갈애와 탐착으로 활활 타며 스스로 고통을 받으면서도 자각하지 못합니다. 자각하지 못할 뿐 아니라 그것이 습관이 되어서 아예 그 속에 들어앉아 있습니다. 이렇게 불타는 집의 대문 밖에는 아버지가 있는데, 아버지는 아이들을 올바른 길로 이끌어 주는 보살과 같은 존재입니다. 아버지는 아이들의 상태를 정확하게 말해 줍니다. "너희들은 불 속에 있다. 나오지 않으면, 타 죽는다." 욕망은 더욱더 커져 스스로를 태워 죽입니다. 하지만 아이들은 노는 것에 정신이 팔려 이러한 절체절명의 상황을 알지 못합니다. 이에 아버지는 방편을 써서 눈높이를 낮춥니다. 그들이 좋아하는 장난감을 준다고 하자, 그제야 철없는 아이들은 아버지 말을 듣습니다. 집 밖으로 나오게 한 뒤, 자질구레한 장난감에는 비교가 되지 않는 아주 진귀한 선물을 줍니다.

　　장난감이 문 밖에 있다고 하여 아이들을 살려낸 것은 사랑의 방편입니다. 내 말을 듣지 않으니 나 몰라라 하는 것이 아니라, 어떻게든 아이들을 구하기 위한 진정한 사랑의 발로입니다. 진귀한 선물이란, 눈앞의 욕망에 물을 대 주어 오히려 그 욕망을 키우는 것이 아니라 욕망의 불을 영원히 끄고 자유의 맛을 보게 해 주는 일승법, 궁극의 깨달음이었습니다. 아버지 뒤로는 다양한 보물로 가득 찬 양 수레·사슴 수레·소 수레가 대기하고 있습니다.그림145 하지만 아버지는 이것들을 모두 포용하는 보배 중의 보배를 실은 커다란 수레를 제시합니다. 석 대의 수레 뒤로는 극락의 다리인 극락교가 있습니다. 아름답게 장엄된 그 다리를 건너면 거기에는 청정하고 광활한 부처의 세계 또는 진리의 세계가 있습니다.

그림144 불타는 집 속에서 아이들이 우왕좌왕하고 있다.

그림145 아버지가 대문 밖에서 아이들을 부른다. 양·사슴·소의 보배 수레가 대기하고 있다.

활활 불구덩이 속의 아이들
욕망으로 불타는 우리 모습
자각 못하는 떼쟁이 아이들
'눈높이 방편'으로 이끌어야

그림146 화택(불타는 집)의 비유.

'아이 앰 유어 파더', 나는 너의 아버지다!

이런 이야기를 마치고, "이같이 부처님은 일체 세간의 아버지가 된다"라고 나옵니다. 사람을 살리고 만물을 살리는 사랑의 아버지로서의 부처님의 모습이 제시됩니다. 아침저녁으로 사찰 법당에서 독송하는 예불문의 대표적 문구로 "삼계도사三界導師 사생자부四生慈父"라는 것이 있습니다. 이는 세 개의 세상(욕망의 세계欲界, 물질의 세계色界, 비물질의 세계無色界)을 이끄는 스승이자 모든 생명(난생, 태생, 습생, 화생)의 '자애로운 아버지'라는 뜻입니다. 부처란 무엇인가라고 할 때, 『법화경』에서는 자비로서 아들을 살피는 아버지라는 것입니다. 그리고 우리는 모두 아버지의 자식이니 모두 아버지처럼 될 수 있는 씨앗이 내재되어 있고, 이것을 싹 틔워 키워서 결국 아버지가 되어야 한다는 말입니다.

여기에서 인불人佛 사상이 등장합니다. 즉 '사람이 부처다', '당신이 부처다'라는 것입니다. 이것은 앞서 언급한 구원성불의 개념과도 직결됩니다. 마음의 본성은 하늘 바탕처럼 본래가 청정하여 더러움에 물드는 일이 없는데, 구름이 끼면 잠시 시커멓게 보일 수 있다는 것이지요. 욕망 또는 번뇌 속의 사람들은 구름 속에 있는 것과 같은데, 구름이 사라지면 광활한 하늘 바탕이 드러납니다. 이 바탕이 바로 존재의 본질이니, 자신의 본래의 고향으로 돌아오라는 설명입니다.

사람이 부처다, 당신이 부처다

이러한 『법화경』의 이야기는 우리를 무한 긍정의 세계로 이끕니다. 깨달음의 바탕이 이미 크고도 넓게 마련되어 있는데, 우리 눈에 콩깍지가 끼어 보지 못할 뿐이라는 것입니다. 이미 우리는 깨달음을 안팎으로 품고 있는데 자각하지 못할 뿐이라는 말입니다. 그러니 '모든 사람은 이미 부처다'라고 역설합니다. 여기서 불교는 민중 사상으로 연결됩니다. 모두 평등하고 모두 부처다

라는 논리는 일반 민중의 절대적이고도 열렬한 지지를 얻게 됩니다. 더 이상 불교는 출가한 수행 전문가들만의 종교가 아니게 된 것이지요. 그래서 소승이라 불리며 비판받게 되고, 새로운 대승 불교의 시대가 열리게 됩니다. 하지만 대승 불교는 소승을 제외하거나 버리지 않습니다. 성문이건 연각이건 모두 함께 같이 가야 한다는 일승 一乘 사상을 제시합니다. 그리고 그 방법은 방편을 자유자재로 쓰는 보살이 되는 것입니다. 보살은 자비의 화신입니다. 무조건적인 사랑을 의미합니다. 결국, 자비로 주변 사람들을 보듬어 함께 나가야 한다는 사회 공익적 행원이 담겨 있습니다. 이러한 내용을 '불타는 집의 비유' 이야기 속에 풀어내고 있습니다.

　　이야기 속의 '불타는 집'은 "중생들의 나고 늙고 병들고 죽고 근심하고 슬퍼하고 괴로워하고 고민하고 어리석고 어둠에 싸인 삼독三毒의 불덩어리"입니다. 삼독이란 우리를 항상 괴롭히는 세 가지 독이 되는 요소인 탐욕·분노·어리석음(탐진치貪瞋癡)을 말합니다. 우리들은 이러한 불타는 집 속에서 동분서주하며 바쁘게 뛰어다니며 고통을 자초하면서도 그런 줄 모르고 있습니다. 그래서 "나는 중생의 아버지이니 중생들을 건져 줄 것인데, (신통과 지혜만 찬탄하고 현실적인) 방편이 없다면 구할 수 없으리라"라고 방편의 필요성을 강조합니다. 삼독에서 벗어나려고 수행하는 성문승은 양의 수레를 구하는 것이고, 연각승은 사슴의 수레를 구하는 것이고, 보살승은 소의 수레를 구하는 것이라고 합니다. 그런데 성문승·연각승·보살승 모두를 합한 훨씬 큰 수레가 있으니, 그것은 일불승이라는 대승의 수레입니다. 오로지 '대승'을 향해 나아가야 한다는 새로운 목표가 제시됩니다. 그 이전에 성문승·연각승·보살승으로 나뉘어 설법했던 것은 상대의 근기에 맞춘 방편이었을 뿐이고, 사실은 모두 일불승으로 나아가야 한다는 요지입니다.

그림147 그림146의 부분. '불타는 집 속의 아이들'은 '욕망 속의 중생'을 상징한다.

그림148 부처님이 '일불승'을 설법하는 모습.(330~331쪽)

불타는 집 이야기

옛날 옛적 어느 마을에 큰 부자가 살았는데, 끝없이 많은 토지와 집과 하인들이 있었습니다. 그 집은 매우 크고 넓었지만 대문은 오직 하나뿐이었습니다. 그런데 그 집이 모두 낡아서 벽과 담은 무너지고 기둥뿌리는 썩었고 대들보마저 기울어져 위험천만하게 되었는데, 마침 사방에서 불이 나서 한창 타들어가고 있었습니다. 그때 그 집 안에는 부자의 여러 아들들이 있었습니다. "나는 비록 이 불타는 집에서 나왔지만, 내 자식들이 불타는 집 속에서 장난하고 노느라 불난 것을 깨닫지 못하고 알지도 못하며 놀라지도 두려워하지도 않는다." 이에 "지금 빨리 나오지 않으면 불에 타서 죽는다"라고 불은 무서운 것임을 알려 주려 소리쳤으나, 아이들은 불이 어떤 것인지 무엇이 잘못되어 가는지도 모르고, 다만 이리저리 뛰놀며 아버지를 물끄러미 바라보기만 했습니다.

"맹렬한 불길에 휩싸여 타고 있으니 지금 나오지 않으면 곧 불에 타리라. 이제 방편을 써서 이를 면하게 하리라."그림146 아버지는 자식들이 장난감을 좋아하므로 "너희들이 좋아하고 갖고 싶어 하는 장난감이 여기 있다. 지금 가지러 오지 않으면 후회할 것이다. 여기 양이 끄는 수레·사슴이 끄는 수레·소가 끄는 수레가 대문 밖에 있으니, 너희들은 빨리 나오너라. 그러면 달라는 대로 주겠다." 아이들은 진귀한 장난감이라는 말에 서로 앞다투어 밀치며 불타는 집에서 뛰쳐나왔습니다. 부자는 아이들이 무사히 불타는 집을 빠져나와 길 네거리에 있는 것을 보고는 걱정이 사라지고 마음이 편안하고 기쁨에 넘쳤습니다. 이때 자식들이 아버지에게 "주시겠다던 양 수레·사슴 수레·소 수레의 장난감을 주셔요" 하니 아버지는 아들들에게 평등하게 보배로 장식된 큰 수레를 주었습니다. "나의 재산이 한량없으니 변변찮은 작은 수레를 주는 것은 옳지 않다. 이 어린아이들은 모두 나의 아들이니 사랑에 치우칠 것 없이 칠보로 꾸민 보배의 큰 수레를 평등하게 골고루 나누어 준다."

-불타는 집火宅의 비유, 『법화경』 「비유품」 중에서

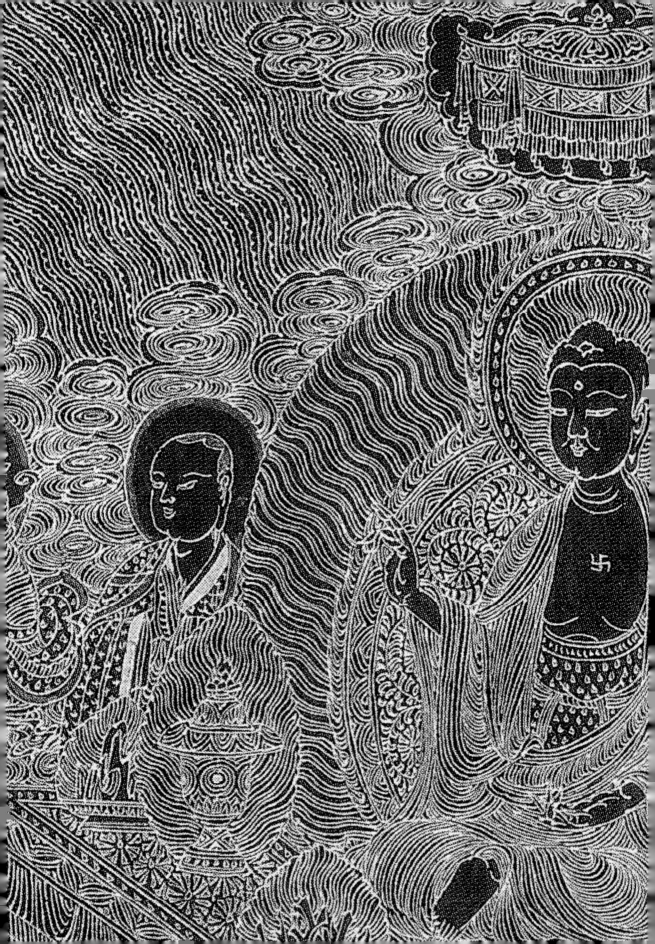

제2화

돌아온 탕아 이야기

"나는 이제 늙고 자식은 없다. 죽게 되면 창고마다 가득한 진귀한 보배를 누구에게 줄 것인가!" 아버지는 자식만 있으면 온갖 걱정이 없을 것만 같습니다. 그런데 사실 아버지에게는 자식이 없는 것이 아니라 자식이 어릴 적에 집을 나갔습니다. 그리고 오십 년이라는 세월이 흘렀지요. 하지만 아버지는 한 번도 아들을 잊은 적이 없습니다. 다른 누구에게 말도 못하고, 혼자 이렇게 걱정했지요. 그러다가 세월이 너무 흘러버렸네요. 자신의 살아생전 과연 아들을 만날 수 있을까 하는 생각이 듭니다. "만일 아들을 다시 만나서 재산을 전해 줄 수 있다면 근심과 걱정이 없을 것인데…"라며 한탄합니다.

한편, 집 나갔던 아들은 거지가 되어 세상을 전전합니다. 여기저기 떠돌다가 어느 날 자신의 집인 줄도 모르고 아버지 집을 기웃거리게 됩니다. 앗! 얼핏 스쳐지나간 얼굴, 아들입니다! 아버지는 아들을 바로 알아봅니다. 하지만 아들은 아버지의 장엄한 위상과 어마어마한 재력에 겁을 먹습니다. "저분은 틀림없이 왕이거나 왕족일 거야. 여기는 감히 나 같은 사람이 품팔이할 곳이 아니다." 아들을 알아본 아버지는 뛸 듯이 기뻐서 하인을 시켜 아들을 데려오게 합니다. 하지만 거지 아들은 하인이 온 것을 보고, 자신은 아무 죄가 없는데 붙잡으러 온 줄 착각합니다. 너무나 무서워서 부들부들 떨다가 그는 그만 입에 거품을 물고 기절해 버립니다. 이 광경을 본 아버지는 매우 안타까

그림149 거지 아들은 아버지를 알아보지 못하고 기절한다.

운 마음에 우선 하인을 거두고 방법을 바꿉니다. 아버지가 쓴 방법은 어떤 것이었을까요?

진정한 사랑, 그 오랜 기다림

아들의 눈높이를 알게 된 아버지는 이제 섣불리 다가가지 않습니다. 그랬다가는 또 기절해 버리면 어쩐답니까. 그래서 아들을 회유해서 집으로 데려오는데, 서두르지도 강요하지도 않습니다. 먼저 하인 중에 가장 초라해 보이는 하인을 골라 아들이 놀라지 않도록 배려하여 아들에게 보냅니다. 그리고 집의 똥 치우는 일을 제안하는데, 다른 곳의 두 배의 돈을 준다고 합니다. 그러자 아들은 이 일을 흔쾌히 받아들입니다. 이렇게 집으로 아들을 데려온 아버지는 얼마나 '너는 내 아들이다' 하고 싶었을까요. 하지만 그렇게 하지 않습니다. 거름 치우는 일을 하는 아들은 냄새가 나고 불결하기 이루 말할 수 없습니다. 아들에게 다가가고 싶은 아버지는 자신의 고급스러운 옷을 벗고 허름한 옷으로 갈아입고 일부러 몸에 똥오줌을 묻힙니다. 아들의 눈높이에 맞춰 접근하는 방편입니다. 그리고 신분을 감춘 채, 매일 조금씩 아들과 친해지며 아들이 자신을 믿도록 만듭니다. 아버지는 절대 서두르지 않습니다. 아들이 마음을 열고 전적으로 자신을 신뢰하기까지 자그마치 20년이 걸립니다. 그 오랜 기다림. 진정한 사랑이 아니고는 할 수 없는 일이겠지요.

　하지만 아들은 너무나 오랜 세월 동안 거지로 살았기에 자신이 '천한 사람'이라고 철석같이 믿고 있네요. 그 못난 마음을 좀처럼 버리지 못합니다. 결국 아버지는 늙고 병들어 죽을 날이 얼마 남지 않게 되자, 재물 창고의 열쇠를 아들에게 내어 주며 관리를 맡깁니다. 그리고 얼마 지나 아버지는 아들이 열등감에서 벗어나 점점 큰마음을 가지게 된 것을 직감합니다. 아! 드디어 때가 왔구나! 아버지는 죽기 직전에 많은 사람들을 불러모아 놓고, 그제야 "이 자가 내가 낳은 친아들이다!"라고 공개하고 모든 것을 물려줍니다. 아들은 예

전처럼 놀라 기절하거나 도망가지 않습니다. 졸렬한 마음에서 이미 벗어났기 때문이지요.

큰 부자 아버지는 부처님이고, 중생들은 거지 아들과 같다는 이야기입니다. "저희들은 미혹하여 소승법을 좋아하고, 그 속에서 정진하여 열반에 이르는 하루 품삯을 겨우 받고서 큰 이익을 얻은 양 만족하였습니다." 못난 마음의 상태는 소승의 법을 추구하는 상태였습니다. 이제는 커다란 보물 창고인 대승의 법이 있는 줄 알았으니, 거기로 향해 나아가겠다고 큰마음을 먹겠다는 서원이 나옵니다. 여태껏 그렇게 변변치 못한 마음으로 수행한 것은 "저희들이 참된 부처님의 아들인 줄 몰랐기 때문입니다"라고 합니다. 그리고 모두가 성불하는 일승으로 나아가야 한다는 지침이 제시됩니다. 사실, 『법화경』에 나오는 일곱 가지 비유의 이야기들은 내용은 각기 다르지만 요지는 같습니다. 소승의 작은 경지가 아니라 '일승'의 큰 경지를 목표로 해야 한다는 것. 물론 그 이유는 '내 안에 아버지의 품성인 불성佛性이 있기 때문에'라는 것입니다.

다 함께 일승, 무조건 일승

이렇게 "나는 무수한 방편과 여러 가지 인연과 비유와 이야기로써 모든 법을 설한다"라는 이유는 단 하나입니다. '일승一乘(또는 일불승一佛乘) 가자'는 것입니다. 부처님께서 세상에 출현하신 이유는 하나. "모든 중생으로 하여금 부처의 지혜를 깨닫게 하려고 세상에 출현하시며, 오직 모든 중생을 구제하고 모든 세상을 청정하게 하기 위해 이 세상에 출현하신 것이라." 바로 나와 우리를 위해 모두 자신(부처)과 같아지게 하려고 출현하셨다고 합니다. 여기서 부처란 진리 그 자체로서의 법신을 말합니다. 즉 부처가 되는 것을 일불승一佛乘이라고 합니다. "부처님은 오직 일불승으로 … 어찌 이승과 삼승이 있겠느냐" "한량없는 방편과 비유와 말씀은 일체 중생을 부처님 경지로 인도하는 일불승을 위한 것이니라." "마침내 모두 부처님이 되는 길인 일불승과 최고의 지혜

인 일체종지를 얻게 함이니라." "일불승밖에 없는 것을 방편의 힘으로 각자의
근기에 따라 삼승으로 나누어 설했을 뿐이다." "이승이나 삼승은 없고 오직
일불승만 있느니라." "부처님 세상에 출현하신 것은 오직 하나 일승법만 참다
운 진실이오, 달리 둘이 있다면 진실치 못하니 마침내 소승으로는 중생 제도

집을 나간 아들의
졸렬한 못난 마음
연민으로 지켜보고
인내로 이끌어 주고

포기 않는 애비 사랑
임종 때에야 깨달아

그림150 옷 속에 여의주, 자신만 모른 채 잠든 친구.

못하노라." 이렇게 『법화경』에는 계속적으로 일승에 대한 강조가 누차 반복되고 있습니다. 그리고 이승 또는 소승은 작은 수레에 불과하다며 버리라고 합니다.

즉 소승에 해당하는 성문승과 연각승으로는 중생 구제를 할 수 없다고

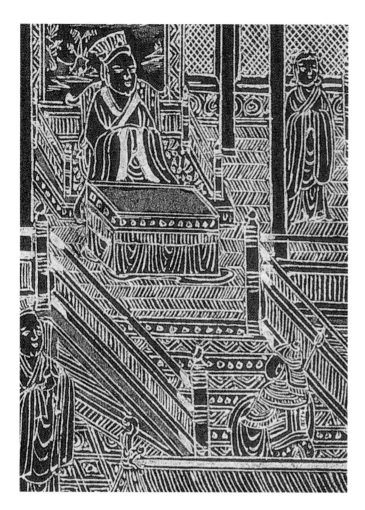

그림151
뛰어난 공로를 세운 장군에게
최고의 여의주를 주다.

하고, 보살승을 통해 모두 대승법인 일승법으로 나아가야 하며, 이것이 부처가 세상에 출현한 궁극의 이유라고 합니다. 사성제를 터득해 아라한이 된 이들과 연기법을 터득해 연각승이 된 이들은 거기서 머무르면 안 되고 마땅히 일승법으로 나아가야 한다고 강조합니다. 「비유품」을 보면, 부처님께서 사리불에게 수기를 주는 내용이 나옵니다. "너는 보살도를 아주 잘 배워 행하니 성불할 것"이라는 것입니다. 요점은 그대는 '보살'이니, 부처가 될 것이 확실하다는 것입니다. 이렇게 부처가 되기 위해서는 보살이 되어야 합니다. 그리고 보살이란, 방편으로 중생을 구제해야 하는 존재입니다. 그렇다면, 일승으로 표현되는 부처란 어떻게 정의되는가. '무상無相'이라고 하며 "있는 것도 아니고

없는 것도 아니다"라는 표현이 나옵니다. 이에 대해서는 『법화경』 후반부에 집중적으로 언급되는데, 요지는 '구원성불'과 '여래수량如來壽量'입니다.

옷 속의 보석 이야기, 독약 마신 아들 이야기

불타는 집의 비유와 거지 아들窮子의 비유 이야기 외에도 유명한 것으로 의주衣珠의 비유가 있습니다.그림150 의주란 '옷 속의 여의주'란 뜻입니다. 어느 가난한 사람이 친구의 집에 갔다가 술을 먹고 잠이 들었습니다. 친구는 일 때문에 길을 떠나야 하기에, 만취한 그의 옷 속에 값으로는 매길 수도 없는 귀한 보석無價寶珠을 넣어 주었지요. 그는 술에서 깨어 친구 집을 나와 여러 곳을 떠돌면서 방황하며 음식을 구하느라 갖은 고생을 다 하였습니다. 아무리

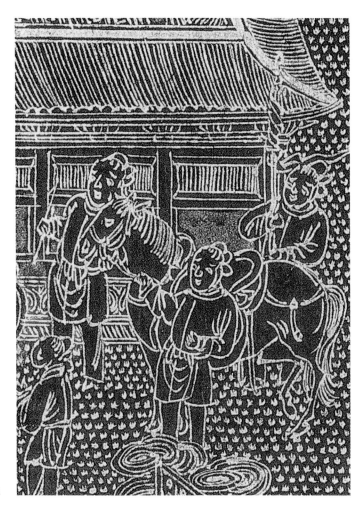

그림152
장군의 말이
궁궐 밖에서 대기 중이다.

애써도 보잘 것 없는 소득 밖에는 얻을 수가 없어 궁색한 생활을 전전하였습니다. 훗날 우연히 친구는 초라한 행색의 그를 만나게 되고 이렇게 말합니다. "아~ 이 사람아. 어찌 이 지경이 되었는가. 내가 예전에 편히 살라고 귀한 보석을 그대 옷 속에 매어 주지 않았던가. 그것을 여태껏 모르고 이렇게 고생을 하다니." 여기서 가난한 사람은 중생이고, 친구는 보살이며, 보석은 불성을 상징합니다.

그 외 나머지 이야기들을 간략히 소개하면, 약초藥草의 비유 이야기는 하나의 평등한 비가 세상의 온갖 다양한 약초와 나무를 제각기 성장시키듯, 평등한 법 앞에 각기 다른 근기의 수행자들이 깨달음을 향해 제각기 성장해 간다는 이야기입니다. 화성化城의 비유는 험한 길을 통과해 궁극의 목적지로 향하는 부하들이 지쳐서 자꾸만 포기하려고 하자, 지도자가 도중에 가상의 성을 만들어 거기서 쉬고 피곤함을 달랜 후 진짜 목적지까지 이끌어 간다는 이야기입니다. 계주髻珠의 비유는, 전륜성왕은 전쟁에서 공을 세운 군사들에게 온갖 상을 주는데, 자신의 상투 속의 찬란한 보주는 결코 누구에게도 주지 않았다가 아주 뛰어난 공로를 세운 이를 기다려 그것을 넘겨주었다는 이야기입니다. 의자醫子의 비유는 어느 의사의 막무가내 아들들 이야기입니다. 마약을 마시고 괴로워하는 아들들에게 해독약을 마시게 하려 했으나 그들은 좀처럼 듣지 않습니다. 이에 아버지는 자신이 죽었다고 소문을 퍼뜨립니다. 아들들은 이러한 충격적인 소식을 듣고서 그제야 마음을 바로잡고 해독약을 마셔서 구제된다는 이야기입니다.

그림153 아버지의 부름에 기절한 아들.

그림154 "이 아이는 나의 아들이고, 내 재산을 모두 물려준다."

집 나간 거지 아들 이야기

거지가 된 아들, 다시 돌아오다

어느 사람이 어렸을 때 아버지를 버리고 집을 나가 떠돌다가 50년의 세월이 흘렀습니다. 나이가 들어서도 매우 가난하여 이곳저곳을 떠돌아다니며 옷과 밥을 구걸하다가 우연히 고향 땅에 가게 되었습니다. 그의 아버지는 매우 부자여서 재물이 한량이 없으니 온갖 보물이 창고에 가득하였고 수많은 시종을 거느렸으며 가축도 무수히 많았습니다. 아버지는 아들과 이별한 지 50여 년이 지난 것을 항상 기억하고 있었지만, 한 번도 다른 사람에게 이런 일을 말한 적 없고 오직 혼자 마음속으로 한탄하고 걱정하였습니다. 마침 가난하고 헐벗은 아들은 떠돌아다니다가 우연히 아버지가 사는 집의 대문에 이르렀습니다. 대문 앞에서 집 안을 살피니 고귀한 분이 의자에 걸터앉았는데, 값진 보석으로 몸을 장식하고 수많은 하인들이 시중을 들고 있었습니다. 아들은 그분이 자신의 아버지인 줄 모르고, 너무나 큰 세력을 가진 사람이므로 "이곳은 나처럼 미천한 사람이 올 곳이 아니다. 잘못하다가는 붙들려 강제로 일을 하게 될지도 모른다"며 빨리 도망치기 시작했습니다.

이때, 부자는 자기 아들을 즉시 알아보고 너무 기뻐서 심부름꾼을 불러 아들을 데려오도록 했습니다. 심부름꾼이 뛰어가 아들을 잡으니 아들이 크게 놀라 외치기를 "나는 잘못한 것이 없어요. 왜 나를 붙드는 겁니까"라고 하였습니다. 심부름꾼이 더 단단히 붙드니 아들은 "아무 죄도 없는데 붙잡혔으니, 반드시 나를 죽이려는 것이다"라며 반항하다 그만 땅에 넘어져 기절해 버립니다. 이 광경을 멀리서 본 아버지는 "그냥 두어라. 얼굴에 냉수라도 끼얹어 깨어나게 하고 제정신이 들면 아무 말도 않고 보내라"고 합니다. 아버지는 아들의 마음이 작고 못난 줄 알고 자신처럼 신분이 높은 사람을 어려워 가까이 못함을 짐작하고 원하는 대로 놓아 줍니다.

자비, 불쌍하고 안타깝게 여기는 마음

그리고 아들을 타일러 집으로 데려올 수 있는 방편을 씁니다. 모양이 초라하고 보잘것없는 두 하인을 골라 아들에게 가서 이렇게 말하라고 합니다. "좋은 일자리가 있는데 품삯은 다른 곳보다 두 배로 준다고 하여라. 만약 한다고 하면 데리고 와서 거름 치우는 일을 시켜라." 결국 아들을 집으로 데리고 오는 데 성공하지만, 창문으로 내려다본 아들의 모습은 온통 야위었고 흙과 오물이 온몸에 가득하여 더럽고 불결하기 짝이 없었습니다. 아버지는 곧 비단 옷과 진주 장신구를 벗어 버리고, 때 묻은 옷으로 갈아입고, 일부러 흙과 먼지를 몸에 바르고 청소 도구를 들고 아들에게 접근합니다. 그리고 "여기서 열심히 일하면 품삯도 올려줄 것이고 또 필요한 것은 무엇이든 줄 테니 어려워 말아라. 나를 마치 너의 아버지처럼 생각하고 걱정하지 말라"며 아들의 성품과 능력을 칭찬하고 격려합니다.

빈궁한 아들은 이런 귀여움과 대우를 받으니 기뻤으나, 자신이 천한 사람이라고 믿는 마음은 그대로인 채로 20년 동안 거름만 치웠습니다. 20년 동안 아버지는 아들에게 자신이 친아버지임을 말하지 않고 서로를 알아 가고 신뢰를 쌓아 가는 데만 정성을 기울였습니다. 어느덧 서로 믿게 되었습니다. 그러던 중 아버지는 병이 나서 아들에게 창고 관리를 맡기게 됩니다. "창고 속의 모든 재물은 네가 맡아서 관리하고 처리해라. 왜냐하면 지금의 너와 나는 서로 남남이 아니므로 부디 이 보물들을 잘 지키고 허비하지 말아라." 아들은 창고의 재산 관리를 맡았으나, 여전히 자신이 천하고 못났다는 마음은 그대로였습니다. 그런데 얼마가 지나자 드디어 아들의 마음이 열리고 커져서 큰 뜻을 가지게 되었습니다. 이것을 알아차린 아버지는 죽기 직전에 많은 사람들을 모아놓고 "여러분은 마땅히 아시라. 이 아이는 내가 낳은 친아들이다. 나를 떠나 50년 동안 외롭게 떠돌다 온갖 고생을 다 하였소. 이 아이는 나의 참 아들이니, 내 모든 재산은 아들의 소유이고, 이제부터 관리도 알아서 할 것이오"라고 천명합니다. 아들은 이제 놀라거나 기절하지 않습니다. 도망가지도 않습니다. 크게 기뻐하며 "나는 본래부터 바라는 마음이 없었건만 이제 보배 창고가 저절로 들어왔다"라고 하였습니다.

-거지 아들窮子의 비유, 『법화경』「신해품」중에서

제3화
'방편'이라 쓰고, '사랑'이라 읽는다

『법화경』의 「서품」에 나타난 경전의 의미를 변상도와 함께 살펴보도록 합시다. "부처님이 미간 백호에서 광명을 뿜어 동방으로 일만 팔천 세계를 두루 비추시니, 아래로는 아비지옥에 이르고 위로는 유정천에 이르렀다"라고 합니다.그림155 〈법화경권제1변상도〉에는 부처님이 양손의 손가락을 동그랗게 말아 쥐고 오른쪽 손을 들어 설법인의 자세를 취하고 있습니다.그림159 설법을 경청하는 청중들은 아라한과 보살, 그리고 호법신중 등으로 모두 어느 정도의 깨달음의 경지에 올라 있기에 머리에 두광頭光이 묘사되어 있습니다. 서품에 쓰인 대로, 부처의 백호에서는 찬란한 빛이 뿜어져 나와서 일체 중생·한량없는 성문대중·여러 비구들·여러 보살들·모든 부처들의 모습을 낱낱이 보이는 장엄을 드러냅니다. 부처가 투명한 유리를 비추듯이 훤히 밝혀 보인 세상은 대략 세 가지로 나뉘는데, 사부대중의 세계·보살들의 세계·부처들의 세계입니다. 변상도 역시 세 줄기의 광명 속에 이들 세계를 세밀하게 묘사하고 있습니다. 석가모니가 보리수 아래에서 득도하고 아라한을 제도한 후 열반에 드는 모습, 연각승의 모습, 수라·아귀·축생·지옥의 세상을 중생들이 윤회하는 모습 등이 묘사되어 있습니다. 특히 무간지옥의 담장과 확탕지옥의 펄펄 끓는 솥으로 표현된 지옥 세계는, 왼쪽에 묘사된 보살의 백호에서 광명이 뿜어져 나와 자비의 빛을 비추고 있습니다.그림156

부처의 미간에서 나오는 찬란한 빛

이에 제자들이 "부처님께서 무슨 이유로 이 같은 큰 광명을 놓아 국토를 비추어 보여 주십니까"라고 하니, "부처님께서 일체 세간의 중생들로 하여금 믿기 어려운 큰 법을 모두 깨달아 알게 하려고"라고 합니다. 부처님은 이 같은 큰 삼매에 들어가기 전에 『무량의경』을 설하셨고, 나올 때 『법화경』을 설하셨다고 합니다.

「서품」에서는 이들을 모두 "대승 경전이라고 칭하고, 보살을 가르치는 법이며, 모든 부처께서 호념護念하는 경"이라고 밝힙니다. 그리고 과거에 무량한 부처가 계셨고 이들이 항상 바른 법을 언제나 설해 왔다는 것입니다. "오늘 부처님께서도 인류를 구제하고 사회를 제도하는 훌륭한 가르침인 대승경을 설하실 것이니 그 이름이 『법화경』이라." 『법화경』의 본래 명칭은 묘법연화경妙法蓮華經입니다. 이는 '하얀 연꽃 같은 진리의 가르침'이란 뜻입니다. '모든 경전의 제왕'이며, 대승 경전 중 가장 중요한 경전으로 손꼽습니다. 「서품」에서는 『법화경』의 요지가 분명히 드러납니다. 보살을 가르치는 내용이고, 모든 부처가 보호하며 염하는 경전이고, 인류와 사회를 구하는 경전이라는 것입니다.

인류를 구하는 경전이라니!

과거로부터 무수하게 많은 부처가 있었는데, 그때그때마다 사람들의 근기에 따라 다양하게 법을 설하였고, 이것들이 모두 올바른 가르침正法이라는 것입니다. 아라한의 경지를 구하는 이에게는 사성제를, 연각승의 경지를 구하는 이에게는 12연기를, 보살의 경지를 구하는 이에게는 6바라밀을 설하여 모두 하나의 불성으로 이끄셨다고 합니다. 그리고 궁극의 깨달음으로 이끄는 방편은 수억 겁의 과거에서부터 한 번도 멈춘 적이 없다는 것이지요. 지금도 마찬가지고요. 석가모니의 첫 설법의 내용은 사성제와 연기법으로 잘 알려져 있습니다. 개념으로 알고 있는 '나'라는 아상에 대해 철저하게 파헤친 12연기의

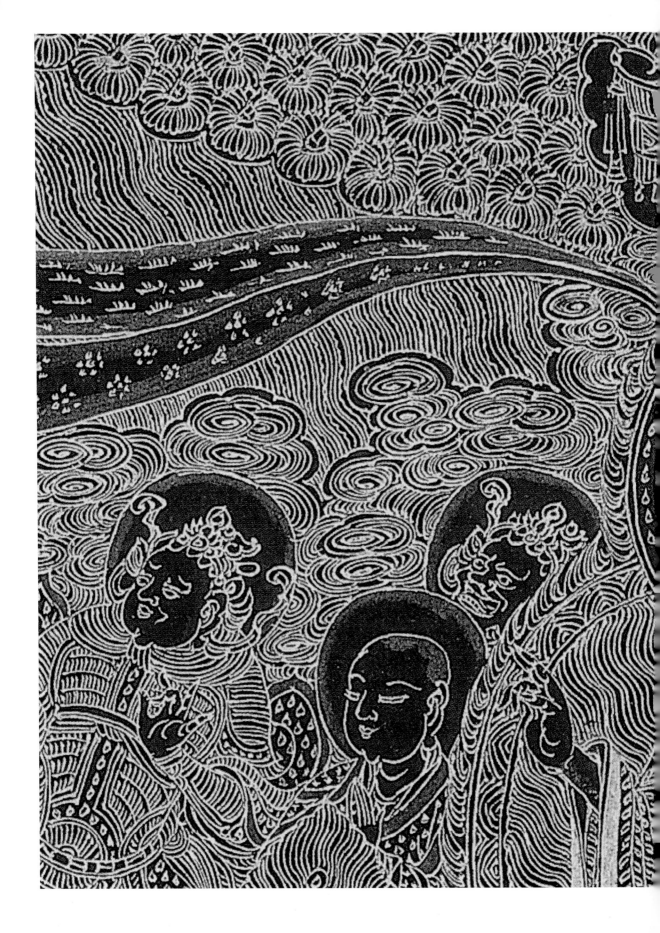

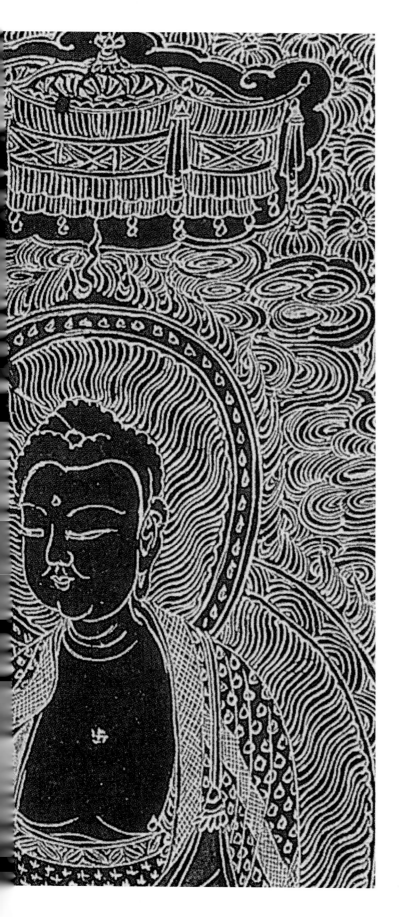

'내 안에 너 있다!'
진리의 참 성품
모든 중생에 내재
단지 자각 못할 뿐
인불人佛사상 표현

오묘하고 신비로운
사경 그림의 세계
진리의 모습 담아내

그림155 부처님의 미간에서 빛이 나와 온 세상을 비춘다.

그림156 자비의 빛이 지옥·아귀·축생의 세계를 비춘다.

관찰로 무상·고·무아의 삼법인을 체득하게 하여, 고통의 존재에서 벗어나게 하는 것이지요. 결국 '나'라는 덩어리 개념에서 벗어나는 또 다른 해체된 개념을 제시함으로써, 우리는 공성空性을 체득하여 아라한의 경지가 될 수 있습니다. 하지만 아라한의 경지에서 더 나아가서 '부처가 되어야 한다'고 『법화경』은 주장하고 있습니다. 여기에는 자칫 '나'라는 개념의 대치로 끝날 수 있는 불교라는 것이 인류를 구원하는 도구로서, 아름다운 세상을 구현하는 하나의 종교로서 전환하는 메시지가 들어 있습니다.

불교를 하나의 종교로 완성시키고 있는 『법화경』의 요지는 과연 무엇일까요? 「서품」에 이어지는 「방편품」에서는 "모든 부처님은 방편바라밀과 지견바라밀(반야바라밀)의 두 지혜를 가지고 있다"고 합니다. 그러자 제자들은 "지금 와서 갑자기 방편바라밀을 강조하시는 이유는 무엇입니까?"라고 묻습니다. 방편바라밀은 초기 불교의 십바라밀에서는 찾아볼 수 없고 대승의 십바라밀에서 찾아볼 수 있습니다.

> 사리불아, 모든 부처님은 중생의 근기에 따라 법을 설하시니 … 나도 또한 이와 같아서 모든 중생들이 가지고 있는 탐욕과 마음속 깊이 집착함이 있음을 알기에, 그 본성에 따라 가지가지 인연과 비유와 말씀과 방편의 힘을 가지고 법을 설하느니라. 이렇게 하는 이유는 모두 부처님이 되는 길인 일불승과 최고의 지혜인 일체종지를 얻게 함이다.
>
> ─「방편품」 중에서

방편바라밀의 완성, 지혜로 이끄는 '자비행'

방편方便의 방方은 방법을 말하고 편便은 편리를 말합니다. 대중의 근기에 맞게 알맞은 방법을 써서 깨달음으로 인도하는 것이라는 사전적 정의를 찾을 수 있습니다. 산스크리트의 '우파야upāya', 즉 접근하다 또는 도달하다라는 뜻

으로 영어의 'access'와도 같습니다. 물론 『법화경』의 맥락에서 보자면, 보살이 중생을 깨달음으로 이끌기 위한 묘한 수단이 되겠습니다. 여기서 내포된 사상적 의미는 "방方은 정직을, 편便은 나를 돌보지 않는 것을 뜻한다"입니다. 그러니 일체 사람들을 가련히 여겨 자신의 이익을 돌보지 않고 행하는 것을 방편이라 합니다. 『법화경』의 일승 사상은 이렇게 '지혜와 방편'을 두 축으로 내세우는데, 이를 '하나의 불성(반야)과 다양한 보살행(방편)'으로 풀고 있습니다. 궁극의 목표와 그것에 이르는 방법, 즉 목표는 반야바라밀(반야의 완성)이고, 방법은 방편바라밀(방편의 완성)입니다. 반야는 지혜를 말하며, 방편은 자비를 말합니다. 「방편품」에서는 "깨닫지도 않았으면서 깨달은 체하는 오만한 비구는 장차 지옥에 떨어지리라" 또는 "거만하고 교만한 사람들은 물러가도 좋다"라고 하여, 일불승을 설하기 전에 아라한 또는 연각승의 경지라며 오만 떠는 오천 명의 수행자들을 물러가게 합니다. 즉 자비의 보살행을 하지 않으면 아무리 수행을 해도 소용이 없다는 것입니다. 그리고 관념으로서의 자비가 아니라 행동하는 자비, 실천하는 자비, 방편으로서의 자비를 강조합니다.

불교 미술이 마음껏 허용되는 계기

『법화경』의 첫 변상도인 〈법화경권제1변상도〉 화면의 좌측에는 다양한 불사佛事를 하는 광경을 볼 수 있습니다. 법당에 공양물을 올리고, 부처님 존상에 예경을 표하고, 탱화를 그리고, 불탑을 쌓아 공덕 짓는 등의 모습을 발견할 수 있습니다.그림157 탑·조각·불화 등의 조형미술품들이 모두 교화의 방편이 된다는 내용입니다. 돌로, 벽돌로, 진흙으로, 무엇을 가지고 탑을 세워도 방편이 된다고 합니다. "흙을 쌓아 절 짓고, 장난으로 흙모래 탑 세워도" 모두 성불하는 계기가 된다는 것이지요. 이는 초기 경전에서 보는 석가모니의 말씀과는 사뭇 다릅니다. 예를 들면, 곧 열반에 드실 석가모니께, 당신의 장례식을 어떻게 치르면 좋을지 묻는 제자에게 "그것은 네가 신경 쓸 바 아니다. 네가

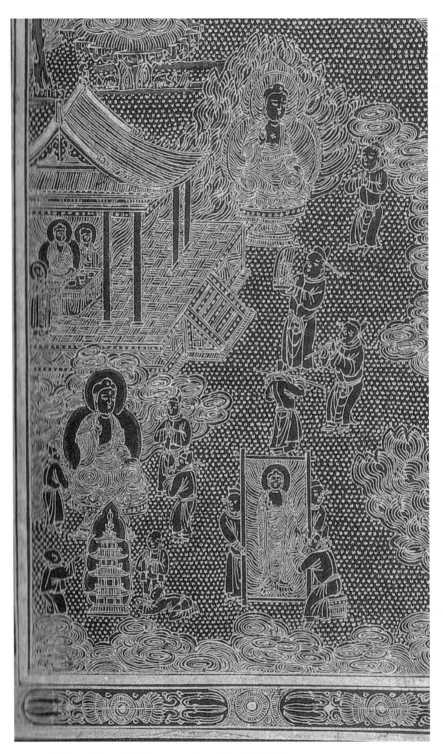

그림157 탑을 조성하고 부처상을 만들고 불화를 그려 공덕을 쌓는다.

신경 써야 할 것은 오직 법法"이라던 부처님은 온데간데없습니다. 석가모니가 돌아가신 뒤, 그 무상의 가르침에 따라 부처의 존상을 사람 모습으로 표현하지 않았던 '무불상無佛像 시대'가 있었습니다. 하지만 『법화경』에 와서는 그러한 논리를 모두 풀어버립니다. 왜냐하면 모든 사람들의 눈높이가 모두 무상無常의 경지를 따라올 수는 없기 때문입니다.

『법화경』에서 그 어떤 조형물도 교화를 위한 방편이 될 수 있다는 논지가 제기됩니다. 불교 미술은 드디어 '방편'으로서의 그 역할이 봇물 터지게 되는 계기를 맞습니다. "여러 형상 세우거나, 부처의 모양을 조각해도, 그린 불상을 채색하여도, 아이들이 장난삼아 풀·나무·붓·꼬챙이·손톱으로 부처의 형상을 그려도, 어떤 이가 탑과 절이나 불상이나 불화 앞에 꽃과 향과 깃발로 마음 모아 공양을 해도, 기쁜 마음으로 노래 불러 찬탄하되 한 마디만 하여도, 산란하고 어지러운 마음으로 꽃 한 송이 정성 다해 불상 앞에 놓아도, 머리 한 번 숙여도 … (그것이 계기가 되어) 모두 성불한다"라는 것입니다. 아무리 사사로운 행동이라도 이는 성불의 씨앗이 된다는 것이지요. 여기서 어떤 방편도 마다하지 않는 커다란 포용과 긍정의 힘을 봅니다.

석가탑과 다보탑의 원리, 석가불과 다보불은 불이不二

이렇게 『법화경』에서는, 초기 불교와는 다른, 또 다른 성격의 석가모니를 만날 수 있습니다. '법신法身'으로서의 석가모니입니다. 이 '법신으로서의 부처님'은 두 가지 면모가 있습니다. 첫 번째는 여여如如한 진리의 몸체, 말 그대로 '법신' 자체로서의 모습이고, 두 번째는 방편方便으로서 '응신應身' 또는 '화신化身'의 모습입니다. 화신을 색신色身이라고도 표현하는데, 이는 물질적 대상으로서의 몸체를 말합니다. 쉽게 말하면 사람들이 볼 수 있는 대상으로서의 형상을 말합니다. 처음에는 법신을 강조하기 위해 색신으로서의 석가모니를 따로 언급하다가, 나중에는 법신과 색신이 결국 하나라는 것을 「견보탑품」에

서 설명합니다.

> 석가모니가 법화경을 설하시니, 문득 온갖 보석으로 치장된 높이 오백유순의 탑이 허공에 솟았습니다. 수천 수억의 보배 방울로 장식하고, 난간이 오천이요 감실이 천만이라. 그리고 장식 차양은 사천왕의 궁전에 닿았고, 삼십삼천에 꽃비가 내렸습니다. 그런데 그 탑 안에서 이런 음성이 들립니다. "석가세존께서, 평등한 대지혜로 보살을 가르치는 법이자 부처님을 호념하는, 법화경을 대중을 위해 설하시니 이 설한 바는 모두 진실이다."
>
> —「견보탑품」 중에서

석가모니가 『법화경』을 설하시자, 순간 어마어마한 크기로 찬란하게 장식된 탑이 나타납니다. 그리고 『법화경』의 말씀이 진리라고 증명하는 다보불多寶佛의 음성이 울려 퍼집니다. 다보불은 "나의 '성불한 몸'을 하나의 '탑'으로 일으켜, 법화경이 설해지는 곳에는 어디든 솟아나 이를 증명하리라"고 합니다. 다보불의 몸체인 다보탑을 중심으로 광활한 부처의 세계가 열렸습니다. 석가모니의 분신불이 모두 모이자 탑의 문이 열렸고, 다보불이 탑 가운데 앉아 계십니다. 그리고 석가모니의 『법화경』 설하심을 칭찬하고, 석가모니를 청해 탑 안의 자리 반을 나누어 앉힙니다. 이제 탑 속에는 다보불·석가불 두 분의 부처가 나란히 앉아 있습니다. 그때 대중이 "저희도 함께 있게 하소서"라고 청하니, 신통력으로 온 대중이 모두 다 허공(진리의 세계)에 있게 했다고 합니다. 그러니까 탑 속의 다보불은 먼저 석가불을 탑 속으로 들어오게 해서 자신과 석가불이 하나임을 보여 주고, 우리도 들어가고 싶다는 대중들을 모두 들어오게 합니다. 여기서 탑은 진리의 공간 그 자체를 의미합니다. 『법화경』이 말하는 바, 그 요지를 바로 실행해 보여 줍니다. 즉 '너희들도 모두 부처다'라는 인불人佛 사상입니다.

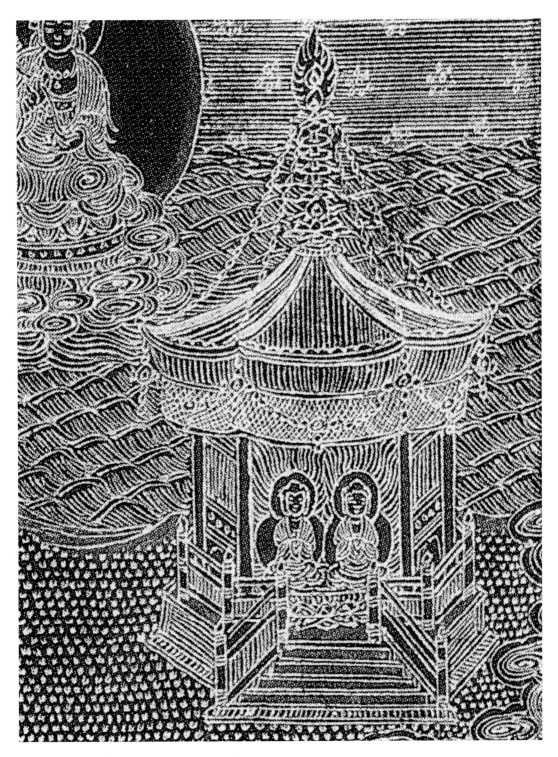

그림158 다보불과 석가불이 탑 속에 나란히 앉은 모습.

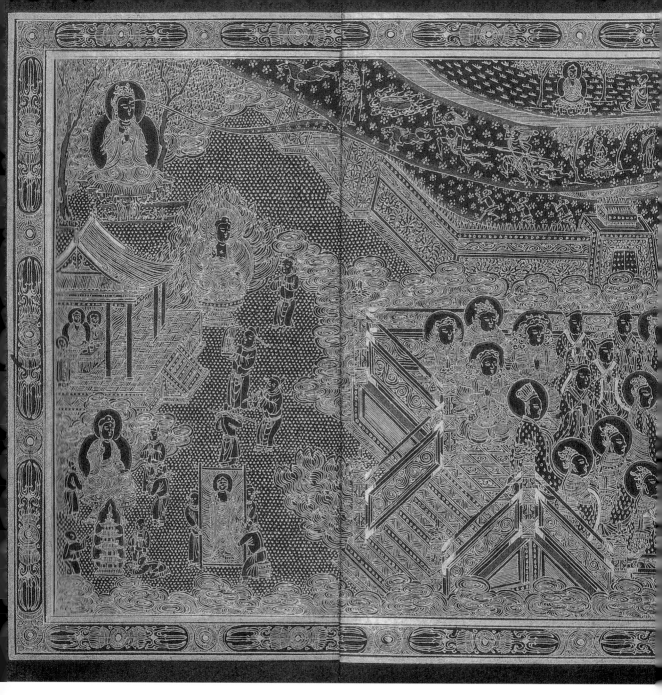

그림159 〈법화경권제1변상도〉 전체 그림.

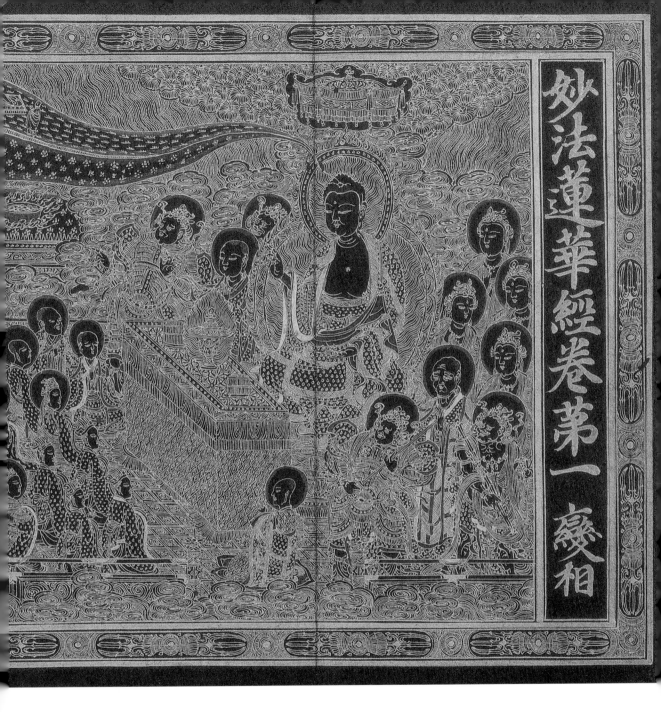

妙法蓮華經卷第一　變相

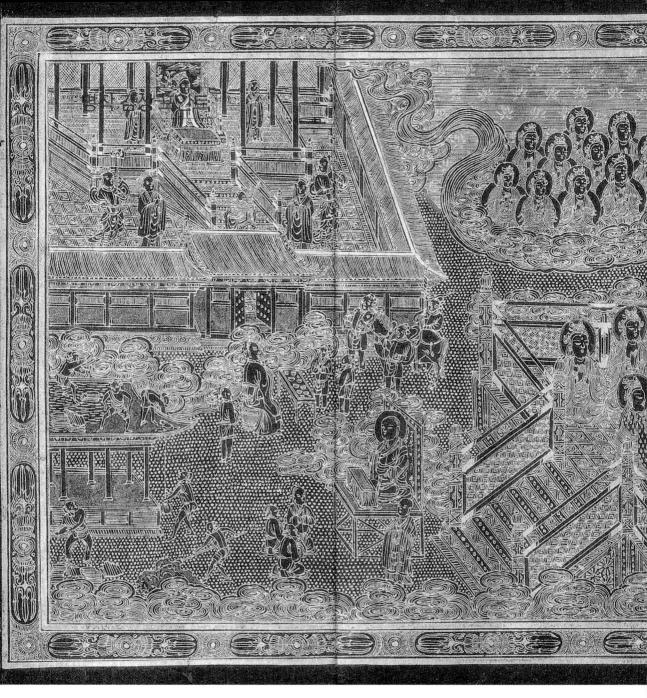

그림160 〈법화경권제5변상도〉 전체 그림.

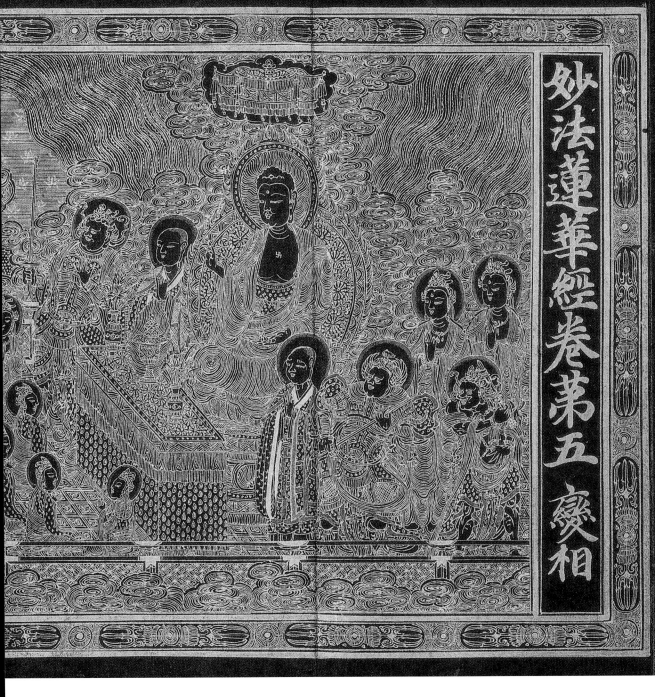

妙法蓮華經卷第五 變相

불가사의한 마이크로 세계

고려 시대를 대표하는 미술 장르로 사경寫經이라는 것이 있습니다. 본문에 소개한 『법화경』의 변상도는 1340년에 제작된 『묘법연화경』 7권본(일본 나베시마 보효회 소장)으로 감지금니紺紙金泥의 사경입니다. 전 7권의 한 질이 완전하게 보존된 귀중한 예의 작품인데, 각 권수마다 펼쳐지는 변상도의 섬세하고 화려함에 숨이 막힐 정도입니다. 내용은, 유려한 해서체의 글씨와 섬세한 그림으로, 찬란한 빛을 발하며 펼쳐집니다.

　　제1권에는 「서품序品」과 「방편품方便品」의 내용이 서사되고 또 그려졌습니다. 왕사성 밖의 기사굴산, 소위 영축산이라는 곳에서 부처님이 설법하시려 하니, 아라한 만 2천 명과 보살 8만 명, 그리고 무수한 비구·비구니·천인·호법·신장들이 각기 백천 권속들을 데리고 대동하였습니다. 구름처럼 운집한 뭇 성중들이 장관을 이루며 예경합니다. 그들 앞에서 부처님은 광명을 놓아 중생의 눈에는 보이지 않는, 위아래 온 우주의 세계를 낱낱이 비추어 밝히셨습니다.

　　"이때 부처님의 눈썹 사이의 흰 터럭으로부터 밝은 빛을 놓으시어 동방 1만 8천 세계를 비추시니, 아래로는 아비지옥에 이르고 위로는 유정천에 이르기까지 비추지 않는 곳이 없었다." 바야흐로 영산회상의 어마어마한 풍경이 아닐 수 없습니다. 바로 이러한 서품의 내용을 〈법화경권제1변상도〉 그림159에서는 극세한 철선묘鐵線描의 필선으로 유려하게 묘사하고 있습니다. 과연 사람의 손으로 이런 세필細筆이 어떻게 가능할까요? 변상도의 세부를 들여다보면, 불가사의할 정도로 놀라운 마이크로의 세계가 펼쳐집니다.

수많은 경전 중에서도 『법화경』과 『화엄경』은 단연 가장 많이 사경된 경전입니다. 『법화경』 「약왕보살본사품」에는 "법화경을 듣거나 자신이 쓰거나 또는 사람을 시켜 쓰게 하면, 그 공덕이 부처님 지혜로도 헤아릴 수 없을 만큼 많다"라고 언급하여 사경의 무한한 공덕을 누누이 칭송합니다. 그래서 한국뿐만 아니라 일본에서도 가장 많은 사경의 예를 남기고 있습니다. "묘법妙法이 구경究竟의 말씀이기에 범부라도 잠깐 들으면 모두 성불할 수 있고, 한 글귀 한 게송만 외워도 지옥이 비었고, 반 글자의 경전을 베껴도 천당으로 화하였으니, 감응됨이 이와 같은데 어찌 이 법을 받들어 행하지 않으리까"(「사성법화경경찬소寫成法華經慶讚疏」)라는 구절에서 사경 공덕의 영험함을 알 수 있습니다.

고려 시대 중기 이후에는 아예 국가에서 전문 사경 기관인 사경원을 설치하였는데, 금자원金字院(금니 사경 전문소)과 은자원銀字院(은니 사경 전문소)을 따로 둔 것으로 보아, 그 수요가 얼마나 폭발적이었는지를 알 수 있습니다. 충렬왕은 은자대장경을 먼저 완성하고 금자대장경을 사성했다고 전하고, 충선왕 역시 일찌감치 퇴임하고 금자대장경 사성 작업에 몰두하였다고 합니다.

대장경을 모두 금으로 쓰는 금자대장원金字大藏院이 따로 있었다는 기록이 있으니, 은자대장원銀字大藏院도 존재했을 가능성이 높습니다. 이러한 금자 및 은자 사경의 대대적인 유행은 이웃 원나라에까지 큰 영향을 미치게 되어, 2~3년 간격으로 원나라에 사경승을 100명씩 수차례 파견하게 됩니다. 원나라 무종의 황태후는 "고려인들은 해서楷書가 능한데 누군가 와서 금자대장경을 사성해 볼 수 있겠는가"라고 하여, 고려인 책임자가 파견되었고 금자대장경 사업이 진행되었음을 알 수 있습니다. 원나라는 너무나 자주 고려 사경승들을 초청하여 막대한 비용이 드는 금니金泥·은니銀泥의 사경 사업을 벌인 결과, 그것이 나라 패망의 한 원인이 되었다고 합니다.

자
비

〈관세음보살32응도〉
〈다라니경변상도〉
불가사의 한 이야기

제1화

아기를 잃게 된 여인의 슬픔

"이것은 어떤 모진 인연이냐!" 한 여인이 울부짖습니다. 여인의 뒤로는 넘실대는 큰 강물이 보입니다. 여인의 품에는 보자기에 싸인 아기가 있습니다.그림161 그녀의 머리 위로는 버드나무 가지가 을씨년스럽게 늘어져 있습니다. 『불정심다라니경』(약칭 『다라니경』 또는 『관음경』)의 변상도에 묘사된 풍경입니다. 그런데 갑자기 허공에 하얀 기운이 뭉게뭉게 피어오르더니 한 스님이 등장합니다.그림163 여인은 반사적으로 그쪽으로 다가갑니다. 스님의 말씀에 귀 기울여 듣는 듯하네요. 강물 앞에서 싸늘한 주검의 아기를 안고 있는 여인. 도대체 어떤 사연일까요? 『다라니경』에 나오는 이 이야기를 쉽게 풀어 소개합니다.

옛날 옛적에 어느 여인이 있었는데 아이를 배어 낳았더니 두 해를 못 넘기고 죽었습니다. 슬퍼서 울며 아기를 안아다가 물에 버렸는데, 그것이 한 번도 아니고 이미 두 번째입니다. 아기가 뱃속에 있을 때는 요동이 심해 여인은 천 번 만 번 죽고 사는 고통을 겪지만, 태어나면 너무 귀엽고 단정하여 그 고통을 감쪽같이 잊어버립니다. 하지만 그것도 잠시, 아이는 항상 두 살을 못 넘기고 목숨을 다해 버리네요. 다시 세 번째로 아이를 배었는데, 이번에도 뱃속 아이가 어떻게 힘들게 하는지 기절하기를 수차례, 울부짖게 하

기를 수백 번이었습니다. 드디어 아기가 나왔는데 특별히 용모가 빼어나고 예쁘기가 이루 말할 수가 없습니다. 그런데 이번에도 아기가 두 해를 넘기기 못하고 또 죽고 말았습니다. 어미가 이를 보고 문득 목 놓아 크게 울었습니다. "이것은 어떤 모진 인연이냐!" 하고, 죽은 아기를 안고 물가에서 한참 동안 서서 차마 버리지 못했습니다.

아기를 보내기를 세 번째. 슬픔과 고통 속의 부인은 죽은 아기를 안고 물가를 미친 듯이 서성거렸습니다. 때마침 나타난 스님은 관세음보살의 화신이라는군요. 스님은 여인에게 "울지 말거라. 이는 네 아들과 딸이 아니다. 이는 너의 삼세三世 전생의 원수이니, 세 번이나 네게 의탁하여 태어나 너를 죽이고자 했으나, 네가 다라니경을 항상 지니고 쉬지 않고 외운 까닭에 그러지 못했다"라는 것입니다. 이 여인은 삼세 전에 독약을 두어서 남을 죽인 사연이 있다고 합니다. 그 혼백이 원수가 되어 여인에게 붙어 잠시도 떠나지 않고 방법을 살펴 앙갚음하고자 하여, 매번 자궁에 들어가 이토록 고통스럽게 만들고 있다는 것입니다. 슬픔과 고통으로 혼미하던 여인은 정신이 번쩍 듭니다. 순간, 소중한 혈육이라 믿었던 아기에게 정이 뚝 떨어집니다. 그리고 차마 놓지 못하던 아기의 시신을 강물에 던집니다.

"이제 내 손을 따라 원수의 실체를 보아라!" 하며 스님이 신통력으로 아기를 가리키니 아기는 무시무시한 야차의 모습으로, 그 본래 모습을 드러냅니다. 야차가 물 가운데 서서 말하기를 "네가 전생에 나를 죽였기에 그 원수를 갚으러 왔다. 하지만 네가 다라니경을 지니고 외워 밤낮으로 수행하고, 관세음보살이 나타나 나를 수기授記(미래에 깨달음을 이룰 것이라는 예언)하시니, 오늘로부터 영원히 너와의 원한을 풀 것이다"라고 하며 물에 잠기더니 더 이상 보이지 않았습니다.

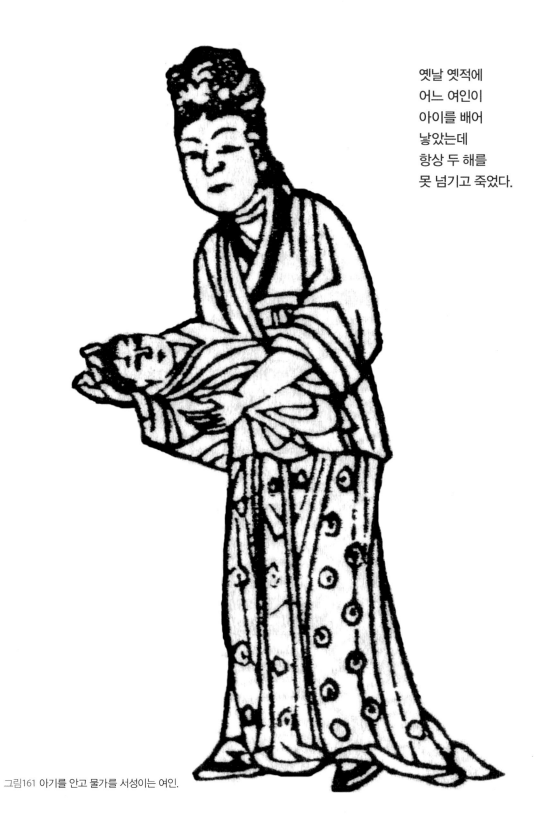

옛날 옛적에
어느 여인이
아이를 배어
낳았는데
항상 두 해를
못 넘기고 죽었다.

그림161 아기를 안고 물가를 서성이는 여인.

그림162 죽은 아기를 강물에 버리다.

　　스님이 손짓하는 곳을 보니, 아기가 아니라 야차가 모습을 나타냅니다.
그림164, 165 관세음보살이 스님으로 변신하여 나타나 여인과 야차 사이의 원한
을 '자비'의 힘으로 풀어 주었다는 이야기입니다. 물론 여인은 삼세 이전의 전
생에서 한 일을 전혀 기억하지 못합니다. 그러니 "이 어떤 모진 인연이냐" 하
고 울부짖습니다. 그저 난데없이 닥친 시련이라 여기고 고통스러워했지요. 원
수가 자신의 아기로 태어났으니, 인연치고는 너무 가혹합니다. 말 그대로 애간
장을 끊는 고통이었을 겁니다. 하지만 여기에도 불교의 업보설(행한 대로 과보
를 받는다는 도리)은 고스란히 적용됩니다. 이것을 인과 또는 인과응보의 법칙
이라고도 합니다. 원인이 없는 결과는 존재하지 않는다는 것이지요. 관세음보

내에 있는 한자: 則生冤家 彼善其母 觀音菩薩 一僧現處

그림163 '슬퍼 말아라' 하고 관세음보살이 스님의 모습으로 나타났다.

살의 신통력으로 기구한 인연의 실체가 드러나자, 여인과 원수는 드디어 세세
생생의 원결을 풀고 모두 자유로워집니다.

고려 무신들의 호신 경전이자 조선 왕실의 비호 경전

이 내용과 그림의 출처는 조선 시대 성종16년(1485)에 왕실에서 발원한『불정
심다라니경언해』입니다. 고승 학조가 인수대비의 뜻을 받들어 편찬한 것입니
다. 이 경전은 예로부터 온갖 마액을 막아 주는 강력한 다라니 경전으로 손
꼽힙니다. 본래 명칭은『불정심관세음보살대다라니경』인데, 고려 시대의 무신
정권 최고 권력자 최충헌과 그의 아들 최우와 최향, 이들 삼부자의 호신용 휴

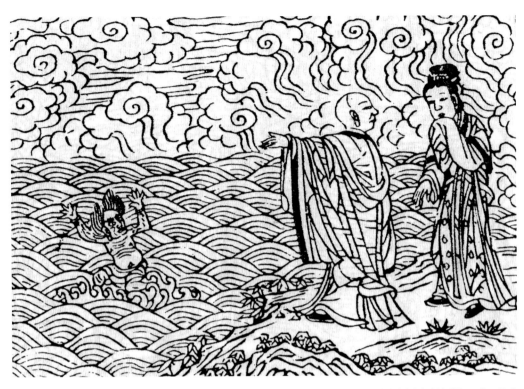

그림165 스님이 나타나 '아기의 실체를 보라'고 한다.

대용 경전으로도 유명하답니다. 이 경전을 줄여서 『다라니경』이라고 하기도 하고 『관음경』이라고 하기도 합니다. 본래 한문본만 존재하였던 것이 조선 전기 성종16년에 언해본으로 간행되었고, 그 후로 수차례 지방 사찰 곳곳에서 중간되었습니다. 경전의 마지막 부분에 있는 학조의 발원문을 보면 "당나라 본唐本의 책을 모범 삼아 그것을 상세하고 세밀하게 도해하고 그것을 바르게 베껴서 활자로 새겨 간행하였다"라고 나옵니다. 여기서 '당나라'라고 하는 것은 딱히 중국 당대唐代가 아니라, 우리나라에서 통상적으로 그저 중국 것을 가리킬 때 쓰는 말입니다. 조선 전기에는 중국 명나라 초기 황실의 불교문화를 많이 따르고 모범으로 삼았기에, 당시 명 황실에서 유행하였던 경전을 모본 삼았을 가능성이 높다고 보면 되겠습니다.

그림164 아기는 무시무시한 야차의 모습으로 변한다.

막강한 자비로 모두 녹인다

내용의 구성은 3권 1책으로 되어 있습니다. 『불정심다라니경』이라고 묶여 있지만 그 안의 단락은 상·중·하의 3개로 나뉩니다. 첫째, 상권 「다라니경」은 관세음보살이 석가모니에게 불가사의한 능력을 달라고 간청하는 내용이 나옵니다. 그 이유는 고통받는 뭇 중생들을 구제하기 위해서입니다. "커다란 자비심을 일으켜 모든 얽매임과 모든 두려움과 모든 고통을 여의게 하기 위함입니다." 관세음보살은 크나큰 자비를 상징하는 존재입니다. 그래서 자비慈悲 앞에 클 대大자를 붙여 '대자대비大慈大悲' 관세음보살이라고 칭합니다. 자비란, 모든 살아 있는 대상을 연민으로 대하고 아끼는 마음입니다. 괴로워하는 중생들이 너무나 많기에 관세음보살은 보다 크고 막강한 자비의 힘을 일으키기 위해 대다라니법˚의 원력을 세웁니다. 이 다라니˚˚는 막강한 신통력을 동반하기에 "일체의 고통 속 중생을 구하고, 모든 병을 덜어 주며, 악업이 중대한 죄라도 없애 주기에" 지옥 중 최고의 지옥인 무간지옥에 떨어질 사람이라도 구제한다는 것입니다. 이 다라니는 현재 사찰의 법회에서 가장 많이 염송되는 『천수경』에 수렴되어 지금까지 전해져 옵니다. 『천수경千手經』은 관세음보살의 큰 자비심의 힘과 가피를 설법한 경전으로 우리나라 불교를 대표하는 예불문입니다. 관세음보살의 큰 자비심은 이제 천 개의 손과 천 개의 눈으로 표현됩니다. 그만큼 보살펴야 하는 사람들이 많다는 뜻입니다. 그래서 관세음보살을 천수천안千手千眼 관세음보살이라고도 부릅니다. 『천수경』의 가장 앞부분에

˚ 대다라니법大陀羅尼法: 산스크리트(옛 인도 언어)로 된 문구를 번역하지 않고 그대로 읽거나 외우는 것을 '다라니'라고 한다. 구절이 긴 것을 '대다라니'라고 한다. '다라니'는 모든 악법을 막고 선법을 지킨다는 뜻이다. 이상 용어 풀이는 『불정심다라니경언해』의 주해를 옮긴 것으로 『역주 불설아미타경언해·불정심다라니경언해』(김무봉, 세종대왕기념사업회, 2008, p.145)를 참조하였다.

˚˚ 불정심관세음보살모다라니: "나모라 다나다라 야야 나막알야 바로기제 새바라야 모지사다바야 마하사다바야 마하가로 니가야 다냐타 아바다아바다 바라바제 예혜혜 다냐타 살바다라니 만다라야 예혜혜바리마슈다 보다야 옴 살바작수가야 다라니 인지리야 다냐타 바로기제 새바라야 살와 돗다 오하야미 사바하"

나오는 "수리 수리 마수리 수수리 사바하"는 정구업진언淨口業眞言으로, 입으로 지은 죄를 정화하는 다라니입니다. 이는 마치 마법의 주문처럼 대중에게 은연중 알려져 있습니다.

둘째, 중권 「요병구산방療病救産方」에는 임신 중의 위기 상황들이 나오고 이에 대한 대처 방법으로 다라니를 이용한 민간요법이 나옵니다. 다라니를 붉은 물감인 주사朱砂로 써서, 특정 약재 또는 향수와 함께 태우거나 몸에 바르거나 하는 등의 비법은, 의학이 발달한 현 시점에서 보면 시대성이 떨어지는 내용일 수도 있겠습니다. 당시에는 어쩔 도리가 없었던 임신 중독·오랜 중병·화병·귀신 들림 등의 병들에 대해 관세음보살의 가피를 염원하는 내용을 만나볼 수 있습니다.

셋째, 하권 「구난신험경救難神驗經」에는 관세음보살이 몸을 변신하여 사람들 앞에 나타나 어떻게 그들을 신통력으로 구제하였는지, 구체적인 영험담이 네 편 제시됩니다. 그중 하나가 글 첫머리에 소개한 '아기를 잃은 여인'의 이야기입니다. 관세음보살의 자비는, 그저 은은하고 밝고 따듯하기만 한 것이 아니라, 막강하고도 신비한 힘이 있는 기적이 됩니다. 이러한 자비의 신통력이 역설되어 있는 경전이 「관세음보살보문품」입니다. 이 보문품은 『법화경』의 마지막 권수인 제7권에 들어 있습니다. 한마디로 '방편의 자비'를 설하는 『법화경』 내용의 결정판이라고 하겠습니다. 『불정심다라니경』의 하권의 내용과 맥락을 같이합니다. 사람들이 원하는 곳마다 관세음보살이 몸을 변신하여 그 사람 앞에 나타나 구제해 준다는 요지입니다. 『불정심다라니경』을 『관음경』이라고도 하는데, 『법화경』의 「관세음보살보문품」 역시 『관음경』이라고 합니다. 양자 모두 관세음보살에 대한 염불과 그 신통을 설한 맥락은 같지만, 구체적인 내용은 다르답니다. 그래서 헛갈리기도 하지만, 모두 조선 시대를 풍미했던 두 경전입니다.

滿足坐草之時忽分解
人或身懷六甲至十月
又設復若有一切諸女
佛頂心療病救産方卷中
佛頂心經上卷終
如滿果足
力波羅蜜地殊勝之力

그림166 임신 중독·화병·귀신 들림 등의 마액이 침범하지 못한다.

頂心陀羅尼經善神日
夜擁護所故殺汝不得
我此時既蒙觀世音菩
薩與我受記了從今永
不與汝為寃道了便沉
水中忽然不見此女人
兩淚交流禮拜菩薩便
即歸家寘心裵頓貨賣

그림167 『불정심다라니경』을 수지하고 독송하면 관세음보살의 자비가 항상 지켜 준다.

'업業'에 대한 아비담마적 해석

이 세상은 '업業'에서 탄생된다. 이 세상은 업을 통하여 나타난다. 모든 중생은 업에 의해 생긴다. 그들은 업이라는 인연을 통해 나타난다.

-『비화경』 중에서

돌고 도는 생사윤회 자기 업을 따르오니

불교에서는 나의 시작을 부모로 보지 않고 '자신이 스스로 만든 업'으로 봅니다. 업의 에너지가 미래의 부모가 될 사람들이 사랑을 나눌 때, 즉 정자와 난자가 만날 때, 물질적 토대를 잡습니다. 마음과 물질이 만나 연기緣起하여 연생緣生하여 존재가 탄생하는 것으로 해석합니다. 달케(독일 불교 운동의 지도자, 1865~1928)라는 유명한 학자의 말을 요약하면 "만약 나라는 존재 전체가 몽땅 부모로부터 왔다는 것이 과학 쪽 주장이라면, 나라는 것은 한 번도 타오른 적 없이 부모와 조부모 등을 통해 계속 굴러오기만 했다는 것이다"입니다. 초기 경전에서는 "부모는 물질적(육체적) 토대를 제공할 뿐이며, '나'라는 '에너지'가 '나'라는 '과정'의 진행에 불을 붙이게 된다"라고 합니다. '나'라는 '에너지'가 윤회의 실체이며 이를 '업'·'업력' 또는 '업식'이라고 부릅니다. 존재하고자 하는 마음과 물질의 요소들이 만나 삶과 죽음이 반복됩니다. 영원한 실체라는 것은 없지만, 마음이 업의 덩어리로서의 '나'를 부여잡고 있는 한 윤회는 계속됩니다. 「영가 전에」라는 예불문에는 "참된 성품 등지옵고 무명無明 속에 뛰어들어 / 나고 죽는 물결 따라 빛과 소리 물들이고 / 사대육신 흩어지고 업식業識만을 가져가니 / 돌고 도는 생사윤회 자기 업을 따르오니 / 무명업장無明業障 밝히시면 무거운 짐 모두 벗고 / 삼악도를 뛰어넘어 극락세계 가오리다"라고 합니다. 모든 존재는 스스로 만든 업의 상속자라는군요. 각양각색의 업에 따라 천차만별 사람들의 모습이 어떻게 생겨나는지, 석가모니가 직접 통찰한 내용은 다음과 같습니다.

큰 자비심大悲心을 일으킨 뒤, 다시 저 중생들을 관찰하니 / 여섯 갈래 속에서 윤회하면서 나고 죽음의 끝이 없네. 그것은 거짓이고 견고하지 못하여 마치 파초 꿈 환영과 같네. 다시 일체의 중생을 관찰하기를 거울 속 모양 보는 듯하니 / 그들의 삶과 나고 죽음, 귀하고 천함은 / 그들 스스로 지은 청정업淸淨業과 청정하지 않은 업不淨業, 그것에 따라 제각기 고통과 즐거움苦樂의 과보報를 받네.

<div align="right">- 『붓다차리타』「부처가 되다」 중에서</div>

제2화

자루에 담겨 물에 던져진 스님

옛날 옛적 어느 관인(관직에 있는 사람)이 회주라는 곳에 현령이라는 벼슬을 받고 부임하였습니다. 그런데 어느 날 상관이 행차하게 되었는데, 그 행차를 마련할 돈이 없었다는군요. 그래서 급히 보광사라는 사찰에 가서 돈 일백 관貫(엽전을 꿰는 단위)을 빌려 행차의 비용으로 마련했습니다. 이때 돈을 빌려준 주지 스님이 사미沙彌(불교에 귀의한 지 얼마 안 되는 미숙한 스님)를 불러 이렇게 이릅니다.

"저 관인을 쫓아 회주에 가서 빌려준 돈을 받아가지고 오너라"라고 한즉, 사미가 곧 관인과 함께 배에 올라타고 따라갔습니다. 한밤중이 되어 관인이 문득 나쁜 마음을 내어 절의 돈을 갚지 않을 꾀를 내었습니다. 즉 베로 만든 자루를 가져다가 사미를 넣어 물에 던져 버렸습니다.

아~ 사미는 어떻게 되었을까요? 잠을 자고 있다가 이게 웬 봉변입니까. 해당 이야기가 나오는 변상도를 보면, 관인이 보광사에 가서 돈을 꾸는 장면이 나옵니다.그림168 관인은 검은 관모를 쓰고 있어 금방 식별할 수 있습니다. 바닥에는 엽전 꾸러미가 보입니다. 오른쪽의 나이가 지긋해 보이는 주지 스님이 빌려준 돈입니다. 그리고 주지 스님 앞에는 어린 사미가 보입니다. 돈을 꾸

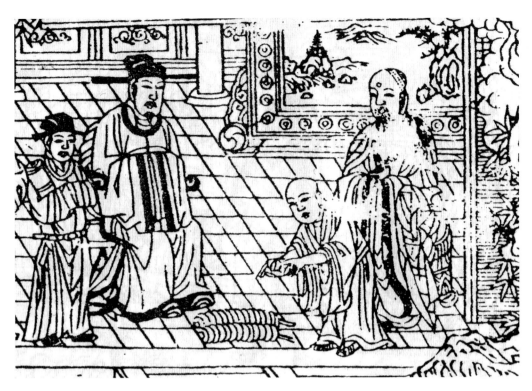

그림168 사찰의 주지 스님이 돈을 꾸어 주는 장면.

는 장면 다음에는 깊고 넓은 강물 위에 배가 한 척 보입니다. 배 가운데에 앉은 사람이 관모를 쓰고 있어 쉽게 관인인 줄 알 수 있습니다.그림169 그 옆에는 두 손을 번쩍 든 하인이 보입니다. 이들이 향하고 있는 시선을 따라가 보니 자루가 보입니다. 자루 속에는 이미 사미를 넣었고, 그 자루는 강물에 풍덩 던져졌습니다.그림170 그러니까 하인은 지금 막 자루를 던진 직후의 자세를 취하고 있네요. 관인은 이것으로 모든 것이 해결되었다는 듯이 입가에 미소를 품고 있습니다. 배의 끝에는 또 다른 하인이 열심히 노를 젓고 있습니다. 완전 범죄인 듯합니다. 하지만 이게 어찌된 일입니까?

관인이 며칠 만에 회주에 다시 돌아와서 행사를 참견하고 관청으로 가니,

홀연 물에 던져졌던 사미가 관청 한가운데에 앉아 있는 것이 아닌가. 보고 문득 크게 놀라 사미에게 물었습니다. "알지 못하겠노라. 사미는 어떤 도술로 이것이 가능한가?" 이에 사미가 품속에 있던 『불정심다라니경』을 꺼내 보이며 "가피와 공덕이 이루 말할 수 없다"고 하였습니다. 관인은 절하고 뉘우치고, 제 양식의 돈을 헐어 경전 1천 권을 만들어 배포하였습니다.

사미는 일곱 살 때 출가하였는데, 그때부터 『불정심다라니경』을 잠깐이라도 손에서 놓지 않고 염불하였기에, 죽음의 순간에도 몸의 터럭 한 올도 훼손되지 않았다고 합니다. 변상도를 보면, 행차를 참관하는 관인이 행렬의 가장 앞쪽에 보입니다. 물론 사찰에서 빌린 돈으로 행차를 성대하게 치렀음을 알 수 있습니다. 행차가 끝나자, 관인은 편히 쉬기 위해 관청으로 다시 돌아옵니다. 그런데 관청 안에는 사미가 떡하니 요지부동으로 앉아 있습니다.그림171 귀신이라도 본 듯 놀랐겠지요. 분명 자루에 꽁꽁 싸서 강물에 던져버린 스님이 아닙니까. 어떻게 살아 돌아왔을까요. 놀라 물어본즉 『다라니경』의 염불 가피라는군요. 죽음도 피해 가는 호신용 경전입니다.

죽어 가는 어린 아들, 목숨을 아흔 살로 늘이다

이 외에도 『다라니경』에는 관세음보살 가피의 기적 이야기가 두 편 더 나옵니다. 요약하여 간단히 소개하면, 옛적에 북인도의 계빈타국이라는 나라에 전염병이 돌아 사람들이 며칠 앓다가 모두 죽어 나갔다고 합니다. 이에 관세음보살이 백의거사白衣居士(하얀 옷을 입은 신도)로 화신하여 커다란 자비심을 일으켜 집집마다 돌아다니며 널리 병든 사람들을 구하였다고 합니다. 또 다른 이야기는 옛적에 바라나국에 어느 부자가 있었는데, 외동아들이 나이 열다섯에 홀연히 병에 걸려 온갖 약을 써도 낫지 않고 목숨이 경각에 달렸습니다. 『다라니경』을 염송하며 공양을 올리니 관세음보살의 가피로 병은 흩어지고

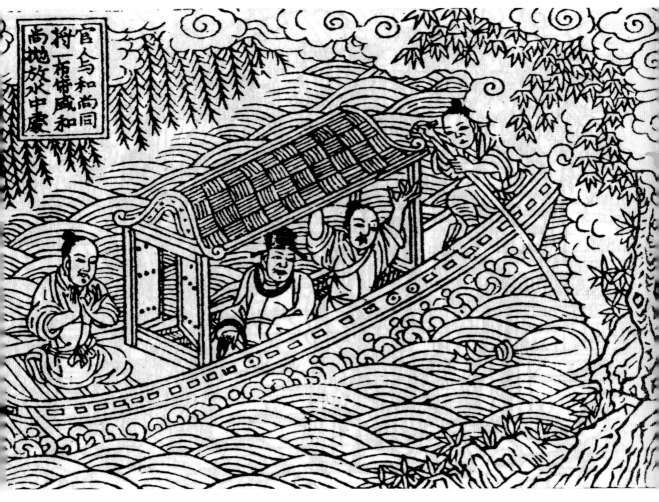

그림169 영차! 자루를 들어 강물에 풍덩.

목숨을 연장하였습니다. "부자 아들의 명命이 다만 열여섯 해로, 이제 열다섯이니 한 해 밖에 남지 않았거늘, 선지식을 만나 『다라니경』을 권고 받고, 이것을 쓰고 염송하니, 목숨이 아흔 해로 늘어났다. 이에 알리러 왔느니라"라고 염라대왕이 말합니다. 이렇게 구병救病과 연명延命의 영험이 있는 경전으로 민간에 널리 유통되었던 것을 알 수 있습니다.

그림170 사미승을 넣은 자루가 물속으로 가라앉는다.

'언해본'에 담긴 민중 계몽적 의의

이러한 내용과 그림은 조선 전기 1485년 왕실에서 발원
하여 출간한 『불정심다라니경언해』에 근거한다고 앞서
언급하였습니다. 경전의 제명에 대해 좀 더 설명하도록
하겠습니다. 불정심다라니경에 '언해諺解'라는 용어가 붙

"저 관인을 쫓아 돈을 받아 오너라"
하지만 자루 속에 담겨져
강물 속에 던져진 사미승
그의 운명은 어떻게 되었을까요?

어 있습니다. 언해란 어려운 한문을 한글로 쉽게 풀이한 책이란 뜻입니다. 즉
한문본의 『불정심다라니경』에 친절한 한글 해설을 덧붙여 한문을 모르는 사
람들이더라도 충분히 이해할 수 있게 하였습니다. 세종대왕의 훈민정음 창제
이후로 '언해본'이라는 장르가 등장하는데, 이것의 취지는 어려운 한문의 세계
에 갇혀 있던 경전을 쉬운 한글로 번역하여 대중적으로 유포하겠다는 데 있

그림171 자루에 담겨져 강물에 던져졌으나, 어느새 관청에 와서 앉아 있는 사미승.

습니다.

이것을 전문적으로 담당했던 기관이 간경도감刊經都監입니다. 여기서 불전역경사업佛典譯經事業이 진행됩니다. 불교 경전의 한글 번역 배포 사업이지요. "어리석은 백성이 말하고자 하는 바 있어도 마침내 제 뜻을 펴지 못하는 사람이 많다. 내 이것을 가엾게 여겨 새로 스물여덟 글자를 만드니 모든 사람들로 하여금 쉽게 익혀서 날마다 쓰는 데 편하게 하고자 할 따름이니라"라는 훈민정음 창제의 취지를 실천한 곳입니다. 한글이라는 도구를 만들었으니 그 도구로 번역 사업에 들어간 것이지요.

여기에서 출간된 언해본 경전들은 조선 후기 민중 불교가 꽃피게 되는 밑거름이 됩니다. 간경도감은 세조7년(1461)에 왕의 명령으로 설치되었고 성종2년(1471)까지 존속되다가 결국 유생들의 끊임없는 폐지 상소문으로 결국 없어지게 됩니다. 당시는 숭유억불崇儒抑佛 시대로서 유교를 숭상하고 불교를 억압했던 시기입니다. 아시다시피, 우리나라 선조들의 가치관을 지배했던 것은 불교와 유교, 크게 두 가지로 나뉩니다. 4세기 한반도에 불교가 전래된 이후, 약 1천 년간 국가 종교로서 존속되다가 조선 시대와 더불어 억불의 시대가 도래했으나 1천 년 내려온 전통이 쉽게 없어질 리 만무했습니다. 유교와 불교의 갈등이 최고조에 달한 조선 전기 시대에 유생들은 급기야 한글을 '불가佛家의 문자'라며 공격하였답니다. 당시 매우 적극적으로 전개되었던 불교 경전의 언해 사업을 고려하면 이해가 가기도 합니다. 간경도감이 폐지된 이후에는 국가적 차원에서의 언해 사업은 일단 금지되고, 대왕대비 또는 왕비 등 왕실 여인들의 개인적 후원으로 불사가 이어지게 됩니다. 그러한 맥락에서 간행되었던 경전 중 하나가 『불정심다라니경』 언해본입니다.

시대를 불문하고 각광받았던 관세음보살 신앙

『불정심다라니경』에 나오는 다양한 영험한 이야기들의 요지는 관세음보살의

가피입니다. 그 가피의 핵심 개념은 '자비'입니다. 자비는 쉽게 말하면 사랑이라고도 표현할 수 있습니다. 물론 남녀 사이의 애욕이 아니라 아가페적인 사랑입니다. 프랑스의 세계적 명상 센터 '플럼 빌리지'를 창립한 틱낫한 스님은 "우리는 모두 어머니의 사랑을 찾아 헤매는 어린아이와 같다"고 말씀하셨지요. 자비는 어머니의 사랑에 자주 비유되곤 합니다. 즉 대가 없는 사랑을 말합니다. "기어 다니는 벌레가 사무치게 부러울 정도로 삶을 이어가고 싶은 욕망이 강렬하게 일어납니다." 어느 사형수의 고백입니다. 이렇게 극한 상황이 아니라 조금만 힘든 상황이 되어도, 아니 단지 몇 끼만 굶어도, 따듯한 밥 한 끼를 내어 준 사람이 어머니 또는 관세음보살처럼 보이겠지요. 아무런 대가 없이 선뜻 내밀어진 손·건네진 말 한마디·차려진 밥 한 끼·쥐어진 돈 한 푼 등은 그냥 손이 아니고, 그냥 한마디가 아니고, 그냥 돈 한 푼이 아닐 겁니다. 마치 생명수처럼 청정한 에너지를 불어넣는 힘이 되겠지요. 경전의 정의에 따르면, '자비'란 어두운 번뇌를 물리치고 맑히는 강력한 깨달음의 힘입니다.

모든 고통받는 중생의 어머니, 보살

전통적으로 크게 유행한 대승 경전에는 유달리 어머니가 자주 등장합니다. 『지장경』과 『목련경』에는 공통적으로 지옥에 떨어진 어머니를 구하기 위해 고군분투하는 이야기가 나옵니다. 바라문의 딸이나 목련존자가 어머니를 구하기 위해 발휘한 자비의 힘은, 나아가 지옥에 떨어진 모든 중생들을 구하는 결과가 됩니다. "모든 중생은 한때 나의 어머니였던 적이 있다. 어머니의 고통을 어찌 외면하겠는가"라고 깜뽀빠(티베트 불교의 큰 스승님)는 말합니다. 티베트의 자비 수행 방법을 보면, 어머니에 대한 고마움을 상기하는 것으로 시작하고, 어머니에 대한 애잔한 사랑의 마음을 모든 중생에게 확대해 나아가는 것을 바탕으로 삼고 있습니다. "자비심을 내기 위해서 어떤 커다란 희생이 필요한 것이 아니다. 마음속에 그 귀중한 보석을 담을 수 있도록 조금만 자리를

비워 주면 된다. 만약 그것이 진정한 자비심이라면 마음속에 평화와 조화, 단지 그 순간의 진실한 감정이 있을 뿐이다'라고 합니다.

　　그런데, 진정한 자비는 무아無我를 전제로 해야 가능하다고 경전에 역설되어 있군요. 그래야 평정심이 확립되고 자비의 행동이 비로소 공덕이 된다고 합니다. 『화엄경』에는 "평정심을 유지하고 공성空性을 깨달은 보살은 / 만물을 실재로 간주하는 마구니에 사로잡힌 / 중생에게 특히 자비심을 일으키네"라며 특히 고집스런 편견이나 특정 생각에 갇혀서 빠져 나오지 못하는 사람들에게 보다 큰 연민의 마음이 일어난다고 합니다. "관세음보살은 모든 중생을 길을 잃고 헤매는 어린아이로 본다", "보살은 골수에 사무치도록 모든 중생을 자식처럼 여긴다"라는 등의 문구를 확인할 수 있습니다. 결국 자비란 조건 없는 사랑의 대명사 '어머니의 마음'입니다.

　　이 같은 자비를 상징하는 관세음보살은, 시대와 지역을 막론하고 대중들이 가장 열렬하게 선호했던 대상입니다. 고려 시대에는 섬세하고 아름다운 〈수월관음도〉가 크게 유행하여 무수하게 그려졌습니다. 은근한 화려함 속에 온화한 보살이 보름달처럼 그 모습을 환하게 드러냅니다. 하지만 조선 시대로 오면 관세음보살은 활기찬 에너지로 넘치게 됩니다. 모든 재난으로부터 중생을 구제하는 막강한 구제의 신으로 표현됩니다. 이는 「관세음보살보문품」을 근거로 하기에 '보문관음'이라고도 부릅니다. 고려 시대의 수월관음이 어딘가 범접하기 힘든 신비하고 우아한 어머니라면, 조선 시대의 관세음보살은 옷자락 휘날리며 등장하는 막강한 해결사 어머니입니다. 고려 시대에는 귀족적인 모습으로, 조선 시대에는 보다 서민적인 모습으로, 그 시대상을 반영하며 관세음보살은 그 면모를 계속해서 변화해 왔습니다. 막강한 구제의 신으로서의 보문관음, 그 대표 명작으로 다음 글에 〈관세음보살32응도〉를 소개합니다.

그림172 호법신장.

제3화

"부르기만 하면 내가 가리라!"

관세음보살의 이름을 지니는 자는 혹 큰불 속에 들어가더라도 불이 그를 태우지 못하니, 이는 보살의 불가사의한 힘 때문이다. 혹 큰물에 떠내려가 더라도 그 이름을 부르면 곧 얕은 곳으로 가게 되며, (중략) 혹 큰 폭풍이 불 어와 배가 뒤집혀 떠내려가더라도, 누구든 관세음보살을 부르는 자가 한 사람이라도 있다면, 다른 모든 사람들도 죽음의 재앙에서 벗어나게 될 것이 다. 이러한 인연으로 '관세음觀世音'이라고 하느니라.

– 「관세음보살보문품」 중에서

「관세음보살보문품」(이하 보문품)의 내용은 '관세음보살의 이름은 어째 서 관세음이냐'라는 물음에서부터 시작됩니다. "세존이시여, 관세음보살은 무 슨 인연으로 이름을 관세음이라 합니까?" 이에 부처님이 답하십니다. "백천 만억 중생이 갖은 괴로움을 당할 적에 관세음보살의 이름을 마음을 모아 부 른다면 관세음보살은 즉시 그 음성을 관觀하고 곧 해탈케 하느니라."

사람들에게 닥치는 위험들, 염불로 타파

'관세음보살'이란 세상의 온갖 소리(세음世音)를 모두 듣고(관觀) 계시는 보살이 란 뜻입니다. 여기서 '관觀'이란 단순히 '듣는다'라는 뜻을 넘어 '꿰뚫어 본다'

그림173 시공을 초월해 존재하는 관세음보살.
그림174 고통의 세상 속으로 변신하여 들어가는 보살.

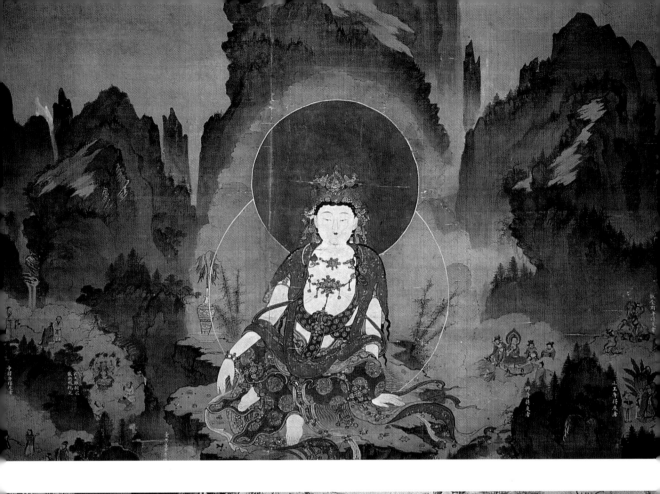

그림175 관세음보살의 손과 발.

또는 '통찰한다'라는 의미를 가지고 있습니다. 관세음보살은 지상에서 벌어지는 온갖 일들을 두루 통찰하여 살피는 보살이라는 뜻입니다. 모든 중생들이 내는 다양한 고통의 소리를 낱낱이 듣고 있다고 합니다. 특히 관세음보살의 이름을 부르면 즉시 달려가 그 고통에서 구제해 준다는 아주 간단명료한 내용의 염불念佛신앙입니다. "두려워하지 말고 다만 한 마음으로 불러라. 그러면 보살이 능히 두려움을 없애 주고 거기서 벗어나게 해 줄 것이다"라는 요지입니다. 관세음보살은 이렇게 위기 상황 속의 중생을 구제할 뿐만 아니라, 중생이 원하는 것이라면 무엇이든 들어줍니다. 「보문품」을 계기로 관세음보살은 대중과 가장 가까운 전지전능한 신All-mighty God으로 동아시아 문화 속에 자리매김하게 됩니다.

그림176 관세음보살의 붉은 치마 문양.

이러한 내용을 고스란히 그림으로 펼쳐 보여 주고 있는 작품이 〈관세음보살32응도〉그림184입니다. 관세음보살의 역동적인 '자비력'을 이렇게 유려하고도 창조적으로 묘사한 작품이 또 있을까요! 이 작품은 동아시아의 무수한 관세음보살도 중에서도 최고의 명작으로 인정받고 있는 작품입니다. 말 그대로 '문질빈빈文質彬彬(형식과 내용을 모두 갖추어 광채가 나는 모양)'하여 빛이 납니다. 종교적 깊이뿐만 아니라 회화적 우수성마저 절묘하게 갖춘 이 작품은 조선 전기뿐만 아니라 한국 불화를 대표하는 걸작입니다. 관세음보살을 표현하는 데 있어 이토록 독보적인 창조성을 보이는 작품은 다른 나라 어디에서도 찾아보기 힘들기에, 한국뿐만 아니라 아시아 전체의 백미白眉라고 해도 과언이 아닙니다. 화면에는 폭풍을 만나 바다에 표류하는 장면·아득한 절벽에

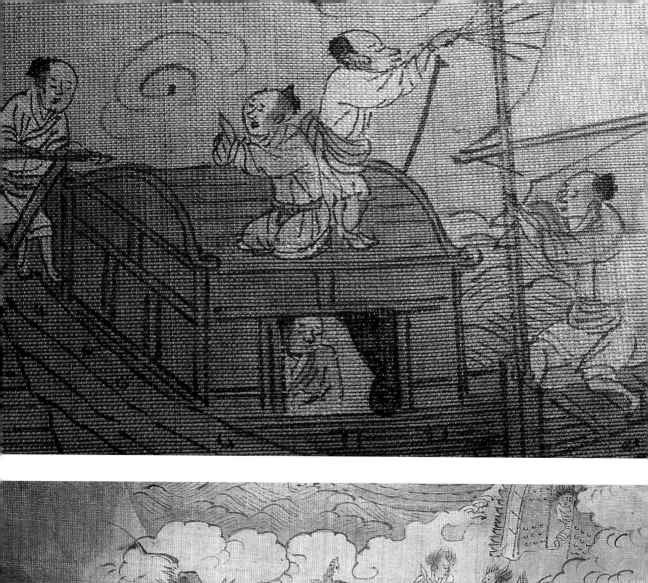

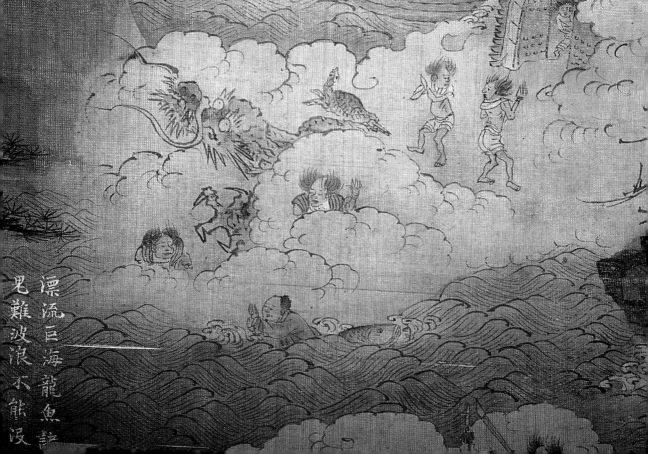

漂流巨海龍魚諸
鬼難波浪不能沒

서 떨어지는 장면·사형장에서 칼로 목을 내리치기 직전의 장면·타오르는 불구덩이 속으로 떨어지는 장면·독약을 삼킨 장면·호랑이를 만난 장면·독사와 전갈과 맞닥뜨린 장면·도적을 만난 장면·벼락 천둥 등 자연재해를 만난 장면 등이 나옵니다. 위기와 죽음에 직면한 중생들이 관세음보살의 가피로 이들을 무사히 다 피해 가는 장면들이 흥미진진하게 펼쳐집니다.그림177, 178

화신 또는 응신應身의 변화무쌍한 원리

「보문품」에는 먼저 관세음보살 이름의 뜻과 까닭을 묻고, 그 답이 제시된 후 다시 한 번 다른 질문이 나옵니다. 이번에는 '중생을 구제한다고 하는데 구체적으로 어떻게 구제하느냐'는 것입니다.

"관세음보살이 어떻게 이 세상에 노니시며, 중생을 위해 어떻게 설법하시는지, 그 방편의 힘은 어떤 것입니까?" 이에 부처님은 "어떤 세상의 중생이 부처의 모습으로 (나타났을 때) 제도가 된다면, 관세음보살은 곧 부처의 몸으로 나타나 진리를 말하고, 벽지불의 모습으로 (나타났을 때) 제도가 된다면, 곧 벽지불의 몸으로 나타나 진리를 말하고, 성문의 모습으로 (나타났을 때) 제도가 된다면, 성문의 몸으로 나타나 진리를 말하고, 임금의 모습으로 (나타났을 때) 제도가 된다면, 임금의 몸으로 나타나 진리를 말하고, 재상의 모습으로 (나타났을 때) 제도가 된다면, 재상의 몸으로 나타나 진리를 말하고, 부인의 모습으로 (나타났을 때) 제도가 된다면, 부인의 몸으로 나타나 진리를 말하고, 어린 소년 소녀의 모습으로 (나타났을 때) 제도가 된다면, 어린 소년 소녀의 몸으로 나타나 진리를 말하고, (중략) 사람 또는 사람이 아닌 모습으로 (나타났을 때) 제도가 된다면, 사람 또는 사람이 아닌 몸으로 나타나 진리를 말한다. 관세음보살은 여러 가지 형상으로 온 세상에 나타나 중생을 두려움과 급한 환란에서 구제한다"라고 하셨다.

그림177 "바다에서 폭풍을 만나도 한마음으로 관세음보살의 명호를 불러라."
그림178 관세음보살의 가피로 온갖 재난이 피해 가는 모습.

자비 393

이 내용은 '중생의 눈높이에 따라 맞추어 몸을 변신해서 나타나 중생을 인도한다'라는 말입니다. 그러니까 큰 부富를 동경하는 사람에게는 부자의 모습으로 나타나 이끌어 주고, 수행하기를 좋아하는 사람에게는 스님의 모습으로 나타나 이끌어 주고, 명예를 좋아하는 사람에게는 임금이나 재상으로 나타나 이끌어 줍니다. 사랑에 굶주린 사람에게는 인자한 부인으로 나타나 이끌어 줍니다. 그 어떤 가치도 차별 없이 상대의 수준에 맞추어 인도한다는 것입니다. 소위 '눈높이 교육'과도 흡사합니다. 부와 명예를 좇는 이에게 '모든 것이 공空하다'는 반야지혜의 설법은 소 귀에 경 읽기겠지요. 또 출세하고 싶은 욕망이 강한 사람에게 속세를 버리고 무소유를 닦아야 한다는 법문이 귀에 들어올 리 만무하겠지요. 제각기 천차만별인 사람들의 역량과 성향과 수준에 맞추어 이끌어 준다는 이 방편은 『법화경』의 화택火宅의 비유와도 같은 논리입니다. 불구덩이 속의 아이들에게 '밖에 장난감이 있다'라고 해서 유인하여 구출했다는 이야기입니다.

관세음보살이 이렇게 중생의 요구에 응답하여 몸을 변신하여 나타난다는 원리를 '32응신'이라고 합니다. 32라는 숫자는 '32상 80종호'에서 비롯되었는데, 이는 부처님의 깨달은 모습의 특징을 크게 32가지로 요약하고, 다시 이것을 80가지로 세부적으로 설명한 것입니다. 물론 관세음보살이 '32응신'으로 변신한다는 것은 어디까지나 32상에서 유래한 상징적 숫자이지, 딱 32가지의 모습을 지칭하는 것은 아닙니다. 이는 "완전하게 깨달은 위신력으로 무량무변의 모습으로 화신한다"고 이해하면 되겠습니다. 사람들의 '기본 자질'에 맞추어 설법을 하여 제도한다라고 하였는데, 이때 기본 자질을 전문 용어로 '근기根機'라고 합니다. 근기란 수행할 수 있는 능력을 말합니다. 그 능력의 그릇이 얼마나 작은지 또는 얼마나 큰지에 따라 각기 다르게 방법을 써서 접근한다는 것입니다. 그렇게 하기 위해서는, 먼저 상대의 근기를 꿰뚫어 볼 수 있는

자비, 나와 상대를 보호하는 최고의 방법
이름을 불러라! 내가 그대에게 가리니
관세음보살님의 신비로운 묘용의 변신

그림179 제석천의 몸으로 변신한 관세음보살.

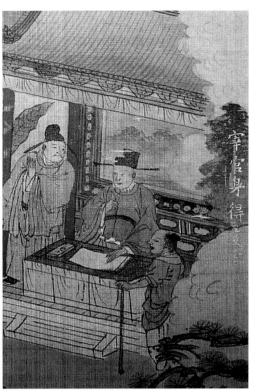

그림180 재판관의 몸으로 변신한 관세음보살.

그림181 부처님의 몸으로 변신한 관세음보살.

그림182 야차의 몸으로 변신한 관세음보살.

통찰의 지혜가 필요하고, 다음으로는 어떤 수준의 교화가 필요한지 방편의
자비가 필요합니다.

파노라마처럼 펼쳐지는 세상만사의 풍경

〈관세음보살32응도〉의 구도를 보면, 부처·보살의 존상으로 한 화면 가득한 일
반적인 불화와는 달리 장엄한 산수의 배경이 매우 파격적입니다. 산봉우리들
은 마치 병풍처럼 둘렀고, 그 앞에 관세음보살이 모습을 드러냅니다. 마치 시
간과 공간을 초월한 듯 하얀 기운을 일으키며 신령스런 자태로 등장합니다.
관세음보살의 아래로는 거대한 세상이 펼쳐집니다. 저 높은 하늘에서 우리가
사는 세상을 내려다보는 듯한 조감도식鳥瞰圖式 각도의 화면입니다. 위에서 내
려다보니 산봉우리와 계곡들의 사이사이까지 구석구석까지 모두 드러나 보
입니다. 자연 속에 숨겨진 천차만별의 사람들의 모습이 하나하나씩 드러납니
다. 「보문품」에 언급된 다사다난한 위기 상황에 맞닥뜨린 중생들의 모습이 유
기적으로 조화를 이루며 파노라마처럼 펼쳐집니다. 이 모든 것을, 화면 한가
운데에 자리한 관세음보살이 옷자락을 휘날리며 여유롭게 앉아서, 그 모습도
위풍당당하게 내려다보고 있습니다.그림173 각양 각처에서 중생들이 내는 고통
의 소리를 '관觀'하는 장면입니다.

　관세음보살 아래로 펼쳐지는 다양한 장면들은 크게 두 종류로 나뉩니
다. '7난3독七難三毒'으로 대표되는 재앙의 순간들과 '32응신'으로 대표되는 화
신의 모습들입니다. 7난3독이란, 사람들에 닥치는 대표적 재난 7가지와 사람
에게 가장 독이 되는 요소 3가지를 말합니다. 먼저 7난으로는 화재를 당하는
화난火難·물난리를 당하는 수난水難·폭풍 등 바람과 관련한 풍난風難·칼이
나 무기에 상해를 입는 검난劍難·정신적 병에 시달리는 귀난鬼難·감옥 등에
감금되는 옥난獄難·가진 것을 도둑맞는 도난盜難이 있습니다. 그리고 사람의
마음을 가장 어지럽히는 3독으로, 욕심(탐貪)·분노 또는 성냄(진瞋)·어리석음

(치癡)이 있습니다. 화면에서는 이것을 도해한 것 이외에, 관세음보살이 32응신으로 화신하여 중생들을 제도하는 장면들도 만날 수 있습니다.그림179~182 때로는 아름다운 부인의 모습으로, 때로는 엄정한 재판관의 모습으로, 때로는 휘황찬란한 부처님의 모습으로, 때로는 무시무시한 야차의 모습으로 나타나 사람들마다의 근기에 맞추어 이끌어 줍니다.

수많은 희생자들을 위한 대비의 간절한 발원

본 작품은 조선 왕조 제12대 왕 인종의 추모를 위해 부인 공의왕대비가 발원한 작품입니다. 주지하듯이 인종은 재위 8개월 만에 병으로 죽은 비운의 주인공. 효성이 지극하고 학문을 사랑한 섬세한 마음의 소유자였던 그는, 생전에 외척의 대립 속에 크고 작은 정쟁에 휘말려 끊임없는 음해 사건에 시달렸습니다. 그가 세상을 떠난 직후에는 '을사사화'가 발발, 그 여파로 인종 주변의 외가 및 처가 관련 약 일백 명에 달하는 인물들이 숙청, 유배 및 처형을 당했다고 합니다. 이러한 인종의 생전에서 사후까지의 모든 고난을 가장 가까이에서 지켜볼 수밖에 없었던 인물이 인성왕비(공의왕대비)입니다. 바로 본작품의 발원자입니다. 인종의 사후 5년째에 감행된 이 추모 불사로 〈관세음보살32응도〉의 제작을 의뢰합니다. 이러한 당시의 역사적 정황을 고려해 보면, 본 작품에 담겨진 염원은 단지 남편인 인종 한 명만을 위한 것은 아니었다는 생각이 듭니다. 이 추모 불사에는 인종을 비롯해 역사 속으로 사라진 정쟁政爭에 희생된 수많은 영혼을 아울러 위로하려는 공의왕대비의 염원이 담겨 있지 않나 추정됩니다.

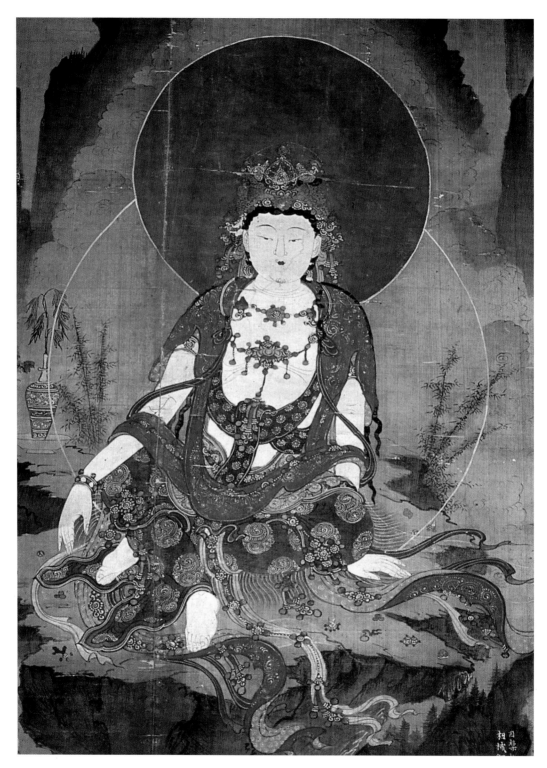

그림183 관세음보살, 그림184의 부분.

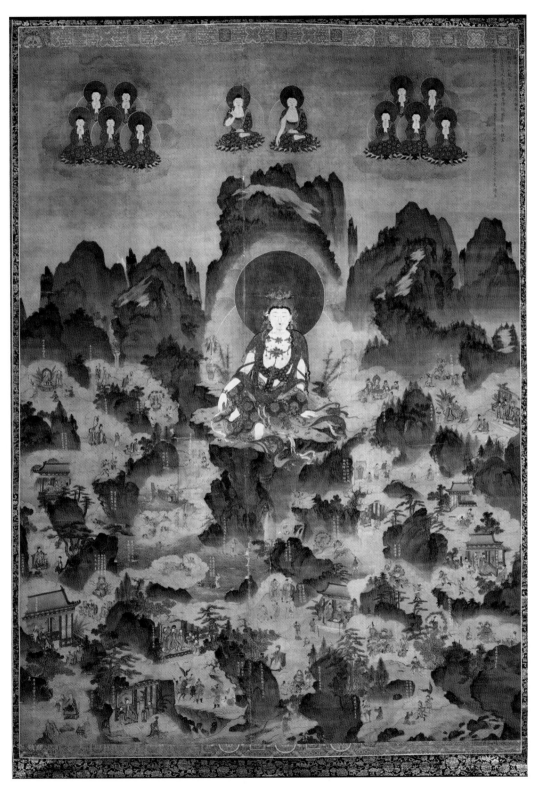

그림184 이자실 필, 공의왕대비 발원, 〈관세음보살32응도〉, 조선 전기 1550년, 비단에 채색, 201.1×151.2cm, 일본 교토 지은원 소장.

중생의 병 고치는 큰 의사이신 관세음보살

감로병甘露甁 속의 법의 물法水 향기롭구나

어두운 마귀 구름 씻어 버리고 상서로운 기운瑞氣 살리며

뜨거운 번뇌를 소멸케 하고 청량함을 얻게 하네

<div align="right">

－「쇄수게灑水偈」중에서

</div>

〈관세음보살도〉를 감상할 때는 두 가지 키워드를 알고 보아야 합니다. 첫째, '자비'입니다. 관세음보살은 크나큰 자비를 상징하고 그것을 시각화하여 표현한 것입니다. 그러니 '자비慈悲'라는 것이 '어떻게 표현되었나'를 살펴봅니다. 두 번째는 '청정淸淨'입니다. 청정이란 뜨겁고 탁한 번뇌를 맑히는 역할을 합니다. 사실, '자비와 청정'은 결국 하나된 작용으로 "관세음보살은 깊고도 청정한 자비의 광명을 일으켜 두루 중생을 구제한다(『화엄경』)"라고 합니다. 그러니까 '청정한 자비의 빛' 그 자체인 관세음보살의 형상을, 과연 어떻게 묘사했나에 초점을 두고 감상합니다.

실제로 관세음보살의 '자비의 빛'은 우선 몸체 자체의 금빛 색깔로 표현하고, 또 몸에서 이러한 빛이 나오는 것을 광배로 나타냅니다. 광배란 성자의 몸에서 뿜어져 나오는 성스러운 빛을 머리 주변이나 몸체 주변으로 둥글게 후광으로 표시한 것입니다. 그리고 관세음보살은 하얀 옷이라는 뜻의 '백의白衣'를 걸치고 있는데, 이것을 투명한 하얀 베일로 처리하기도 하고 불투명한 하얀 옷으로 그리기도 합니다. 이것 역시 청정하고 맑은 마음의 에너지를 상징하지요. 그 외 다양한 요소들이 모두 청정함을 상징하는데, 예를 들면 정병

淨甁·병 안에 든 청정수(또는 감로수)·정병에 꽂혀 있는 버드나무 가지·알알이 빛나는 수정 염주·보살의 신체를 온통 장엄한 여의주 구슬 등입니다.

아름다운 명작들의 기능, 마음의 정화

이리한 청정한 자비의 작용은 정화淨化입니다. 우리는 마음이 정화될 때 아름다움이란 것을 느낍니다. 반대로 진실로 아름다운 것을 체험했을 때 마음이 정화됩니다. 보통 카타르시스Katharsis라 함은 마음속의 번뇌 덩어리를 밖으로 터뜨려 깨끗하게 하는 일, 즉 정화법淨化法이라 일컫습니다. 마음을 깨끗이 맑히는 작업purify, 번뇌를 씻고 마음속의 맑고도 영롱한 보석을 찾아내는 일. 아마도 이것이 청정한 자비와 하나가 되는 길일 것입니다. 복잡다단한 현대를 살아가며 쌓이는 마음의 때를 정화시키지 않고 살아가기란 아마도 힘들 것입니다.

물론 주말마다 찾는 종교의 가장 큰 기능은 '마음의 정화'입니다. 스산한 도심가를 걸으면 떠오르는 구절인 "사람들은 살려고 살려고 도시(파리)로 몰려들지만, 내가 볼 땐 그들은 죽으려고 몰려드는 것 같다"는, 독일 작가 릴케의 『말테의 수기』에 나오는 한 구절입니다. 물론 여기서 '죽으려고 몰려든다'는 것은 인간으로서의 인간성 상실, '마음 또는 정신의 죽음'일 것입니다. 하지만 순간순간 어두워 가는 마음을, 죽어 가는 마음을 일깨우는 것들이 있습니다. 청정한 자연의 아름다움, 순진무구한 어린아이의 미소, 계산 없이 순수하고 따뜻한 마음입니다.

이 책에서 소개한 일련의 명작들은 이러한 인간 본연으로서의 마음을 이야기하고 있습니다. '마음의 정화', '청정무구함으로의 회귀'가 어떠한 의미가 있는지 돌이켜보게 하는 내용과 그림들입니다. 누구에게나 있는 청정한 마음의 등불! 이것을 어서 밝히라고 명작들은 우리에게 말을 건네고 있습니다.

작품 정보 및 출처

1장 희생

16쪽, 그림1~17
〈안락국태자경변상도〉, 조선 전기 1576년, 비단에 채색, 105.8×56.8cm, 일본 고치 아오야마분코 소장. ⓒ강소연

2장 결심

52쪽, 그림18, 19, 21, 22, 23, 24, 25, 26
〈용문사 지장시왕도〉의 부분, 1884년, 마본에 채색, 168×103cm, 예천 용문사 성보박물관 소장. ⓒ강소연

4쪽, 그림20, 27, 28
〈안양암 시왕도〉, 1922년, 비단에 채색, 105×38cm(그림27: 제1·3·5·7·9폭), 107.5×51.5cm(그림28: 제2·4·6·8·10폭), 종로구 창신동 안양암 명부전 소장. ⓒ하지권 사진

그림29, 30, 31
〈옥천사 지장시왕도〉의 부분, 1744년, 마본에 채색, 고성 옥천사 성보박물관 소장. ⓒ강소연

3장 정진

84쪽
선재동자, 〈수월관음도〉의 부분, 고려 시대, 비단에 채색, 227.9×125.8cm, 일본 다이도쿠지大德寺 소장.

그림32, 33, 34, 35, 46
〈수월관음도〉의 부분, 비단에 채색, 159.6×82.3cm, 새클러박물관The Arther M. Sackler Museum, 미국 하버드대학교박물관Harvard University Art Museum 소장.

그림36, 37, 38, 39
「입법계품」의 〈화엄변상도〉의 부분, 고려 시대, 『화엄경』 80권본, 판화, 해인사 장경판전 소장.

그림40~45
〈수월관음도〉의 부분, 고려 시대 1310년, 비단에 채색, 419.5×254.2cm, 일본 가가미진자鏡神社 소장. ⓒ강소연

4장 평온

122쪽, 그림47~63(그림54, 55 제외)
〈관경16관변상도〉, 조선 전기 1465년, 비단에 채색, 269×182.1cm, 일본 교토 지은원知恩院 소장. ⓒ강소연

그림54, 55
〈관무량수경변상도〉, 『어제불설관무량수불경』, 1425년, 판화, 동국대학교도서관 소장.

5장 인내

160쪽, 그림87
《심우도》의 〈득우〉, 〈인우구망〉 장면, 예천 용문사 전각 벽화. ⓒ강소연

그림64~67
보명선사의 『목우도송』의 부분.

그림68~72
곽암선사의 『십우도송』의 부분.

*보명선사의 『목우도송牧牛圖頌』은, 일본에 전해 내려오던 중국 전래의 20여 가지 판본 중에 가장 그림이 좋은 것을 1854년에 재간한 것이다. 곽암선사의 『십우도송十牛圖頌』은 일본 교토대학교 인문과학연구소 소장본으로, 오산伍山 시대 판본을 수정한 압축본이며, 고풍스러운 정취가 뛰어나다.

그림73~86
《심우도》 벽화, 순천 송광사 승보전 소장. ⓒ강소연

6장 욕망

그림88~95
〈쌍계사 감로도〉, 1728년, 비단에 채색, 260×300cm, 경남 하동 쌍계사 소장. ⓒ강소연

그림96~101
『대목련경大目連經』 변상도, 1584년, 김제 흥복사 소장.

찾아보기

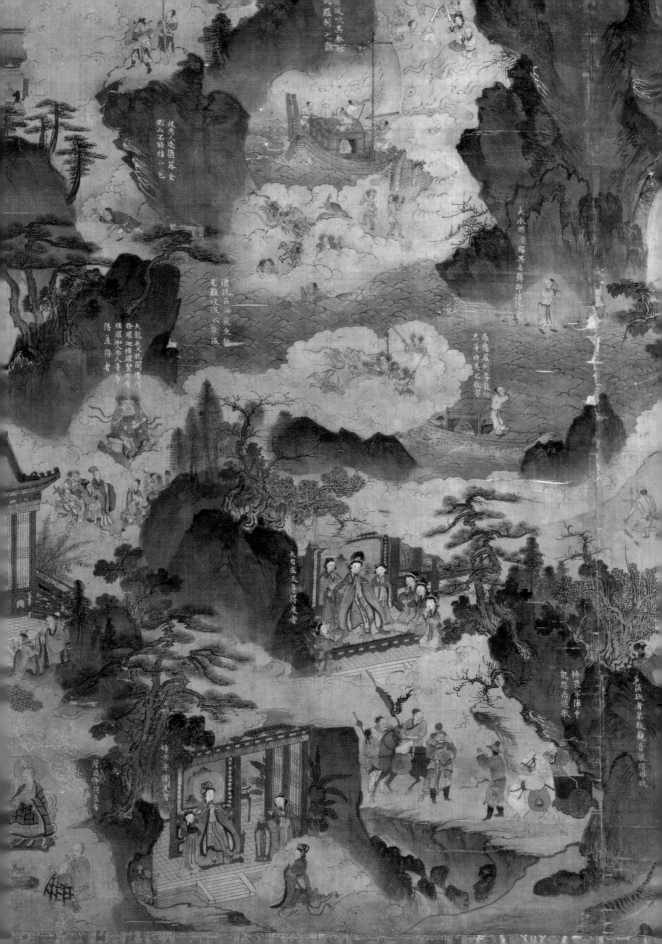

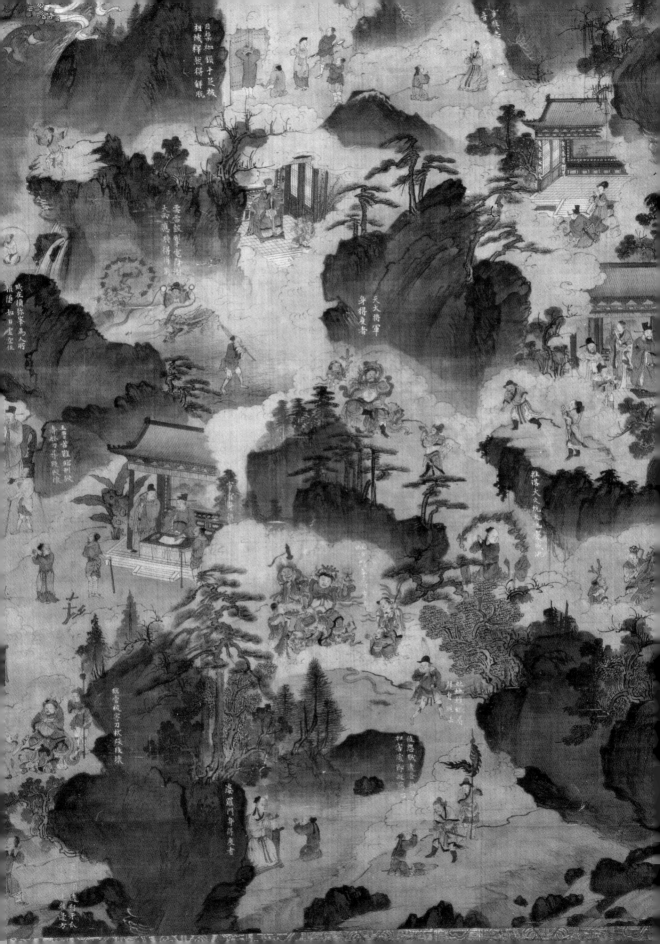

감사의글

많은 분들의 사랑과 격려 덕분에 또 한 권의 책이 만들어졌습니다. 본 책의 내용은, 인문학 계간지『문학·사학·철학』에 지난 10여 년간 연재한 글 중에서 가장 흥미롭고 뜻 있는 주제 열 가지를 선별한 것입니다. 그리고 대중적 눈높이에 맞추어 전면적으로 다시 집필한 것입니다.『문학·사학·철학』에 「강소연의 미술사 기행」이라는 제목으로 오랜 기간 동안 연재글을 받아 주신 고영섭 교수님께 진심으로 감사드립니다. 간추린 열 가지 주제는 2017년 1년 동안『현대불교신문』에 「불화 속 스토리텔링」이라는 제목으로 초고를 작성하여 연재하였고, 여기에 다시 단행본에 맞게 작품의 디테일과 해설적인 내용을 추가하였습니다. 기획 연재를 제안해 주시고, 신문의 한 지면을 내어 주신 신성민 기자님께 감사드립니다.

본 책에 실린 작품의 조사 및 촬영에 적극 협조해 주신 해당 기관과 기관장님께 진심으로 감사를 올립니다. 일본의 아오야마분코 박물관·교토 지은원·규슈국립박물관·사가현 카라츠시 가가미진자·후쿠오카 본악사 등의 관계자님께 감사합니다. 미국의 하버드대학교 아서 M. 새클러박물관, 대만의 고궁박물원 및 국립중앙연구원 후스니엔 도서관 등의 학예사님께 감사드립니다. 국내 사찰에 소장된 작품 조사와 촬영에서는, 예천 용문사·안양 지장암·고성 옥천사·순천 송광사·하동 쌍계사·합천 해인사·남양주 흥국사·김

제 금산사·인천 용화선원 등의 사찰 주지 스님의 흔쾌한 허가와 유물 담당 스님들의 친절한 배려가 있었습니다. 그 외 동국대학교도서관 불교자료실, 국립중앙박물관의 협조가 있었습니다.

　무엇보다도 작품과 원고의 가치를 알아보고 출판을 제안해 주었으며, 책에 딱 맞는 제목도 마련해 준 한소진 편집자와 시공사에 진심으로 감사합니다. 또 책에 아름다운 옷을 입혀 주신 한명선 디자이너에게도 감사합니다. 고생 많으셨습니다. 마지막으로, 이 책이 나올 수 있도록 재물 보시를 해 주신 권상옥 여사님·성안스님·봉은사 주지 스님(2016년 봉은학술기금)께 깊은 감사의 마음 올립니다. 이런 모든 인연과 공덕이 모여 『명화에서 길을 찾다』가 세상에 출간될 수 있었습니다. 아름다운 인연에 감사드리며, 이 한 권의 책이 세상을 장엄하는 공덕이 될 수 있기를 기원해 봅니다.

강소연(중앙승가대학교 문화재학과 교수)

문화재청 전문위원, 문화창달위원회 위원, 사찰보존위원회 위원, 조계종 국제위원 등.
경력: 홍익대 겸임교수(10년 근속), 성균관대 동아시아학술원 연구원, 동국대 연구교수,
　　　한국학중앙연구원 선임연구원, 조선일보 전임기자.
저서: 『잃어버린 문화유산을 찾아서』(2007, 부엔리브로),
　　　『사찰불화 명작강의』(2016, 불광출판사)

명화에서 길을 찾다
매혹적인 우리 불화 속 지혜

2019년 5월 15일 초판 1쇄 인쇄
2019년 5월 23일 초판 1쇄 발행

지은이 | 강소연
발행인 | 이원주

책임편집 | 한소진
책임마케팅 | 임슬기

발행처 (주)시공사
출판등록 1989년 5월 10일(제3-248호)

주소 | 서울시 서초구 사임당로 82 (우편번호 06641)
전화 | 편집 (02)2046-2843 · 마케팅 (02)2046-2800
팩스 | 편집 · 마케팅 (02)585-1755
홈페이지 www.sigongart.com

ISBN 978-89-527-9911-1 03600

이 도서의 국립중앙도서관 출판예정도서목록(CIP)은 서지정보유통지원시스템 홈페이지(http://
seoji.nl.go.kr)와 국가자료종합목록시스템(http://www.nl.go.kr/kolisnet)에서 이용하실 수 있습
니다. (CIP제어번호 : CIP2019017993)